옮긴이 **최재혁** 崔在爀

도쿄예술대학에서 근대기 일본 제국과 식민지(점령지)의 미술과 시각문화에 관한 연구로 박사학위를 받았다. 일본 예술서 및 인문서 번역 작업을 하며 출판사 연립서가에서 책을 만든다. 공저로『아트 도쿄: 책으로 떠나는 도쿄 미술관 기행』,『서경식 다시 읽기』,『비평으로 보는 현대 한국미술』등이, 번역서로『나의 일본미술 순례1』,『나의 조선미술 순례』,『성스러운 동물성애자』,『인간은 언제부터 지루해 했을까: 한가함과 지루함의 윤리학』,『무서운 그림 2』등이 있다.

신승모 辛承模

나고야대학 대학원에서 제국-식민지 일본어 문학에 관한 연구로 박사학위를 받았다. 현재 경성대학교 인문문화학부 조교수로 재직 중이다. 재일조선인과 재조在朝일본인의 문학과 문화에 관심을 갖고 연구해 왔다. 주요 논문으로「식민자 2세의 문학과 '조선': 고바야시 마사루와 고토 메이세이의 문학을 중심으로」,「재일 사회와 유교 문화의 공과功過: 가부장적 유교 문화에 대한 재일 여성의 비판과 극복 담론을 중심으로」등이 있고, 저서로『재조일본인 2세의 문학과 정체성』외 다수가 있다.

표지 원화 이상남,〈4-Fold landscape(Polygon B)〉
1995, Watercolor and Colored Pencil on Paper, 69.5×102cm, Courtesy PKM Gallery

디자인 박대성

한국의 미를 읽다

일러두기

1. 이 책은 2021년 일본의 쿠온출판사에서 출간된 『韓国·朝鮮の美を読む(한국·조선의 미를 읽다)』의 한국어판입니다. 한국어로 작성된 원고는 「제1부 한국어권에서 읽다」로 묶어 일본어로 번역되기 전의 원문을 싣고, 일본어로 작성된 원고는 「제2부 일본어권에서 읽다」로 묶어 한국어로 옮겼습니다. 원서에는 '재일', '재일코리안', '재일한국인', '재일조선인'이라는 용어가 필자의 맥락에 따라 혼용되고 있으나, 대부분 '재일코리안'으로 옮겼습니다. 다만, 필자의 의도가 반영되어 구분이 필요하다고 판단되는 경우에는 '재일한국인', '재일조선인' 등의 용어를 사용했습니다.

2. 미술·음악·영화·미디어의 작품명은 〈 〉, 전시와 행사명은 《 》, 단행본·정기간행물·음악 앨범은 『 』, 논문·기사·시·단편소설 등 개별 문헌은 「 」로 표기했습니다.

3. 도서의 서지 사항은 다음의 기준을 따랐습니다.
 - 국내 출간 도서의 경우 독자들이 찾아볼 수 있도록 최신판, 혹은 개정판 출간 연도를 우선으로 기재하되, 본문에 언급된 경우에는 초판 연도를 밝혔습니다.
 - 해외 도서는 한국어판 표기를 기준으로 하고, 한국어판이 없는 경우 제목 등을 한글로 번역해 별표(★)로 구분한 후 원서명은 찾아보기에 따로 표기했습니다.
 - 필자의 약력에 밝힌 번역서(일본어판이 출간된 한국 작품) 옆에는 괄호 안에 필자명을 적었습니다. 예) 『흑산』(김훈), 『외딴 방』(신경숙) 등.
 - 필자의 약력에 밝힌 저서 중 한국어판이 출간된 경우는 괄호 안에 출판사명을 적었습니다.

4. 일본어의 한글 표기는 국립국어원이 정한 규정에 따랐으며 일본어 고유명사는 원칙적으로 일본식 발음으로 표기했으나 한국어의 한자어로도 흔히 통하는 낱말은 한국어 발음으로 표기했습니다. 일본 인명의 경우도 필자 본인이 사용하는 표기 외에는 국립국어원 외래어표기법에 따랐습니다.

ㅡ 동국대학교 일본학연구소 번역 총서 ㅡ

한국의 미美를 읽다

노마 히데키 · 백영서 엮음

최재혁 · 신승모 옮김

시작하며

　　　　　이 책에 앞서『한국의 지知를 읽다』라는
책을 세상에 선보인 바 있다. 한국의 '지'에 접근할 수 있는
서적에 대해 한국과 일본의 지식인 140명이 함께 생각해 준
책이었다. '한국'이나 '조선'이라는 말과, 지라는 말이 함께
쓰인 서적은 일본어권에서는 거의 없다시피 했기에 어떻게
해서든 만들어 두고 싶었다. 다행히 한국에도 번역되어 많은
독자의 손에 가닿을 수 있었다. 일본어판도 중쇄를 거듭했다.

　　『한국의 미美를 읽다』, 이렇게 이름 붙인 이 책은 두말할
필요도 없이『한국의 지를 읽다』의 속편이다. 한국의 '미'에
다가갈 수 있는 책에는 어떤 것이 있을까. 이것이 이 책의
질문이다.

　　미라고 말했지만, 이를 어떻게 생각할지는 물론
집필자분들에게 달려 있다. 무엇보다 회화, 조각, 서예, 공예,
건축, 그리고 음악이나 무용, 퍼포먼스 등 예술의 세계로
미를 추구할 수도 있으리라. 물론 영화도 있고 드라마도
있다. 요리가 있고, 의상(복식)이 있고 다른 꾸밈새도 있을
것이다. 한편으로 엄격한 미학적 견지에 비춰 미를 탐구하는
것도 가능하다. 또는 하늘과 땅 사이 산천초목과 산들바람에

흩날리는 꽃잎에서 미를 발견할지도 모른다. 누군가의 무심한 몸짓에서도 아름다움을 발견할 수 있다. '말해진 언어'(음성에 의해 실현된 말)와 '쓰여진 언어'(문자로 실현된 말)가 엮어 낸 미도 분명 있을 것이다. 시와 소설이 있고, 희곡이 있으며, 에세이와 논문, 기록이 있다. 혹은 일상 구석구석에 미가 숨어 있을지도 모르겠다. 사물이나 어떤 일, 행위에서 미의 심연을 더 엿볼 수 있을지 모른다.

미와 함께하려면, 또는 미에 접근하려면 틀림없이 '말'이 중요한 실마리가 될 것이다. 여기 모인 분들이 귀중하게 빚어 주신 '말들'의 눈부신 권유와 유혹이 독자 여러분의 마음속에 떨리는 순간을 가져다주기를.

책들이 기다리고 있고, 그 너머에 미가 미소 짓고 있으니.

엮은이

노마 히데키, 백영서

표지에 사용한 그림은 국제적으로 활약
중인 미술가 이상남의 회화다. 도쿄에 있는 대한민국대사관
천장 벽화를 보신 분도 있을 것이다. 바로 이상남의 작품이다.

직선과 곡선으로 이루어진 이상남의 도상icon을 보면 분명
인공적인 느낌으로 시작된 형태가 어느새 유기적인 생명체로
탈바꿈해 간다. 비틀리고, 튕기고, 튀어 오르고, 떠다니는
생명감 넘치는 형태들은 결코 한곳에 머무르지 않는다. 언제나
꿈틀대는 동적인 무리이다.

우리는 종종 그림에서 언어를 보려 한다. 회화 속에서
이야기를 듣고자 한다. 하지만 회화 속에 언어는 존재하지
않는다. 회화 안에 말을 심어 넣으려는 행위는 이 작가의 동적인
도상 속 형태들에 의해 당당하게 저지 당한다. 회화 속 꿈틀대는
형태가 만들어 내는 묵음의 공간은 우리의 독해를 친절하게
거부하며, 거꾸로 우리가 도상의 숲속에 에워싸인다. 말이 없는
묵음의 공간 자체가 무엇보다 명확한 존재의 형태인 셈이다.

노마 히데키

모든 것이 가능한 회화를 열망한다.

뉴욕에서 살아남았다. 줄기차게 회화를 파고들었다. 그 노력이 뉴욕 미술계에 알려졌다. 미국인들이, 뉴요커들이 내 회화의 궁구窮究를 인정했다.

'이미지 과잉 시대'에 내면을 건드리고 생각을 자극하는 의미 있는 회화를 생각한다. 회화는 모든 것이 가능한 공간이어야 한다. 모든 것을 포용해야 한다. 룰도 없어야 한다. 무한의 가능성과 무제약의 조건이라야 꿈과 상상, 정화와 치유, 명상, 재미를 펼쳐 낼 수 있다. 말 안 되는 것을 가지고 말을 만들 수 있다. 아니 말이 되게 한다. 비합리적 요소들이 회화/예술을 할 수 있게 하는 근원이다.

회화는 긴 여정long journey이다. 모더니즘과 포스트모더니즘, 합리와 비합리, 아날로그와 디지털, 회화와 건축, 미술과 디자인 사이 샛길을 걷고 또 걸었다. 그 사이에서 살아왔고, 살아간다. 건축공간을 끌어들이고 미디어아트를 삼켜 왔다.

작가는 칭찬으로 살아가는 존재다. 작가는 늘 관람객, 컬렉터, 큐레이터를 대상으로 인정 투쟁을 벌인다. 내 작품에

관심을 갖게 하고, 그 앞으로 불러들이려 한다.

　　세속의 이유만은 아니다. 바람이 불면 영혼을 느끼듯 내 그림이 나와 당신의 영혼을 불러내기를 원한다. 다시, 그 일은 모든 것이 가능한 회화를 열망하는 데서 비롯된다.

이상남

차례

제1부

한국어권에서 읽다

제2부

일본어권에서 읽다

1부

한국어권 에서 읽다

강
태
웅

姜
泰
雄
—
일본 영상·문화 연구자

○

『노래로 듣는 영화 영화로 보는 노래: 1920~1960년대 한국 대중음악과 영화』
이준희 | 한국영상자료원 | 2012

○

『클래식 중독: 새것보다 짜릿한 한국 고전영화 이야기』
조선희 | 마음산책 | 2009

○

『대한민국 아파트 발굴사: 종암에서 힐탑까지 1세대 아파트 탐사의 기록』
장림종, 박진희 | 효형출판 | 2009

○

『노래로 듣는 영화 영화로 보는 노래

: 1920~1960년대 한국 대중음악과 영화』

사랑을 팔고 사는 꽃바람 속에

너 혼자 지키려는 순정의 등불

홍도야 우지 마라 오빠가 있다

이는 오랫동안 한국인의 심금을 울려온 노래 〈홍도야
우지 마라〉의 첫 소절이다. 이 노래가 원래 영화 주제가로
만들어졌다는 사실을 아는 이는 그다지 많지 않을 것이다.
〈홍도야 우지 마라〉는 1939년 식민지 시절 만들어진 영화
〈사랑에 속고 돈에 울고〉의 주제가였고, 이를 작곡한 김준영이
일본의 메이저 영화사인 쇼치쿠松竹의 영화음악도 많이
작곡했다고 한다. 이처럼 잘 알려지지 않은 한국 대중음악과
영화의 관계를,『노래로 듣는 영화 영화로 보는 노래』는
영화 주제가라는 장르가 탄생한 1920년대부터 시대순으로
리드미컬하게 소개해 나간다.

저자 이준희는 가요사라는 흔치 않은 분야의 연구자이고,
일본에서 출판된 한국 가요 역사에 대한 독보적인 저작
『한국가요사(韓国歌謡史) I, II』(박찬호 지음, 오라샤, 2018)를
한국어로 번역하였다. 또한 그는 옛 가요를 틀어주며 그 노래에
얽힌 사연을 들려주는 공연을 하는 퍼포머이기도 하다. 저자는

서문에서 1920년대부터 1960년대까지만 한정해서 서술했다고
'겸손함'을 보이지만, 그의 시야는 이러한 시대구분을
뛰어넘어 현재까지 이른다. 해당 시대의 노래와 영화를 요즘
작품들과 비교하기도 하고, 조용필의 1980년대 영화 출연작을
찾아내기도 한다. 그리고 여자 아이돌에 의한 한류의 원조를
1950년대 김시스터즈에서 찾는다.

멜로디가 입에 붙은 노래를 흥얼거리며 페이지를 넘기다
보면 어느새 책은 끝이 난다. 가사가 소개된 노래들을 모은
CD가 부록으로 들어 있었으면 하는 생떼를 부리고 싶은 생각이
절로 든다.

○

『클래식 중독: 새것보다 짜릿한 한국 고전영화 이야기』

책 제목에 '클래식'과 '고전영화'라는 단어가 들어가 있어
무척이나 옛날 영화가 소개될 것 같지만, 이 책은『노래로
듣는 영화 영화로 보는 노래』의 다음 시대에 해당하는
1970~90년대의 한국영화를 주로 다루고 있다. 이는 저자가
어릴 때와 학생 때 보았던 영화라는, 매우 '개인적'인 기준으로
선정했기 때문이다. 이러한 '개인적' 취향은 글체에도
묻어난다. 저자의 이름이 '조선희'라는 사실을 알게 되면,
그녀의 이름을 아는 독자들은 그러한 '개인적' 글체에

기쁨을 감추지 못할 것이다. 왜냐하면 저자는 영화평으로 이름을 날리던 기자였기 때문이다. 그녀는 일본의 '국립영화 아카이브国立映画アーカイブ'에 해당하는 한국영상자료원의 원장을 맡은 적도 있다. 이러한 독특한 경력을 배경으로 저자는 한국영화의 심층이라는 텍스트적 측면과 더불어 영화계의 뒷이야기를 모두 서술해 낸다.

저자의 글체는 영상미학을 고려하지도 않고, 고급스럽지도 않다. 오히려 투박하고 거칠다. 하지만 그러한 문장은 독자들이 다가가기 쉽게 만들고, 한국영화를 관통하는 테마에 대한 통찰력을 갖도록 도와준다. 이 책은 봉준호 감독의 〈기생충〉과 박찬욱 감독의 〈아가씨〉에 공통되는 '하녀'라는 캐릭터가 한국영화사에 깊이 뿌리내리고 있었음을 알려 주고, 공포영화에 등장하는 여성 귀신이 어떠한 사회적 배경을 가지고 있는지도 보여준다. 또한 독재정권 시절의 검열에 대해서 영화감독들은 어떻게 대항하면서 제작을 하였는지를 읽다 보면, 식민지 시절 친일영화를 만든 이들의 권력에 비굴했던 과거와 마주하게 된다. 이 책을 손에 든 독자는 저자의 글체에 인도되어 '짜릿한' 한국 '고전'영화의 매력에 푹 빠질 것임에 틀림없다.

○

『대한민국 아파트 발굴사

: 종암에서 힐탑까지 1세대 아파트 탐사의 기록』

한국을 특징짓는 풍경에는 자연적이거나 전통적인 것도
있겠지만, 아파트로 대표되는 네모나고 획일적인 건물도
들어가지 않을까? 한국의 아파트 개념은 일본과는 다르다.
어떻게 보면 일본에서 생각하는 맨션과 아파트 개념이
한국에는 뒤집혀 있다. 『대한민국 아파트 발굴사』를 보면
한국에서도 1950년대까지는 일본과 단어 쓰임이 유사했다.
하지만 어느 샌가 고급 주택이라는 뜻이 사라지고, 맨션은
다세대주택에 흔히 붙는 단어가 되어 버렸다.

　　『대한민국 아파트 발굴사』는 주로 서울시 내의 아파트에
대한 탐구이다. 이 책은 상자를 쌓아 놓은 콘크리트 덩어리와
같다는 아파트에 대한 좋지 않은 편견을 깨 준다. 물론 이 책이
모든 아파트를 옹호하는 것은 아니다. 이 책이 주로 옹호하는
아파트는 대규모 단지로 지어진 것들이 아니라, 소규모로
지어져 주변 환경과 어우러지는 경우이다. 그러한 아파트들은
원래 있던 시장, 그리고 골목길들과도 자연스럽게 이어지도록
설계되었다. 제목 그대로 독자들에게 아파트의 새로운 측면을
'발굴케 하는' 색다른 시도이다.

　　『대한민국 아파트 발굴사』의 저자는 두 명이다. 둘은
사제 관계이다. 원래 저자인 장림종 교수가 책의 집필 중에

40대의 젊은 나이로 세상을 떠났기에, 제자 박진희가 원고를 정리해서 출판했다고 한다. 이러한 사연으로 인하여 삶의 막바지에 오래된 아파트를 찾아다니며 그 속에서 삭막함보다는 인간다운 삶을 찾아내려 했던 저자의 노력은 독자에게 절실히 다가온다. 이 책의 후반부에서 저자는 아파트의 문화적 의미를 찾아본다. 문학 속에 드러난 아파트 표상부터 영화에서의 공간적 역할까지 말이다. 아파트는 1960년대를 대표하는 한국영화 〈오발탄〉에서 판잣집과 대비되어 동경의 대상, 이상향을 나타내기도 하였고, 때로는 무섭고 기묘한 공간으로 변모하기도 한다. 이 책을 통하여 아파트로부터 콘크리트 냄새보다 사람들의 땀 내음을 맡을 수 있게 되면 좋겠다.

강태웅

광운대학교 동북아문화산업학부 교수. 서울대학교 동양사학과에서 학사를, 히토쓰바시 대학교 사회학연구과에서 석사를, 도쿄대학교 총합문화연구과 표상문화론 과정에서 박사학위를 받았다. 일본 문화, 일본 영상문화론에 대해 연구하고 있다. 저서로는 『이만큼 가까운 일본』이 있고, 공저로는 『싸우는 미술: 아시아태평양전쟁과 일본 미술』, 『일본대중문화론』, 『제국의 교차로에서 탈제국을 꿈꾸다』, 『대만을 보는 눈』, 『전후 일본의 보수와 표상』, 『물과 아시아의 미』 등이 있다. 역서로 『일본 영화의 래디컬한 의지』, 『복안의 영상』, 『화장의 일본사』 등이 있다.

구
자
영

具
滋
榮
—
미
디
어
아
티
스
트

○

『추사집』

김정희 | 최완수 옮김 | 현암사 | 2014

○

『영겁 그리고 찰나』

강우방 | 열화당 | 2002

무엇을 통해 한국의 미를 소개할지 고민하다가 다양한 미가 존재하리라 전제하면서 '무심코 보인 손짓에서도 아름다움을 느낄 수 있을 것'이라는 의뢰인의 문장에 영감을 받았다. 그렇다. 바람에 날려 나뭇가지에 걸려 있는 하얀 천 조각에서도 때로는 아름다움을 느낄 수 있다. 필자가 소개하고 싶은 한국·조선의 미는 한 예술가/학자의 태도와 자연의 선線이다. 말년의 추사 김정희金正喜(1786~1856)의 삶과 태도에서 엿볼 수 있는 아름다움과, 한국의 산이 가지고 있는 선이 그것이다. 다행히 이러한 미를 담고 있고 또 그 이상의 가치가 있는 서적들이 있어 소개하고자 한다.

○

『추사집』

추사 김정희 연구의 권위자이자 간송미술문화재단 한국민족미술연구소 소장인 최완수 선생의 『추사집』은 추사 김정희의 시대와 환경, 학문적 성취, 예술적 경지, 가계와 연보 등 종합적이고 입체적인 시각과 방대한 지식으로 추사와 그의 작품을 소개한다. 책 내용은 추사의 서론書論, 화론, 금석고증학, 경학, 불교학, 그리고 서간문까지 원문과 같이 실어 독자들의 이해를 돕고 있다. 그중에서도 필자가 주목하는 작품은 추사의 짧은 시 한 편이다. 아래는 그가 유배 간 제주에서 쓴

「자제소조自題小照」라는 시다.

> 진짜 나도 역시 나고 가짜 나도 역시 나다.
>
> 진짜 나도 역시 옳고 가짜 나도 역시 옳다.
>
> 진짜와 가짜 사이에서 어느 것이 나라고 할 수 없구나.
>
> 제석궁 구슬들 켜켜로 쌓였거늘
>
> 누가 능히 큰 구슬들 속에서 그 참모습을 가려 집어낼 수 있을까. 하하.
>
> 是我亦我 非我亦我
>
> 是我亦可 非我亦可
>
> 是非之間 無以爲我
>
> 帝珠重重 誰能執相於大摩尼中 呵呵

추사의 회갑 다음 해인 1847년 그의 제자 소치小痴 허련許鍊
(1809~1892)이 그린 〈완당선생해천일립상阮堂先生海天一笠像〉
(아모레퍼시픽미술관 소장)을 보고 쓴 시다. 소치는 추사에게
그림 실력을 인정받아 제자 중에서도 많은 총애를 받았다.
스승이 유배 간 제주에 직접 찾아와 추사의 모습을 그렸는데
고통스러운 유배 중이었음에도 평화롭고 자적하는 추사의
표정을 담았다.

어느 날 우연히 이 시를 처음 접한 나는 무척 놀랐다.
"진짜 나도 역시 나고 가짜 나도 역시 나다."라고 하는 첫
시구가 170여 년이 지난 후에도 생생한 현대적 선언처럼 들렸기
때문이다. 시의 내용도 내용이지만 무엇보다 더 관심을 끈 건

진짜와 가짜를 대하는 그의 태도다. 진짜와 가짜를 누구보다 엄격히 구분하는 조선 최고의 금석고증학의 대가 추사가 아니던가. 하지만 능력과 태도는 다른 것이다. 무엇이 진짜고 무엇이 가짜인지 가려내기보다 양립할 수 없어 보이는 두 가치판단을 있는 그대로 받아들이는 그의 태도는 현실에서 도피하는 초월이 아닌, 처한 현실에 깊이 뿌리를 둔 초탈이다. 이러한 그의 태도에서 무아 경계의 아름다움이 엿보인다. 진짜와 가짜를 모두 인정하는 시각과 태도가 '탈진실Post-truth'이라고 불리는 이 시대와 어떻게 조우할지 궁금하다.

○

『영겁 그리고 찰나』

국립경주박물관장을 역임한 후, 현재는 일향한국미술사연구원 원장인 강우방 선생은 사진집『영겁 그리고 찰나』에서 신라의 천년고도 경주 일대의 예술 작품과 자연을 담담하고 애정 어린 시선과 해박한 지식으로 담아냈다. 산, 벌판, 능, 탑, 조각과 회화 등 다양한 예술 작품과 자연을 정성스럽게 담고 있다. 그중에서도 필자가 가장 아름답게 본 것은 산이다. 평소 한국의 평범한 산들의 능선과 산자락이 아름답다고 생각한 적은 많았지만, 딱히 왜 그런지 특정하기 어려웠다. 얼핏 보면 그저 평범한 산들로 국토 곳곳에 무심히 누워 있어 지나치기

십상으로 여겼다. 그 산들은 거창하거나 화려하지도 않다. 그저 있는 그대로의 모습을 드러내고 있을 뿐이다. 그런 산들이 어느 순간 무척 곱고 부드러우며 우아하기까지 한 인상을 주고 있음을 깨달았다. 어쩌면 자적하는 듯한 산세가 고운 선을 더욱 증폭시키기 때문이 아닐까 싶다. 강우방 선생의 사진집에는 그러한 아름다움을 지닌 산들의 이미지가 고스란히 실려 있다. 사진에 실린 경주에 있는 남산의 능선을 보면 한복 저고리의 배래선이 떠오른다. 둘 다 무심코 지나칠 수 있는 선들처럼 보이지만 그런 까닭에 더 곱고 너그러우면서 스스로 거기에 있고 앞으로도 거기에 있을 것 같은 선들이다.

구자영

1969년 서울에서 태어났다. 서울대학교와 동 대학원에서 서양화를 전공하고 뉴욕 플래트인스티튜트 대학원에서 뉴폼New Form을 전공했다. 한국과 미국에서 여러 차례 개인전을 열었고, 대표적인 개인전으로 《'B_it' 비디오/퍼포먼스》(일민미술관)가 있다. 아시아, 유럽, 미국 등지에서 그룹전에 참여했으며, 대표적인 그룹전으로 《한국 비디오 아트 7090: 시간 이미지 장치》(국립현대미술관)를 비롯해 《번역된 행위》(뉴욕 퀸즈미술관) 등이 있다. 현재 건국대학교 현대미술학과 교수로 재직하고 있다.

권영필

權寧弼 ― 미학자

○

『에카르트의 조선미술사』

안드레 에카르트 | 권영필 옮김 | 열화당 | 2003

○

『한국미의 조명』

조요한 | 열화당 | 1999

○

『한국의 미를 다시 읽는다: 12인의 미학자들을 통해 본 한국미론 100년』

권영필 외 | 돌베개 | 2005

한국의 미, 온고지신溫故知新의 길

한국의 미라고 하면 보통 한국인이 미술작품을 통해 표출해 낸 '아름다움beauty'을 생각하게 마련이다. 그러나 여기에서 미라는 말은 '아름다움'을 포함한 복합적 의미를 가지고 있다. 한국미술에 대해 어느 정도 미학적 개념과 결부시켜 평가하려는 최초의 시도는 국학자 안확安廓(1886~1946)에 의해 이루어졌다. 그는 미술의 발단이 "심미심審美心의 감성感性이 발달함에 기인"한다고 하였고, 나아가 "미는 우미한 사상을 일으킨다"고 언급함으로써(「조선미술」, 『학지광學之光』, 1915) 미가 고도의 미학적 현상과 연관됨을 시사하였다. 그런데 일본인 야나기 무네요시柳宗悅(1889~1961) 또한 조선의 미에는 모방할 수 없는 '자율미'가 있는 것으로 규정하였다(「조선의 벗에게 보내는 글」, 1920). 한편 그는 이보다 앞서 조선의 도자기에 매료되어 조선백자의 '형상미'를 찬양하였으며(『시라카바白樺』, 1914년 12월호), 더욱이 그는 조선미술에서 '비애의 미'(『조선과 그 예술』, 1922)라는 미적 감성을 읽어 내기에 이르렀다. 이처럼 근세부터 한국미에 대해 미학적 접근의 해석이 돋아나고 있음은 주목할 만한 일이다.

한국의 '미'는 광의의 '미적인 것das Ästhetische; the aesthetic'을 포괄하는 구조적 존재인 것이다. 즉 한국미의 존재론적 가치는 '미적 범주론'에 의지하여 해석할 필요가 있다. 그리하여 19세기 서구 미학에서 정립된 그 범주적

내용에서는, 예컨대 독일 미학자 막스 데소이어Max Dessoir(1867~1947)가 제시한 것처럼 '미, 숭고, 비장[悲壯, das Tragische], 추, 골계, 우미' 등이 논의되었고, 동양에서는, 특히 일본의 경우 1930년대에 이르면 전통미의 범주에서 '아와레[哀れ, pathos]', '유겐[幽玄, mysterious profundity]' 등의 개념이 개발되었듯이 오늘날 한국미 구명에 있어서도 이런 양상이 타산지석이 될 수 있을 것으로 본다(Kwon Young-pil, "'Korean Aesthetics' in Traditional Art and Its Influence on Modern Life" *Korea Journal*, Autumn 2007, pp.1-25).

○

『에카르트의 조선미술사』

이러한 서론적 전제를 배경으로, 먼저 안드레 에카르트Andre Eckardt(1884~1974)의 한국미론의 요체를 검토해 보도록 하자. 알려져 있듯이 그는 1909년 독일 가톨릭 베네딕트 수도회의 신부로서 약관의 나이에 내한하여 1928년까지 약 20여 년간 한국에서 활동하는 동안 한국 문화에 깊은 관심을 기울이며, 특히 미술 연구에 몰두하였다. 드디어 1929년에 한국 최초의 한국미술 통사인 『조선미술사Geschichte der koreanischen Kunst』(『에카르트의 조선미술사』)를 펴내면서 한국미의 특성을 구명하였다.

그는 조선미술에서 그리스미술의 특성을 발견함으로써 조선 미술을 고전미술의 반열에 올려놓았다. 예컨대 석굴암 부조상들은 극히 정신적이고, 고귀한 작품으로서 중국에는 비교 대상이 없다고까지 하였다. 거동과 태도에서 고귀함과 부드러움이 두드러지고, 또 우미함과 자기 침잠과 기품 있는 강한 면모가 드러난다고 하였다. 그 부조상의 전체적 특성은 고전적인 온화함으로 함축되는 것으로 보았다.

또한 고려청자에서도 고전적 양식의 완전함과 표현의 다양성이 나타난다고 하였으며, 이러한 고전적 감각은 기술적 완성도에 의해 가능한 것으로 전제하였다. 이러한 특성을 대표하는 작품으로 〈청자투각칠보문뚜껑향로〉(12세기 전반, 높이 15.3센티미터, 국립중앙박물관 소장)를 제시하였다.

"절제는 조선미술이 가지고 있는 큰 비밀"(215쪽)이라고 규정하며, 이것이 고전성의 핵심이라고 밝히고 있다. "때때로 과장과 왜곡이 많은 중국의 예술형식이나, 감정에 찬, 형식이 꽉 짜여진 일본 미술과는 달리, 조선은 동아시아에서 가장 아름다운, 더 적극적으로 말해 가장 고전적이라고 할 좋은 작품을 만들어 냈다고 단언할 수 있겠다."(20쪽) 에카르트의 이러한 '고전미' 주장에 대해 조요한(1926~2002)은 에카르트 이외에 어느 누구도 한국미를 고전미라고 한 사람이 없다고 일갈하였지만, 결국 그 자신도 고전미를 존숭하며, 에카르트의 손을 들어주었던 것이다.

○

『한국미의 조명』

『한국미의 조명』의 저자인 조요한은 서울대 철학과, 동
대학원을 거쳐 숭실대에서 철학 박사학위를 받았다(1975).
독일 함부르크대학에서 그리스철학을 연구하였으며,
한국철학회 회장(1987)을 지냈다. 그는 학문의 초기부터 화가
김환기金煥基(1913~1974)의 지도로 미학에 관심을 갖게 되었고,
자연히 한국미 연구에 힘을 기울여 업적을 남겼다.

　　그의 책에는 출간된 시점까지의 국내외에서 논의된
한국미에 관한 주요 논저들이 대부분 검토되었을 뿐만 아니라,
거기에 그의 예리한 비평적 안목이 투영되어 의미를 더하고
있다. 더욱이 분석적이고도 유려한 그의 문장이 매우 멋스러운
기운을 자아냄은 금상첨화라 하겠다. 그는 한국미의 특징을
전통미술에 꿰어 파악하려는 통념에서 벗어나 전통음악,
즉 국악의 가락에 한국적인 미적 특징이 있음을 강조하기에
이르렀다.

　　그는 기독교 장로였지만, 전통예술에 살아 있는 무속의
존재를 적극적으로 용인하면서 무속적 용어인 '신난다'라는
말에 기초하여 "신나면 규칙을 무시하는 것이 우리 사고의
한 특성"(107쪽)이라고 규정하며, 이런 성격이 국악에서
드러난다고 하였다. 그리하여 조지훈趙芝薰(1920~1968)이 내세운
농현弄絃의 멋을 적극적으로 인정하였다. 또한 추사 김정희의

서체에서도 한국 조형미의 무속적인 요소를 볼 수 있다고 주장하기도 하였다.

우리 민족은 역경에서 오히려 강한 면모를 보인다고 역설하며, 이런 기질은 시베리아 초원에서의 긴 장정 동안 체질화된 샤머니즘의 맥박에서 온 것으로 그는 유추한다. 침울한 역사 현실을 살아가면서도 태평세월을 맞으면, "고려청자와 〈금동미륵보살반가사유상〉(국보 제83호) 같은 고전주의적 작품들도 훌륭하게 제작할 수 있었다."(343쪽)고 한국미의 또 다른 갈래를 그는 인정하였다. 즉 무속적인 비균제적 파격미와 고전미의 두 기둥 위에 한국미가 존재한다고 본 것이다.

한편 필자도 한국미의 먼 근원 속에는 무속적인 요소가 있음을 공감하며, 그러한 역사성 아래 한국미는 특히 유목족인 스키타이 '동물양식'의 조형 본질과 연관이 있을 것으로 추정한다. 청동기시대 유물로부터 삼국시대 토우, 조선시대 민화에까지도 무속 기질이 노정되는 바, 이런 현상은 다분히 고대 실크로드 문화 통로와의 접속에서 가능했을 것으로 유추한다(권영필, 「한국의 고전미와 소박미, 전통으로의 영원한 회귀: 실크로드 감성을 바탕으로」, 『실크로드의 에토스: 선하고, 신나는 기풍』, 학연출판사, 2018, 241~275쪽).

○

『한국의 미를 다시 읽는다

: 12인의 미학자들을 통해 본 한국미론 100년』

세 번째로 내세우는 책『한국의 미를 다시 읽는다』는 '12인의
미학자들을 통해 본 한국미론 100년'이란 부제가 말해 주듯,
20세기 초부터 말까지 한국미에 관해 연구한 학자들의
논저(논제)를 한국의 대학 강단에서 미학과 미술사를 강의하는
현역 교수들이 한 주제씩 맡아 분석, 평가, 해석한 내용이다.

 이 책의 주제는 다음과 같다(괄호 속은 논자): 안드레
에카르트(권영필), 고유섭(김임수), 야나기 무네요시(이인범),
김용준(최열), 윤희순(최열), 세키노 다다시關野貞(조선미),
에블린 맥퀸Evelyn McCune(조은정), 디트리히 제켈Dietrich
Seckel(박영숙), 최순우(권영필), 김원룡(이주형), 이동주(유홍준),
조요한(민주식).

 이 작업의 중요성은 주제의 선정과 비평의 방법론에서
국수주의적 입장의 막연한 '신비화'와 편견을 지양했다는 점에
있다고 하겠다. 한편 일본인 학자들이 논한 한국미론까지도
대상으로 삼았는데, 그 이유는 그것이 식민사관과 민족론에
기반했다고 할지라도 예술사회학적 관점에서 한국미 연구의
지평을 넓혔다는 데에 있다. 결국 이와 같은 미론들은
안티테제를 넘어서서 진테제Synthese로 초극되는 종합의
단계로 나아가야 할 것이다.

권영필

1941년에 태어났다. 서울대학교 미학과 및 동 대학원 졸업 후, 국립중앙박물관 학예연구사를 거쳐 프랑스 파리III대학교에서 수학하고 독일 쾰른대학교에서 철학 박사학위를 받았다. 영남대학교·고려대학교·한국예술종합학교 교수, 상지대 초빙교수. 한국미술사학회·중앙아시아학회·미술사학연구회 회장을 역임했다. 현재 아시아뮤지엄연구소 AMI 대표이다. 대표 저서로는『실크로드의 에토스』,『실크로드 인사이드』,『한국의 미를 다시 읽는다』(공저) 등이 있고, 역서로『미적 상상력과 미술사학』,『실크로드 미술』,『예술에서 정신적인 것에 대하여』가 있다.

권재일

權在一 —— 국어학자

○

『조선시대 한글 서예』
예술의전당 엮음 | 미진사 | 1994

○

『한국 서예사』
한국서예학회 엮음 | 미진사 | 2017

○

『한글 서체학 연구』
박병천 | 사회평론 | 2014

○

『편지로 꽃피운 사랑과 예술, 조선의 한글 편지』
박정숙 | 도서출판 다운샘 | 2017

○

『아리랑 일만 수: 서예로 담아낸』(전5권)
한국서학회 엮음 | 도서출판 민속원 | 2015

한글 서예, 문자를 예술로 승화하다

한글은 온 백성이 쉽게 익혀 의사소통을 편하게 하도록
세종대왕께서 창제하셨다. 그러나 한글은 단순히 의사소통의
기능에 머무르지 않으며, 그 조형미는 예술로 승화될 수 있다.
오늘날 한글을 바탕으로 다양한 디자인산업이 융성하게 된
것도 바로 이러한 특성 때문이다. 그러나 한글이 예술로 승화된
것은 오늘날의 일이 아니라 이미 오래전 한글 서예를 통해서
문자가 아름다움으로 승화한 것이다. 한글 서예는 한민족의
정신과 문화를 이끌어 온 한글에 생명을 불어넣어 예술로서의
아름다움을 품고 있다. 그래서 한글 서예는 한국미의 꽃이자,
한국 문화의 자랑이다.

○

『조선시대 한글 서예』, 『한국 서예사』

조선시대 한글 서예를 소개하는 대표적인 저서에는
예술의전당이 엮은 『조선시대 한글 서예』와 한국서예학회가
엮은 『한국서예사』가 있다. 『조선시대 한글 서예』는 한글 창제
초기부터 19세기까지의 시대를 전기, 중기, 후기로 구분하여
조선시대 한글 서예의 특징과 변천 과정을 살핀 저서이다.
한글 서예의 서체 형성, 특징, 변화에 초점을 두고 풍부한

서예 작품을 곁들여 해설하였다. 『한국 서예사』는 고대로부터 근대에 이르기까지, 한국 서예의 역사를 집대성한 저서이다. 각 시대별 상황과 문화적 배경을 언급하고, 문자의 서예미를 논하며, 대표적 작가와 작품을 조명함으로써 한국 서예의 정체성을 찾았다. 그 가운데 제15장 '한글 서예' 부분은 한글 창제 이후 특유의 필사법이 발달하면서 성립된 한글 서예의 발전 과정과 다양성을 서술하여 한국인의 심미 의식을 깊이 이해하도록 하였다.

○

『한글 서체학 연구』

다음으로 한글 서체를 체계적으로 연구하여 한글 서예의 아름다움을 느끼게 해 주는 박병천 선생의 『한글 서체학 연구』를 살펴보자. 평생을 서체 연구에 정진해 온 박병천 선생은 이 책에서 한글 서체의 개념을 정립하고 한글 서체의 생성과 변천을 살피면서, 고유의 서체미를 오늘에 되살려 활용하는 방안을 제시하였다. 이 책은 훈민정음 서체를 비롯하여 다양한 필사본 판본 서체와 편지글 서체를 분석하여 오늘날 다양하게 개발되고 있는 새로운 한글 폰트의 연구와 개발에 초석이 되었다. 새로운 서체를 창작하여 한글 서예의 아름다움의 지평을 넓히는 데 크게 기여했다.

○

『편지로 꽃피운 사랑과 예술, 조선의 한글 편지』

한글 서예의 아름다움을 펼친 저명한 책이 여럿 있지만, 그
가운데 박정숙 선생의 『편지로 꽃피운 사랑과 예술, 조선의
한글 편지』를 소개하고자 한다. 저자는 전국의 문중과 박물관이
소장하고 있는, 83명이 쓴 150여 건의 한글 편지의 아름다움을
분석하였다. 저자는 대학에서 한문학을 전공하고 대학원에서
서예학으로 석사학위를, 동양미학으로 철학 박사학위도
취득한, 학문과 예술을 겸비한 학자다. 또한 현대 한글 궁체의
전형을 제시한 한글 서예의 큰 어른 갈물 이철경李喆卿 선생의
예술을 잇는 '갈물한글서회'도 이끌어 왔다. 이 책은 왕, 왕비,
궁녀, 사대부, 일반인에 이르는 한글로 된 주옥같은 편지글을
대상으로 그 내용과 관련 인물의 역사를 소개하면서 한글
서예의 아름다움을 미학적으로 분석한다. 한글 편지에서
시대에 가려진 진실과 눈물에 얼룩진 사랑을 찾아낸 이 책은
개성이 다양한 한글 서예를 통해, 한글의 아름다움을 감상할 수
있는 즐거움을 안겨 준다.

○

『아리랑 일만 수: 서예로 담아낸』

한국의 대표적인 민요 〈아리랑〉은 한민족의 삶이었다.
한민족의 흥이 오롯이 배어 있는 〈아리랑〉은 신명과 해학,
그리고 삶의 지혜가 녹아 있는 한민족의 정신이자 역사 그
자체이다. 이러한 〈아리랑〉의 여러 판본 10,068수를 한데
모아 한글 서예로 옮겨 문경옛길박물관에 보존하였다. 이를
책으로 펴낸 것이 바로 『아리랑 일만 수: 서예로 담아낸』이다.
한국 최고 서예가들이 모두 참여하여 각자 독자적인 서풍을
구사하여 현대 한글 서예의 모든 것을 표현하였다. 노래로
불리던 〈아리랑〉이 한글 서예와 만나 예술적 대변환을
이루면서 시각예술로 거듭 태어난 것이다. 이는 한국 문화의
정체성과 복합성을 아울러 담아낸 전통문화의 보물이다.

끝으로 한 말씀 덧붙인다. 2020년 3월 국립현대미술관에서
《미술관에 書: 한국근현대서예전》을 열고 도록을 출판하여
한글 서예와 한문 서예를 집대성하였다. 서예의 아름다움을
다시금 느끼게 한다.

권재일

1953년 영주에서 태어나 서울대학교 언어학과에서 문학 박사학위를 받았다. 서울대학교 인문대학 언어학과 교수를 거쳐 현재 서울대학교 명예교수 겸 한글학회 회장이다. 주로 일반언어학을 바탕으로 한국어 문법과 문법변천사에 대한 연구를 하고 있다. 최근 몇년 동안 알타이 언어 현지 조사에 참여하고 있으며, 남북 언어 표준화를 비롯한 언어정책 연구에도 관심을 기울이고 있다. 서울대학교 인문학연구원장, 남북 공동의 겨레말큰사전 편찬위원장, 대한민국 국립국어원장 등을 역임하였다. 주요 저서로는 『한국어 문법론』, 『한국어 문법사』, 『남북 언어의 문법 표준화』, 『언어학사 강의』, 『세계 언어의 이모저모』 등이 있다.

김병익

金炳翼 ─ 국문학자

아름다운 우리 책, 그 말과 그림과 집

'아름다움[美]을 읽는다'란 말에서 나는 세 가지 뜻을
생각했다. '읽기'에 그것은 당연히 책을 가리킬 터인데 그
아름다움이란 그 책에서 읽는 아름다움, 그 책이 보여 주는
아름다움, 그리고 그 책의 아름다움 들일 것이다. 이런 아름다운
우리 책은 짐작보다 참 많았는데, 내가 여적 보관한 책들 가운데
마침 맞춤하다 싶은 세 권을 뽑았다.

○

『서정주 시선』

우리 현대 시문학 전통 중 내가 가장 아름답고 뜻깊다고
생각한 작품이 우리말의 결이 살아 있던 식민지 시대 김소월의
『진달래꽃』, 한용운의 『님의 침묵』이며 이어 해방 후에 나온
『서정주 시선』을 짚는다. 내게는 서정주 시집으로 민음사판의
『서정주 전집』과 함께 단행본 시집으로 『新羅抄(신라초)』(정음사,
1961), 『冬天(동천)』(민중서관, 1968)과 이 『서정주 시선』이
있는데, 굳이 이 시집을 고른 것은 내 대학 시절에 구입한
이 책을 가장 많이 읽은 탓도 있다. 내가 갖지 못한 그의
『花蛇集(화사집)』과 『歸蜀道(귀촉도)』에서 26편을 보탰기에
'선집'이기도 하지만 그 후의 새 작품 20편을 한자리에 모아

놓았기에 신작 시집이기도 하다.

옛 멋과 모던 보이의 댄디풍을 함께 가진 서정주의 시는 평상의 말들을 끌어들여 그의 시행에 끼워 넣으면 묘하게 참으로 시적인 리듬과 의미를 생생하게 뿜어낸다. 내가 가장 좋아하는 「푸르른 날」이 그 뛰어난 예이다. "눈이 부시게 푸르른 날은/ 그리운 사람을 그리워하자// 저기 저기 저, 가을 꽃자리/ 초록이 지쳐 단풍드는데// 눈이 나리면 어이하리야/ 봄이 또 오면 어이하리야// 내가 죽고서 네가 산다면!/ 네가 죽고서 내가 산다면!" 길지 않은 이 시에 사용된 어휘는 몇 개에 그치며 그 말들의 되풀이 사용으로 시의 리드미컬한 음감과 그 깊은 함의를 마음껏 발휘하고 있다. 그 시행들을 소리 내어 읽으면 도드라지게 자라나는 맛깔들로 그 어조들이 얼마나 우리 감성을 풍성하게 키우며 아련한 그리움의 열망에 휩싸이게 하는가. 시니피앙의 조작을 통해 시니피에를 창조하는 그의 시적 천분에 감탄하지 않을 수 없다. 또 「부활」의 첫 대목 "내 너를 찾아왔다 순아. 너 참 내 앞에 많이 있구나. 내가 혼자서 종로를 걸어가면 사방에서 네가 웃고 오는구나"에서 시인은 얼마나 많은 얼굴들을 불러내고 세상의 아우성을 들려주는가. 그는 몇 마디 말로써 이 세계의 숱한 어울림들, 지나감들, 그리움들을 불러일으켜 주고 있다. 읽기보다 낭송함으로써 시를 읽는 사람들에게 간곡한 심정을 한껏 호소하며 우리말의 아름다움을 어떻게 생동하게 키우는지, 정말 우리말을 사랑하는 사람들만이 느낄

수 있으리라.

○

『민중미술 15년: 1980-1994』

미술에 대해 문외한이면서 그럼에도 우리 그림에 대한
활달한 정서와 그것의 시대적 의미를 깊이 공감하게 만드는
『민중미술 15년 : 1980-1994』는 책으로 보는 아름다움의 뜻을
생각하게 한다. 1970년대의 유신과 1980년대의 군사정권 아래
억압받고 소외된 민중의 존재에 대한 깊고 뜨거운 열정이
'민중운동'으로 한국 사회에 폭넓게 전개되었다. 먼저 문학에서
발견된 '민중' 의식은 사회과학 전반과 종교, 예술에 경계 없이
번져 나갔고 그중 가장 작품적 성과를 거둔 것이 민중미술일
것이다. 그렇다는 것은 '1980-1994'의 15년에 걸친 반권력적,
반전통적, 반권위주의적 그림 운동의 성과들을 가장 보수적일
'국립' 현대미술관이 대규모의 전시로 보여 준 데서 짐작할 수
있다. 그 전시회의 도록인 이 책은 민중미술의 전개와 성격을
설명하고 리얼리즘 속에서 드러내는 저항적 정신의 활발한
전개와 그 강력한 감수성을 보여 주고 있다.
 여기 수록된 작품들은 회화 1과 2의 170여 점, 조각
40점, 판화와 사진 그리고 만화까지 포함한 약 30점, 여기에
특집으로 다룬 민중미술가 오윤 등 230여 작가의 갖가지

작품 400여 점이 수록되었다. 그 작품들은 종래의 우아하고 정적이며 의례적인 품새를 벗어 버리고 소박하고 거칠고 멋대로의, 그러나 저항과 현실의 꿈틀거리는 모습들이 품은 생동감을 뿜어낸다. 높은 벽에 걸어 감상해야 할 종래의 정적인 그림들과는 달리, 여기저기 아무런 시선으로도 눈에 들어오는 일상의 범속한 모습들, 문득 낮게 다가오는 우리 삶의 평범한 일상으로 곁에 와 있는 장면들의 그림을 보게 한다. 그것은 생활 속의 질박한 움직임이고 삶 속의 살아 있는 정서이며 권위의 무게에 대한 저항이고, 그래서 소박한 우리 근원적 정서의 새로운 발견들이다. 이 리얼리즘적, 생명적인 생생한 그림 운동과 역사적인 우리 회화의 한 시대사적 보람을 시인 고은의 헌시가 잘 읊고 있다. "그것은 가슴 벅찬 현실이기도 하고/ 오롯이 역사이기도 하고/ 만물을 일으켜 세우는/ 새로운 내일이기도 하다/ 아름다움은 하나가 아니라/ 이 세상의 건설과/ 이 세상 밖의 진실까지/ 거기까지의 아름다움 아니냐." 나는 더 이상 여기에 붙일 말을 찾지 못한다.

○

『한옥』

지난겨울 점심때, 나는 북촌의 5층 건물에서 문득 창밖의 풍경을 내려다보았다. 삼각산 줄기의 푸른 숲과 그 아래 조용히

숨어 있는 듯한 한옥 몇 채가 보였다. 돈화문 안의 비원이었다. 나는 기와집의 함초롬한 모습과 그 점잖은 자세에 비로소 눈이 밝아졌다. 스카이라인의 빌딩들이 임립한 가운데 이처럼 품위 있는 집채를 가진 우리 도시는 얼마나 의젓한가. 그래서 다시 찾아 감상한 것이 이기웅이 엮고 서헌강, 주병수가 사진 촬영한 『한옥』이었다. 서울에서 제주로 팔도 곳곳의, 기와집과 사당에서 초가집과 너와집까지 우리와 우리 조상들이 살아온 집들을 보여 준 이 책은 70채의 전통 한옥이 지닌 품위를 아름답게 보여 준다. 그 따뜻한 사진들은 이 한옥들이 자리한 주변 풍경부터 대문과 벽, 지붕과 마루, 방과 부엌, 마당과 정원, 헛간과 장독 등 삶의 세세한 자리들을 살뜰하게 보여 준다. 그 일상의 터전이 무척이나 아름답고 그 모습을 설명하는 글들이 맞춤하게 자상하며 그 모든 것들을 '책'이란 좁은 공간 안에 넉넉하게 처리한 솜씨가 조화롭다.

나는 이 책에서 우리 조상들의 삶이 얼마나 진중하고 살림살이가 겸손했는지를 보았다. 거창하기를 마다하고 장식적이기를 사양하면서도 여유 있고 품격 갖춘 생활의 자리에서 우리의 선조들이 어떻게 법도를 지키고 예의를 중하게 여겼는지, 일상의 금도를 느낄 수 있었다. 자리의 생김새와 그 쓰임새가 그 임자의 삶의 태도와 마음, 나아가 문화의 혼을 보여 줄 것은 분명하다. 가난하게 살면서도 움츠러들지 않고, 많이 풍족하면서도 거만을 떨지 않고 몸에 맞는 크기의 살림집에서 분수에 맞는 의젓한 삶을 살았음을,

그래서 빛나되 번쩍거리지 않는 태도의 긍지를 새삼 깊은 마음으로 볼 수 있었다. 우리가 요즘 불만이 많고 분노를 쉽게 터트리는 일이 잦아진 것은 그 망할 아파트에 사노라 우리 한옥들로 안아 준 정서를 잃어버린 탓이 아닐까.

김병익

1938년에 태어났다. 서울대학교 문리대 정치학과를 졸업하고 『동아일보』 기자, 한국기자협회장으로 활동하던 중 언론자유운동으로 해직되었다. 계간 『문학과 지성』 편집 동인으로 참여하고 문학과지성사를 창립했고, 서울예술전문대 문예창작과 강사 역임 후 문학과지성사를 퇴사했다. 이후 인하대학교 초빙교수, 한국문화예술위원회 초대 위원장을 맡았다. 평론집 『지성과 반지성』, 『상황과 상상력』, 『한국 문단사』, 『새로운 글쓰기와 문학의 진정성』 등 16권의 저서가 있다. 팔봉비평상, 대산문학상, 인촌상을 수상했다.

김병종

金炳宗 — 화가

○

『조선과 그 예술』

야나기 무네요시 | 이길진 옮김 | 신구문화사 | 2006

○

『야나기 무네요시의 민예·마음·사람』

야나기 무네요시 | 김명순 외 옮김 | 컬처북스 | 2014

○

『다도와 일본의 미』

야나기 무네요시 | 김순희 옮김 | 소화 | 2004

어찌된 건가요, 야나기 씨

도쿄에 가면 르 코르뷔지에Le Corbusier의 작품으로 남겨진 우에노의 국립서양미술관을 비롯한 수많은 미술관과 박물관을 들러 보게 된다. 일본 전역에 걸쳐 그 많은 미술관, 박물관이 있었기에 자국의 미술은 물론 중국이나 한국 같은 인접 국가의 미술품이나 서양의 근현대 미술품들을 담아낼 수 있었을 것이다. 예를 들면 멀리 시코쿠四國 지방의 한 소도시에 있는 오하라大原미술관만 하더라도 세계적으로 손꼽힐 만큼 서양 근현대 미술을 다량 보유하고 있는 것이다. 일찍부터 일본인들이 누렸을 그 안복眼福이 부럽기만 하다. 내가 빠뜨리지 않고 가는 곳으로 도쿄 메구로에 있는 일본민예관이 있다. 한적한 주택가에 자리 잡은 민예관은 '민예' 미술의 으뜸가는 전문가였던 야나기 무네요시 씨의 생가가 지척에 있어서 그가 떠난 지 오랜 세월이지만 아직도 그 마음과 혼이 그가 세운 그곳에 고스란히 서려 있는 느낌이다. 야나기 씨는 조선의 식민지 시대에 거의 최초로 조선미술의 아름다움과 우수성을 발견하여 글로 상찬했던 사람이다. 아직 조선인에 의한 자생적 미술사가 싹트기 전에 그는 뛰어난 심미안만을 가지고 조선미술, 특히 관학파적 궁중 미술보다는 민예 미술 쪽의 아름다움을 경탄하며 바라보았던 이다. 그는 이름 없는 장인들의 손에서 빚어져 나온 도자기며 목각 그림 등을 애정의 눈길로 바라보고 직접 수집하기까지 하였다. 1904년에는

『공예』라는 잡지를 통해 한국의 이름 없는 장인이 그린 까치, 호랑이 민화가 일본의 국보급 미술품을 능가할 만큼 우수하다는 글을 남겨 센세이션을 일으키기도 했다. 직접 『시라카바』라는 부정기 잡지를 발행하며 중국이나 조선의 미술을 소개하기도 했고 서구의 예술 관련 저작물들을 번역·소개하는가 하면 직접 삽화를 그리기도 했을 만큼 다재다능한 사람이기도 했다. 그는 특히 고졸古拙하고 담백하며 단아한 조선 미술품에 깊이 매료되어 조선미술에 대한 전문 저술을 남기기도 하였다. 그리고 조선미술은 중앙으로부터 멀어지는 하삼도下三道, 즉 충청·경상·전라 지역으로 갈수록 민족적 천분(성격과 재능)이 우러나오는 조선미를 느끼게 한다며 직접 민화, 민각처럼 민예 미술의 장르에 이름을 붙이기도 하였다.

이러한 야나기 씨의 선구적 조선미에 대한 자각과 수집으로 인해 중국미술과 함께 조선미술 수집 붐이 일어 수많은 민화며 공예품들이 일본으로 건너가게 되었다. 이와 더불어 생각나는 것이 있다. 1989년 여름으로 기억되는데, 나는 베를린의 시립미술관 중 한 곳에서 "한국미술에 나타난 자연주의: 고구려 벽화에서 조선 민화까지"라는 주제로 거칠게나마 한국미술에 대한 통사를 훑어가는 강의를 한 적이 있다. 그런데 미술관 후원에 가득 모인 청중들 중에 머리가 허연 한 분이 손을 들더니 자신은 일본 고단샤에서 나온 『이조의 민화』라는 화집을 가지고 있다며 지금 방금

보여 준 것은 한국의 미술이 아니라 일본의 미술이 아니냐고 의문을 제기했다. 그분은 '이조李朝'라는 말을 에도江戶나 가마쿠라鎌倉처럼 일본의 한 시대로 이해하고 있었다. 참 난감했지만 나름대로 장황하게 설명을 했는데 그분이 잘 이해했는지는 모를 일이다.

어쨌거나 그때 느낀 착잡함이나 당혹감을 나는 메구로의 일본민예관에 갈 때마다 똑같이 느끼곤 하는 것이다. 조선시대의 미술은 물론 에도 시대의 미술 등과는 전시실을 달리하고 있지만 과연 관람객의 몇 프로가 조선이 오늘날의 코리아라고 인식할 수 있을까 회의하게 되는 것이다. 더불어 수많은 한국의 미술사학자나 평론가들은 왜 한 번도 이 문제를 거론하지 않았는지 아쉬운 것이다.

조선의 이름 없는 도공이 조선의 햇살과 물과 바람으로 빚은 찻그릇, 작은 쇠망치를 수천 번 두들겨 만든 놋그릇, 그리고 조선 산천의 나무를 베어 만든 목기, 제기들. 묵묵히 시간을 이겨 낸 그 민예품들을 실로 야나기 씨만큼 깊이 응시하고 공감한 이도 드물었다. 그의 수집품들은 지금 보아도 옛 장인들의 숨결과 미세한 혼의 울림이 소매 끝을 잡아끄는 듯하고 하나같이 우수하다. 조선을 사랑했던 한 눈썰미 좋은 일본인이 그 빼어난 안목으로 모아 자신의 동네 메구로로 옮겨 온 이 물건들은 그러나 어딘지 맞지 않은 옷을 입은 듯이 보인다. 마치 억지로 창씨개명을 당한 식민지 백성처럼 '일본민예관'이라는 간판 달린 집에서 백 년 가까이나

갇히어 있는 형국인 것이다. 전술했듯이 일본민예관이라는 간판 속에는 에도 미술실, 조선 미술실 식으로 전시물이 분류되어 있다. 비록 조선의 미술을 "비애의 미술", "곡선의 미술"이라는 감상적인 평으로 남기긴 했지만『조선과 그 예술』이라는 책을 냈을 만큼 일관된 정과 경념敬念을 보였던 이가 직접 이렇게 전시실을 꾸몄을까? 고개가 갸웃해지는 대목이다. 조선 미학이라고 부를 만한 것의 첫 주춧돌을 놓다시피 하고 총독부의 '광화문' 철거 계획에 반대 운동을 펴고 그 서슬 퍼런 시절에 경복궁 집경당에 '조선민족'이라는 이름의 미술관을 세웠던 이가 바로 야나기 씨였다. 그리하여 대한민국 정부로부터 문화훈장까지 받았던 것이다. 그 야나기 씨는 왜 '일본'이라는 이름 속에 '조선' 장인들의 작품들을 슬며시 집어넣었던 것일까.

설마 야나기 씨가 그렇게 했을까 싶다. 그의 사후 누군가에 의해 일본민예관이라는 간판으로 내어 걸리고 그 아래 조선을 넣었던 것이 아닐까 싶다. 누군가가 혹 조선 명인들의 솜씨가 탐이 나서 도저히 따라잡을 수 없는 그 빛나는 작업들을 일본 속에 편입시키고 싶어서였을까. 왜 '야나기 기념관'이나 '야나기 소장 박물관'이라 하지 않고 굳이 '일본민예관'이라고 한 것이었을까. 30년 전 처음 이곳에 왔을 때 받았던 그 당혹과 민망, 난감함과 쓸쓸함은 세월이 가도 그대로이다. 아직도 이곳은 일제강점기의 한가운데인 듯 조선 장인들의 혼은 볼모로 잡혀 있는데 이방인처럼 들러 보고 나갈 때마다,

터벅터벅 긴 메구로의 골목을 빠져나오는 내 구두 소리는 무겁다. 먼 훗날 일본의 후손은 그리고 내 나라의 후손들마저 이곳에 와서 '조선'이라는 이름이 '나라奈良'나 '헤이안平安' 혹은 '에도'처럼 일본의 지나간 시대의 한 이름이었던 것으로 안다면 그건 얼마나 끔찍한 일인가. 이 박물관이 세워진 지 한 세기가 가깝건만 그동안 왜 누구도 이건 이렇고 저건 저렇다 말하지 않았을까. 그 야나기 씨가 철거를 반대했던 광화문 앞에서 한껏 소음과 분노의 목청을 돋우는 것보다 더 무서운 것은 한 서린 조선의 도공이 불길로 구워 만든 우리네 분청 그릇이 일본민예관 안에 그대로 있다는 것이다. 그리고 그 시간과 세월을 지나온 명품들이 우리 곁을 떠나 그들의 땅 건물 속에 일본의 미술로 숨 쉬고 있다는 점이다. '이제는 나를 열어 다오.' '데리고 가 다오.'

　　일본민예관을 나설 때 귓가에 흐느낌 같은 소리가 잡아당기는 듯하여 가다 말고 저만큼 돌아서서 뒤돌아보게 된다. 국경의 저편에 사랑하는 사람을 두고 이별하는 것처럼 그렇게 오래도록 일본민예관의 간판 쪽을 바라보게 되는 것이다.

김병종

화가. 『화첩기행』, 『중국 회화 연구』 등 25권의 저서가 있다. 프랑스, 독일, 헝가리, 중국 등과 한국의 전북도립미술관, 남원시립김병종미술관 등에서 약 40여 회의 개인전을 열었다. 시진핑 중국 국가주석 방한 때 작품이 증정되었고, 대영박물관, 로열온타리오미술관 등에 작품이 소장되어 있다. 대한민국 문화훈장, 녹조근정훈장, 대통령 표창, 한국미술기자상, 한국출판문화상, 삼성문화저작상 등을 받았다. 예술철학 박사이며 서울대학교 미술대학 학장, 서울대학교미술관장 등을 역임하고 현재 서울대학교 명예교수와 가천대학교 석좌교수이다.

김승현

金昇賢 ─ 색채 디자이너

○

『한국의 전통색』

문은배 | 안그라픽스 | 2012

○

『오주석의 한국의 미 특강』

오주석 | 푸른역사 | 2017

필자는 색채를 전공한 현역 디자이너로서 『커버 올』이라는 컬러 디자인 트렌드 책을 매년 집필하여 발간하고 있다. 2023년 현재 일곱 번째 책이 출간되었다. 대중적이지 않아 발행부수가 많지는 않지만 서울은 물론 도쿄, 밀라노에 위치한 유명 서점에 입점하여 한국에서 기획하고 분석한 트렌드 정보를 폭넓게 전파하고 있다. 한국의 시각으로 바라본 트렌드의 맥락이 색채와 디자인의 중심지라 할 수 있는 지역에서 소개되고 있다는 사실은 의미하는 바가 크다. 특히 도쿄에서 판매하는 책은 일본어로 번역 출간되어 일본 독자들이 더더욱 가까이 접할 수 있는 좋은 기회라고 생각한다.

디자인 트렌드를 제안하기 위해서는 시시각각 발표되는 최신 해외 디자인 사례들을 분석하고 소비자들의 생각과 행동을 예의 주시하며 그 흐름을 읽어야 하는 것이 기본이다. 그렇다고 해외 선진 시장의 경향만을 추종하는 것이 답은 아닐 것이라 생각한다. 그래서 한국적이고, 더 나아가 동양적인 요소를 더하기 위한 시도를 많이 하고 있다. 최근 들어 가장 한국적인 것이 해외 선진 시장에서 관심을 모으고 인정받는 사례들을 몸소 체험하기도 한다. 그래서 한국의 전통문화를 통해 새로운 시각과 사고의 틀을 제시하기 위한 노력을 아끼지 않고 있다. 이러한 계기로 한국의 아름다움을 오롯이 전달하고 있는 책 두 권을 추천하여 필자의 눈높이로 하나씩 소개하고자 한다.

○

『한국의 전통색』

문은배 선생은 현재 한국색채학회 이사로 '문은배 색채디자인연구소'를 운영하며 왕성한 색채 연구 활동을 펼치며 대학교에서 후학을 가르치고 있다. 한국의 진정한 색채 전문가 중 한 사람으로서 색채를 학문적으로 정립함은 물론, 현장 실무 프로젝트를 수행한 경력이 많고 배색 프로그램까지 개발할 정도로 연구 범위가 폭넓다. 아마 한국에서 색채 분야의 전문 서적을 가장 많이 집필한 분이 아닐까 한다.

　　이 책은 한국의 색을 연구하고 활용하고자 하는 이들을 위해 매우 체계적으로 정리되어 있다. 고문헌에 기록된 색채에 대한 고증을 통해 한국 전통색에 대한 올바른 인식 확립과 실증적인 한국 전통색 이름의 체계를 수립하기 위해 집필되었다. 특히, 조선 중기와 후기에는 종이 사용의 증가로 생활 기록, 백과사전의 집필이 이루어져 다양한 색명과 색채 표현 기록이 남아 있어 이를 체계적으로 수렴하고 있다. 한국인의 색채 의식은 음양의 조화와 변화에 따른 의미론적인 색채관이 자리 잡고 있음을 강조하고 있다. 한국의 전통색을 이해하는 데 가장 중요한 것은 의미와 전체적인 조화 그리고 색의 적용이다. 음양오행은 한자문화권에서 예로부터 전해 오던 관념으로, 이 책은 음양오행과 색채를 결합한 연구라는 점에서 상당한 의미가 있다. 이 관념을 바탕으로 한 연구는

색채 연구에 대한 사람들의 인식을 불러일으켜 심화했고
학문적으로도 높은 가치를 인정받고 있다.

현대의 사진 촬영 기술과 색채 추출 기술을 이용해
직관적이고 감각적인 선택보다 객관적이며 과학적인 과정으로
139가지 한국 전통색을 선정했다는 점도 시사하는 바가 크다.
또한 한국 전통색이 과거에서 오늘날까지 예절, 의복, 음식,
건축 등에서 어떻게 사용되었는지 전통색과 관련한 한국의
생활사를 쉽고 재미있게 개괄하고 있다는 점도 빼놓을 수 없다.
한국 전통색과 연관 색을 한눈에 살펴보는 계기를 마련하며,
색이 시대와 사회에 맞게 지속적으로 변화해 가는 이야기들도
매우 흥미롭다. 특히 무구한 역사를 간직한 한국의 색을
현대화하는 작업은 철저한 고증이 필요한 부분임에도 오랜
시간 연구와 투자를 지속하여 완성했다는 점은 매우 극찬할
일이다.

○

『오주석의 한국의 미 특강』

오주석 선생은 호암미술관 및 국립중앙박물관 학예연구원을
거쳐 간송미술관, 역사문화연구소의 연구 위원을 지냈으며
중앙대학교, 연세대학교 겸임교수로도 재직했다. 단원
김홍도와 조선시대의 그림을 가장 잘 이해한 21세기의

미술사학자라 평가받은 그는 한국미술의 아름다움을 알리기 위해 전국 방방곡곡에서 강연을 펼치며, 한국 전통미술의 대중화에 앞장선 한국 미술사학계의 보배 같은 존재였다.

이 책은 한번 손에 들면 내려놓기가 쉽지 않다. 저자가 진행했던 강연 내용을 책에 그대로 빌려왔기 때문에 직접 강연장에서 설명을 듣는 것 같은 착각을 일으키기 때문이다. 한국의 문화와 역사에 대해 다양한 해석을 담아 그려 내는 입담이 생생하게 전해지는 이유이기도 하다. 소중한 문화유산을 통해 인간의 정신, 미학까지 성찰할 수 있다고 말하는 저자는 작품마다 세심한 분석으로 독창적이고 깊이 있는 해설을 더한다. 일방적이고 권위적인 해설이 아닌 한바탕 웃음을 쏟아 낼 수 있는 위트까지 겸비한 저자의 해설은 친근하고 푸근한 말체를 통해 더 빛을 발한다. 옛 그림들은 조상들이 이룩해 낸 정치, 경제, 사회, 문화 등에 대한 방대한 지식을 바탕으로 한국의 전통문화를 이해하는 새로운 시각과 사고의 틀을 깊이 있게 제시하고 있다.

책은 한국의 옛 그림을 보는 방법에 대한 두 가지 원칙을 물으며 시작한다. 옛사람의 눈으로 보고 옛사람의 마음으로 느껴야 한다는 지극히 기본적인 마음가짐을 일깨워 준다. 옛 그림에 담긴 선인들의 마음을 자연의 음양오행에 기초하여 설명을 이어 간다. 음양오행은 우주와 인생을 바라보는 사유의 틀로서 자연현상 자체를 그대로 반영하고 있는 생각의 방식이라는 점을 강조하고 있다. 전통문화는 이 음양오행을

빼놓고서는 이해가 되지 않으며 원리를 따져 보면 컴퓨터란 것도 바로 동양의 음양 사상에 뿌리를 두고 있다는 사실을 흥미롭게 전하고 있다. 옛 그림을 통해 따져 본 조선은 무려 519년간 근검, 절제의 미덕으로 문화적인 삶을 영위한 나라다. 이러한 내용들에서 소위 별 볼일 없는 근대사로 폄하된 조선의 위상을 바로잡고자 한 저자의 진심을 읽어 낼 수 있다. 그림 속의 숨겨진 이야기들 하나하나가 그 시대의 인문, 사회적 배경이 되어 무심코 지나칠 수 없음을 일깨워 주고 있다. 한국의 미美·아름다움에 관한 물음에 가장 이해하기 쉽고 재미있게 접할 수 있는 입문서가 아닐까 한다.

김승현

색채 디자이너. 1976년 서울에서 태어났다. 홍익대학교에서 색채학 전공으로 석사학위를, 서울과학기술대학교에서 디자인 융합 박사학위를 받았다. 노루팬톤색채연구소에서 수석 연구원으로 재직 중이며 현역 디자이너로 색채 전략 수립, 트렌드 분석, C.M.F 디자인 컨설팅을 수행하고 있다. 한국색채학회(KSCS) 이사, 한국산업인력공단 국가 자격시험 전문위원, 한국디자인진흥원(KIDP) 우수 디자인 심사 위원으로 활동하며 대학교, 디자인 기관 등에서 강연과 교육을 진행하고 있다.

김연수

金衍洙 — 소설가

○

『능으로 가는 길』

강석경 | 강운구 사진 | 창비 | 2000

○

『사진과 함께 읽는 삼국유사』

일연 | 리상호 옮김 | 강운구 사진 | 까치 | 1999

○

『삼국사기』(전2권)

김부식 | 이강래 옮김 | 한길사 | 1998

능 사이를 거닐며 삶을 생각한다

고교 시절, 경주의 화랑교육원에 입소한 적이 있었다.
경상북도의 각 고등학교에서 선발된 간부 학생들이 모여
2박 3일 동안 교육을 받았다. 그런데 그 교육이라는 게
뭔가 군사훈련을 떠올리게 했다. 전두환 씨가 대통령이던
시절이었으니 그럴 법도 했지만, 지금도 남아 있는
화랑교육원의 캐치프레이즈를 보면 그 이유만은 아닌 듯하다.

"화랑교육원은 화랑의 얼을 계승하여 새 화랑을
육성합니다."

신라의 화랑제도는 군인 양성을 목적으로 했으니 그 얼을
계승하려고 군사훈련을 받는 게 이상하지 않았다. 그렇게 나는
교육원 뒷산인 남산에서 독도법을 익혔다. 강사는 우리에게
등고선이 그려진 지도와 나침판을 나눠 주며 각 분대별로
출발해 몇 시까지 지도에 표시된 집결지로 모이라고 지시했다.

서로 이 방향이 옳으니, 저 방향으로 가야 하느니
갑론을박을 벌인 끝에 우리는 강사가 말한 집결지에 도착했다.
강사는 모인 학생들에게 이렇게 말했다.

"여러분이 앉아 있는 이 남산은 경주의 진산으로서 신라
천 년 동안 수많은 사람들의 발자취가 남은 곳이다. 그 일례로
주위를 살펴보면 이런 것을 발견할 수 있을 것이다."

강사는 주변의 땅을 훑어보는가 싶더니 뭔가를 주웠다.
그는 그게 불에 탄 쌀, 그러니까 탄화미라고 했다. 나도 앉은

자리 주변을 살펴봤다. 정말 거기 흙 속에 까만 쌀 알갱이가 있었다. 강사는 창고가 불타면서 신라시대의 군량미가 땅에 파묻혔다고 설명했다. 나와 마찬가지로 밥을 먹는 사람들이 천 년 전에도 거기에 살아 있었다는 사실이 도무지 믿기지 않았다.

그러나 그건 사실이었다. 기록에는 남산성 안에 있던 장창이 766년에 화재로 소실되었다고 나와 있었다. 경주가 내게 여느 도시와는 다른 느낌으로 다가오게 된 건 그때부터였다. 그 뒤로 경주는 내게 슬픈 일이 생길 때마다 떠올리는 도시가 됐다. 인생이란 많은 성공을 거두고도 한 가지 일이 이뤄지지 않아 괴로운 것인데, 그건 인간의 욕망이란 언제나 자신이 가진 것보다 더 큰 것을 원하기 때문이다. 그 점에서는 천 년 전의 사람들도 나도 크게 다르지는 않을 것이다. 거기 천 년 전에도 나와 같은 사람들이 살았다는 사실만으로도 나는 큰 위로를 받는다. 그렇게 배낭을 메고 경주를 걷노라면 인생에서 놓치고 가는 것들을 너무 애닳게 여기지 말라는 목소리가 들리는 듯하다.

그러고 보면 화려한 불국사나 정교한 석굴암에 비해 산과 들에 산재한 수많은 능에 관심을 두게 된 것도 자잘한 실패를 경험하고 난 뒤의 일이었다. 경주에는 신라의 시조로 알에서 태어났다고 전해지는 박혁거세와 이후 5대 왕까지의 무덤인 오릉을 비롯해 수많은 능이 있다. 강석경의 『능으로 가는 길』에는 이 오릉에서 신라의 왕족과 귀족들의 무덤으로 추정되는 노동동 고분군까지 경주의 능을 다룬 글이 실려 있다.

각 글에는 '집착에 대하여', '슬픔에 대하여' 등의 제목이 붙어 있어 이 책이 단순히 능에 대한 글만은 아니라는 사실을 보여 준다. 미대 출신의 소설가인 강석경은 1984년 토우 제작자인 윤경렬을 인터뷰하기 위해 경주를 찾았다가 10년 뒤부터 지금까지 줄곧 그 고도에 살고 있고, 그 이야기는 책에도 실렸다. 그러니 『능으로 가는 길』은 경주의 주택가 지하에 수많은 고분이 산재한 것과 마찬가지로, 능이라는 죽음 위에 그녀의 삶이라는 생을 겹쳐 놓은 책이다.

책에는 내가 즐겨 찾는 대릉원 황남대총에서 발견된 15세 전후의 소녀 뼈와 치아 이야기가 나온다. 이는 순장의 흔적이다. 고고학자들은 이 무덤의 주인공이 21대 소지왕이리라고 추정했다. 왜냐하면 『삼국사기』에는 다음과 같은 이야기가 나오기 때문이다.

"소지왕 23년 기록을 보면, 왕이 날기군에 행차했을 때 파로가 미색인 그녀의 딸 벽화를 가마에 태워 비단으로 가려서 왕에게 바쳤다. 왕은 음식인 줄 알고 열어 보았으나 소녀인지라 받지 않았다. 그러나 아름다운 그녀를 잊지 못해 두세 차례 남몰래 그 집에 찾아가다가 결국은 궁에 데려와 아들까지 낳았다."

과거의 모든 역사서와 마찬가지로 거기에 그 소녀의 두려움과 슬픔에 대해서는 나와 있지 않다. 욕망을 버리지 못한 인간은 다른 인간에게 얼마나 무거운 존재일 수 있을까? 이제는 뼈와 치아만 남은 고대의 소녀를 상상하며 나는 생각한다.

그러니 사람들 사이에서 잘 산다는 것은 얼마나 어려운 일인가.
무덤들 사이를 거닐며 나는 잘 살고 싶다는, 그것마저 버려야
함을 깨닫는다.

김연수

1993년 『작가세계』 여름호에 시를 발표하고 이듬해 장편 『가면을 가리키며 걷기』로
제3회 『작가세계』 신인상을 수상하며 본격적인 작품 활동을 시작했다. 2001년 『꾿빠
이, 이상』으로 제14회 동서문학상을, 2003년 『내가 아직 아이였을 때』로 제34회 동인
문학상을, 2005년 『나는 유령작가입니다』로 제13회 대산문학상을, 그리고 2007년에
단편 「달로 간 코미디언」으로 제7회 황순원문학상을, 2009년 『산책하는 이들의 다섯 가
지 즐거움』으로 이상문학상을 수상했다. 대표작에 『네가 누구든 얼마나 외롭든』, 『원더
보이』, 『세계의 끝 여자친구』, 『일곱 해의 마지막』 등이 있다.

김영훈

金榮勳 — 인류학자

○

『한국의 미를 다시 읽는다: 12인의 미학자들을 통해 본 한국미론 100년』

권영필 외 | 돌베개 | 2005

○

『우현 고유섭 전집』(전10권)

고유섭 | 열화당 | 2007, 2010, 2013

한국의 미, 누구의 것인가?

○

『한국의 미를 다시 읽는다

: 12인의 미학자들을 통해 본 한국미론 100년』

'한국의 미는 무엇인가?'라는 질문은 일면 단순하고 익숙한
것으로 들리기 쉽다. 그러나 곰곰이 생각하기 시작하면 매우
거창하고 애매모호한 문제라는 사실과 직면하게 된다. 과연
아름다움의 기준은 무엇인가? 미적 체험이란 과연 어떠한
과정이며 개인적, 집단적 특성으로 나타나는 이유는 무엇인가?
한국의 미라고 할 때 한국이 가리키는 시공간은 무엇인가?
더불어 동양과 서양의 차이는 무엇이며 민족과 국가 단위의
미론은 과연 어떻게 이해될 수 있는가와 같이 다루어야 할
질문들은 적지 않다.

인류학자로서 이화여자대학교 국제대학원 한국학과에서
가르치고 있는 나에게 있어서 '한국의 미'라는 주제는 매우
중요한 것이면서도 당혹스러운 것이기도 하다. 개인적으로
한국의 미에 대한 집중적인 관심과 연구가 시작되고
연구논문을 발표하게 된 계기가 있다. 2005년 10월에 출간된
『한국의 미를 다시 읽는다』라는 책의 제목에서도 잘 나타나
있듯이 한국의 미에 대한 전체적인 지형을 파악하는 데 큰

도움이 된다. 이 책에서는 12명의 저자들이 안드레 에카르트를 시작으로 고유섭, 야나기 무네요시, 김용준, 윤희순, 세키노 다다시, 에블린 맥퀸, 디트리히 제켈, 최순우, 김원룡, 조요한, 이동주의 순서로 12명의 한국미론을 다루고 있다. 마침 이 책이 출간된 다음 해인 2006년 11월에는 서울 세종로에 위치한 일민미술관에서 한국의 미에 관한 한 20세기 초 그 누구보다 영향력 있는 담론을 펼쳤던 한 일본인 야나기 무네요시의 소장품과 그의 활동에 관한 전시회가 열렸다. 조선을 사랑했고 1세대 한국 미술사학자들에게 지대한 영향을 미쳤던 야나기 무네요시의 기억을 더듬어 "우리가 알지 못했거나 혹은 잃어버린 우리의 참모습을 찾아가는 밑거름"으로 마련되었다는 기획의도 뒤에는 무거운 질문들이 담겨져 있다는 것을 느끼게 되었다. 과연 우리가 알지 못했거나 잃어버린 (한국, 조선의) 참모습은 과연 무엇인가? 과연 한국의 미는 무엇이며 어떤 특성을 가지고 있는가?

앞서 언급한 책이 출간되고 이 전시회 이후 나는 「한국의 미를 둘러싼 담론의 특성과 의미」(『한국문화인류학』 40권 1호)라는 논문을 2007년 한국문화인류학회에서 발표했다. 이 논문을 통해 12명의 개별 연구자들의 특성보다는 기존의 한국미론이 가지고 있는 유형적 특징을 살펴보고자 했다. 이 연구를 통해 개별 연구자들이 가지고 있는 개성들도 분명 존재하지만 동시에 학문적, 정치적 이해관계에서 추종하는 개별 담론의 특징들이 존재한다는 점을 보여 주고자 했다. 이러한 시도는

한국의 미를 둘러싼 다양한 관심과 질문들이 단순히 미학적 탐색으로만 이해될 수는 없다는 생각에서였다. 한국의 미에 대한 탐색은 언제나 시대적 조건과 연관되며 때로 대중적 힘과 관계되어 있기 때문이다. 한국인은 누구인가? 한국의 미를 통한 독자성의 확보는 정체성의 정치학과 긴밀한 연관을 가지고 있는 것이다. 특히 21세기에 들어와 외국인들의 한국에 대한 관심과 한류를 비롯한 한국 대중문화의 지속적인 확산은 민간단체는 물론 정부 기관 중심의 각종 이미지 제고 정책과 전략 개발의 당위성을 불러일으키고 있는 것도 사실이다.

일본 문화를 다룬 루스 베네딕트Ruth Benedict의 『국화와 칼』(1946)이 지나친 일반화의 오류 등 적지 않은 비판에도 불구하고 서구인들에게 여전히 인기가 높은 것처럼 일반 대중들 사이에 특정 국가나 민족에 대한 이미지들이 대중 담론에 중요한 위치를 차지하는 현상은 물론 한국만의 상황은 아닐 것이다. 특히 2002년 월드컵 개최 이후 늘어난 한국의 정체성 논의들에서 한국적 미학은 특별한 위치를 차지하고 있다. 특별한 역사적, 정치적 관계를 가지고 있는 한중일 삼국 간의 정체성의 비교, 독자적 미감의 비교는 단순한 미술사적 관점 이상의 의미를 갖는다. 이는 국가 간 경쟁을 바탕으로 하는 올림픽, 월드컵 등 국제경기에 엄청난 관심과 기대를 보이는 한국인들의 민족의식과 상업자본의 대중 동원과 긴밀한 관계를 갖는 것이기도 하다. 또한 한국전쟁 이후 급속한 근대화, 서구화, 도시화의 결과로 잃어버린 과거의 모습을 기억하고

싶은 향수와 국제 무대에서 향상된 지위에 걸맞은 자긍심의 원천을 찾고자 하는 심리적, 정치적, 역사적 배경도 자리 잡고 있다. 결국 한국의 미를 둘러싼 담론은 단순한 미학의 탐구가 아니라 현대 한국의 위치와 지나간 역사적 경험, 그리고 미래와 연관된 정체성의 문화학으로 읽혀져야 한다.

○

『우현 고유섭 전집』(전10권)

이제 또 다른 책을 추천하고 싶다.

앞의 책에서 언급한 총 12명의 인물들 중에 한국인으로서 한국미론에서 야나기 무네요시만큼이나 중요한 위치를 차지하고 있는 사람은 우현又玄 고유섭高裕燮(1905~1944)으로 평가된다. 한국미학 연구에 있어 서구미학을 최초로 수용하여 한국미론의 선구자로 평가되고 있는 고유섭은 '무기교의 기교', '무계획의 계획' 등 야나기 무네요시에 못지않은 중심 비유와 표상들을 만들어 냈다. 그는 한국 탑파에 매료되어 한국미에 대한 실증적 연구를 시작했고 이를 통해 한민족 고유의 미적 세계관과 가치관을 파악하고자 했던 것으로 평가된다. 이러한 관심은 제자인 최순우를 비롯한 후학들을 통해 이어져 오며 한국미론에 있어 중요한 위치를 차지하게 된다. 특히 고유섭은 한국미의 특색을 찾고자 노력하면서 달항아리의 조형미,

굽은 나무를 그 모양 그대로 사용하는 조선의 건축미를 통해 자연에 순응하는 무관심성을 한국미의 특질로 지적하고 있다. 2005년 고유섭 탄생 100주년을 맞이해 기획된 『우현 고유섭 전집』은 2007년(1차분 3권), 2010년(2차분 4권), 2013년(3차분 3권), 세 차례에 걸쳐 10권으로 완간되었다. 한국의 미에 관심이 있는 일반 독자들에게 두세 권의 책을 추천하는 이 글에서 『고유섭 전집』을 언급하는 이유는 열 권 중 한 권만 골라 읽어도 고유섭이 생각한 한국의 미를 어렵지 않게 살펴볼 수 있기 때문이다.

한국의 미를 밝히는 것이 단순히 개별 문화 간의 유사성과 차이를 통한 독자성의 확보라면 이는 단순한 미학적 탐색이 아니라 존재의 토대를 확보하는 권력적 과정이기도 하다. 동시에 한국미의 규명은 때로 관광 이미지의 전략화와 연결되어 상업적 속성을 띠기도 한다. 기본적으로 근대국가의 출현과 제국주의적 맥락 안에서 진행된 지역, 종족, 국가 간의 이미지 경쟁은 이미 에드워드 사이드Edward Said가 지적한 것처럼 서로에 대해 개념적으로 구성된 도구적 이미지를 부여하는 것이다. 이러한 관점에서 보자면 한국미론의 탐색은 한 연구자가 보이는 한국의 역사, 전통, 사상 등에 대한 개인적 시선뿐 아니라 그 안에 내포된 헤게모니의 구도 안에서 읽혀져야 한다는 것이 나의 생각이다.

김영훈

이화여자대학교 국제대학원 한국학과 교수. 인류학 전공. 주요 저서로는 *From Dolmen Tombs to Heavenly Gate*(고인돌 무덤에서 천문까지), 『한국인의 작법』(슈에이샤, 일본에서 출간), 『문화와 영상』 등이 있고 *Understanding Contemporary Korean Culture*(동시대 한국 문화 이해하기), 『처음 만나는 문화인류학』의 공동 저자이다. 주요 논문으로는 「역사와 정체성의 시각적 재현」, 「2000년 이후 관광 홍보 동영상 속에 나타난 한국의 이미지 연구」, 「한국의 미를 둘러싼 담론의 특성과 의미」, 「1890년 이후 내셔널 지오그래픽에 나타난 한국 이미지의 변화와 그 의미」, 「1970, 80년대 관광 포스터에 나타난 한국성 연구」 등이 있다.

김옥영

金玉英 ― 다큐멘터리 작가

○

『나의 문화유산 답사기』

유홍준 | 창작과비평사 | 2011

○

『정본 백석 시집』

백석 | 고형진 엮음 | 문학동네 | 2020

○

『2016 겨울, 밝음』

당근농장(김정인, 류소현, 손영주, 조순영, 조아름) 기획 및 편집 | 밝음 | 2017

○

『나의 문화유산 답사기』

아름다움은 직관으로 다가오는 것인가? 이해를 통해 인식되는
것인가? 사실 '직관적'이라고 느끼는 것도 따지고 보면
무의식적인 오랜 훈련의 결과이기 쉽다. 낯설고 이질적이고
어쩌면 기괴한 것이 단번에 '아름답게' 느껴지기는 참으로
어렵기 때문이다. 다른 나라, 다른 민족의 문화는 두말할 나위가
없고 자국의 문화라 하더라도 오랜 과거의 것들은 마치 타국의
것처럼 멀게 느껴진다.

조선 정조대의 문장가 유한준兪漢雋은 당대의 수장가였던
김광국金光國의 화첩 『석농화원石農畵苑』에 부친 발문 속에
"知則爲眞愛 愛則爲眞看 看則畜之而非徒畜也"라는 글을 쓴다. 즉
"알면 곧 참으로 사랑하게 되고, 사랑하면 참으로 보게 되고,
볼 줄 알게 되면 모으게 되니 그것은 한갓 모으는 것은 아니다."
라는 뜻이다. 유홍준은 그의 책 『나의 문화유산 답사기』서문에
이를 원용하여 "사랑하면 알게 되고, 알면 보이나니, 그때
보이는 것은 전과 같지 않으리라."고 고쳐 말한다.

알면 사랑하게 되는 것인지, 사랑하면 알게 되는
것인지에 대해 순서는 엇갈리지만, '아는 만큼 보인다'는
말에는 서로 다름이 없는 것이다. 특히 서구 문명이 거의 전
세계를 일원화하고 있는 오늘날 옛 선조들이 남긴 문화유산의
아름다움에 눈뜨는 것은, 그 유산을 제대로 '알지' 않고는

불가능하다. 그 '앎'은 유적지의 문화재 안내판에 전문용어로 기록된 설명문으로는 결코 도달할 수 없는 세계다.

　　미술평론가이자 미술사학자인 유홍준은 바로 그러한 반성에서부터 『나의 문화유산 답사기』를 쓰게 되었다고 한다. 저자는 "우리나라는 전 국토가 박물관"이라고 말한다. 좁은 땅에서 한 민족의 역사가 수천 년간 축적되어 오면서 국토 어디를 가더라도 유형, 무형의 문화유산을 만나게 된다는 것이다. 책에 수록된 글은 제목 그대로 저자가 직접 한국 땅 곳곳을 답사하며 만난 그 문화유산들에 대한 기행문이다. 기행에는 저자의 해박한 인문학적 지식에다 주변 지리와 민심이 어우러진 현장의 정서까지 담겨 있다. 한국 전통문화의 아름다움을 머리로 이해하고 가슴으로 느끼는 데 이보다 더 적절한 안내서는 없을 것이다.

　　『나의 문화유산 답사기』는 한국 국내편만 총 12권이 나와 있다.

○

『정본 백석 시집』

백석의 시가 일본어로 어떻게 번역될 수 있을지 모르겠다. 한국인에게 백석의 시는 하나도 어려울 것이 없다. 쉬운 말이지만 그의 시는 모국어의 지평을 한껏 넓혔다는 평을

받고 있다. 고향 평안도 사투리부터 고어, 토착어 등 잊혀 가는 말들을 되살리고 있을 뿐 아니라 형용사와 부사가 유난히 발달하고 의성어와 의태어의 활용 범위가 매우 넓은 우리말의 특성을 유감없이 살리고 있다는 것이다. 그러나 그 때문에 백석의 시가 한국인에게 불러일으키는 감각을 외국어로 번역하는 것이 과연 가능할 것인지 의심스러운 것이다.

그 언어로 주로 그려 내고 있는 것 또한 '아랫마을에서는 애기무당이 작두를 타며 굿을 하'(「산지」)고 '호박닢에 싸오는 붕어곰은 언제나 맛있'(「주막」)으며 명절날 큰집에 가서 잔 날 아침이면 '장지문틈으로 무이징게국 끓이는 맛있는 내음새가 올라오도록 자는'(「여우난골족」) 한국인의 토속적 일상이다. 백석의 시가 한국적 서정시의 대명사로 떠오르는 것도 무리가 아닌 것이다.

그러나 내가 백석을 생각할 때 언제나 가장 먼저 떠오르는 것은 그의 시 「흰 바람벽이 있어」 중의 한 구절이다. '…이 흰 바람벽에/ 내 쓸쓸한 얼골을 쳐다보며/ 이러한 글자들이 지나간다/ —나는 이 세상에서 가난하고 외롭고 높고 쓸쓸하니 살어가도록 태어났다'.

'가난하고 외롭고 쓸쓸한' 정조는 평이한 것인데, 문맥상으로는 이질적인 형용사 '높고'라는 단어를 '외롭고'와 '쓸쓸하니' 사이에 배치함으로써 이 문장은 돌연 유일무이한 분위기를 띠게 된다. 적적하나 결벽하고 고립되었으나 흔들리지 않으며, 슬프지만 기꺼이 슬픔을 받아들이는 어떤

단단함. 나는 그것을 아름답다고 느낀다.

시인 백석은 오랫동안 한국 사회에 알려지지 못했다.
고향이 평안북도 정주였던 그는 광복 후에도 고향에 머물러 월북
시인으로 분류되었기 때문이다. 1988년 월북 작가 해금 조치가
이루어지고 나서야 백석이란 이름은 수면 위로 떠올라왔고,
이제 시중에는 그의 초판본 시집 『사슴』을 비롯하여 여러 가지
제목으로 무려 100여 종이 넘는 시집이 나와 있다. 내가 가진
책은 문학동네가 펴낸 『정본 백석 시집』이다.

○
『2016 겨울, 밝음』

한국은 의병의 나라다. 의병의 전통은 삼국시대부터 시작되어,
고려·조선시대를 거쳐 조선 말기에까지 이르렀고, 을사늑약
후에도 들불처럼 일어나 일본 정부를 당황케 했다. '왕이
도장을 찍었는데 왜 백성들이 의병을 일으킨다는 말인가?'라고
말이다. 이에 대해 돌아가신 문학평론가 황현산 선생은 '한국
사회가 일본과 같은 세로 사회(수직 계열형 사회)가 아니'기
때문이라고 설파한 바 있다. 관의 명이라 해도 부당한 무엇에는
결코 순응하지 않았던 의병 정신은 일제 치하에서 거국적인
3·1 운동으로 발화했고, 대한민국 정부수립 이후에는 4·19
혁명, 5·18 민주화운동, 6·10 항쟁으로 그 불길이 이어졌다.

대한민국의 민주주의 역사는 국민 개개인의 자발성에 기반한 이러한 역동적인 저항의 힘이 일구어 냈다고 해도 지나치지 않을 것이다. 그리고 2016년 가을부터 2017년 봄에 이르는 광화문 촛불집회는 박근혜 대통령의 탄핵을 이끌어 냄으로써 또 한 번 한국 현대사의 분수령을 만들어 냈다.

그때 나도 그 광장에 있었다. 나도, 너도, 명령이나 동원에 의해서가 아니라, 각자의 의지에 따라 하나둘씩 모여든 사람들이 만든 거대한 촛불 바다. 그것은 내가 본 가장 압도적으로 아름다운 풍경이었다. 한국의 미가 단지 문화적 소산에 국한된 것이 아니라면 역사의 길목마다 분출되어 온 이런 한국인의 자기 헌신적인 힘이야말로 놀라운 아름다움이라 말해도 충분할 것이다.

『2016 겨울, 밝음』은 당시 촛불집회의 모습을 담은 사진집이다. 사실 촛불집회 사진집은 여러 사진작가들에 의해 여러 권이 출간되었다. 그러나 그중에서 굳이 『2016 겨울, 밝음』을 고른 것은 이 책이야말로 그 겨울 광장의 정신을 가장 잘 구현하고 있는 사진집이라 생각되었기 때문이다.

이 사진집의 기획자는 사진작가가 아니다. 출판사도 아니다. 그들은 촛불집회에 참여했던 다섯 명의 평범한 20~30대 여성들이다. 친구 사이인 이들은 자신들의 단톡방(단톡방 이름이 '당근농장'이다. 채찍과 당근이라고 할 때의 그 당근)에서 문득 "촛불 사진집을 만들면 재미있지 않을까?"라는 아이디어를 낸다. 사진집에 수록된 사진들도 유명한

사진작가의 작품이 아니라 당시 집회에 참여했던 일반 시민들이 찍은 사진을 모집하여 골라 실었다. 책을 만드는 비용은 크라우드 펀딩을 통해 충당했다. 사진집을 선결제하는 방식의 후원금이었다. 사진을 제공하거나 후원금을 낸 이들이 380명에 이르렀고 그 이름들은 사진집의 말미에 실려 있다.

기획자들은 "책이 펼쳐졌을 때 그날의 기억이 생생하게 되살아나는" 사진집을 만들고 싶었다고 했다. "나도 저곳에 있었다는 것, 희망을 발견했다는 것, 그것을 잊지 않게 만드는 책"을 갖고 싶었다고 했다. 그리고 그들이 그 광경들을 갖고 싶다면 그날, 그 장소에 있던 다른 사람들도 그럴 것이라고 믿었다. 그들의 믿음은 맞았다. 나 역시 이 사진집의 사진들을 보며 집회 당시 광장의 공기와, 감정과, 서로의 가슴을 울리던 함성과, 강물처럼 흘러가던 촛불의 행렬을 어제처럼 떠올릴 수 있었다.

그때 우리를 한데 묶고 있었던 한국인의 피는 삼국시대부터 연면히 이어져 온 바로 그 피임에 틀림없었다.

김옥영

다큐멘터리 작가, 프로듀서. 1982년 KBS 〈문학기행〉 작가로 입문하여 KBS 〈인물 현대사〉, MBC 〈이제는 말할 수 있다〉, EBS 3D 다큐 〈세계문명사 대기획〉 등 수많은 방송 다큐멘터리를 집필했고 한국방송작가상, 한국콘텐츠대상 문화부 장관 표창, 코리아3D어워즈 작가상, 방송통신위원회 방송대상 작가상 등을 수상했다. 2010년 다큐멘터리 전문 제작사 스토리온을 설립, 〈길 위의 피아노〉(2014), UHD 다큐멘터리 〈패셔너블〉(2014), 〈우주극장〉(2017), 2018《평창 동계올림픽》공식 영화 〈크로싱 비욘드Crossing Beyond〉(2018), KBS 다큐 인사이트 〈부드러운 혁명〉(2019) 등 다수 다큐멘터리의 제작 및 프로듀서를 맡았다. 2008년 한국방송작가협회 이사장, 2018년 한국방송영상제작사협회 회장을 역임했다. 2018년 대한민국 대중문화예술상 보보관문화훈장을 받았다.

김우창

金禹昌 — 인문학자

'한국의 미'라는 문제에 어떻게 접근할 것인가

'한국의 미'라는 주제에는 많은 연구가 필요하다. 전통
한국사회는 윤리와 도덕의 문제에 사로잡혀서 미적인
문제를 중요시했다고 할 수 없다. 그리하여 우선 필요한 것은
조선조에서 미를 어떻게 대하였는지, 즉 조선조의 이데올로기
내에서 미의 위치를 정의하여야 한다. 이런 점에서는 일본의
경우와는 매우 대조가 된다고 하겠다. 미의 대표적인 표현으로
그림을 생각할 때, 그것은 언어와 현실 재현 두 가지 사이,
가운데쯤에 존재한다고 할 수 있다. 한국의 전통 사고에서
그림이란 일본이나 서양의 경우에 비하여 언어기호에 훨씬
가까이 존재했다는 생각이 든다. 언어도 표의문자이며
상형적象形的인 한자漢字에 가깝게 존재하였다고 할 수 있다.
그리하여 회화적인 미에 관해서도 보다 면밀한 정의가
필요하다는 생각을 가지고 있다. 그런 다음에 그 문제에
도움을 줄 수 있는 문헌들을 찾아보아야 한다. 이것은 여러
조건 아래에서 미를 새롭게 정의하고 그에 맞는 전통과 현재의
문헌들을 찾아야 하는 일로 이어져야 한다.

그리하여 '한국의 미'라는 문제에 대한 접근은 결코 쉽지
않을 것이다.

김우창

인문학자, 평론가. 고려대학교 명예교수, 대한민국예술원 회원. 1937년 전라남도 함평에서 태어났다. 서울대학교 영문과를 졸업하고 미국 코넬대학교에서 영문학 석사, 하버드대학교에서 박사학위를 받았다. 서울대학교 영문과 교수, 고려대학교 영문과 교수, 고려대학교 대학원장 등을 역임했다. 1965년 『신동아』에 「존재의 인식과 감수성의 존중」, 1966년 『창작과비평』에 「감성과 비평」을 발표하며 등단했다. 대표적인 평론집에 『궁핍한 시대의 시인』, 『지상의 척도』 등이 있으며 1964년에서 2014년까지 매체에 발표된 글과 미발표 원고, 대담과 인터뷰를 모아 민음사에서 『김우창 전집』(전19권)을 간행했다.

류현국

劉賢國 ― 활자학자

○

『한글 활자의 탄생(1820~1945)』

류현국 | 홍시 | 2015

○

『한글 활자의 은하계(1945~2010)

: 한글 기계화의 시작과 종말 그리고 부활, 그 의미』

류현국 | 윤디자인그룹 | 2017

○

『한글 활자의 탄생(1820~1945)』

필자는 세계 곳곳을 돌아다니며 한글 활자에 관한 자료를
추적했다. 그 결과 근대 한글 활자의 원형은 한국인이 아니라
서양인들에 의해 개발되었다는 사실을 발견했다. 다행히 최초
한글 활자의 원도는 한국인이 그린 것으로 확인되었다. 따라서
25년 동안 수집한 방대한 조사 자료의 검증과 분류를 통해서
근대와 현대로 구분하여 한글 활자 인쇄사를 정리했다.

　　근대 인쇄 활자사의 『한글 활자의 탄생(1820~1945)』은
한글과 활자 인쇄와 근대 문화사에 흥미가 있고, 한글을
사랑하는 모든 분을 대상으로 한다. 특히 한글 활자 서체와
타이포그래피에 흥미를 가지는 계기를 만들고, 보다 깊은
관찰과 분석으로 애정이 뒷받침된 서체 비평을 유도할 수
있다면 큰 기쁨이 될 것이다. 오랜 전통을 가진 한글 활자
서체는 급격한 변혁보다는 완만한 개혁과 변화를 추구해 왔다.
그러나 그 변화의 방향과 실제는 폰트 벤더font vender만의
판단에 맡기는 것이 아니고, 활자 서체를 사용하는 일반
대중들의 요망이나 비평도 필요로 한다. 활자 서체는 폰트
벤더, 서체 디자이너, 서체 사용자, 독자의 공동 작업에 의해
더욱 더 세련되어진다. 요컨대 서체는 많은 사람들과 더불어서
조형되고 세련되어진다는 활자 서체 본연의 자세를 재확인하는
데 있다.

근년 디지털 기술과 디지털 기기의 급격한 보급은 컴퓨터상에 있어 국경과 국적을 초월하여 다양한 언어와 혼재되어 사용되고 있다. 지금까지 발언권이 없었던 사람들에게도 기회가 주어졌다. 진정한 타이포그래피는 인쇄물을 읽기 쉽게 하거나 아름다움을 얻기 위해서 활자의 배치, 구성이나 그 속성(서체, 바디의 크기, 행과 행의 간격, 활자와 활자의 간격, 인쇄 지면상에서 활자가 차지하는 영역의 배치, 구성 등)을 설정하는 것을 목적으로 한다.

이 책은 시대를 선도하는 서체 디자이너를 비롯하여 디자인 교육 현장의 디자인 이론과 타이포그래피 분야에서 연구자와 교육자 들에게 해설과 논고, 풍부한 자료와 실증적 검증과 연구가 뒷받침된 한글 타이포그래피 세계를 실현하기 위한 첫 시도였다.

이러한 계획은 서체 설계의 디자인학 분야에만 국한되지 않고 한글학, 한국사학, 동양학, 문화인류학, 디자인학 등에 관한 많은 영역에서 국가 간에 문화적인 기여를 할 수 있도록 정성 어린 마음으로 준비한 결과이다. 특히, 근대 디자인사의 연구와 더불어 한글 연구와, 교회사 연구, 성경 연구 등의 출판물을 통한, 주요 사료의 참고를 바탕으로 이루어졌다는 점을 명백히 기록한다. 또한 미디어 역사, 출판문화 역사 등 인문학과 동양학, 국어학, 역사학 등 주변 여러 학문 분야의 관점도 도입하고, 선행 연구의 검토와 분석을 바탕으로 정리하였다.

근대 인쇄 활자사 연구의 시대정신은 조형화와 지식의 형상화에 있다. 인쇄 서체의 디자인은 활자문화에 영향을 끼치고, 정신적 기둥을 구축하는 작업을 기반으로 하고 있다고 생각한다. 그래서 한글의 과거를 바로 알고, 한글의 현실을 똑바로 직시하고, 한글의 보다 아름다운 미래를 제안할 수 있는, 힘(통찰력)의 원천은 지속적인 한글 문화의 '사랑'과 '실천'에 있다.

○

『한글 활자의 은하계(1945~2010)
: 한글 기계화의 시작과 종말 그리고 부활, 그 의미』

현대 한글 활자 인쇄사를 다룬 『한글 활자의 은하계(1945~2010): 한글 기계화의 시작과 종말 그리고 부활, 그 의미』에서는 한글 가로쓰기·가로 조합의 실현을 위한 사각활자四角活字, 분합활자分合活字, 절충활자折衷活字의 제작 방식과, 국가 한글화 정책과 한글 기계화를 수반한 한글 활자 생성 기계와 본문용 활자 개발을 실증적 자료의 검증과 분석을 통하여 명확히 증명하였다. 이 책은 필자가 일본에서 석사과정 수료 후 1996년부터 근현대 활자 인쇄사 연구를 본격적으로 시작하여 21년 만에 학술서를 간행하여 세상에 내놓은 것이다.

한글 가로쓰기·가로 조합은 유럽에서 시작되어 중국과

일본을 거쳐 조선에 전파된 후 면면이 이어져 왔다. 우리가 만든 활자로 우리의 정신·문화·역사를 우리 스스로 만들어 나아가게 된 것이다. 그동안 현대사 연구는 인문학자들에 의해서 국어사, 정치사, 교육사 등 많은 분야에서 이루어져 왔다. 그러나 현대 활자 인쇄사는 현실에서 다루어진 바가 없어 연구과제의 한 부분으로 남겨져 왔다.

한글 활자는 역사적으로 정방형의 사각틀 몸체 안에 한 개씩 문자가 들어가 있는 수평 수직 구조의 단일자형이다. 이에 맞춰 한글 자형을 정방형화하지 않으면 한자 활자와 조합할 수가 없었다. 19세기 말 일본의 신식 활판인쇄술이 도입되면서 실제로 씨글자[종자種字]를 새기는 장인들의 고군분투는 여기서부터 시작되었다. 근대 한글 활자들이 대부분 일본에서 개발되어 국내로 유입된 것이다.

국내에서 처음으로 천주교 조선 교구 선교사들에 의해 『성경직해』(1887, 1판)에 궁체 자형으로 완성도 높은 한글 1호 활자가 탄생하여 현재 성서체의 효시 역할을 하였다. 국내 하쓰다初田활판제작소는 모필 궁체의 운필을 남기면서 최대한으로 정방형의 사각틀 자형을 지향하는 조형 방침을 정하고『한글 신체 5호 조선문 견본장』에 본문용 5호 활자의 인쇄용 궁체 자형을 처음으로 정립했다. 이 한글 5호 활자 자형이 현 교과서용 활자와 사진식자기 서체, 그리고 디지털 전자 서체에 전승되어 현재 디지털 본문체의 씨앗이 되었다.

현대가 여전히 복제 기술 시대에 있는 것처럼, 현대

디지털 기술의 정보화 사회, 컴퓨터 시대가 계속적으로 지속될 것이다. 또한, 인간이 인식하는 대상의 80퍼센트 이상이 문자에 의한다는 사실은 변화가 없을 것이다. 그러나 일부에서는 이러한 시에 혹시 문자가 딱딱하게 표현되더라도 이것은 기계에 종속된 문자, 즉 기능적 문자가 필요하게 될 것이라고 하였다.

과연 이렇게 되었을 경우 이러한 표현을 더 이상 문자라고 할 수 있는지에 대한 옳고 그름을 현 한글 타이포그래피에서는 명확히 구분하여야 할 것이다. 말하자면 현재 우리의 한글 타이포그래피의 이론을 재점검·재정립해야 하는 중요한 시점에 놓여 있다는 사실을 우리 모두가 깊이 깨달아야 할 것이다.

문자는 말의 의미를 정확히 전달하고 기록으로 남기기 위해서 탄생했다. 그 후 서예가 표현예술로 승화되어 왔고, 활자는 인쇄 분야에서 그 나라의 문화를 언어로 표현하기 위한 도구의 역할로 발전해 왔다. 말이 문자로 표현되는 것이 활자이고, 그 문화를 표하는 얼굴이 서체라면, 본문 서체는 각 시대 역사의 시작과 마지막을 지켜보며 살아남았다. 따라서 본문 서체와 관련 있는 모든 관계자들은, 문자는 말의 씨[種]라는 사실을 명심하고, 누구나 쉽게 읽을 수 있는, 아름다운 양질의 서체를 항구적인 관점에서 창작, 제공하는 노력을 기울여야만 한다.

우리는 더 많은 한글의 역사 연구, 이론 연구, 서체

디자인의 실천을 통해 전통적 한글 궁체 서법의 조형미와
현대의 타이포그래피 디자인을 접목시켜 오늘날 한글 본문
서체가 더 큰 작용을 발휘할 수 있도록 노력을 아끼지 말아야 할
것이다.

류현국

1961년에 태어났다. 현재 일본 국립대학 법인 쓰쿠바기술대학교 교수로 재직하고 있다. 30년 전에 도일하여 '근현대 한글 활자 인쇄사', '한글 활자의 서체 변천사', '북한 활자 인쇄사와 서체사', '북한 산업 미술사', '러시아 디아스포라 고려인의 한글 활자 인쇄사', '중국 내 조선족의 한글 활자 인쇄사' 등에 대한 연구를 이어 왔다. 특히 박사학위 논문 「한글 타이프라이터 개발이 가져온 문자 디자인의 변화」는 현대 활자 인쇄사에서 경시되어 왔던 한글 기계화 시대에 나타난 한글 활자의 제작 방식, 서체의 개발 동향 등에 관해 명확히 밝힌 한국 최초의 연구였다. 이어서 2017년에 『한글 활자의 은하계(1945~2010)』를 간행하여, 세종 도서 학술 도서(교양 부분)로 선정되었다. 특히 근대 활자 인쇄사에서 해명되지 못했던 한글 활자의 원형과 계보를 추적, 조사한 『한글 활자의 탄생(1820~1945)』을 2015년에 출판하여 세종 도서 학술 도서(역사 부분)와 (재)한국출판연구소 학술 부분(우수상)에 선정되었다. 현재도 변함없이 구미, 일본, 중국, 한국 학술지 등에 논문 및 저술을 발표하고, 초청 강연 등을 통해 정확한 남북한 활자 인쇄 문화사를 알리는 활동에 주력하고 있다.

박
영
택

朴榮澤 ― 미술평론가

○

『백의민족이여 안녕: 한국인의 미의식』

강영희 | 도어스 | 2017

○

『한국의 초상화: 形形과 영影의 예술』

조선미 | 돌베개 | 2009

○

『귀신 먹는 까치 호랑이: 민화를 통해 본 우리 문화의 수수께끼』

김영재 | 들녘 | 1997

○

『백의민족이여 안녕: 한국인의 미의식』

한국의 미에 대한 가장 상투적이고 익숙한 수사는 '백색의
미'였다. 백색에 대한 숭상은 상고시대부터 있었다고 전한다.
조선시대에 와서 백색에 관한 특별한 정서가 유교 이념과
맞물려서 강화된 측면도 있다. 개결한 선비 정신과 그들이
추구하는 무욕과 절제를 상징하기에 적합한 색채였기에 그럴
것이다. 일제강점기에 조선에 온 일본인 야나기 무네요시는
한국의 전통적인 미의식과 미적 특성을 논하면서 이를 선線의
미, 백색의 미 등으로 정의한 바 있고 이런 논의는 광범위한
영향을 끼쳤다. 이후 전개된 한국 근현대미술은 야나기가
정의한 특성을 수용하면서 추진되어 온 측면이 크다. 그러나 그
같은 제한된 수사로 한 국가, 민족의 미의식이나 미적 특질을
규명하려는 시도는 무리다. 더구나 타자의 입장에서 이국적인
미감이 작동했음도 부인하기 어렵다. 문화평론가로 활동하는
강영희의 『백의민족이여 안녕 : 한국인의 미의식』이란 책은
그동안 한국인의 미의식으로 깊이 자리 잡아 온 백의민족,
백색의 미라는 수사와 관념에 비판적인 분석을 가하고 있다.
저자는 일본인, 타자에 의해 규정된 한국미의 특징이 지닌
한계를 지적하면서 한국인의 의식 저 밑둥에 샘처럼 지니고
있는 미의식이 어떻게 한恨의 미학이나 백의민족으로서의
미의식에만 빚지고 있어야 하는가 반문한다. 저자는 글로벌

시대, 매체 융합을 통한 퓨전 문화 시대에 진정한 한국인의 미의식 원류를 따져 보고 비교해 보면서 대안을 제시한다. 한민족의 이데올로기적 표상인 백의민족의 강박적인 이미지를 거둬 내고자 하는 것이다. 우선 저자는 일제강점기에 한국인을 백의민족이자 비애의 미라고 부른 야나기 무네요시의 글을 날카롭게 해부한다. 이후 한국의 풍토와 역사 속에서 다른 나라들과는 다른 취향을 만들어 낸 한국 문화에 주목한다. 아름다움의 취향이란 결국 미의식일 텐데 저자가 거론하고 있는 진정한 한국인의 미의식, 취향은 바로 형形이 아니라 상像의 추구였다고 본다. 눈에 보이는 형 너머에 존재하는 눈에 보이지 않는 상의 아름다움을 추구하는 것이라는 뜻이다. 한국인의 미의식은 결국 한국인의 가치관의 핵심을 탐구하는 일이다. 저자에 따르면 그것들은 고졸미, 발효 맛과 생기, 상생적인 것, 해학과 신명, 오방색의 조화로움 등이다. 상극이 아닌 상생의 문화적 실천이 한국 문화의 특징이라고 보는 것이다. 결국 저자는 지난 세기의 유물인 이데올로기 대신, 그리고 특정 수사로 한정된 미의식보다는 한국 고유의 풍토와 역사 속에서 형성된 인문적 지혜의 산물인 취향을 진지하게 성찰하도록 권유한다. 그것은 동시에 한국의 근대성에 대한 성찰과도 맞물린다.

○

『한국의 초상화: 형形과 영影의 예술』

개인적으로 한국의 전통미술에서 가장 뛰어난 것 중의 하나가
단연 조선시대 초상화라고 생각한다. 한 개인의 외형뿐만
아니라 내면과 정신세계까지 묘파해 내려는 핍진한 사실성이
놀랍다. 한국 초상화 연구의 최고 권위자인 조선미趙善美
성균관대학교 명예교수는 평생을 한국의 초상화 연구에
전념해 온 대학자다. 조 교수는 그동안『한국 초상화 연구』,
『화가와 자화상』,『초상화 연구』등의 저서를 비롯해 초상화와
관련된 논문을 다수 발표해 왔다.『한국의 초상화』는 한국의
여러 초상화를 답사하고 실견함으로써 개별 작품들의
표현 형식과 기법을 규명하는 양식사적 방법을 한 축으로
하고, 다른 축으로는 문헌을 통해 각종 전거를 수집하여
초상화가 그려지게 된 동기를 추정하고 시대적 배경과
사회적 틀을 발견하고자 한다. 이를 통해 한국 초상화에
나타난 각 시대마다의 특색과 중국으로부터의 영향 관계,
같은 한자문화권인 일본이나 중국, 나아가 서양 초상화와의
비교를 통해 한국 초상화만의 독자적 특성을 파악하고 이를
한국 민족의 기질이나 상황에 연결하고자 시도하고 있다.
동시에 이 책은 한국 초상화 가운데 최고 걸작들을 한자리에
모아 놓고 그것이 지닌 '예술성'에 초점을 맞추었다. 저자에
의하면 그간의 초상화 연구를 발판 삼아 자체 작품을 매개

없이 직관을 온전히 작동시켜, 직관에 의한 감득을 모태로 하여 새롭게 작품을 바라보고자 한 시도가 반영되었다고 한다. 풍부한 도판과 상세한 자료들이 치밀하게 연결되어 있는 이 책은 한국 초상화 전반의 흐름을 개관하고 한국 초상화의 성격을 기술하고 있는데 초상화 주인공의 신분에 따라 왕, 사대부, 공신, 기로耆老, 여인, 승려 등 여섯 가지 유형으로 구분한 후, 각 유형마다 대표적인 걸작들을 총 70여 점 선정하여 한 작품씩 차례로 고찰하고 있다. 조선시대 선비의 초상화는 그야말로 최고수준의 것들이다. 책 말미에는 한국 초상화의 걸작을 유형별, 시대별로 분류하고 이에 해당하는 작품들을 도표 형식으로 게재해 놓았다. 또한 시대적 추이에 따라 한국 초상화의 표현 형식과 기법이 어떻게 변모하였으며 유형별로 대상 인물들은 주로 어떤 복식을 착용하였는가 역시 일목요연하게 제시되고 있다. 한국 초상화의 모든 것을 만날 수 있는 더없이 소중한 책이다.

○

『귀신 먹는 까치 호랑이: 민화를 통해 본 우리 문화의 수수께끼』

근대 이전의 시간대에 제작된 모든 이미지는 이른바 주술적이고 기복적이며 특정 이념을 도상화한 것들이다. 그러나 근대에 들어와 '미술'이란 개념이 새롭게 생긴

이후 이제 미술은 이전과는 다른 차원에서 탈주술성, 탈이데올로기를 통해 다분히 미술 내적인 문제로 제한되었다. 한국의 경우 근대 이전의 그림이란 결국 특정 시대의 지배 이념을 재현한 것일 텐데 산수화나 사군자 등도 그런 그림들이다. 그것은 유교 이념을 도상화한 일종의 종교화라고 이해된다. 반면 민화라고 부르는 것들은 한국의 토착 신앙과 불교, 유교, 도교 등이 모두 혼재되어 불거져 나온 그림으로 이해된다. 그 중심축에는 가장 인간적인 소망과 기복신앙이 스며들어 있다. 현재 한국의 민화라고 부르는 것은 본래 '궁중 회화'로서 임금을 위한 그림이자 궁에서 필요로 한 실용적 차원의 물건으로서의 그림들이었다. 당연히 화원들의 솜씨로 제작된 것이었다. 그 궁중 회화가 민간에 전해지면서 유사한 스타일로, 다소 '짝퉁'으로 그려진 것을 민화 또는 속화라고 부른다. 그 속화는 민간의 그림이요 서민의 그림인 셈이다. 사실 속화라는 명칭에는 문인화의 경지에 이르지 못한 격조가 낮은 그림이란 폄하의 의미 또한 스며들어 있다. 그러나 역설적으로 완성도 높고 뛰어난 기교를 보여 주는 궁중화에 비해 오히려 서민들이, 무명의 민중들이, 그림에 솜씨가 있는 그 누군가가 그린 그림들이 훨씬 흥미롭고 해학적이고 독특한 미감을 발휘하고 있다. 그 안에는 불가사의한 매력, 놀라운 조형의 매력이 녹아 있다. 민화를 그린 이는 약속된 도상을 그대로 받아들이는 것이 아니라 자유로운 상상력을 발휘하고 민간 특유의 정서를 가미하여 새로운 작품을 만들어 내기

때문이다. 조선의 민화는 잡귀를 물리치고 복을 불러들이며
집 안을 장식하는 일종의 부적에 해당한다. 가장 인간적인
소망이 절실하게 담겨 있다. 무병장수하고 부귀영화를 누리고
부부 금슬이 더없이 좋으며 나아가 많은 자손을 거느리고 그
자식들이 벼슬길에 오르기를 빌고 비는 것이다. 한마디로
행복하게 살기를 갈구하는 이미지들이다. 이미지의 힘을 빌려
그 주술성을 확신하고자 한다. '민화를 통해 본 우리 문화의
수수께끼'라는 부제를 단 이 책은 한국 문화의 원형을 민화를
통해 추적하면서 소상히 밝히고 있는 흥미로운 책이다. 조선의
민화란 결국 한국인의 심성, 신화와 종교, 가장 인간적인 소망이
오롯이 담긴 소중한 텍스트였다는 것이다. 더구나 민화의
조형성, 예술성이야말로 한국미술의 놀라운 경지를 안겨 준다.

박영택

1963년에 서울에서 출생했다. 성균관대학교 대학원에서 미술사를 전공하고 뉴욕 퀸스
미술관에서 큐레이터 연수를 마쳤다. 금호미술관 큐레이터, 제2회 《광주비엔날레》 특
별전 큐레이터, 《아시아프》 전시 총감독 등을 역임했다. 현재 경기대학교 예술체육대학
교수로 재직 중이며 미술평론가로 활동하고 있다. 다수의 전시 기획과 논문을 비롯하여
『한국 현대미술의 지형도』, 『민화의 맛』, 『식물성의 사유』, 『애도하는 미술』, 『앤티크 수
집 미학』, 『삼국시대 손잡이 잔의 아름다움』 등 20여 권의 저서가 있다.

백
낙
청

白
樂
晴 ─ 문학평론가

연전에『한국의 지를 읽다』라는 책에 다섯 편의 저서를
추천한 적이 있다. 그중 적어도 두어 권은『한국의 미를
읽다』에도 들어감직한 성격이었다. 마찬가지로 여기 추천하는
세 권의 소설은 모두 '한국의 지知'를 대표하기에 손색이 없다.
훌륭한 장편소설은 언어의 아름다움과 함께 다른 형식으로는
도달하기 힘든 '앎'을 선사하기 때문이다.

○

『소년이 온다』

올해(2020년)는 5·18 광주민주화운동 40주년이다. 각종
기념행사와 사업을 계기로 그날의 기억이 새로워지고 숨겨져
온 많은 사실들이 부각되었다. 하지만 5·18의 의미를 내
삶의 일부로 되살려서 간직하는 일은 또 다른 문제인데, 이를
위해서는 뛰어난 소설가의 작업이 필수적이 아닐까 한다.
작가는 사실 차원의 진상을 한껏 존중하면서도 '이 진실 앞에서
나는 어떻게 살까', 나아가 '인간으로 산다는 것이 어떤 것인가'
같은 질문을 던지면서 진상에 접근하기 때문이다.
　『소년이 온다』는 출간된 해에 제29회 만해문학상을
받았고 나는 그 심사에 참여하는 영예를 누렸다. 당시 나의
심사평 중 일부를 여기 인용함으로써 소개를 대신하는 것을
독자가 양해해 주시기 바란다.

"이제 와서 5월 광주에 대해 무슨 이야기를 또 할 수 있을까 하는 의문이 어느새 우리에게 익숙해졌다. 그게 바로 '광주'를 망각하는 하나의 방식임을 이번에 한강 소설을 읽으며 새삼 깨달았다. 그리고 망각을 이겨 내고 기억하는 일은 고도의 기술을 요하는 작업임을 실감했다.

『소년이 온다』는 빼어난 예술품이다. 표제의 '소년' 동호뿐 아니라 대부분 등장인물의 이야기가 모두 끔찍한 내용인데도 한번 손에 들면 계속 읽고 싶어지는 것이 이 소설의 힘이요, 예술의 힘이다. '제대로 써야 합니다. 아무도 내 동생을 더 이상 모독할 수 없도록 써 주세요.'라는 동호 작은형의 부탁에 저자가 진심으로 응했기 때문일 텐데, '제대로 쓰기'에 필요한 온갖 기법상의 탐구를 수행한 것이야말로 그 진심의 징표인 것이다.

예컨대 6개의 장과 에필로그가 각기 서술 기법을 달리하면서 서로 맞물려 5·18 당시와 이후의 수많은 사건·인물들로 밀도 높게 그려낸다. (중략)

놀라운 것은, 이 소설이 저자가 애초에 쓰고 싶었지만 포기했다는 '반짝이는 이야기'는 아니지만 결국 다른 의미로 밝고 환한 소설이 되었다는 점이다. 무엇보다 동호가 해맑고 밝은 소년으로 '오게' 만들었기 때문이다."

○

『외딴 방』

"사실도 픽션도 아닌 그 중간쯤이 될 것 같은 예감"이 드는
이 글을 과연 문학이라 할 수 있을지, 저자 자신에게 글쓰기란
무엇인지를 묻는 말로 소설이 시작되어서 거의 같은 말로
끝난다. 질문 자체는 당시 한창 유행하던 '포스트모던' 담론을
연상시키기도 한다. 그러나 작가에게는 꼭 이야기해야 하지만
어떻게 이야기할지 모르겠고 심지어 온전한 기억을 방해하는
정신적 외상마저 있었기에 그 질문과 씨름하지 않을 수 없는
절박성이 있었다. 그러한 고투의 과정에서 독특한 서술 기법을
창안하며 드디어 자신만의 글쓰기를 해낸 것이 이 소설의
아름다움이자 탁월한 예술적 성취다.

『외딴 방』은 여러 가지 이름으로 특징지어질 수 있고
실제로 그래 왔다. 유신 독재 시대 여성 노동자들의 현장을
생생하게 그려 낸 노동소설이라든가, 시골에서는 아주
가난하게 살지 않았지만 배움과 작가가 되려는 꿈을 안고
상경한 순간 빈곤층으로 전락한 소녀의 자전적 성장소설, 또는
글쓰기의 의미를 묻는 매우 현대적인 작품 등으로 일컬어진
바 있다. 실제로 그 모두에 해당되지만 그 어느 하나에도
국한되지 않는다는 점이 『외딴 방』이 진정으로 훌륭한 온갖
장편소설들과 공유하는 특징일 것이다.

○

『죽은 왕녀를 위한 파반느』

나는 박민규의 장편 중에서도 『죽은 왕녀를 위한 파반느』를 가장 높이 평가하는데 지면의 제약으로 상세한 소개를 생략한다. 관심 있는 독자는 졸저 『문학이 무엇인지 다시 묻는 일』(창비, 2011)에 수록된 「우리 시대 한국문학의 활력과 빈곤」 중에서 이 작품을 비교적 길게 논의한 대목(140~148쪽)을 참조하시기 바란다.

백낙청

1938년에 태어났다. 브라운대학교에서 학부를 마치고 하버드대학교 대학원에서 공부했다. 영문학 박사. 1964년부터 1974년까지, 1980년부터 2003년까지 서울대학교 영문과 교수로 재직했고 현재 명예교수이다. 1966년 계간 『창작과비평』을 창간했고 현 편집인이다. 그 외 한반도평화포럼 공동이사장, 6·15 공동선언실천 남측위원회 명예대표를 역임했다. 지은 책으로는 문학평론집 『민족문학과 세계문학』(전2권), 『문학이 무엇인지 다시묻는 일』 등과 사회비평서 『어디가 중도며 어째서 변혁인가』, 『2013 체제 만들기』 등이있으며, 최근에 일본에서 번역된 책으로 『한국 민주화 2.0』(이와나미쇼텐, 2012)이 있다.

백
민
석

白
旻
石 —

소
설
가

○

『뒹구는 돌은 언제 잠 깨는가』

이성복 | 문학과지성사 | 1992

○

『킬트, 그리고 퀼트』

주민현 | 문학동네 | 2020

존재는 리듬을 타고

○

『뒹구는 돌은 언제 잠 깨는가』

작년 겨울 러시아를 여행하면서 인상 깊었던 것 하나는,
예술가들의 동상이 러시아 곳곳에 참 많이 세워져 있다는
사실이었다. 1990년대에 젊은 시절을 보낸 내겐 예상하지
못했던 일이었다. 내가 아는 러시아는 사회주의 혁명이 일어난
사회주의 종주국이었고, 그 무엇보다 마르크스와 레닌의
나라였다. 하지만 러시아에 도착한 지 한 달이 되도록 내 눈에
띠는 건 푸시킨, 도스토옙스키, 고리키, 차이콥스키 같은
예술가들을 기리는 동상들과 공원들이었다. 나는 시베리아의
도시들을 돌면서 비로소, 공원마다 예술가들의 이름을 붙이고
거리마다 예술가들의 동상을 세우는 것이 러시아에서는
보편적인 일이라는 사실을 깨달았다.

내가 러시아에서 가장 많이 본 기념물은 19세기에
활동한 시인 푸시킨의 기념물이었다. 푸시킨은 "삶이
그대를 속일지라도 슬퍼하거나 노여워하지 말라"라는 시로
한국에서도 인기가 있는 시인이다. 하지만 나로서는 솔직히,
그의 시가 어디가 좋은지 잘 모르겠다. 남의 나라 말로는 옮길
수 없는, 러시아어로 읽었을 때만 전달되는 어떤 것이 푸시킨의

시에 있는 것은 아닐까. 우리의 정지용의 시들이 그런 것처럼.

현대의 시인인 이성복의 시들도 남의 나라 말로는 옮기기
어려운 매력을 갖고 있다. 내가 문학을 공부하기 시작했을 때
그의 시집 『뒹구는 돌은 언제 잠 깨는가』를 읽고는 푹 빠져
지냈었다. 「1959년」이란 시의 부분이다.

그해 겨울이 지나고 여름이 시작되어도

봄은 오지 않았다 복숭아나무는

채 꽃 피기 전에 아주 작은 열매를 맺고

불구의 살구나무는 시들어 갔다

소년들의 성기에는 까닭없이 고름이 흐르고

의사들은 아프리카까지 이민을 떠났다 우리는

유학 가는 친구들에게 술 한 잔 얻어 먹거나

이 시에 나타난 특징이 시집 전체에 고루고루 나타난다.
짧게 끊어지는 시행들에 이격離隔이 큰 시간과 공간의
이미지들이 반복해서 나타난다. 시간은 겨울에서 성큼
여름으로 넘어가고, 공간은 1980년대의 서울에서 아프리카
대륙에까지 미친다. 암울하고 거대한 상상력의 거인이 다른
계절들로, 다른 대륙들로 성큼성큼 걸음을 옮기는 느낌이다.

이성복의 시를 번역하기는 어렵지 않을 것이다. 현대시니
어려운 낱말은 하나도 없다. 번역이 어려운 시의 요소는 이성복
시를 한국어로 읽었을 때 느껴지는 리듬이다. 리듬은 같은

한국어 사용자라도 다르게 느껴질 텐데, 나한테는 어딘가 아픈 사람이 고개를 떨어뜨리고 나지막이 자신의 젊음을 갉아먹는 절망에 대해 읊조릴 때의 리듬의 느껴진다.

○
『킬트, 그리고 퀼트』

오래전 러시아의 미학자들은 시의 리듬을 시에서 본질적인 것으로 봤다. 일상 화법이나 과학적 담화에서 리듬은 그저 이차적 현상에 불과하지만, 시에서는 근본적이고 자기만의 가치를 갖는다고 주장했다. 그들은 시가 "음운音韻의 흐름을 인식할 수 있는 단위들로 바꾸어 놓을 수 있는 통사統辭 외적 수단을 나름대로 가지고 있다."고 생각했다. 그 외적 수단이 시의 리듬이다. 리듬은 시가 내포하는 의미에까지 영향을 미친다. "시에서는 언어의 의미를 소리가 수정하며, 산문에서는 소리를 의미가 수정한다."(『러시아 형식주의』, 빅토르 어얼리치, 박거용 옮김, 문학과지성사, 1983, 273쪽) 아마 이런 특성을 푸시킨의 시가 갖고 있고 그래서 러시아인들이 사랑하는지 모르겠다.

　한국 시도 다르지 않아서 소리 내 읽으면, 청중이 지켜보는 가운데 낭독하면 근사하게 들리는 시들이 있다. 그때 시의 리듬은 시어의 문어적 의미 이상의 것을 청중에 전달한다.

한국 시의 가장 젊은 세대에 속하는 주민현의 「철새와 엽총」도 그렇다.

> 암사자는 물어 죽인 영양을 먹다가
> 뱃속의 죽은 새끼를 보자
> 새끼를 옮겨 풀과 흙을 덮어주고 있다
>
> 마치 생각이 있다는 듯
> 생각이 있다는 건
>
> 총 밖으로 새가 날아오른다는 건
>
> 오늘 친구와 나는 나란히 앉아 피를 흘리고
> 우리는 가슴이 있어서 여자라 불린다

주민현의 시들은 서너 행을 넘지 않는 짧은 연들로 구성되어 있다. 이 짧은 연들을 소리 내 읽어 보면 시인의 응축된 사유와 정서가 오롯이 느껴질 정도로, 시인의 자아가 강하게 투영된 리듬을 느낄 수 있다. 이성복의 시를 읽을 때의 그 강렬함이다. 시인은 리듬에 실려 자기 자신을 시어들 속에 살려 낸다.

한국은 여전히 시집들이 독자들의 많은 사랑을 받고 소설보다 더 많이 출간되는 나라다. 아마 소설보다 시가 더

사랑받는 나라는 세계에서 그리 많지 않을 것이다. 나는 창작자의 강렬한 존재감이 느껴지는 책들이 좋다. 시든 소설이든 철학이든, 글쓴이의 존재가 잘 느껴지지 않는다면 책을 읽으며 실망스러울 것이다. 그리고 그 존재감이 나타나는 가장 일차적인 통로가 글의 리듬이다.

백민석

소설을 쓰고 있다는 말밖엔 달리 소개할 거리가 없는 소설가. 1995년 문예지 『문학과사회』를 통해 등단했다. 단편집 『혀끝의 남자』, 『수림』, 『버스킹!』 외 다수, 장편소설 『공포의 세기』, 『교양과 광기의 일기』, 『해피 아포칼립스!』 외 다수, 에세이 『리플릿』, 『아바나의 시민들』, 『이해할 수 없는 아름다움』, 『헤밍웨이』 등이 있다.

변
순
철

邊淳哲 ── 사진가

○

〈전국노래자랑〉

한국방송공사KBS | 매주 일요일 12시 10분 방송 | 1980~

광산

우리 인간에게 '음악'이란 무엇일까요? 누군가에게는 음악이 꿈을 머금는 것일 수도 있고, 연인에게는 음악이 그들만의 소중한 추억이 담겨 있는 기억일 수도 있고, 대한민국 남자라면 의무적으로 가야 하는 군대에서는 전체의 단합을 위해 부르는 군가일 수도 있습니다. 또한 예로부터 마을 어르신이 돌아가시면 동네 어귀에서 부르는 상여가喪輿歌일 수도 있는 이러한 '음악'은 어쩌면 선사시대 어느 동굴 벽면에 그려 넣은 그림과 문자를 남긴 시점視點과 같습니다. 바로 자신의 간절한 감정을 소리로 표현하고 있는 것입니다. 단순한 '흥'이나 '아픔'을 자신의 목소리로 표현하는 것뿐만 아니라, 인간 사회와 역사의 영향으로 깊숙이 관여되어 문화가 된 것입니다.

KBS TV의 〈전국노래자랑〉이라는 프로그램은 1980년에 첫 방송을 시작해 올해 2023년에 이르기까지 40여 년 넘게 사람들의 사랑을 받아 온 장수 프로그램입니다. 작가로서 저는 한국의 미와 문화가 담긴 이런 노래자랑을 한국 소시민들이 흥겹게, 정겹게 즐길 수 있는 '노래 놀이'라 칭하고 싶습니다. 이를 통한 수직적인 예술이 아닌 가로로 수평적인 대한민국을 보면서 한국의 미를 탐구하고 이야기했으면 합니다.

'한국의 미'라는 것이 조용하고, 깨끗한 집과 같이 정리된 장소라는 인식을 탈피하고 싶습니다. 대한민국 방방곡곡, 우리가 살아 숨 쉬는 각 지역의 광장이나 넓은 공간에 함께

모여 남녀노소 시민들이 '노래'라는 공통분모를 가지고 즐기는 날것 같은 모습은 현 시대를 반영하는 '온도계'라고 봅니다. 결국 간결하게 포장되고, 가공된 것이 아니라 편안하고 솔직한 느낌이 중요하다고 생각합니다.

왜 우리는 노래자랑을 보면서 좋아할까? 스스로 자문해 봅니다. 방송을 보면서 우리 인간에겐 누구나 관중들이 보는 앞에서 스스럼없이 자신을 내보이고, 흐트러진 모습을 보이고, 인정받고 싶은 욕망이 있다고 생각합니다. 노래자랑을 통해서 자신의 열망을 분출하고 있는 그들의 모습에서 우리가 대리만족을 하고 있다는 사실을 수많은 사진 작업을 통해 깨닫게 되었습니다. 요즈음 〈전국노래자랑〉 프로그램은 단순히 방송을 넘어 하나의 주류 문화가 되어 가고 있어 기분이 좋습니다.

〈전국노래자랑〉이라는 광산은 대한민국의 모든 열망이 모여 있는 광산입니다. 그런 광산이 우리 옆에서 매주 일요일 TV 화면 속에 날것 그대로의 모습으로 드러나고 있는 것입니다. '대한민국'이라는 백과사전이 있다면 〈전국노래자랑〉이라는 하나의 챕터에, 대한민국의 각 지역에 살고 있는 다양한 세대가 분출하고 싶은 자신의 욕망을 윤색하지 않고 있는 그대로 투박한 디테일을 노래로 담아내어 시간이 흘러도 오랜 감동을 주고 있다고 생각합니다. 그 속에서 대한민국의 아직 드러나지 않는 '사회현상'을 노래자랑을 통해 다각적으로 읽어 내는 작업을 하고 있음에 감사합니다.

1. 변순철, 『바람아 불어라(*Let the wind blow*)』, 순, 2020.
2. 변순철, 〈바람아 불어라, 전국노래자랑: 경상북도 의성군 산수유축제 광장〉,
 150×198cm, Archival Pigment Print, 2016.

1 2

변순철

대한민국 서울에서 대표적인 초상 사진작가로 활동하고 있다. 본질적인 개인과 사회, 내면과 외면의 문제에 관심을 갖고 인간의 자의식이 뚜렷한 초상을 찍는 작업을 하고 있다. 노래를 한국의 진정한 '민중의 놀이'로 바라보고 접근, KBS 〈전국노래자랑〉 방송 프로그램 출연자들의 초상 작업을 통해 대중의 시선으로 대한민국의 미를 보고자 한다.

신
경
숙

申京淑 ― 소설가

○

『백석 시 전집』

백석 | 이동순 엮음 | 창비 | 1987

○

『바람의 넋』

오정희 | 문학과지성사 | 1986

백석과 오정희

무엇인가로 고통 받고 있는 친구나 동료와 심야 통화를 길게
하던 때가 있었다. 그때그때의 시대와의 불화나 잘 쓰여지지
않는 글, 소통되지 않는 관계, 매끄럽지 않은 연애에 대한
이야기를 나누는 게 대부분이었는데 어느 때는 상대의
비밀이나 곤란을 듣게 되는 때도 있었다. 무슨 말을 어떻게 해
줘야 할지 모르겠어서 침묵이 발생할 때면 나는 약간 막막한
상태로 근처에 있는 시나 소설을 집어 들어 읽어 주곤 했다.
『백석 시 전집』이나 오정희의 소설 같은 것들. 백석 시 중에서는
「흰 바람벽이 있어」를 가장 많이 읽어 주었고, 한 편 더 읽어
달라고 하면 이어서 「수라」를 읽어 주었고, 「멧새소리」를
읽어 주었고… 그러다 보면 밤이 깊고 우리의 시린 마음도 좀
견딜 만해지는 것 같았다. 그때의 너와 나의 시간에 깃들어
있던 도무지 해결될 것 같지 않는 그늘이나 무거운 마음속에
백석의 당나귀나 눈이나 벽의 그림자나 거미 가족이 스며들면
이 세상에 생명 있는 것들은 외롭고 고독한 대로 하나하나
고귀해서 나도 인간으로 잘 살아 내고 싶은 결연함에 이르곤
했다. 상대가 백석 시를 정말 좋아하는 것 같으면 다음에 만날
때 시집을 가지고 나가 건네주기도 했다. 그래서 『백석 시
전집』을 자주 사야 했던 그런 시절이 있었다. 집에서 책을 읽는
자리엔 『백석 시 전집』이 여기저기 놓여 있곤 했다. 책상 위나
침대 머리맡 같은 데 둬서 손을 뻗으면 언제든지 펼쳐 볼 수

있게 해 두었던 그런 시절이.

백석은 한국인이 가장 좋아하는 시인인 김소월과 태생지가
같다. 평안북도 정주. 나는 그곳에 한 번도 가 보지 못했지만(내
생전에 가 볼 수 있기는 한 걸까?) 백석의 시 속에는 소위 말하는
북방 정서가 물씬하며 이 세상을 살아가는 일이 어떤 슬픔과
고독을 수반하는지를 차갑고도 곧게 일깨운다. 하지만 그의
시집은 한 권뿐이다. 1936년에 200부 한정판으로 출판된
『사슴』뿐이다. 내가 언어가 모자라 "차갑고도 곧은"이라고
표현할 뿐인 1930년대에 쓰여진 그의 시들은 지금 현대인이
읽어도 모던하다. 예스러운 정서가 가득한데도 "외롭고 높고
쓸쓸한" 그의 시 정신은 지금 사람의 가슴을 시리게 한다. 한국
시문학에 뚜렷한 족적을 남긴 백석이 첫 시집만 그것도 200부
한정판으로 출판된 이후, 단독으로 그의 이름을 달고 나온
시집은 없다는 것은 애석한 일이다. 그리된 이유에는 한국의
불운한 역사가 한몫했다. 그는 월북 시인으로 월북한 이후의
그의 행적을 지금도 명확히 아는 사람이 없다. 남쪽에서는
월북한 시인들의 시를 금지시켰고 이름을 표기해야 할 때는
○○○을 사용했다. 백석도 마찬가지다. 해금 이후에도 백석은
정지용처럼 재조명되지 못했다. 백석의 시적 가치를 지금에
이르게 하는 데 영향을 끼친 것은 이동순 시인이 엮은 『백석 시
전집』이라고 나는 생각한다. 지금은 『백석 시 전집』이 여러 본
나와 있지만 나는 이동순 시인이 엮은 『백석 시 전집』을 통해
그의 시를 실컷 읽을 수 있었다. 이 전집엔 첫 시집 『사슴』에

실린 시들과 미발굴 시 61편이 실려 있고, 백석에 대한 연보와 참고 문헌 그리고 북방 사투리에 대한 낱말풀이 600여 개를 붙이는 정성이 들어 있다. 이 전집이 있어서 오래전 젊디나 젊었던 내가,

이 흰 바람벽엔

내 쓸쓸한 얼굴을 쳐다보며

이러한 글자들이 지나간다

— 나는 이 세상에서 가난하고 외롭고 높고

쓸쓸하니 살아가도록 태어났다

그리고 이 세상을 살아가는데

내 가슴은 너무도 많이 뜨거운 것으로 호젓한 것으로 사랑으로

슬픔으로 가득 찬다

— 백석, 「흰 바람벽이 있어」 중에서

를 읽으며 뭐라 다 표현해 낼 수는 없는데 마음의 곤란을 이겨 나가는 순간들을 갖곤 했다.

고통에 빠진 친구나 동료에게 오정희의 『바람의 넋』을 읽어 줄 때는 수화기 저편은 고요해지곤 했다. 백석의 시를 읽어 줄 때와는 다른 침묵 같은 적막이 흐르곤 했다. 소설이라 리듬이 깨지면 이어 읽기도 이어 듣기도 부서지는 느낌이어서 그럴 수도 있었겠으나 지금 생각해 보면 『바람의 넋』 속의

은수를 쫓아 가는 오정희의 문장 앞에서는 늘 저절로 그렇게
숨이 죽여졌다. 오정희의 소설은 아주 평범하게 여겨지는 어떤
시간과 일상이 돌연 불안하고 낯설게 찔리며 내가 알고 있는
세계가 균열이 가며 회오리치는 경험을 하게 한다. 그로 인해
내면이 위태롭게 흔들리지만 그의 언어가 치밀하고 아름답고
비극적이라 글을 읽는 사람, 글을 쓰는 사람으로는 도무지
받아들이지 않을 도리가 없다. 아무 일도 없이 잘 지내다가도
무엇이 불러내는 것처럼 집을 나가서 바람처럼 떠돌아다니는
은수의 넋에 함몰된다. 은수는 왜 저렇게 바람처럼 산천을
떠돌고 있는가. 나의 고통과 절박함을 은수의 가출에 함께 얹어
놓고 함께 떠돌게 되는 마음. 어디에 있으나 "임시로 머물러
있는 듯한 기분"으로 살고 있는 은수에게 이입되는 마음은
쓰라리고 불안하다. 그게 존재하는 인간의 숙명이기도 한
것인지도 모른다.『바람의 넋』속에는 언제든지 만날 수 있는
한국의 야산이나 길이나 어디서나 볼 수 있는 한국의 소읍을
대표하는 M시의 풍경이 등장한다. 은수는 그곳들을 넋이 들린
듯 걸어 다니며 몸이 패이고 영혼이 찢긴다. 누구도 은수를
집으로 돌아가도록 안내해 주기는커녕 그 곁에 머물기조차
꺼릴 때쯤 읽는 사람은 그토록 은수가 찾아 헤매는 최초의
기억과 조우해야 한다. 미처 피난을 가지 못한 채 M시에
남아 있던 가족들이 살해되는 참담한 장면을 혼자 변소에서
목격해야 하는 은수. 전율이 일고 숨이 멎는 듯한 그 순간에
우리를 데려다 놓는다. "햇볕 가득한 마당에 부옇게 먼지를

쓰고 나뒹구는 두 짝의 검정 고무신만을 멀거니 바라볼 뿐 절대로 안으로 들어가려 하지 않았"던 은수를 지켜보는 고통. 그 장면을 소리 내어 읽을 때면 매번 몸과 마음이 얼어붙는 듯했다. 역설적으로 바람의 넋은 내 고통 따윈 아무것도 아니구나, 비극의 시작조차도 아니구나, 여기게 해 버티게 하는 힘이 일어나게 한다. 『바람의 넋』은 나아질 거라는 희망이라고는 전혀 없고 알면 더 부서질 게 뻔한데도 나의 존재가 지닌 최초의 기억은 무엇일까를 집요하게 생각하게 해서 결국 파멸 직전의 나와 대면하게도 해 준다.

문학작품을 읽는 어떤 순간순간들은 이렇듯 존재하는 것들의 고귀함과 아름다움과 불안과 고통과의 대면이며 생생한 경험으로 내가 인간의 조건이라고 여긴 경계를 여지없이 허물어뜨리며 한 발 더 나아가게 한다.

신경숙

전라북도 정읍 출생. 서울예술대학 문예창작과를 졸업. 1985년 중편 「겨울 우화」로 『문예중앙』 신인상을 받으며 작품 활동 시작. 작품집으로 『겨울 우화』, 『풍금이 있던 자리』, 『딸기밭』, 『종소리』, 『모르는 여인들』 등이 있고 장편소설로는 『깊은 슬픔』, 『외딴 방』, 『바이올렛』, 『기차는 7시에 떠나네』, 『리진』, 『엄마를 부탁해』, 『어디선가 나를 찾는 전화벨이 울리고』가 있으며 짧은 소설집으로 『J 이야기』, 『달에게 들려주고 싶은 이야기』, 산문집으로 『아름다운 그늘』, 『자거라 네 슬픔아』 등이 있다. 국내에서 한국일보문학상, 현대문학상, 동인문학상, 만해문학상, 이상문학상, 호암상 등을 수상했고, 해외에서는 『외딴 방』이 프랑스의 비평가와 문학기자 들이 선정하는 리나페르쉬 상Prix de l'inaperçu 을, 『엄마를 부탁해』가 맨 아시아 문학상Man Asian Literary Prize을 수상했다.

양세욱

梁世旭 — 중문학자

○

『추사 명품』

최완수 | 현암사 | 2017

○

『추사 김정희: 산은 높고 바다는 깊네』

유홍준 | 창비 | 2018

추사 김정희, 그 '괴怪의 미학'에 이르는 길

지난해 '한·중 국가 예술 교류 프로젝트'라는 이름의 전시회가 열렸다. 예술의전당과 중국국가미술관의 주도로 양국을 대표하는 예술가의 작품을 상대국에 선보이는 기념비적인 전시회였다.

중국을 대표하는 예술가로는 제백석齊白石(1864~1957)이 선정되었다. 제백석이 선정된 데 의문을 제기할 이는 많지 않을 것이다. 농부의 아들로 태어나 목공으로 일하며 독학으로 그림을 그린 '중국의 피카소' 제백석은 근현대 중국을 대표하는 예술가이다. 한국 측 예술가로는 추사 김정희가 선정되었다. 한국을 대표하는 예술가로 추사가 선정된 데 의견을 달리할 사람도 드물 것이다. 추사가 아니라면 다른 누가 이 일을 감당하겠는가?

서예는 동아시아의 고유한 예술 장르이다. 글을 쓰는 일이 아니라 글자를 쓰는 일을 예술로 발전시킨 지역은 동아시아가 유일하다. 중국에서 서법書法, 일본에서 서도書道, 한국에서 서예書藝로 불리는 이 예술 장르는 2009년 유네스코 '인류 무형문화유산 대표 목록'으로 등재되었다. 이미 당대부터 청과 일본에서까지 수집 열풍이 불 정도로 서예가로서 추사의 명성은 확고하였다. 추사는 시서화詩書畵로 병칭되는 동아시아 예술사의 지평에서 기념비적인 성취를 남겼을 뿐 아니라 고증학과 금석학으로 대표되는 당대의 학문에서도 한 정점에

올랐다.

경성제국대학의 철학과 교수를 지낸 후지쓰카 지카시藤塚鄰(1879~1948)는 북경 유리창琉璃廠과 서울 인사동에서 수집한 방대한 자료에 대한 분석을 바탕으로 조선 북학파와 그 연원으로서의 청조학淸朝學에 대한 연구를 진행한 바 있다. 추사의 대표작인 〈세한도歲寒圖〉를 소유했다가 소전素筌 손재형孫在馨에게 대가 없이 넘겨주었고, 2006년에는 평생에 걸쳐 모은 추사 관련 자료 1만 5,000여 점을 아들 후지쓰카 아키나오藤塚明直를 통해 과천 추사박물관에 기증하기도 하였다. 이처럼 평생을 청조학과 북학파, 그리고 추사 연구에 바쳐 온 후지쓰카는 도쿄제국대학 박사학위 논문 「조선조 청조 문화의 이입과 김완당」(1936)에서 "청조학 연구의 제일인자는 추사 김정희이다"라고 썼다.

추사 예술에 대한 안내서로 『추사 명품』과 『추사 김정희: 산은 높고 바다는 깊네』 두 권을 소개한다.

O

『추사 명품』

『추사 명품』은 추사의 넓고 깊은 예술 세계에 대한 충실한 안내서이다. 추사가 남긴 숱한 명품들을 편액扁額, 임서臨書, 시화詩話, 대련對聯, 서첩書帖, 회화繪畵, 서간書簡, 비석碑石 등

여덟 분야로 나누어 편년에 따라 수록하고 상세한 해설과 주석을 덧붙였다. 책에 수록된 원색 도판이 267장, 참고 도판은 150여 장에 이른다. 작품마다 인장印章을 따로 편집하여 풀이하고, 160과顆에 이르는 추사의 인장들을 26세부터 71세에 이르기까지 편년에 따라 정리해 낸 정성도 돋보인다. 책 말미에는 '추사체 이해를 위한 서예사 특강' 제하로 두 편의 글이 수록되어 있다. 「중국 서예사의 흐름」도 일독의 가치가 있지만, 「한국 서예사 대강大綱」은 '다이제스트 한국 서예사'로도 손색이 없다(한국 서예사에 대한 체계를 갖춘 안내서로는 『한국 서예사』(한국서예학회, 미진사, 2017)가 있다).

간송미술관의 지킴이를 자처하며 진경 시대와 추사 연구에 삶을 오롯이 바친 최완수 선생의 40년 내공이 고스란히 담긴 이 책은 과연 "추사 서화 감상과 감정의 기준서"(머리말)라는 호언에 값하는 역작이다. 최완수 선생은 추사와 동향인 예천 출신이기도 하다.

무라카미 하루키村上春樹는 『직업으로서의 소설가』에서 특정한 표현자를 '오리지널'이라고 부르기 위한 조건 세 가지를 언급하고 있다. 요약해 보면, "잠깐 보면(들으면) 그 사람의 표현이라고 (대체적으로) 순식간에 이해할 수 있는 독자적인 스타일을 갖고 있을 것, 그 스타일이 시간의 경과와 함께 성장해 갈 것, 그 스타일이 일반화되고 사람들의 정신에 흡수되어 가치판단 기준의 일부로 편입될 것"(97~98쪽). 그렇다면 추사야말로 '오리저널'의 전범이다. 추사의 글씨에 깃든

'괴怪'의 미학은 추사만의 독자적인 스타일의 다른 표현이고, 청년에서 노년에 이르는 스타일의 변주는 쉼이 없는 성장의 산물이다. 그리고 추사는 서예사를 그 이전과 이후로 양분할 만큼 가치판단의 기준으로 확고하게 편입되었다.

　『추사 명품』에 실린 작품과 해설을 따라 읽는 일은 우리가 자긍심을 한껏 담아 '추사체'라고 부르는 유일무이唯一無二한 스타일의 형성 과정을 재현하는 일이기도 하다.

○

『추사 김정희: 산은 높고 바다는 깊네』

『추사 김정희 : 산은 높고 바다는 깊네』는 추사의 주술에 사로잡힌 또 다른 후학이 예술과 학문의 방대한 영역에서 천재적 성취를 보여 준 학예일치學藝一致의 삶을 온전히 복원해 낸 예술 전기이다. 저자는 『나의 문화유산 답사기』라는 베스트셀러를 통해 그 자신이 이미 확고한 브랜드로 자리 잡은 유홍준. 2002년 출간과 함께 논쟁의 중심에 섰던 『완당 평전』(전3권)을 절판시키고, 다시 15년의 연찬研鑽을 더해 쓴 두 번째 전기가 『추사 김정희』이다.

　동아시아 전통예술은 '여기인如其人'의 관문을 통과해야 비로소 열리는 세계이다. 시가 곧 그 사람이라는 '시여기인詩如其人'은 그림이 곧 그 사람이라는

'화여기인畫如其人', 그리고 글씨가 곧 그 사람이라는
'서여기인書如其人'으로 확장된다. 예술가와 작품의 연관성은
동과 서, 고와 금을 넘어서는 오랜 논쟁의 주제이지만,
동아시아 전통예술에서는 작품에 대한 평가가 예술가에 대한
평가를 결코 넘어설 수 없다는 오랜 믿음이 있다. 여섯 살에 쓴
'입춘대길立春大吉' 글씨로 이미 명필 신화를 낳은 추사의 넓고
깊은 예술 세계를 온전히 이해하기 위해 그의 극적인 생애를
함께 살펴야 하는 이유이다.

　　추사의 삶과 예술 여정에서 결정적인 변곡점을 마련한
계기는 그의 나이 24세인 1809년의 연경 여행이었다.
동지부사로 사절단을 이끈 아버지 김노경(1766~1837)의
자제군관 신분으로 연경을 찾은 김정희는 청 최고의
명사들과 학문적, 예술적 교류의 기회를 갖고 친분을 쌓았다.
1840년 당시 병조참판이었던 55세의 김정희는 동지부사로
임명되었지만, 안동 김씨 세력과의 당쟁에 휘말려 연경 대신
제주도에 유배되어 위리안치圍籬安置 상태로 8년을 보내야 했다.

　　지난해 중국 관람객들의 환호를 이끌어 냈던 '한·중 국가
예술 교류 프로젝트'의 두 번째 전시 《추사 김정희와 청조
문인의 대화》는 연경을 다녀온 지 210년 만에 성사된 추사의 두
번째 연경행이었던 셈이다.

양세욱

서울대학교 중어중문학과를 졸업하고 같은 대학원에서 석·박사과정을 마쳤으며 연강재
단 중국학연구원으로 북경대학교에서 수학하였다. 이화여자대학교, 한양대학교 연구
교수를 거쳐 인제대학교 국제어문학부에 재직하고 있다. '중국을 방법으로, 세계를 목표
로' 삼아 언어와 문화의 여러 주제들에 대해 읽고 쓴다. 『짜장면: 시대를 풍미한 검은
중독의 문화사』(제1회 간행물윤리위원회 우수저작 당선작)를 썼고, 『한국 문화는 중국 문화
의 아류인가』(문체부 우수 학술 도서), 『중국어의 비밀』(문체부 최우수 학술 도서), 『근대 이
행기 동아시아의 자국어 인식과 자국어학의 성립』, 『근대 번역과 동아시아』 등을 함께
썼다. 최근 저서로 문자 예술을 테마로 동아시아 미의 고유성을 탐색한 『문자, 미를 탐하
다: 동아시아 문자 예술의 미학』이 있다.

오은

吳銀 — 시인

○

『내가 왔다』

방주현 | 문학동네 | 2020

○

『도미는 도마 위에서』

김승희 | 난다 | 2017

아름다움은 다음을 상상하게 만든다

길을 걷다가 우연히 모녀를 보았다. 또랑또랑한 목소리로
아이가 엄마에게 묻고 있었다. "엄마, 예쁜 거랑 아름다운
거랑 뭐가 달라?" 엄마는 적잖이 당황한 표정이었다. 가까운
단어일수록 설명하기 힘들고, 그것이 비슷한 의미를 지닌
것이라면 머릿속이 새하얘진다. "음… 비슷한 거야. 얼른
집에 가자." 엄마가 아이의 손을 잡아끌었다. 예쁜 아이가
아름다운 질문을 안고 사라지고 있었다. 나에게 던진 질문이
아니었음에도 불구하고, 그날 이후 나는 틈만 나면 저 둘의
차이에 대해 생각하게 되었다.

　'예쁘다'라는 단어를 구글에 입력하면 약 17,400,000개의
결과물이 도출된다. '아름답다'라는 단어를 입력해 보니
7,890,000개의 결과물이 검색된다. 적어도 구글 창에서는
'아름답다'라는 단어보다 '예쁘다'라는 단어를 두 배 이상
입력했다는 것을 알 수 있다. 한국인들이 가장 많이 이용하는
포털인 네이버에서도 마찬가지다. 네이버 블로그는 사람들이
자신의 일상을 기록하는 데 주로 활용되는데, '예쁘다'라고
검색하니 2,773,299건의 포스트가 나오고 '아름답다'로
검색하니 1,509,151건의 포스트가 정렬된다. 일상에서도
아름다움보다 예쁨이 더욱 가까운 셈이다.

　데이터 결과만으로 단정 지을 수는 없겠지만, 나 또한
일상에서 '예쁘다'라는 형용사를 '아름답다'보다 더 자주

사용하는 것 같다. 예쁘다는 것은 귀엽고 사랑스럽다는 것이다. 눈에 보기 좋은 것은 물론, 절로 미소가 나와 덩달아 기분까지 좋아진다. 다가가고 싶게 만들고 "예쁘다!"라고 말하게 만든 순간을 어떻게든 담고 싶게 만든다. 그래서 예쁘다는 느낌표와 가깝다. 카메라 렌즈에 담든, 마음속에 담든 그것을 잊지 않기 위해 우리는 애쓰게 된다. 다행히 예쁜 것은 도처에 있고, 우리가 발견하려고 마음만 먹으면 그것에 쉽게 가닿을 수 있다.

동시집을 읽을 때 종종 예쁘다는 느낌을 받는다. 발상도 예쁘고 그것을 표현하는 방식도 예쁘다. 마치 산책하다 만난 이름 모를 꽃처럼, 그 위를 팔랑팔랑 날아다니는 나비처럼. 방주현이 지은 동시집 『내가 왔다』를 읽는데 나도 모르게 "와, 예쁘다!"라고 소리를 지르고 말았다. 「달팽이 안전 교육」이란 제목의 시였다. "여러분! / "아, 귀여워!" / 소리가 들리면 / 있는 힘껏 달려야 해요. / 안 그러면 / 다시는 친구들을 못 만나요." 느릿느릿, 그러나 혼신의 힘을 다해 기어가는 달팽이의 모습이 그려진다. 그런 달팽이를 신기하게 바라보는 아이의 눈에서는 폭죽이 터진다.

예쁨을 파악하는 감각의 중심에는 시각이 있다. 멀리서 봐도 예쁜 것은 가까이 가서 들여다보면 더 예쁘다. 예쁨 안에 예쁨을 감추어 놓는 경우가 많기 때문이다. 반면, 아름다움은 시각으로만 파악 가능한 것이 아니다. 그것은 차라리 온몸을 건드린다. 그래서 아름다움을 마주했을 때 오한이 나기도 하고 온몸이 잠시 굳어 버린 것 같은 기분이 들기도 한다. 시각과

청각, 후각과 미각, 심지어 촉각을 통해서도 아름다움은 전달된다. 얼마 전에 먹은 동치미의 국물은 아름다웠다. 무를 깨끗하게 씻고 소금에 절이는 시간, 고추와 쪽파를 다듬는 시간, 무와 채소 위에 소금물을 붓는 시간, 그것을 장독에 담아 기다리는 시간… 나는 그 시간들을 상상하며 아름다움을 가늠했다. 문득 예쁜 것에 시간이 스며들면 아름다움의 경지에 다다를지도 모르겠다는 생각이 들었다.

동시집이 예쁘다면 시집은 아름답다. 성장한 어린아이는 세상을 조금 더 깊숙이 바라볼 수 있게 되었을 것이다. 김승희의 시집 『도미는 도마 위에서』를 읽다가 "아름답다…"라고 말하던 순간이 여러 번 있었다. 가령 「애도 시계」라는 시는 이렇게 시작한다. "애도의 시계는 시계 방향으로 돌지 않는다/ 시계 방향으로 돌다가/ 시계 반대 방향으로 돌다가 자기 맘대로 돌아간다/ 애도의 시계에 시간은 없다." 나는 시간 없는 시계의 초침이 된 것 같았다. 한발 앞서 나가야 하는데, 속으로만 종종걸음을 하는 초침 말이다.

2014년 4월 16일 세월호라는 이름의 배가 가라앉았다. 승선했던 아이들 중 어떤 아이는 아직 발견되지 못했다. 우리는 한마음으로 애도하는 사람이 되었다. 슬픔을 위로하는 법을 고민하고 슬픔을 슬픔 그대로 잘 남겨 두는 법에 대해 상상했다. 오늘이 지나면 내일이 오지만, 사랑하는 사람을 잃은 사람은 늘 어제를 살 수밖에 없다. 그런 사람에게 휘황찬란한 내일에 대해 이야기한다고 해서 귀에 들어올 리 만무하다. 슬픔을 슬픔으로

잘 남겨 두는 것, 시곗바늘을 억지로 돌리지 않는 것, 어떤 시간 속에 충분히 가라앉아 있는 것… 그 곁에는 아름다움이 있을 것이다. 보이지 않지만 마음을 쓰고 있기 때문이다.

아름답다는 말줄임표와 가깝다. 다음 말을, 다음 장면을 상상하게 만든다. 아직 못다 한 말이 있다고, 아직 펼쳐지지 않은 풍경이 있다고 느끼게 한다. 마주한 아름다움이 그 자체로 완벽하더라도, 그것을 어떻게 표현할지 끊임없이 궁리하게 만든다. 카메라 렌즈와 녹음기에는 그 아름다움이 고이 담기기 어렵다. 눈으로 보고 귀로 듣고 온몸으로 느끼던 시간이 오롯이 녹아 들어가기 어렵기 때문이다. 그것을 경험하는 시간은 찰나였지만, 그 찰나를 소화하는 데는 오랜 시간이 걸릴 수도 있다.

애도의 시계가 잠시 멈추었을 때, 그 시간을 몸에 새기는 사람에 대해 떠올린다. 잊지 않겠다고 마음먹은 사람, 기억하기 위해 기록하는 사람… 더없이 아름답다.

오은

1982년 전라북도 정읍에서 태어났다. 2002년 『현대시』로 등단했다. 서울대학교 사회학과를 졸업하고 카이스트 문화기술대학원에서 석사학위를 받았다. 시집으로 『호텔 타셀의 돼지들』, 『우리는 분위기를 사랑해』, 『유에서 유』, 『왼손은 마음이 아파』, 『나는 이름이 있었다』, 『마음의 일』, 『없음의 대명사』가 있다. 산문집 『너는 시방 위험한 로봇이다』, 『너랑 나랑 노랑』, 『다독임』을 출간했다. 작란作亂 동인이다. 이따금 쓰지만 항상 쓴다고 생각한다. 항상 살지만 이따금 살아 있다고 느낀다. 딴청을 피우고 딴생각을 하는 시간을 사랑한다.

윤범모

尹凡牟 ── 미술사학자

○

『광장: 미술과 사회 1900-2019』

국립현대미술관 | 국립현대미술관문화재단 | 2019

○

『국립현대미술관 소장품 300』

국립현대미술관 학예연구실 엮음 | 국립현대미술관 | 2019

○

『백년을 그리다: 102살 현역 화가 김병기의 문화예술 비사』

윤범모 | 한겨레출판 | 2018

○

『한국미술론』

윤범모 | 칼라박스 | 2017

'미美'를 읽는다는 행위는 쉽지 않다. 미를 읽다니? 하지만 동북아시아 문화권에서는 독특하게 '독화讀畵'라는 말이 있다. 책을 읽는 독서처럼 그림을 읽는다는 의미이다. 특히 상징성이 있는 그림은 정말 '그림을 읽게 한다.' 그렇다면 한국 근현대미술의 핵심, 혹은 한국미의 핵심을 이해하기 좋게 만든 책은 어떤 것일까. 이는 보는 이의 관점에 따라 달라질 것이다. 미술관 운영 책임자로서 나의 선택은 의외로 넓지 않다. 그래서 실례를 무릅쓰고, 국립현대미술관에서 최근 발행한 책과 졸저를 소개하고자 한다.

○

『광장: 미술과 사회 1900-2019』

2019년은 국립현대미술관 개관 50주년의 해였다. 이를 기념하기 위해 과천관, 덕수궁관, 서울관 등 3관에서 대대적인 전시를 마련했다. 바로《광장: 미술과 사회 1900-2019》였다. 이 전시는 굴곡 많았던 20세기 한국의 역사를 바탕에 두고 미술의 조응과 성과를 집대성하고자 한 것이다. 20세기 한반도는 전반부의 식민지 시대와 후반부의 분단 시대로 대별할 수 있다. 이 한복판에 한국전쟁이 있었고, 그 결과로 분단 시대는 아직 진행형이기도 하다.《광장》은 최인훈의 소설 『광장』에서 따온 제목이다. 소설 속의 주인공은 분단 조국의

남과 북, 어느 한쪽도 선택하지 않았다. 남한사회의 경우, 전후
복구기를 거쳐 산업화사회와 민주화 사회 등을 거쳤고, 현재
4차 산업으로 가는 길목의 국제 무대에서 존재감을 부각시키고
있다. 한마디로 해외의 원조를 받는 나라에서 이제는 해외로
원조를 주는 나라로 급성장한 것이다. 기념전 도록 『광장』은
미술과 사회의 주제 아래 시대를 구분하여 다양한 필자의
논고와 함께 출품 작품의 도판을 수록했다. 이 한 권의
도록만으로도 20세기 한국의 사회와 미술과의 관계를 짐작할
수 있을 것 같다. 격동의 세월을 살면서 한국 미술가들은 어떻게
역사와 사회를 해석하고 조형적으로 대응했는가. 물론 이 같은
질문은 종결형이라고 할 수 없다. 그래서 이 도록은 계속 살아
있어야 한다고 믿는다. 이 도록은 영문판 *The Square: Art and
Society in Korea 1900-2019*로도 발행했고, 온라인으로도 쉽게
만날 수 있다.

○

『국립현대미술관 소장품 300』

국립현대미술관 개관 50년 기념사업의 하나로 발행한
단행본이다. 소장품 한 점도 없이 개관한 국립현대미술관은
현재 개방형 수장고 형식의 청주관까지 두고 있는 4관 체제의
현대미술관이다. 이런 외형적 규모는 아마 세계적 수준의

현대미술관이지 않을까 생각도 든다. 하지만 대규모라는
외형과 비교하여 콘텐츠 부분은 갈 길이 멀다. 그 가운데 하나가
소장품 문제이다. 미술관의 성격과 수준은 소장품이 말해 준다.
그래서 미술관의 작품 소장 철학은 매우 중요하다. 구입 예산
이외 제도상의 운영 방식이나 인력 등이 뒷받침되어야 한다.

　　현재 미술관 소장품은 8,400여 점이다. 이들 소장품은
한국 근대기부터 오늘의 당대 미술까지, 거기다 해외의
현대미술까지 다양한 분포를 보이고 있다. 대표적 소장품은
어떤 것일까. 이에 '300선' 작업을 추진했다. 학예실의
큐레이터 전원이 참여하여 치열한 토론과 연구 결과를
반영했다. 소장품 도록은 연대별로 나누어 각 시대의 대표성
있는 작품을 안배하고자 했다. 그러다 보니 장르, 매체, 경향,
주제 등 다양한 흐름을 보게 만들었다. 그러니까 조선왕조
시대의 '서화書畵'에서 20세기 '미술美術'의 시대로 바뀌는
시대 조류를 한눈으로 확인할 수 있게 되었다. 조석진趙錫晉의
〈노안蘆雁〉(1910)은 갈대밭에 내리고 있는 기러기들을 그린
수묵화이다. 전통사회의 상징적 코드가 담겨 있는 작품이다.
노안蘆雁은 곧 노안老安, 노인의 편안한 노후를 기원하는
상징성이 있다. 이와 같은 노안도로부터 시작한 소장품 도록은
2010년대의 젊은 작가들 작품까지 다채롭게 엮었다. 이들 작가
가운데는 국제 무대에서 명성을 날리고 있는 경우부터 분단 등
사회문제를 주제로 삼는 작가까지 다양한 분포를 보이고 있다.
미술은 사회의 거울이기도 하다. 누군가는 말했다. 시인이

아파하는 사회는 병든 사회라고. 미술가가 아파하는 사회에서, 그들은 어떻게 작품으로 자신의 절규를 담았을까.

○

『백년을 그리다: 102살 현역 화가 김병기의 문화예술 비사』

격동의 20세기를 온몸으로 겪으면서 문화예술계의 현장을 지킨 노화가의 일대기를 정리한 단행본이다. 100살 넘어서도 현역으로 신작 발표를 하고 있는 화가, 특이한 경우의 화가가 들려주는 산 증언이다. 김병기는 1910년대 한국 세 번째 유화가인 김찬영의 아들로 평양에서 출생했다. 전설의 화가 이중섭과는 초등학교 짝꿍이다. 화가는 1930년대 도쿄 유학을 통하여 아방가르드양화연구소와 문화학원에서 새로운 조형 언어를 수학했다. 탁월한 기억력으로 30년대 일본 미술사의 공백을 채워 주는 증언을 많이 했다. 젊은 시절의 김환기, 길진섭, 이쾌대, 이중섭, 문학수 같은 화가들, 이상, 백석 같은 시인들, 그리고 일본의 후지타 쓰구지(쓰구하루)藤田嗣治 등 많고도 많은 화가들에 대한 증언, 흥미진진한 대목이 너무 많다.
　　김병기는 평양에서 분단의 현장을 목도하고, 조선미술동맹 서기장을 맡고, 젊은 김일성과 대좌하기도 했다. 월남하여 종군 화가로 전장을 누볐고, 한국미술협회 이사장으로 취임하기도 했다. 그러니까 남과 북의 미술 단체 수장을 다 맡는 기록을

세우기도 했다. 뒤에《상파울루 비엔날레》심사위원을
역임하고 뉴욕에서 생애의 후반부를 지내다, 100살 즈음에
영구 귀국하여 서울에서 살고 있다(김병기 화백은 2022년 세상을
떠났다.—편집자). 평양-도쿄-서울-뉴욕-서울. 노마드 인생은
한국 현대사의 현장을 전신으로 겪은 한 화가의 예술 세계를
증거한다. 화가이면서 미술평론도 했듯이 김병기의 미술이론은
울림이 적지 않다. 현대 한국미술의 핵심을 이해하는 데 중요한
증언이라고 판단된다.

○

『한국미술론』

한국미술의 역사를 다양한 시각에서 다룬 논고 모음이다.
고대미술부터 근현대까지, 불교미술에서 일반 미술까지,
이른바 민화라고 통칭되는 채색 길상화吉祥畵까지, 그야말로
다양한 시각에서 '우리 미술의 정수'를 헤아려 보려 했고,
무엇보다 미술사학계의 병폐라 할 수 있는 시대 장벽과 장르
장벽을 넘나들려고 노력한 결과의 산물이라 할 수 있다. 더불어
작품해석의 문제 제기로 상상력, 독창성, 시대정신, 민족의식,
정체성 등 키워드를 비중 있게 두고자 했다.
　　한국미의 특징을 신라의 원효元曉에서 찾고, 원효 사상의
특징인 '무애無碍' 개념을 빌려 와 '무애미론'을 주장했다.

그동안 한국미의 특징을 자연적이고, 소박하고, 자유분방하고, 무기교의 기교이고, 해학적이고, 비애적이라고 한 주장 등을 포용하는 개념으로 무애미론을 제시한 것이다. 거리낌 없는 경지, 형식에 얽매이지 않고 해학과 파격을 선호했다면, 그것이 바로 무애 사상이다. 신라의 대표적 사상이고 게다가 독창적이라면, 전통적 미의 DNA를 새롭게 조명할 필요가 있다. 인위적인 것보다 자연적 상태를 좋아하는 한국인, 그것은 자연 친화주의와 연결된다. 『삼국사기』에서 백제 건축을 두고 평가한 내용. 검이불루 화이부치儉而不陋 華而不侈 즉 검소하지마는 누추하지 않고, 화사하지마는 사치스럽지 않다는 것. 한국미 관련 평가의 훌륭한 기준과 같다.

　　졸저 『한국미술론』은 고유섭, 김용준의 한국미론을 비롯하여, 고구려 벽화에서 현대 불교미술 그리고 이른바 민화라고 부르는 채색 길상화까지 다루었다. 이외 한국 근대미술의 정체성正體性과 나혜석, 김복진, 이인성, 이쾌대, 조양규 등 주요 작가론 그리고 도시 문화와 미술 등 다양한 주제를 다룬 책이다. 개인 저작으로 '한국미술론'이라는 거창한 제목을 달기에는 다소 만용도 없지 않았으나 다양한 시각의 산물이라는 점에서 나름대로 색깔이 있다고 보여진다. 한마디로 서구 중심주의 사회풍토에서 '우리 미술 자존심 찾기' 일환으로의 주장이라 할 수 있다.

윤범모

동국대학교 미술사학과 문학박사, 가천대학교 예술대 교수, 동국대학교 미술사학과 석좌교수,《광주비엔날레》창립 집행위원 및 책임 큐레이터,《경주세계문화엑스포》예술총감독,《창원조각비엔날레》총감독, 한국근현대미술사학회 회장, 한국큐레이터협회 회장, 문화재청 문화재위원 등을 거쳐 국립현대미술관 관장을 역임했다. 미술 관련 저서 『미술과 함께, 사회와 함께』, 『한국 근대미술: 시대정신과 정체성의 탐구』, 『평양 미술 기행』, 『화가 나혜석』, 『한국미술에 삼가 고함』, 『김복진 연구』 외에 시집 『토함산 석굴암』, 『바람 미술관』 등이 있다.

이강백

李康白 — 극작가

○

〈세한도〉

김정희 | 국립중앙박물관 | 국보 제180호

○

『한국의 나무꼭두』

김옥랑 엮음 | 열화당 | 1998

○

『한국 연극으로 떠나는 여행』 ★

니시도 고진 | 벤세쇼보 | 2005

〇

〈세한도〉

추사 김정희는 아주 옛날 사람이 아니다. 1786년 출생, 1856년
별세하였으니 18세기 말에서 19세기 중반에 걸쳐 살았다.
박학다식한 학자, 서예에 능통한 문인, 불우한 정치가이다.
추사의 〈세한도歲寒圖〉를 모르는 한국인은 없다. 중학교,
고등학교 미술 교과서에는 반드시 〈세한도〉가 실려 있다.
가로 69.2센티미터, 세로 23센티미터인 이 그림은 그가 지위와
권력을 박탈당하고 바다 건너 제주도로 쫓겨나 귀양살이할 때
그렸다. 종이에 묵으로 그린 이 그림은 지극히 단순하다. 줄기가
앙상한 소나무와 잣나무가 오른쪽에 세 그루, 왼쪽에 두 그루,
가운데 집 한 채가 있다. 얼핏 보면 붓을 몇 번 쓱쓱 그어 놓은 것
같다.

　　〈세한도〉란 제목은 '날씨가 추워진 다음에야 송백나무의
푸르름을 안다歲寒然後知松柏之後彫也'라는 『논어論語』의 한
구절을 인용한 것이라고 그림 옆에 적혀 있다. 물론 추사가
직접 쓴 것이다. 추사는 이 그림을 역관譯官 이상적李尙迪에게
주었다. 이상적은 추사가 조선의 사신으로 북경에 갔던 때
수행한 중국어 통역관이다. 그는 추사가 권력을 잃고 제주도에
유배되어 있음에도 북경에 갈 때마다 귀중한 책을 구입해
추사에게 보냈다. 책도 고맙지만 의리가 더 고마웠을 것이다.
추운 겨울에도 잎 푸른 소나무와 잣나무를 그려 준 추사의

심정이 〈세한도〉에 담겨 있다. 이상적은 이 그림을 북경의
학자와 문인 들에게 보여줬다. 그래서 〈세한도〉에는 당시
중국의 명사 16명이 친필로 쓴 찬시贊詩가 나란히 붙어서 길이가
14미터에 달하게 됐다.

　　그런데 추사의 〈세한도〉를 직접 본 사람은 거의 없다.
그것은 국립중앙박물관의 수장고에 깊이 들어가 있다. 나도
직접 보지 못했다. 내가 〈세한도〉를 본 것은 제주도의 '추사
기념관'에 전시되어 있는 복제품이다. 얼핏 보면 붓질을 하다가
그만둔 것 같은 이 단순한 그림은 자세히 봐도 지극히 단순하다.
〈세한도〉를 그린 연유와 몸통보다 꼬리가 몇 배로 길게
늘어난 중국 명사들의 찬시가 이 그림을 과대평가하게 만든 것
아니냐는 의심이 든다. 그럼에도 불구하고, 나는 한국의 미를
말할 때 〈세한도〉를 가장 먼저 꼽고 싶다. 왜냐하면, 〈세한도〉는
겨울이 극에 달한 모습을 보여 줌으로써 봄이 가까이 왔음을
역설적으로 알려 주기 때문이다.

　　제주도의 '추사 기념관'은 독특하게 설계한 건축물이다.
지상에서 바로 계단을 내려가면 지하에 전시실이 있다.
그러니까 〈세한도〉를 본 느낌이 사라지기 전 계단을 올라가
지상을 보게 된다. 내가 그곳에 갔던 때는 마침 봄이었다.
극한極寒의 〈세한도〉와 온갖 꽃이 만발한 봄 경치가 겹쳐
보였다. 추사는 송백나무의 푸르름을 돋보이도록 겨울이
계속되기를 바랐겠는가. 아니다. 추사가 〈세한도〉를 그리며
진정으로 바란 것은 봄이다. 참고삼아 말한다. 추사는

〈세한도〉를 가장 무더운 8월에 그렸다. 혹서酷暑 때 혹한酷寒의 풍경을 그렸고, 혹한을 보면서 봄을 느끼는 것, 이런 역설적 아름다움이 한국의 미라고 할 수 있다.

○

『한국의 나무꼭두』

'나무꼭두'란 목우木偶, 나무로 만든 사람 형상이다. 김옥랑 씨는 평생 동안 나무꼭두들을 수집하여 동숭아트센터에 박물관까지 만들었다. 유명한 사진작가 구본창 씨가 그 나무꼭두들을 촬영한 사진과 민속학자 이두현 박사의 서문을 붙여 열화당에서 펴낸 책이 『한국의 나무꼭두』이다. 이 책에는 일목요연하게 남녀 꼭두, 동자와 동녀 꼭두, 광대와 재인才人 꼭두, 말을 탄 꼭두, 호랑이 탄 꼭두와 용을 탄 꼭두 등 종류별로 구분하여 수록하였다.

그런데 흥미로운 것은 이런 나무꼭두들이 대부분 상여를 장식했던 용도로서, 죽은 자를 호위하고 저승으로 안내하여 극락세계에 모시기 위한 것이라고 한다. 삶과 죽음을 이어 주는 것, 삶이 죽음으로 반전되는 클라이맥스에 나무꼭두들이 있다. 그들의 얼굴 표정은 비극 배우처럼 괴롭거나 슬프지 않다. 오히려 희극 배우마냥 익살스럽게 웃거나 미소 지은 모양이다.

이청준 소설 『축제』를 임권택 감독은 영화로 만들었다.

한국의 장례식 분위기가 소설에 잘 표현되어 있지만, 영화를
보면 더욱 실감이 난다. 마당에 차양 치고, 큰 솥에 밥 짓고 국
끓여서, 문상 온 사람마다 술과 함께 푸짐한 음식을 대접한다.
문상객은 친척만이 아니다. 우연히 지나가던 사람, 아무 연고
없는 사람도 장례식 마당에 들어와서 술과 음식을 먹는다.
멀리 떠났던 가족이 돌아오고, 오랫동안 못 만났던 친척들이
모여든다. 밤새도록 마당에는 전등 불빛이 밝고, 왁자지껄
떠드는 소리가 가득하다. 이런 것이 축제 아니면 무엇이겠는가.
역설적 아름다움이 죽음의 자리를 비극 아닌 희극으로 만든다.
요즘은 죽은 자를 장례차가 싣고 간다. 그러나 나는 죽어서
상여 타고 싶다. 익살스런 나무꼭두들의 호위를 받으며 그들이
데려가는 저승길은 분명 즐거울 것이다.

○

『한국 연극으로 떠나는 여행』

일본의 연극평론가 니시도 고진西堂行人 씨는 한국 연극에
지속적인 관심을 갖고 직접 한국에 와서 많은 연극 공연을
보았으며, 중요한 연출가와 극작가를 거의 모두 만났다. 이 책은
1990년부터 15년간의 직접 경험을 쓴 것인데, 연극 전문지 등에
발표했던 것을 일한 연극 교류, 한국 연극에의 시각, 한국의
드라마티스트, 세 부분으로 구성하여 싣고 있다.

니시도 고진 씨는 일본 연극과 한국 연극을 비교하면서 축구를 예로 든다. 몸의 접촉을 꺼려하는 일본 축구 선수들은 패스워크 경기를 한다. 그런데 한국 축구 선수들은 육탄전을 하듯이 몸 부딪치기를 주저하지 않는다. 세련된 시스템을 좋아하는 일본 축구와 신체의 장점 및 약점을 이용하여 극복하려는 한국 축구는 대조적이다. 그리고 이것은 일본 연극과 한국 연극의 특징이기도 하다. 일본의 현대연극은 대사(말)가 연기의 중심인데, 한국의 현대연극은 몸(신체)이 연기의 중심이라는 것이다. 니시도 고진 씨는 몸의 다양하고 역동적인 표현이 한국 연극의 매력이라고 한다.

몸으로 부딪쳐서 문제를 표현하거나 극복하는 것은, 정신 혹은 이성으로는 문제가 해결되지 않아 절망적일 때, 인간에게 남아 있는 것은 몸이기 때문이다. 한국의 문화는 몸의 문화다. 그것은 역설적으로 절망하지 않는 문화인 것이다. 한국 축구가 번번이 일본 축구를 이긴 것도, 심지어 독일 축구를 이긴 것도, 몸을 부딪친 결과이다. 이렇게 절망 않는 몸은 아름답다!

이강백

극작가. 1947년 전라북도 전주에서 태어났다. 1971년 『동아일보』 신춘문예 희곡 부문에 「다섯」이 당선되어 등단했다. 한국예술종합학교 연극원 객원교수를 거쳐 서울예술대학 극작과 교수로 재직하다가 정년퇴임하였다. 그동안 〈봄날〉, 〈칠산리〉, 〈동지섣달 꽃 본 듯이〉, 〈북어 대가리〉, 〈황색여관〉, 〈어둠 상자〉 등 40여 편의 작품을 무대에 올렸으며, 대한민국문학상, 서울연극제 희곡상, 대산문학상 등을 수상했다. 『이강백 희곡 전집』(전8권)이 평민사에서 나왔고, 일본의 가게쇼보에서 출간한 희곡집 『유토피아를 먹고 잠들다』, 『호모 세파라투스』가 있다.

이
상
협

李尚協 ── 아나운서

○

『재미있는 한국어의 미학』

이규항 | 형설출판사 | 2019

○

『재미있는 한국어의 미학』

말로 밥벌이를 해 온 지 20년 가까이 되었지만, 마이크 앞에 서면 여전히 신경이 곤두선다. 아나운서 초년에는 틀리지 않는 것이 목표였다면 해가 갈수록 다양한 측면에서 우리말에 대해 살피게 된다. 앎이란 깊어질수록 두려움을 동반하니 시간이 흐를수록 어려움을 절감하는 것은 당연한 이치일 것이다. 시대에 따라 변화하는 언중들의 말의 형태와 언어습관까지 살피자면 마음은 더욱 복잡해진다. 간신히 아나운서라는 이름이 익숙해진 사람으로서의 고민이 이렇다면 언어에 공력이 높은 선배들의 생각은 어떨지 궁금해진다. 아나운서로 살면서 정확한 우리말을 쓰려고 노력해 왔다. '정확'이란 어휘가 가리키는 범주는 넓으며 우리말을 정확하게 구사하는 일은 마땅히 필요하되 까다롭다. 발음만 보아도 자음과 모음, 단어와 단어의 조합마다 예외가 발생하며, 길고 짧고 높고 낮은 음을 구분해야 한다. 외래어와 외국어를 구별해야 하며 외국어는 표기만 있지 발음 규정도 없다. 언어를 구사할 때 이 모든 요소가 동시에 작동해야 하니 막막할 따름이다. 우리는 우리말을 잘하며, 잘 안다는 오해 속에 살아간다. 한국어가 모국어며 삶에서 큰 불편이 없으니 일어나는 오해이다. 클래식 음악에 비유하자면 악기를 연주할 때 단순히 음을 짚어 소리를 내는 것과 연주해 내는 것은 차이가 있듯 우리말도 그러하다.

뜻만 통하면 되지 굳이 복잡한 언어 규범까지 알아야 하나 싶지만, 이것은 아름다운 우리말의 필수 조건이다. '정확한 우리말'이 '아름다운 우리말'이란 이야기다. 아름다움을 규정하는 것은 주관적인 감정이 개입하는 일이지만 우리말은 정확한 규범 안에 있을 때 미감美感을 띄게 된다. '아름다운 우리말'이란 '정확함'이란 초석 위에서 성립하는 것이라고 현장 언어 전문가들은 입을 모아 말한다.

방송 현장에서 오래 '말'과 씨름해 왔지만 좀처럼 익숙해지지 않는 이유는 한국어가 가소성과 확장성이 큰 언어이기 때문일 것이다. 우리는 한글의 우수성을 이야기할 때 문자로서의 가능성에만 주목하는 경향이 있다. 구어口語로서의 음악적인 특성은 간과한다. 우리말의 고저장단高低長短과 억양, 정확한 조음법 등에 관한 심도 있는 연구는 국내 논문에서도 찾아보기 힘들다. 그 첫 번째 이유는 음성언어의 전문가들이 드물다는 데 있다. 언어를 잘 구사하는 것과 학문적으로 접근하는 일은 또 다른 문제이기 때문이다. 학문적인 내용을 넘어 한국어의 예술적인 측면까지 아우를 수 있는 학자는 손에 꼽을 만하다. 두 번째 이유로는 우리말 초등 교육과정에서의 분류 문제를 들 수 있다. 국어 교과서는 '읽기', '듣기', '쓰기', '말하기' 네 개의 영역으로 구분한다. 문제는 '읽기'를 단순히 독해의 영역으로만 이해하고 교육한다는 것이다. 말하기의 기본이 '낭독'이다. 텍스트는 '악보'이며 소리 내 연주해야

하는데 우리는 문자를 눈에만 바르고 해석하는 반쪽짜리
'읽기' 교육을 받아 온 것이다. '낭독' 교육의 부재는 음계
연습도 없이 아이들에게 바로 악기를 연주를 시키는 일과
마찬가지다. '단어'에도 표정이 있으며 이것을 어떻게 아름답게
음성화할 것인가 하는 해답은 낭독 교육에 있다. 초등학교
저학년 교과과정에 잠시 등장했던 '낭독-읽기' 교육은 여러
가지 이유로 제외되었는데 안타깝게도 '낭독-읽기'를 가르칠
수 있는 사람이 없다는 이유가 컸을 것이다. 선생님들도
제대로 교육을 받지 못했으니 가르칠 방법을 궁리하지 못했기
때문이다. 학창 시절 시詩를 배우는 일이 의미 분석에만 집중한
절반의 교육이었던 것과 마찬가지다. 낭독이 빠진 한국어
교육은 건축에서 큰 골조 하나를 빼고 집을 짓는 일과 같다.
현재 한국어 교육은 중요한 부분을 놓치고 있다.

　　한국어 전문 사용자로서 느낀 안타까움과 문제점에 관해
다소 추상적인 화두를 던졌는데, 이런 모호함을 단번에 해소할
수 있는 책이 『재미있는 한국어의 미학』이다. 저자는 시인
조지훈을 스승으로 삼아 국문학을 전공했다. KBS 아나운서(2대
한국어연구회 회장)로서 30년 생활했으며 누구보다 현장 언어에
대한 깊은 고민을 해 왔다. 1988년 표준어 개정안이 제정되었을
때 방송인으로는 유일하게 검토-조절 위원으로 참석한 특이한
이력도 있다. 앞서 주지했듯 국어학계에 많은 전문인이 있지만
현장 언어, 특히 발음과 관련해서는 턱없이 부족한 것이

현실이며 이런 이유로 외래어 표기법이나 '입말口語'의 사용에
있어 일반 언중들이 의아하게 여기는 부분이 생겨난 것일
텐데 이 책을 통해 이런 의문들을 해소할 수 있다. 도입부부터
일러스트를 활용해 쉽게 접근하도록 한 점, 알아보기 쉬운 도표
정리, 유사 단어의 비교를 통한 가벼운 스토리텔링 등은 일반인
독자의 이해를 용이하게 한다. 가장 어렵게 느낄 수 있는 '발음
이야기' 부분에서는 방송 경험과 다양한 인문학적인 내용을
적절히 섞어, 발음에 대한 지식뿐 아니라 명문名文 에세이를
읽는 호사까지 누릴 수 있다. 더불어 이 책은 유신 독재
포퓰리즘의 잔재며, 한글의 확장성을 축소하는 한글전용주의의
문제점을 지적하며 한자문화권에서 미래 한국어가 어떻게
자리매김할 수 있을지 제시한다. 영어와 일본어 등 표기와
발음이 일치하지 않는 언어와, 독일어나 스페인어 등 표기와
발음이 일치해 발음부호가 필요 없는 언어를 나누고, 전자에
속하는 한국어의 발음 교육의 중요성과 필요성을 논리적으로
설파하는 내용 또한 인상적이다. 일반인뿐 아니라 한국어 중급
이상의 외국인들이라면 오히려 쉽게 납득하고 이해할 수 있는
책이다. 모국어가 아닌 한국어에 관해 편견이 없기 때문이다.
고품격의 한국어를 경험하고 싶은 이들을 비롯해 입말에 관심
있는 누구라도 사전처럼 옆에 두고 오래 살펴볼 책이 아닐까
싶다. 『재미있는 한국어의 미학』을 통해 아름다운 한국어의
본령을 쉽고 깊게 느껴 보기 바란다.

이상협

KBS 아나운서로 〈추적 60분〉, 〈명견만리〉, 〈역사저널 그날〉, 클래식 FM 〈당신의 밤과 음악〉 외 다수 방송을 진행했으며 현재 KBS 한국어 교육 팀장이다. 2012년 『현대문학』 시부문 신인상으로 등단했고 저서로는 시집 『사람은 모두 울고 난 얼굴』과 일인 낭독 『내 목소리를 좋아하게 됐다고 말해 줄래』가 있다.

이은주

李恩珠 — 번역가

○

『박수근: 나무가 되고 싶은 화가』

김현숙 | 나무숲 | 2000

○

『장수탕 선녀님』

백희나 | 책읽는곰 | 2012

한국인의 미의식 또는 아름다운 마음에 대하여

한국의 미에 대해 이야기해야 하는데 지금 제 책상에는
오에 겐자부로大江健三郎의 『회복하는 가족』이 펼쳐져
있습니다. 그리고 한국의 미를 이야기하는데 오에의 글을
인용해야겠다는 생각이 간절하게 드는 것은 무슨 까닭일까요?
그것은 바로 오에가 언급한 것처럼 예술을 한다는 것은
"지금까지 혼돈스러웠던 것에 질서를 부여"하는 일이고 "젊은
예술가의 일이 신선한 것은 그 최초의 표현 형태가 낯설기"
때문입니다(『회복하는 가족』, 270쪽).

　　아름다움은 세계 공용어이기에 국경을 초월할 수 있어요.
그렇기에 지금 제가 소개하려는 책은 한국의 미 중에서도
단연코 오에의 글과 일치하는 '자기만의 세계'를 가진 한국
화가의 그림을 접할 수 있는 책인데요, 나무숲 출판사의
'어린이 미술관' 시리즈를 처음 접하게 된 것은 홍대입구역
6번 출구에 있는 경의선 철길 책거리에서 '책방 지킴이'(매주
목요일 독립 서점에서 근무)를 할 때였어요. 조선 후기부터 오늘에
이르는 우리나라 미술가들의 작품과 그들의 삶을 소개하는
전기 형식을 띤 화집 중에서 제 눈길은 끈 것은 김환기, 박수근,
장욱진, 이중섭, 나혜석의 화집이었는데요, 이유는 화가의
이름과 함께 화풍이나 추구하고자 하는 세계를 엿볼 수 있는
부제목이 있기 때문이에요. 예를 들면 『김환기: 꿈을 그린
추상화가』, 『박수근: 나무가 되고 싶은 화가』, 『장욱진: 새처럼

날고 싶은 화가』,『이중섭 : 아이를 닮으려는 화가』,『나혜석 :
한국의 첫 여성 서양화가』 등이 그렇습니다. 이 부제만 읽어도
화가가 추구하는 세상이 느껴지지 않나요? 이 부제만 보고도
화가의 그림과 화가가 동시에 떠올랐다고 한다면 제가 너무
과장한다고 느끼실지도 모르겠어요. 그럼 화가 한 사람, 한
사람을 인터넷에서 검색해서 이미지를 찾아보세요. 우리는
가상의 갤러리 안에 들어섭니다. 여기 나무가 되고 싶은 화가가
있지요. 박수근의 그림은 보는 이들에게 대체 어떤 재료를
사용했기에 화강암 같은 재질이 느껴질까 궁금하게 합니다.

『박수근 : 나무가 되고 싶은 화가』 46쪽에는 화가만의
독특한 안료 사용을 소개해 놓습니다. 게다가 톱밥과
사포를 이용해 화가의 화풍을 습작한 어린이들의 그림이
소개되어 있기도 합니다. 과연 나무가 되고 싶은 화가가 어떤
사람이었는지 궁금해지지 않나요? 그래요, 차례 맨 처음에
「밀레를 꿈꾸며」라고 나오지요. 박수근은 밀레가 그린 〈저녁
종〉을 보고 감명을 받아 화가가 되길 결심했어요. 박수근은 '땀
흘리며 일하는 사람들의 모습'을 즐겨 그렸다고 해요.

제가 한국의 미에 대해서 쓰고자 했을 때 가장 소개하고
싶은 한국인의 미의식은 바로 '땀 흘리며 일하는 사람들의
모습'이었습니다. 그것은 타인의 생각이나 삶을 공감하는
마음이 없으면 보이지 않아요. 코로나19 확진자를 치료하기
위해 고군분투하는 의료진들과 코로나19 의료폐기물 수거업체
직원과 최저시급을 받는 병원 내 비정규직 청소 노동자들과

같이 '그림자 노동'을 하는 분들의 수고를 적극적으로 공감해야
한다는 이야기와도 같습니다. 이런 공감이 저는 아름답게
보입니다.

이쯤 해서 박수근 선생님의 일화를 소개할까 합니다.
어느 여름날이었다고 해요. 박수근의 아내는 갑자기 빗방울이
떨어지자 외출하여 아직 돌아오지 않은 남편이 걱정되어
우산을 들고 버스 정류장으로 갔다고 해요. 잠시 후 버스에서
내린 박수근 선생은 비를 피할 생각도 하지 않고 과일
장수에게로 갔대요. 남편을 부르려던 아내는 박수근의 행동이
이상하여 그저 지켜보고 있었다고 합니다. 과일 아홉 개를 한
집에서 세 개씩 산 박수근을 보고 아내가 말합니다. "당신, 비도
오는데 과일을 아무 데서나 사면 어때서." 그러자 박수근이
이렇게 답했다고 해요. "한 아주머니에게서만 사면 다른
아주머니들이 섭섭해하잖아." 이 일화를 듣고 그의 그림 〈앉아
있는 여인〉을 보면 뭐랄까, 가슴이 찡한 게 표현할 수 없는
감동을 불러옵니다.

이 밖에도 박수근에 대한 일화는 많지만 한 가지 더
소개하자면 『82년생 김지영』이 한국사회를 풍자했듯이
1970~80년대를 풍자했던 소설가 박완서의 작품 『나목』에
등장하는 화가가 바로 박수근이었다는 사실입니다. 소설의
제목 또한 그의 〈나목〉 연작에서 취했다고 하니 소설가와
화가의 인연이 작품과 작품으로 연결되어 있다고 할 수 있지요.
박수근의 〈나목〉 시리즈는 잎도 열매도 없는 앙상한 나무를

가운데 두고 양쪽으로 아이를 업거나 광주리를 이고 가는 여인이 걸어가는 모습을 담고 있는데요, 전쟁 직후인 당시 서민들의 삶의 모습을 연민의 시선으로 담아 그린 것이라고 해요. 학력도 없고 스승도 없이 오직 그림만을 위하여 달리다가, 고흐가 그랬듯이 세상을 떠나고 오랜 세월이 흐른 뒤에야 가장 사랑받는 한국 화가 중 한 사람이 된 박수근. 그의 투박하고 은은한 멋이 느껴지는 그림을 여러분과 함께 감상하고 싶습니다.

두 번째로 소개할 책은 아동문학의 노벨상이라고 하는 2020년 아스트리드 린드그렌상을 수상한 백희나 작가의 『장수탕 선녀님』이에요. 사노 요코佐野洋子의 『100만 번 산 고양이』를 아이들에게 읽어 줄 때면 사랑에 대해서 말하게 되지요. 마찬가지로 『장수탕 선녀님』을 잠자리에서 아이들에게 읽어 줄 때도 사랑에 대해서 이야기하게 돼요. 어느 날 아이는 엄마를 따라 목욕탕에 가요. 그곳에서 선녀님을 만나지요. 선녀님이라기보다 동네 할머니에 가까운 선녀님은 아이에게 냉탕에서 노는 법을 알려 주고 아이는 이에 대한 보답으로 요구르트를 선물하는데요, 여기에서도 제가 주목한 것은 주인공 아이가 요구르트를 획득하게 되는 과정입니다. 아이가 때를 미는 장면이 나옵니다. 아프지만 엄마가 자신의 때를 다 밀어 줄 때까지 아이는 참습니다. 왜냐하면 때를 다 밀고 나면 엄마가 요구르트를 사 주기 때문이지요. 책 표지를 보면 요구르트를 세상 누구보다 맛있게 먹고 있는 할머니가

나오지요? 바로 주인공이 때를 미는 아픔을 참고 획득한 요구르트를 자신과 냉탕에서 놀아 준 '장수탕 선녀님'께 드린 것이에요. 이렇게 '나누는 아이의 마음'이 제가 생각하는 한국인의 미의식이에요. 아름다운 마음이라고 번역해야겠지요.

이은주

니혼대학 예술학부 문예학과를 졸업하고 일본 대중문화 번역가와 요양보호사로 활동하고 있다. 지은 책으로는 『나는 신들의 요양보호사입니다』와 『오래 울었으니까 힘들 거야』, 『동경인연』, 『돌봄의 온도』가 있다. 옮긴 책으로는 『미야자키 하야오 세계로의 초대』, 『친구가 모두 나보다 잘나 보이는 날엔』, 『아임 소리 마마』, 『사랑하는 다나다 군』, 『한일병합사 1875-1945』, 『나는 드럭스토어에 탐닉한다』, 『나는 뮤지엄샵에 탐닉한다』, 『도스또예프스끼가 말하지 않은 것들』, 『배를 타라』, 『이웃 사람』 등이 있다.

이
자
람

李
자
람
—

가
수,

공
연
예
술
가

○

『선량한 차별주의자』

김지혜 | 창비 | 2019

○

『빌러비드』

토니 모리슨 | 최인자 옮김 | 문학동네 | 2014

『선량한 차별주의자』와 『빌러비드』를 추천합니다

모두 건강히, 무사히 지내고 계신지요?

코로나19 바이러스로 온 사회가 멈추어 버리고, 심지어 그로 인해 우리 사회의 숨겨졌던 면면이 수면 위로 올라오고 있는 이 어려운 시절에, 몸과 마음 모두 건강하신지요.

또한 자신이 겪어 온 편견들을 깨부수는 노력을 하고 있는 한국과 일본의 여성과 남성, 그 외 성별의 여러분들, 건강히 지내고 계시지요?

멀리서 비슷한 이슈들에 대해 용기 있게 목소리 내고 있다는 소식을 접할 때마다 정말로 간절히 응원을 합니다. 진심으로 언제나, 인간이 서로를 인간 그 자체로 존중하며 아껴 주는 세상이 올 때까지 모두 지치지 말고 뜨거운 가슴과 차가운 머리로 하나하나 쌓아 가시기를 기원합니다.

인사를 드리겠습니다.

저는 한국에서 태어나 어려서부터 한국의 무형유산인 전통판소리를 배웠고, 10년 전 즈음부터는 동시대 이야기들을 판소리로 만들어 1인 이야기 극으로서의 판소리 장르를 만들어 가고 있는 이자람입니다. 대본을 쓰는 작가이고 음악을 작곡하는 작곡가이고 소리를 하는 배우입니다.

한국에서 전통판소리를 하며 산다는 것은 여러 가지 전통예술에 대한 편견들과 계속 마주해야 하는 일이기도 합니다.

중학생 때와 대학생 때, 그리고 사회로 나와 작품을 만들어 나아가며 정말 무수한 편견들을 마주하며 살아왔습니다.

기생 문화를 배운다(기생 문화라는 것 자체에 대한 이야기만 해도 한참 더 많은 이야기를 해야겠지만 여기서는 일단 편견의 종류로만 이야기하겠습니다), 머리 나쁜 애들이 음악한다, 피자와 콜라를 먹을 리가 없다, 늘 한식만 먹을 것이다, 재미없는 것을 하는 재미없는 사람들이다, 나이가 엄청 많을 것이다, 시골 사람일 것이다, 무식하게 소리만 지르는 것이다, 사투리를 쓸 것이다, 꽉 막힌 사고를 할 것이다, 다른 문화에 관심이 없을 것이다, 세련되지 못할 것이다, 전통이니까 누군가는 하면 좋겠지만 나와는 관계 없는 것이다 등등. 참 재미있는 편견들이지요? 그중에는 결코 변치 않는 편견도 있고 점점 변화하는 편견들도 있습니다.

우리는 모두 자신의 조건들과 하는 일로 인해 남에게 규정되고 인식되지요.

이 글을 읽는 당신은 누구입니까? 누군가의 아들이거나 딸, 누군가의 부하 직원이거나 상사, 누군가의 지인이거나 고객, 누군가의 엄마이거나 아빠일까요? 어떤 교육을 지나 왔고 어떤 일을 하고 있나요? 오늘은 무슨 이유로 어떠한 옷을 입었나요?

오늘은 어떤 이유로 어떠한 신발을 신으셨나요? 자신의 위치 때문에 오늘은 또 어떤 말을 들으셨나요? 혹은, 어떤 말을 하셨나요?

여러분은 여러분에게 주어진 위치로부터 얼마나 자유로운가요?

솔직하게 이야기하자면, 저는 함께 나누고픈 책 두 권을 소개하라는 이야기를 듣고 첫 번째 책인 『빌러비드』를 선뜻 고른 후 두 번째 책을 고르는 데는 시간이 조금 걸렸습니다. 『빌러비드』는 흑인이 백인의 노예였던 시절에 미국의 흑인 여성이 겪었던 실제 이야기를 환상적인 문체로 써 내려간 소설입니다. 너무 훌륭한 작가 토니 모리슨이 이 묵직한 사건을 소설화해서 우리들에게 이 사건을 체험할 기회를 주었습니다. '빌러비드'라는 존재할 수 없는 인물을 만들어 내고 그녀와 등장인물들과의 관계 맺기를 통해 독자들이 스며들 듯 인물들의 감각을 체험하고, 이 사건을 사고하게 하는 정말 훌륭한 소설입니다. 내게는 너무 멀어서 막연했던 흑인 노예제도의 형용할 수 없는 부당함을, 아픔을, 피가 끓는 듯한 무거운 역사를, 이 소설로 인해 조금이나마 그 안에 있었던 사람들의 내면을 감각하며 체험할 수 있었습니다. 그 문체와 형식 자체로도 너무 신비해서 빨려 들어가듯 읽었기에 주저 없이 선택했지요.

그러나 두 번째 책은 대체 무엇이 좋을지 선택하기 어려웠습니다. 소설을 좋아하는 저였지만 『빌러비드』 옆에 함께 소개하기 좋은 책이 무엇이 있을까 결정하기 쉽지 않았습니다.

때마침 가장 친한 친구가 너무 좋다며 선물해 준『선량한 차별주의자』라는 책이 눈에 들어왔습니다. 하나 가지고 있으면 좋을 책, 그러나 내가 다 아는 내용을 써 놓았을 것 같은 책. 여기저기서 이런저런 사회 이슈를 주워듣고 적당한 지식을 구축해서 살아가는 나에게 굳이 또 더 필요하지는 않을 것 같은 책. 내가 이것을 추천하면, 내가 좀 더 지식 있어 보이지 않을까 싶은 액세서리 같은 책 말이지요.

그럴듯하게 이 두 권을 추천하기로 마음먹은 후 어쨌거나 저는 이 책을 완독해야 했습니다. 게으르게 적당히 대충 읽으려던 책을, 붙들고 정독할 수밖에 없었습니다.

그리고 이 책을 다 읽은 저는, 전과는 다른 마음으로 여러분께 이 책을 꼭 한 번 읽으시기를 부탁드립니다. 여러분께 권하기 위해 읽었으니 어쩌면 여러분이 제게 읽혀 주신 이 책은, 현 시대를 살아가는 한국과 일본, 그 외의 다른 국가들의 사람들 모두가 한 번씩 꼭 읽었으면 좋겠는 책이 되었습니다.

내가 스스로를 적당히 지식이 있고 적당히 모든 것에 열려 있으며 누군가에게 차별을 내세우는 악한 사람은 아니다, 라고 느껴 온 시간들을 마주하게 하는 책입니다. 그러나 책을 읽으며 부끄럽기보다는 모르던 것을 알게 되어 기뻤고, 힘이 빠진다기보다 오히려 힘을 내서 좀 더 세상에 좋은 영향을 끼치는 사람이 되고 싶은 마음이 들었습니다.

『빌러비드』는 시간 있을 때 읽으시면 좋겠고,『선량한 차별주의자』는 시간을 꼭 내어서라도 읽으시면 좋겠습니다.

눈에 띄는 흑인 노예제도는 철폐되었지만, 아직 우리에겐 보이지 않는 온갖 부당한 제도들이 각인되어 있습니다. 제도와 개인이 함께 변화해야 하는 수많은 차별과 권력이, 나와 닮은 누군가의 삶을 속박하고 괴롭게 하고 있습니다. 당장 내가 무엇을 해야 할지는 모르겠지만, 조금 불편할 준비는 된 것 같습니다. 여러분께서는 평등한 세상을 위해서라면, 살아오던 삶의 모습이 조금은 불편해질 준비가 되셨는지요?

언젠가 만나서 이야기 나누고 싶습니다.

일본의 역사 속에서 예술은 어떠했는지, 여성과 남성은 어떠했는지, 부모와 아이들은 어떠했고 지금은 어떠한지 등등에 대한, 우리의 삶의 이야기들을요.

서툴고 긴 글 읽어 주셔서 정말 감사합니다. 그리고 이러한 지면을 빌려주셔서 감사합니다.

이자람 드림.

이자람

〈사천가〉·〈억척가〉·〈이방인의 노래〉(작·작창·배우), 국립창극단 〈소녀가〉(연출·작·작창), 국립창극단 〈흥보씨〉(음악감독·작곡·작창), 국립창극단 〈패왕별희〉(음악감독·작곡·작창), 국립창극단 〈시〉(작창감독·작창), 〈판소리 단편선: 주요섭 '추물', '살인'〉(작·작창), 연극 〈문제적 인간, 연산〉·〈당통의 죽음〉(음악감독·배우), 뮤지컬 〈서편제〉(국악감독·배우).

이
장
욱

李章旭 ── 시인, 소설가

아름다움의 혼종성과 역동성

'한국의 미'라는 표현에는 '한국에는 한국만의 미가 있다'는
전제가 깔려 있습니다. 고유한 아름다움이 있다는 것이죠.
이 말에는 그것을 바라보는 타자의 시선이 이미 포함되어
있습니다. 누군가가 바라보지 않으면, 또는 누군가와 비교되지
않으면, 고유의 아름다움은 성립되지 않으니까요. 고유함과
타자성은 분리 불가능합니다.

　　'한국의 미'는 물론 실체가 있습니다. 일본에 일본 고유의
미가 있는 것처럼, 러시아에 러시아 고유의 미가 있는 것처럼,
한국에는 한국 고유의 미가 있습니다. 한국 고유의 아름다움은
어디서 찾을 수 있을까요? 우선 한국인이 사용하는 고유의
언어(한글과 한국어)가 있고, 한국인들에게 익숙한 고유의
스토리텔링(신화와 민담)이 있으며, 한국 예술에 고유한
음악(국악), 미술(한국화), 건축(한옥), 도예(자기), 패션(한복)
등의 미학이 있습니다. 한국의 자연미(한반도의 산과 물과 바다)도
있겠지요. 한국의 미를 이해하기 위해 우리는 여러 문헌을 읽을
수 있습니다. 유홍준의 『나의 문화유산 답사기』, 이어령의
『한국인 이야기』, 『한국인의 신화』 같은 책들을 추천할 수
있습니다. 저는 그 책들을 읽으면서, 저 자신이 한국인인데도
한국에 대해 잘 모르고 있다는 것을 깨닫기도 했습니다.

　　그런데 그것은 사실 자연스러운 일인지도 모릅니다.
한국인인데도 한국 고유의 아름다움을 잘 모른다는 것

말입니다. 오늘 우리의 삶을 압도적으로 지배하는 것은 소위 '모더니티'라고 통칭하는 근대문명입니다. 마르크스의 표현을 바꿔 말하자면, "견고한 모든 것은 모더니티라는 대기 속에 녹아" 버립니다. 오늘날 '고유의 미'는 현대적 삶의 물결 속에 용해되거나 적절하게 포지셔닝된 것처럼 보입니다. 박물관 같은 문화+상품이나 관광 코스 또는 맛집과 토산품 등으로 말입니다.

이렇게도 말할 수 있습니다. 한국의 미를 이해하기 위해서 한국 예술이나 유적지의 아름다움을 이해하는 것도 중요하지만, 차라리 한국의 아파트 문화나 교통 시스템 또는 시골의 뒷골목 풍경을 접하는 게 더 도움이 된다면 어떨까? 실제로 그런 것이 한국인의 삶과 한국인의 미감을 이해하는 데 도움이 될지도 모릅니다. 개인적으로 저는 박물관에 안장된 아름다움보다 거리와 뒷골목에서 느끼는 아름다움 쪽에 흥미를 느낍니다. 많은 여행자들이 그렇듯, 일본 여행을 가도 신사神社나 관광지보다는 도쿄나 교토의 뒷골목 풍경과 도시 문화에 매혹을 느낍니다.

아름다움은 삶과 별개로 존재하지 않습니다. 그것은 사람들의 생활 속에서 발생하고 소멸합니다. 흔히들 한국은 변화가 빠르다고 하지요. 1950년대 이후 한국의 변화 또는 발전이 빨랐던 이유는 역사적으로 제로 베이스에서 시작한 탓입니다. 한국인들은 식민지 시대를 거쳐 미군정과 한국전쟁과 권위주의적 독재정치와 압축적 근대화를 통과해

왔습니다. 한국인의 특성(가령 '빨리빨리' 문화)은 그 과정에서 형성된 것입니다. 어느 나라나 마찬가지라고 생각합니다만, 한국인의 '기질'은 역사적으로 형성된 것이며 끊임없이 변화하는 중입니다. 우리가 '편견'이라고 부르는 것은 왜 문제일까요? 그것이 대상의 특성을 고착화하고 일반화하기 때문이겠지요. 일반화하고 고착화하는 가운데 대상은 고정불변의 관념적 틀 안에 갇히게 됩니다. 인종차별, 지역 차별, 성차별 등의 메커니즘은 그래서 서로 유사합니다. 이런 차별의 메커니즘은 오늘날 전 세계에 편재해 있습니다. 이를 극복하는 것이 우리에게 던져진 시급한 과제 중 하나라는 것은 자명합니다.

　　21세기 젊은 세대의 한국인들은 '정치적 올바름'의 압도적 영향 아래서 성장하는 중입니다. 한국에서 '정치적 올바름'은 미국의 '정치적 올바름'(언어의 올바른 사용)처럼 좁은 의미가 아닙니다. 그것은 톨레랑스로 대변되는 유럽식 윤리나 '폐를 끼치지 않는다'(메이와쿠迷惑)는 일본의 예의와도 다른 것 같습니다. 한국의 영 제너레이션은 페미니즘과 퀴어를 비롯한 소수자 인권은 물론이고, 사회를 구성하는 권력 시스템들을 견제하기 위한 다양하고 역동적인 자율성을 창안하고 있습니다. 그들은 전통적 가부장제에 대해 명백한 거부를 표명하고 있으며, 과거 후발 자본주의의 특징이었던 집단주의나 민족주의에 휩쓸리지 않습니다. 주체적이며 자율적인 개인주의, 상호 간의 윤리에 민감한 에토스의 형성,

이런 것들이야말로 오늘날 '한국인의 기질'을 형성해 가는 중이라고 저는 믿고 있습니다. 이런 과정이 기존과는 다른 한국의 아름다움을 만들어 가리라고 생각합니다.

알다시피 '미학'은 18세기 유럽에서 만들어진 개념입니다. 그것은 감각학의 다른 이름이기도 합니다. 감각sense의 가장 중요한 특성은 이성의 언어로 온전히 환원되지 않으며 언제나 혼종적으로만 존재한다는 것입니다. 그것은 언어적 개념화와 고착화에 저항합니다. 예술의 의미는 바로 이 지점에서 시작되는지도 모릅니다.

진선미, 즉 진리와 윤리와 아름다움은 서로 뒤섞이고 영향을 주고받고 민감하게 경쟁합니다. 문화사적으로 진리와 윤리와 아름다움은 주도권을 차지하기 위해 서로 투쟁해 왔으며, 이를 통해 정신사의 중요한 변곡점을 만들어 왔습니다. 중세는 진리(신)의 압도적인 지배 아래 윤리(정치)와 아름다움(예술)을 하위에 거느렸습니다. 근대는 아름다움(예술)이 진리에 대해 자율성을 획득하고, 주체의 윤리(휴머니즘)가 외재적 진리의 죽음을 선언("신은 죽었다")하면서 시작되었습니다. 물론 상징적으로 말하면 그렇다는 것입니다.

2020년의 코로나19 팬데믹이 세계에 미친 영향은 일일이 거론하기 어렵습니다. 그중 한 가지는 인류가 모두 연결되어 있다는 명제를 체감한 것입니다. 그것은 바람직한 의미의 공동체주의보다는 다른 방식으로 작동할 가능성이

높아 보입니다. 생각보다 오랫동안 각국의 국경선은 완강해질 것입니다. 개인과 소수자의 인권은 위기에 처하고 국가주의로의 회귀가 일어날 가능성이 어느 때보다 높아 보입니다. 이 지점에 불안감을 느끼고 있습니다. 문제는 거기서 끝나지 않을 테니까요. 저는 '한국의 미'가 애초에, 본질적으로, 고착된 형태로 존재한다고 믿지 않습니다. 그것은 지리적으로, 역사적으로, 상호작용 속에서 형성된 것입니다. 그것은 지금 이 순간에도 삶의 변화와 역동적인 뒤섞임 가운데 변화하고 변경되는 중입니다. 인류의 삶이, 인류의 아름다움이, 개별 문화의 고유함을 유지하면서도, 폐쇄적인 국경선 안에 갇히지 않기를 희망합니다.

이장욱

시인, 소설가. 서울에서 태어나 서울에 거주하고 있습니다. 대학과 대학원에서 러시아문학을 전공했으며, 현재는 시와 소설을 쓰고 있습니다. 시집 『내 잠 속의 모래산』, 『정오의 희망곡』, 『생년월일』, 『영원이 아니라서 가능한』, 『동물입니다 무엇일까요』, 장편소설 『칼로의 유쾌한 악마들』, 『천국보다 낯선』, 소설집 『고백의 제왕』, 『기린이 아닌 모든 것』, 『에이프릴 마치의 사랑』, 『트로츠키와 야생란』, 평론집 『혁명과 모더니즘』, 『나의 우울한 모던 보이』, 산문집 『영혼의 물질적인 밤』 등을 펴냈습니다.

장진성

張辰城 ── 미술사학자

○

『청출어람의 한국미술』

안휘준 | 사회평론 | 2010

○

『한국의 미, 최고의 예술품을 찾아서 1: 회화 공예』

안휘준, 정양모 외 | 돌베개 | 2007

○

『한국의 미, 최고의 예술품을 찾아서 2: 조각 건축』

문명대, 김동현 외 | 돌베개 | 2007

〇

『청출어람의 한국미술』

한국미술은 독자성이 없으며 중국미술의 아류라는 대중적
오해와 통념은 오랫동안 지속되었다. 저자는 이 책에서
이러한 잘못된 인식을 바로잡고 한국미술이 지닌 창의성,
예술성, 독자성을 여러 사례를 들어 증명하고자 했다. 그러나
저자는 한국미술의 독자적 특성을 지나치게 강조하는 것은
국수주의로 흐를 위험이 있다고 경계하였다. 아울러 저자는
중국미술이 한국미술에 끼친 영향을 과대하게 평가하는
것 역시 역사의 실상을 왜곡하는 것으로 보았다. 저자는 이
책에서 동아시아 미술 속의 한국미술, 한국미술 속의 동아시아
미술, 즉 한국미술이 지니고 있는 독자적 특수성과 국제적
보편성이라는 관점에서 한국미술의 우수성을 객관적으로
조명하고자 했다. 특히 동아시아 미술의 중심이었던
중국미술이 한국미술에 어떠한 영향을 주었으며 한국의
예술가들은 이러한 중국미술을 수용하면서도 어떻게 보다
창의적이고 혁신적인 미술작품을 만들 수 있었는가를
종합적으로 고찰한 것이 이 책의 핵심 내용이다. 이 책의 제목
중 '청출어람靑出於藍'은 『순자荀子』「권학勸學」 편에 나오는
'청취지어람이청어람靑取之於藍而靑於藍'의 줄임말로 '청색은
쪽빛으로부터 나왔지만 오히려 쪽빛보다 더 푸르다'라는
뜻이다. '청출어람'은 흔히 '스승보다 나은 제자' 또는

'선배보다 나은 후배'를 지칭하는 말이다.

　　저자는 '청출어람'이라는 시각에서 중국미술로부터
영향을 받았지만 중국미술을 능가하는 뛰어난 경지를 이룩한
한국미술의 실상을 고구려 고분벽화, 백제금동대향로, 석굴암
본존불, 성덕대왕신종, 고려불화, 고려청자, 안견安堅(15세기
중반에 주로 활동)의 〈몽유도원도〉, 윤두서尹斗緖(1668~1715)의
〈자화상〉, 정선鄭敾(1676~1759)의 〈금강전도〉 등 다양한 사례를
들어 매우 설득력 있게 규명하였다. 저자의 하버드대학교
박사학위 논문 주제이기도 한 〈몽유도원도〉는 현존하는
동아시아의 어떤 도원도桃源圖와도 유사성이 발견되지 않는
독창적인 도원도이다. 등장인물이 보이지 않는 점, 왼쪽에서
오른쪽으로 전개되는 화면 구성, 웅장한 도원의 풍경 등은
다른 도원도에서 전혀 발견되지 않는 〈몽유도원도〉만의
고유한 특성이다. 즉 〈몽유도원도〉는 비록 북송 시대의 화가인
곽희郭熙(1020년경~1090년경)의 화풍을 바탕으로 그려졌지만
내용과 형식 면에서 '청출어람'의 경지를 이룩한 가장 독창적인
동아시아의 도원도라고 할 수 있다. 석굴암 본존불의 경우
중국 당나라 불상의 영향을 받았지만 이와 유사한 모습을
한 중국의 불상은 발견되지 않는다. 숭고하고 이상적인
모습을 한 부처가 깊은 사색에 잠겨 있는 모습을 화강암을
다듬어 불상으로 만든 석굴암 본존불은 한국미술이 이룩한
'청출어람'의 경지를 여실히 보여 준다. 저자는 이 책에서
한국미술의 예술성, 창의성, 독자성을 강변하지 않는다. 오히려

'한국미술이 중국미술보다 나을 리가 있느냐', '어떻게 감히 한국미술이 중국미술보다 낫다고 말할 수 있느냐'와 같은 왜곡된 대중적 인식에 의문을 제기하고 공평하고 냉철한 시각에서 한국미술이 이룩한 '청출어람'의 경지를 객관적으로 다루고 있다. 저자는 청출어람의 미술은 결코 한국미술이 중국미술보다 언제나 뛰어나다는 뜻이 아니라는 것을 강조하고 있다. 한국의 미술작품들 중에서 중국미술의 영향을 받았지만 오히려 중국의 미술작품들 이상으로 뛰어난 것들이 청출어람의 경지를 이룬 한국미술이라고 저자는 주장하였다. 저자는 부당하게 평가절하되었거나 과소평가된 한국의 미술을 공정한 시각에서 재평가하여 정당한 역사적 위상을 되찾아 주는 것이 필요하다고 역설하였다. 이 책은 한국미술을 일국사—國史적 관점에서 서술하던 관례에서 벗어나 동아시아 미술, 특히 국제적 보편성을 지닌 중국미술과 비교함으로써 한국미술의 독창적인 면모를 적극적으로 조명한 명저이다. 이 책의 가치는 무엇보다도 광범위하게 확산되어 있는 한국미술은 중국미술보다 수준이 낮다는 대중들의 문화적 패배주의와 열등의식에 일침을 가한 것에 있다. 이 책은 한국미술을 새로운 눈으로 바라보는 데 매우 중요한 지침을 제공하고 있다.

○

『한국의 미, 최고의 예술품을 찾아서 1: 회화 공예』

『한국의 미, 최고의 예술품을 찾아서 2: 조각 건축』

이 두 책은 『청출어람의 한국미술』에서 언급된 뛰어난
한국미술 작품에 대한 보다 상세한 부연 설명이 필요한
사람들이 읽는다면 큰 도움이 될 책들이다. 『한국의 미,
최고의 예술품을 찾아서』는 회화, 공예, 조각, 건축 4개의
장르별로 한국을 대표하는 예술품 10점, 즉 총 40점을 각
분야의 전문가들이 엄선하여 상세하게 서술한 40편의 글로
구성되어 있다. 이 작품들을 선정하는 데 기준이 된 것은
'국제적 보편성', '한국적 특수성', '시대적 대표성', '미학적
완결성'이다. 한국의 미술작품에는 한국인의 미의식이
응축되어 있다. 선정된 40점의 명품은 각 장르를 대표하는
최고의 작품들로 한국미술의 아름다움과 역사적 가치를 잘
알려 준다. 작품 해설을 맡은 전문가들은 해당 작품의 양식적
특징, 역사적 배경, 미학적 가치에 대해 상세히 설명하고 있다.
이들은 선정한 작품을 관련된 중국과 일본의 미술작품들과
비교함으로써 이 작품이 지닌 한국미술의 독창성을
부각시키고 있다. 안견의 〈몽유도원도〉, 윤두서의 〈자화상〉,
정선의 〈인왕제색도〉, 백제금동대향로, 성덕대왕신종,
청자상감운학문매병, 서산마애삼존불상, 국보 제83호
반가사유상, 석굴암 본존 석가여래좌상, 불국사 다보탑과

석가탑, 부석사 무량수전, 안동 하회마을의 병산서원 등 『한국의 미, 최고의 예술품을 찾아서』에 소개된 주옥같은 걸작들은 한국의 미가 무엇인지를 극명하게 보여 준다. 물론 이 책에서 다루어진 40점의 작품들이 한국의 미가 지닌 모든 특성을 대변하지는 않는다. 비록 이 책에 언급되지는 않았지만 한국미술의 정수를 보여 주는 많은 다른 작품들이 있다. 그러나 40점의 작품들은 중국미술 및 일본미술과 대별되는 한국미술의 창의성과 독자성을 명료하게 알려 주는 대표작이다. 독자들은 이 작품들을 통해 한국의 미가 무엇인지를 일목요연하게 파악하게 될 것이다.

장진성

서울대학교 고고미술사학과를 졸업했다. 서울대학교 대학원에 재학 중 미국으로 유학, 컬럼비아대학교에서 석사학위를, 예일대학교에서 박사학위를 받았다. 뉴욕 메트로폴리탄박물관에서 제인 앤드 모건 휘트니 펠로우Jane and Morgan Whitney Fellow로 활동하였다. 현재 서울대학교 고고미술사학과 교수로 재직하고 있으며 전공 분야는 한국 및 중국 회화사이다. 지은 책으로 『단원 김홍도: 대중적 오해와 역사적 진실』과 다수의 논문이 있다.

정
병
모

鄭炳模 —

미술사학자

○

『조선과 그 예술』

야나기 무네요시 | 이길진 옮김 | 신구문화사 | 2006

○

『이조의 민화: 구조로서의 회화』

이우환 | 열화당 | 1977

○

『조선과 그 예술』

야나기 무네요시가 지은 『조선과 그 예술』은 1981년 지쿠마쇼보에서 간행한 『야나기 무네요시 전집』전22권 중 제9권을 이길진이 번역하여 신구출판사에서 간행한 책이다. 이전에 한국에서 간행됐던 『조선과 그 예술』은 쇼분가쿠판이나 슌주샤판을 저본으로 번역했기에 빠진 글들이 많은 반면, 이 번역서는 야나기 무네요시의 조선에 관한 글을 거의 수록했다.

　　야나기 무네요시는 일제강점기 때 한국에 대한 일본의 제국주의적 지배에 비판적인 견해를 갖고 아시아가 평화공존의 체제를 회복하기를 바랐던 일본의 지식인이었다. 한국미술에 대한 깊은 애정을 통해서 궁극적으로 한일 간의 우호 관계를 소망했다.

　　1914년 5월 서울 조선공립소학교 전임교원인 아사카와 노리타카淺川伯敎(1884~1964)가 로댕 조각을 보기 위해 도쿄의 야나기 무네요시를 만나러 오면서 선물로 가져온 조선 청화백자 한 점이 그가 한국미술에 관심을 갖게 된 계기가 됐다. 일부가 깨진 작은 조선백자에 반한 야나기 무네요시는 1916년 8월 한국을 방문하고 해인사, 경주, 불국사, 석굴암 등지를 답사하며 한국 문화에 큰 감명을 받았다.

　　1919년에 일어난 3·1 운동을 계기로 야나기 무네요시는 「조선인을 생각한다」란 글을 통해 일본의 제국주의적 정책을

비판하고 조선과 조선미술에 대한 애정을 피력했다. 그는 이 글에서 조선미술의 특징으로 "선의 아름다움"을 들었다. 선의 아름다움에 대해 "아름답게 길게 끄는 조선의 선은 확실히 연연하게 호소하는 마음 그 자체이다. 그들의 원한도, 그들의 기원과 갈구도, 그들의 눈물도 이 선을 타고 흐르고 있는 듯이 느껴진다."라고 했다. 또한 1922년에 쓴 「조선의 미술」에서는 한국미술의 미를 "애상哀傷의 미"로 보았다. 이런 나약한 미의식은 식민지지배라는 조선의 정치적 상황과 일본의 부정적인 조선 역사에 대한 인식을 바탕으로 동정과 연민에 따른 인식이라는 점에서 한국 지식인들의 많은 비판을 받았다.

야나기 무네요시는 민예운동을 펼치면서 나약한 아름다움에서 벗어난 건강한 아름다움을 조선 공예품에서 발견하기 시작했다. 일제강점기 때 가치를 높이 평가받던 고려청자가 아니라 당시 주목하지 않은 분청사기를 비롯한 조선백자를 재평가했고, 아무도 주목하지 않은 민화의 가치를 높이 평가했다. 왕이나 귀족의 미술이 아니라 민중의 평범하고 하찮은 미술에서 한국미술 특유의 자연스런 아름다움을 찾아냈다. 이는 한국미에 대한 획기적인 인식의 전환이라 할 수 있다. 이런 변화의 배경에는 일본 다인들이 당시 '미시마三島'로 일컬은 분청사기와 '고려 다완'이라고 불렀던 조선시대 막사발을 선호했던 취향과 윌리엄 모리스William Morris(1834~1896)를 비롯한 유럽의 사회주의 미술이론가들의 영향이 자리 잡고 있다.

이 책이 한국미술에 가장 많은 영향을 미친 점은 민화의 가치를 재발견한 것이다. 1959년 일본민예관에 들어오게 된 민화 책거리 두 폭이 당시 최고의 안목이라 할 수 있는 야나기 무네요시와 세리자와 게이스케芹沢銈介(1895~1984)의 마음을 단번에 사로잡았다. 야나기 무네요시는 두 폭의 민화 책거리를 보고「불가사의한 조선 민화」라는 글을 통해 최대한의 찬사를 쏟아 냈고, 세리자와 게이스케는 무언가 가슴을 치는 충격을 받았다고 고백했다. 이 글은 일본 문화계에 일파만파 영향을 미쳐서 조선 민화에 대한 관심을 높이는 데 기여했다. 민화에 대한 최초의 명품 도록인『이조 민화』가 한국에서 민화라는 말이 생소한 시기인 1975년에 한국 출판사가 아니라 일본의 고단샤에서 출간되는 사건이 벌어지기에 이르렀다.

○
『이조의 민화: 구조로서의 회화』

야나기 무네요시에 의해 시작된 조선 민화에 대한 재평가는 이우환, 이타미 준伊丹潤(한국명: 유동룡) 등 일본에서 활동하는 한국인 예술가들에게 영향을 미쳤다. 세계적인 한국의 현대미술가로 명성이 높은 이우환은 미술비평가이자 민화 수집가이며 민화 이론가이기도 하다. 그는 1975년 고단샤에서 간행한『이조 민화』라는 도록과 1982년에 다시 두 권으로

보완, 출간한『이조의 민화』에 실은 글들을 정리해서 한국의
열화당 출판사에서『이조의 민화: 구조로서의 회화』라는 작은
연구서를 냈다. 이 책은 예술가의 안목으로 새롭게 본 조선
민화의 세계라는 점에서 주목을 끈다.

이우환이 조선 후기에 유행한 민화의 가치와 아름다움을
재평가해야 한다고 주장한 점은 야나기 무네요시와 의견을
같이한다. 민화는 무명화가의 그림이라고 무시당하고 중국
문인화의 미적 기준에 떨어진다고 폄훼되었던 그림이다. 그는
민화를 둘러싸고 있는 외형적인 조건과 편견에 구애 받지 않고,
민화에 펼쳐진 예술성을 정당하게 평가해야 한다고 보았다.
그는 이 책의 목적을 "민화의 사실을 직시하고, 그 회화적
특징을 찾아내어 그 속에서 뛰어난 예술성을 골라냄으로써 그
회화적 성격을 밝히는 일"이라고 밝혔다.

그런데 그가 본 민화는 개성이 강한 감상용의 순수미술이
아니고 생활 속에서 가꾸어진 실용성이 강한 무명의
생활예술이다. 그렇다고 당시 한국의 민화 연구가들이 보듯
재미있고 소박한 민속품으로 취급하는 시각을 경계했다.
민화 한 점, 한 점은 불완전하고 치기 어린 소박미가 있지만,
생활공간과 유기적으로 연결될 때에는 완성미 높은 정통의
회화에서 볼 수 없는 끝없는 평온함과 깊은 자유감을 느낄 수
있다. 민화는 생활의 장소와 호흡과 리듬을 같이하여 서로
어울릴 때, 비로소 그 미적 체계가 완성되는 것이다. 그런
점에서 그는 민화를 '생활화生活畵'라고 부르자고 주장하고

있다.

민화가는 그림이 놓이는 장소와 어울리는 작품을 만들다
보니, 그들이 타고난 삶의 모습 그대로를 표현하고 필세라든가
형상에 얽매이지 않는 비개성적인 필치로 그려 내었다.
한마디로 미의 실체 또는 대상의 존재 자체에 대한 관심보다는
그림의 구조적 짜임에 대해 더 큰 관심을 갖은 것이다. 그
구조적 짜임은 그림과 사물, 생활, 장소와의 공통 관계로서의
구조적 성격을 말한다. 이우환이 시도한 조선 민화의 재평가는
그림의 자기 완결성보다는 무성격하게 그려져 있는 그 뛰어난
구조적 성격에 주목한 것이다.

그는 또 다른 민화의 특징으로 '공동환상성'을 거론했다.
대중들은 의외로 유행하는 것에 따르고 휩쓸리는 성향이
강하다. 그들은 누구나 알고 있고 친숙한 주제일지라도 되풀이
그리기를 좋아하고, 같은 장면에서 함께 공감하고 함께
환희하기를 원하는 대중의 심리 현상을 갖고 있다. 그 때문에
민화는 반복, 되풀이, 공동적인 재확인, 재생산이라는 자기
증대의 표현 양식을 띠고 있다. 이우환은 이러한 공동환상성을
민화의 중요한 특징으로 본 것이다.

예술가이면서 이론가인 이우환은 조선 민화를 민속품이
아니라 회화 작품으로 그 가치를 재평가했다. 조선 민화에서
그동안 아무도 주목하지 못했던 구조적인 회화, 공동환상성과
같은 새로운 키워드를 끄집어냈다. 전통적인 문인화적
가치관으로 볼 때 격조가 떨어지는 무명 화가들의 그림을

속화俗畵라고 폄훼했던 민화를, 한국 회화사의 위상 속에서 새롭게 자리매김하려는 그의 시도는 이 책의 가장 의미 있는 성과라고 할 수 있다.

정병모

경주대학교 교수. 한국민화학회 회장과 한국민화센터 이사장을 역임했다. 문화재청, 서울시, 경상북도 문화재전문위원을 지냈다. 한국 회화사를 전공하는 미술사학자로 최근에는 민화를 중점적으로 연구하고 있으며 국내외의 여러 민화 관련 전시회를 기획하고 있다. 2005년에는 서울역사박물관에서 일본에 있는 조선 민화 명품들을 전시한 《반갑다 우리 민화》 전시회, 2016~2017년에는 조선시대 책거리 미국 순회전을 기획한 바 있다. 대표적인 저서로는 『민화, 가장 대중적인 그리고 한국적인』, 『민화: 무명화가들의 반란』, 『민화는 민화다』, 『책거리: 세계를 담은 조선의 정물화』, 『한국의 회화』(일본어판), 『한국의 풍속화』, 『한국의 채색화』(전3권) 등이 있다.

정신영

鄭新永 ─ 미술비평가

○

『유영국』

유영국 | 마로니에북스 | 2012

○

『유영국, 절대와 자유: 탄생 100주년 기념전』

국립현대미술관 엮음 | 미술문화 | 2016

○

『아무튼, 예능: 많이 웃었지만 그만큼 울고 싶었다』

복길 | 코난북스 | 2019

○

『유영국』·『유영국, 절대와 자유 : 유영국 탄생 100주년 기념전』

현대미술에서 '미'는 접근하기 쉽지 않은 대상이다. 시각을 통한 아름다움을 부정한 개념미술이 등장한 지도 오래되었고, 그 이후 알기 쉬운 아름다움을 강조하는 작품에는 금세 키치kitsch라는 불명예스러운 꼬리표가 붙게 되었다. '미'술이라는 이름이 무색하게 최근 세계의 현대 미술관이나 비엔날레들을 채우는 것은 사회참여미술socially engaged art이라 불리는 종류의 사회 부조리나 불평등, 영원히 해결되지 않는 듯한 세계대전의 잔재나 식민지 문제 등을 고발하는 작품들이 대부분이다. 시각의 만족이나 감정의 순화, 칸트가 말했다는 순수한 아름다움으로 설명될 만한 숭고미를 추구하는 경향은 동시대 미술에서 입지가 위태롭다.

작품에 대해 특정 나라의 아름다움을 언급하는 것 역시 다소 주저되는 바가 있다. 셀프 오리엔탈리즘을 통해 동양 작가들이 서구 미술계에 참전하던 질풍노도의 시대가 저물면서 조금 더 자연스럽게 현대미술의 일부이고 싶어 하는 그 이후 세대 작가들의 입장에서는 자칫 한국적이란 표현은 작품을 지역적 현상으로 한정 지은 듯 비추어질 수 있기 때문이다. 승승장구 중인 한국의 대중 엔터테인먼트 문화가 TV, 음악, 영화 등 분야별 세계 최강의 트로피들을 순서대로 거머쥐는 현상을 보면 '한국미술가', '한국 현대미술'이라는 한정된

문구가 불리하지 않게 작용할 때가 곧 현대미술에서도
찾아오길 바랄 뿐이다.

　　아무튼, 미술 분야에서의 '미'가 이전만큼 믿음직한
기준이 아니게 된 것은 분명하다. 그럼에도 불구하고, 우리나라
근현대 작품 중에도 다행스럽게도 세계 어떤 문화와도 다른,
한국적 면모가 아름다운 미술이 분명 있다. 기본적으로
모더니스트인 나에게 있어 한국을 대표하는 아름다움을
가진 작품은 바로 유영국의 작품들이다. 모순된 말일지도
모르지만 유영국은 어쩌면 한국이 영영 갖지 못했던 한국의
모던을 우리에게 보여 주는 작가이다. 유영국의 작품들은 마치
밀려드는 서구 세력과 일제 잔재 속에 우리나라 근현대 미술이
겪은 지독한 어려움을 모르는 듯, 우리의 예술은 줄곧 그래
왔다는 듯이 고고하고 도전적으로 모던을 표상한다. 동양이
서양과 만나지 않고 자생적인 모던을 발생시켰다면 아마 이런
모습이 아니었을까 싶은 흔들림 없는 자신감과 새로움이
동시에 충만한 화면이다. 하버마스는 모던의 라틴어인
모데르누스modernus가 5세기부터 사용되어 각 시대마다의
새로움을 의미한다고 했는데 그런 의미에서의 모던이 유영국의
화면에는 존재한다. 언제 보아도 유영국의 색채는 새롭고
투명하며 색들의 겹침은 세련되고 마술적이다.

　　대표적으로 1967년의 〈작품〉에는 레몬 옐로우의 삼각
형상이 비스듬히 중앙에 들어서며 뒤쪽 배경인 자줏빛 색면과
화면 아래쪽 초록빛 색면에 그림자를 드리우듯 약간 부유하고

있다. 노란 삼각형과 자줏빛 배경의 경계는 밝은 기운이 감돌아 이들 사이의 거리, 관계, 접촉을 암시하고 있지만 이 상황이 구체적인 대상인지 추상 속의 구조인지조차 명확하지 않다. 초록색 면 위쪽에 위치한, 얼룩진 듯한 파란색, 보라색 띠는 삼각형에 가려지고 그늘져 있어 물줄기를 생각나게 한다. 삼원색에 녹색까지 모두 등장하고 있는데도 원색의 미묘한 변조와 화면에 드러나는 색의 배율, 배색 등 모든 결정이 절묘하고 기발하여 현대적이다. 그는 산을 그리고 있는 것일까. 작품을 볼 때마다 뇌리를 스치는 의문이다. 산은 한국인에게 특별한 향수를 불러일으킨다. 서양식의 정복 욕구이기는커녕 도교식의 신비와 상징의 존재도 아닌, 마음과 몸이 돌아갈 곳, 돌아가고 싶은 곳이다. 유영국은 이렇게 말했다. "산은 내 앞에 있는 것이 아니라 내 안에 있다." 미묘한 귀소본능을 불러일으키는 이 그림에 우리의 근원을 바라보게 하는 힘이 있다.

유영국의 작품들은 몇 권의 서적을 통해 만날 수 있다. 한 권을 꼽으라고 한다면 마로니에북스에서 발간한 화집 『유영국』이 있다. 표지가 간결하고 작가의 또 다른 명작인 1988년의 〈작품〉을 담고 있어 소장 욕구도 불러일으킨다. 작품을 표지 배경으로 삼아 그 위에 글씨를 올리거나 하지 않고 비율도 그대로 얹고 있어 무엇보다 좋다. 다음으로는 2016년 국립현대미술관에서 탄생 100주년 기념으로 열린 전시 《유영국, 절대와 자유》의 도록이 있다. 그의 회화뿐 아니라

사진도 싣고 있어 연구자들에게는 참고가 된다.

○

『아무튼, 예능: 많이 웃었지만 그만큼 울고 싶었다』

유영국의 화집이 나의 공적 생활을 대변하는 미술에 주목해서
고른 책이라면, 사적인 생활, 일과 일 사이의 20분, 잠들기
전 30분의 나만의 시간을 대변할 만한 미술을 찾는다면
그것은 아마도 최근 2~3년 사이 한국에서 출판된 신간의 표지
디자인이라 할 수 있다. 일찍이 서양에서는 책 표지로 책 내용을
가늠하지 말라고 했다던데, 요새는 책 표지로 뭔가를 가늠할
것이 아니라 표지 그 자체를 바라보고 싶게 만드는 추세다.
그만큼 디자인 역량이 강해지고 시각적 어필이 책 판매에
있어서도 중요한 것이리라. 그중 대표적으로 흥미로운 것은
'아무튼' 시리즈의 책 표지들이다. 이 시리즈는 소형 판형에
경량으로, 무거운 화집과 두꺼운 전공서를 들고 마우스를
돌리며 하루를 보내는 나에게 진정한 심신의 휴식을 제공한다.
 아직 시리즈 전부를 읽지 못했지만, 지금까지의 독서로
판단하자면 각 책의 내용은 하나의 관심사에 대해 한 명의
저자가 상당히 개인적인 시점으로 썼으며, 에세이의 형식이다.
지금까지 주제로 선정된 것들은 쇼핑, 예능, 문구, 떡볶이,
피트니스, 망원동, 술, 잡지, 스웨터, 식물, 요가 등으로 마치

실패한 유형학적 분류의 일례 같지만, 이는 마치 푸코가
『말과 사물』의 서문에서 인용하는 보르헤스의 책 속 가상의
'중국의 한 백과사전'에 나오는 동물의 분류법―황제의 소유인
것, 미이라인 것, 길들여진 것, 새끼 돼지, 사이렌, 멋진 것,
들개 등―처럼 지극히 자기충족적이며 편협되고 솔직하며
유희적이다. '아무튼' 시리즈의 주제들은 하찮게 들리건 역사적
주제이건 간에 현재 한국 문화소비층의 관심의 폭을 보여 주는
것이다.

주제만큼 그 표지도 잔잔하면서도 꿈틀거리는 동시대
소비문화의 잠재력과 눈치 보지 않는 자기주장을 펼친다.
『아무튼, 예능』의 표지는 컬러만화 속 한 장면처럼 실내에서
소파에 앉아 TV를 쳐다보는 유령과 발치에 누운 여성(저자?)의
모습이 파란색과 보라색을 주조로 그려져 있다. 두꺼운 흰색
폰트의 책 제목이 상단부터 화면 중심으로 기울어지면서
시선을 유도한다. 그런가 하면,『아무튼, 망원동』(제철소)의
표지는 옅은 팥죽색 바탕에 삼삼오오 모인 수십 명의 작은
사람들이 책의 세로축을 향해 그려져, 가로로 펼치는 책인 양
디자인되어 있다. 제목 역시 왼쪽 하단에서 왼쪽 상단으로 향해
가로쓰기로 읽힌다.『아무튼, 식물』(코난북스)의 경우 표지는
화분에서 솟아나는 한 줄기 잎새의 정물 사진이며,『아무튼,
떡볶이』(위고)의 표지에는 순정만화를 흉내 낸 아마추어 화풍의
소녀상이 있다. 이처럼 이 시리즈의 표지들은 전반적으로
가벼운 이미지를 구사하면서 억지스럽거나 강요하지 않는

방식으로 주제에 충실하다. 과거 대형 출판사들이 동서고금의 세계명작 전집을 출간하며 통일된 표지를 고집했던 것이 어이가 없게 느껴질 정도로 이 새로운 표지에의 접근법은 허를 찌르고 산만하며 질서나 통일을 거부하는 작은 이야기들처럼 자유롭고 동시대적이다. 이 중구난방(?)의 미학에서 우리 시대 출판계와 시각문화의 가능성을 본다.

정신영

서울대학교 서양화과 학사, 플래트인스티튜트 파인 아트Fine Arts 석사, 컬럼비아대학교 미술사학과 현대미술비평 전공 석사, 서울대학교 미술교육협동과정 박사. 서울대학교 미술관 책임 학예사, 수석 학예사 및 연구부교수를 지냈으며 서울대학교 일본연구소 객원 연구원, 국제교류기금 박사논문 과정 펠로우 및 도쿄예술대학교 예술학과 객원 연구원으로 활동하였다. 건국대학교, 서울대학교, 한국예술종합학교 등의 강사를 거쳐 현재 서울여자대학교 아트앤디자인스쿨 현대미술 전공 조교수로 재직하고 있다. 미국에서 발간되는 『아트 포럼Artforum』의 한국 및 일본 전시 리뷰를 담당하고 있으며, 『아트아시아퍼시픽ArtAsiaPacific』의 편집위원이다. 저서로는 『서브컬처로 읽는 일본 현대미술』이 있다.

정
한
아

鄭
漢
娥
—
시
인

○

『두두』

오규원 | 문학과지성사 | 2008

○

『빌어먹을, 차가운 심장』

허수경 | 문학동네 | 2011

시의 아름다움, 죽음의 전체론적인 통일

어째서 아름다움은 곧 죽을 것만 같은 느낌과 함께인 것일까.
똑같은 하늘이라도 유난히 붉고 아름다운 석양이 드리워져
있는 비 온 뒤 초여름의 저녁 하늘은 앞뒤의 시간을 모두
지워 버리는 동시에 그 순간의 하염없는 유한성을 단순하게
드러낸다. 먹구름이 물러가고 있는 붉은 하늘은 이런 전언을
던지고 있는 듯하다 ; 너는 곧 죽을 운명이다. 이 단순하고
명백한 사실 앞에서 우리는 모든 종류의 감정이 혼융되는 것을,
동시에 그 모든 종류의 감정들의 놀라운 종합을 경험한다.
압도적인 아름다움은 늘 그런 죽음의 전체론적holistic 통일된
메시지를 전해 준다.

한적한 오후다

불타는 오후다

더 잃을 것이 없는 오후다

나는 나무 속에서 자본다

— 오규원, 「시인의 말」

　　오규원 시인의 『두두』는 유고 시집이다. 첫 표지를 열면
위에 인용한 시인의 말이 우선 독자의 눈을 사로잡는다. 2007년
시인이 타계하기 전, 병상을 방문한 제자 이원 시인의 손바닥에

손톱으로 썼다는 일화로 유명하다. 이 일화를 처음 들었을
때 나는 이 엄정한 시정신의 소유자가 좀 무서웠다. 병문안
온 제자의 손바닥에 "밥은 먹었는가?"라거나 "요즘 어떻게
지내나?"라고 안부를 묻는 대신 자신의 사후를 선취先取하고
있는 것 같은 저런 시구를 썼다는 사실이. 그가 타계한 후 장례가
수목장으로 치러졌다는 사실을 생각하면 더 그랬다. 그는
세상을 떠난 뒤 정말로 어느 한적한 오후에 불태워져 나무 아래
묻혔기 때문이다. 내가 느낀 그 무서움은 너무나 밀접한 죽음의
현실과 물리적 실감을 아무것도 꾸미지 않고 그 자신이 고스란히
받아들인 다음, 이것을 사실들의 잡동사니들 가운데서 가지런히
발라내어 보여 주고 있는 보기 드문 침착함 때문이었던 것 같다.
그의 말년의 시는 마치 너무 많은 장식과 수사로 얼룩져 정신의
피로를 양산하고 있는 세계의 많은 현상과 말들로부터 솜씨 좋은
횟집 주인처럼 언어의 살을 떠내어 장식 없는 접시에 가지런히
담아낸 듯한 느낌을 준다. 눈앞에 놓인 이 말들은 (모든 언어가
자연에 대면 일종의 죽음이듯이) 죽은 것이 분명한데, 갓 죽어 너무
생생하기 때문에 그 싱싱함을 음미할수록 방금 전까지 살아
있었던 것이 분명하다는 사실을 끊임없이 상기하게 되는 것이다.

　　이 시집에 실린 시들은 그가 사회비판적이고 실험적이고
언어를 이리저리 탐색하던 젊은 시절의 시작 태도로부터
선회하여 '사태 그 자체로!'라는 현상학적인 태도를 자기식으로
받아들여 골몰한 마지막 결과물답게 편편이 짧고 간결하다.

빗방울이 개나리 울타리에 솝-솝-솝-솝 떨어진다

빗방울이 어린 모과나무 가지에 롭-롭-롭-롭 떨어진다

빗방울이 무성한 수국 잎에 톱-톱-톱-톱 떨어진다

빗방울이 잔디밭에 홉-홉-홉-홉 떨어진다

빗방울이 현관 앞 강아지 머리에 돕-돕-돕-돕 떨어진다

— 오규원, 「빗방울」 전문

이 시를 읽고 있으면, 봄비 듣는 고요한 어느 집 창가에서
뜰을 내다보고 있는 듯한 착각이 든다. 몇 개 되지 않는 어휘와
자신이 만들어 낸 의성어로 빗방울이 떨어진다는 반복적인
진술을 통해 빗방울이 가닿는 모든 사물들을 서늘하고
평등하게 그러나 독자적으로 감싸 준다. 빗방울이 '똑똑'
떨어진다는 상투적인 표현은 상투적인 어른들의 것. 이 시
속에서 오규원 시인은 어린아이의 귀로 빗소리를 듣고 있다.
사회가 우리에게 그 많은 상투어들을 가르쳐 주기 전에 우리가
알고 있던 소리들을. 점점 어린아이가 되어 간 돌아가신
할아버지 시인으로부터 나는 어린아이 적 시절을 다시 배운다.
어린아이는 신비주의자인 것이다. '알고 있다'고 주장하는
얼치기 신비주의가 아니라 '알고 있다'는 것에 괘념치 않는

상태. 진정한 시인들은 어린아이로 돌아간다.

> 비행장을 떠나면서 우리들은 새 여행에 가슴이 부풀어
> 헌 여행을 잊어버렸지, 지겨운 연인을 지상의 거리, 어딘가에 세워두고
> 비행장을 떠나면서 우리들은 슬프면서도 즐거웠지
> ─ 허수경, 「비행장을 떠나면서」 부분

1987년에 등단한 허수경 시인은 중년이 된 우리 세대에게는 애달픈 청춘의 초상 같은 사람이었다. 솔직히 나는 초기의 그녀의 시를 별로 좋아하지 않았다. 대학 신입생이었던 1994년에 문학청년들은 허수경 시인의 두 번째 시집인 『혼자 가는 먼 집』에 빠져 있었는데, 감상적인 것을 싫어했던 나에게는 감당할 수 없는 과도한 감정이 버거웠던 것 같다. 그녀가 이미 독일로 유학을 가 버렸다는 사실을 이후에 알게 되었는데, 한참 후인 2001년 세 번째 시집 『내 영혼은 오래되었으나』가 출간되었을 때 나는 그녀의 시를 비로소 사랑하게 되었다. 9년의 간격을 두고 나온 시집이었으니 그간 겪었을 시인의 시간의 내력을 짐작할 수는 없지만, 시의 어조가 영 서늘해진 것을 발견하고 눈을 비비지 않을 수 없었던 것이다.

시인은 늘 어딘가로 떠나는 느낌으로 살았던 것 같다. 그 떠남이 어딘가로 돌아가기 위한 것인지, 새로운 곳을 찾기 위한 것인지 분명하지 않지만, 그녀의 시들을 읽고 있으면 그녀는 여행이 아니라 표류하는 삶을 살았던 것 같은 느낌을 준다.

1992년, 독일에 간 이후로 한국에는 가끔 들를 뿐이었으니 이방인의 감각으로 살았을 것이 자연스러울지도 모르지만, 잠깐 한국에 들렀던 그녀가 "어딜 가도 낯설다."고 말했던 것을 나는 기억한다. 그녀는 결국 2018년, 오랜 체류지였던 뮌스터에서 세상을 떠났다.

시 속에서도 시인은 어디에도 고향이 없는 사람처럼 늘 비행장이나 기차역에서 자기 삶의 정든 한 부분과 이별하고 있다. 그렇지만 그녀가 생전에 낸 여섯 권의 시집을 또 가만히 읽어 보면, 이상하게도 그녀는 꼭 한 사람과 거듭 이별하고 있는 것도 같다. 어쩌면, 떠나지 않아도 되는데 굳이 떠나는 것 같기도 하고, 계속 떠나는데도 벗어나지 못하고 있는 것도 같다. 심장이 어딘가, 누군가에게 매여 있기라도 한 것처럼.

그래서 구약성서의 유대인들이 신의 형상을 만들지 않고도 세상천지에서 신을 보았던 것처럼, 그녀는 사방에서 '당신'을 본다. 어딜 가도 낯설기는 마찬가지고, 삶에는 귀착지가 없으며, 그리움에는 더더욱 종착역이 없으니까.

어쩌면 당신은 그날 기찻길에 놓여 있던 시체였는지도

어쩌면 달빛이 내려앉는 가을 어느 밤에
속으로만 붉은 입술을 벌리던 무화과였는지도

어쩌면 당신은 막 태어난 저 강아지처럼 추웠는지도

어쩌면 아직 어미의 자궁 안에 들어 있던 새끼를

꺼내어서 탕을 끓이던 손길이었는지도

지극하게 달에게 한 사발 냉수를 바치던 성전환자였는지도

어쩌면 이렇게 빗길을 달리고 달려서 고대왕국의 무너진 성벽을

　　보러 가던

문화시민이었는지도 당신은

나는 먼 바다 해안에 있는 젓갈 시장에 삭은 새우젓을 사러 갔던

　　젊은 부부였는지도

그 해안, 회를 뜨고 있던 환갑 넘은 남자의 지문 없는 손가락이었는지도

어쩌면 당신은 그날 그 여인숙이었는지도 세상 끝에는 여인숙이

　　있다는 거짓말에 속아 멀리멀리 끝까지 갔다가 결국 절벽에서

　　뛰어내린 실업의 세월이었는지도

무심한 소나무였는지도 아직 흐르지 못한

음악이 살얼음처럼 끼어 있는 시간

설레며 음악의 심장을 열어 핏줄을 들여다보던 어린 별이었는지도

당신은 그랬는지도 우리가 멀리서 보이지 않는 서로의 몸을 향하여

입을 맞추려고 할 때마다 사라지는 정신이었는지도

　　— 허수경, 「기차역에 서서」 전문

그냥 내 생각일 뿐이지만, 이 시의 '당신'은 어쩌면 정말 신을 일컫는 것일지도. 아니면 잊을 수도 만날 수도 없었던 ('나'와 혼용될 만큼 마음속에서 일체화된) 일생의 사랑이었을지도. 시 중반쯤에 "당신은"이라고 쓰고 나서 바로 다음 행에 "나는"을 이어 썼을 때, 시에서 '나'는 '당신'을 딱 한 번 밀접하게 접촉하는데, 다음 순간에 '당신'은 다시 '지문 없는 손가락'으로 멀어져 버린다.

'당신'은 어디에나 있고, 세상 모든 것으로 변전하고, '나'에게 가까워졌다 바로 다음 순간 다시 사물이 되고 영영 멀어져 '어린 별'이 되는데, 그러나 마지막 두 행의 저 죽음에 가까운 사랑의 현상을 다른 어떤 문장으로도 대체할 수 없을 것이니,

일생의 사랑은 어째서 곧 죽을 것 같은 순간들로 기억되는 것일까. '당신'과 '나'의 경계가 지워질 지경의 사랑은 아름다움과 죽음과 고통의 경계를 지워 버리고, 우리는 곧 고통과 황홀을, 극심한 초감각hyper sense과 마비를 동시에 경험한다. 아름다움 앞에서 꼼짝없이 사로잡힌 느낌에 빠지게 되는 것은 그 모든 극단이 수수께끼처럼 종합되어 버리기 때문이리라.

정한아

1975년 울산에서 태어나 울산, 서울, 부산 등지에서 자랐다. 성균관대학교 철학과를 졸업하고 연세대학교 대학원 국어국문학과에서 박사학위를 받았다. 2006년 월간 『현대시』시 부문의 신인상을 수상하면서 등단했다. 시집으로 『어른스런 입맞춤』, 『울프 노트』, 시산문집 『왼손의 투쟁』이 있다. 『영남일보』 구상문학상을 수상했다. 현재 연세대학교에 출강하고 있다. 시 동인 작란作亂의 멤버이다.

조
규
희

趙규희 — 미술사학자

○

『매화 삼매경』

조희룡 | 한영규 옮김 | 태학사 | 2003

○

『새 근원수필: 고전의 향기 듬뿍한 『근원수필』의 새 모습』

김용준 | 열화당 | 2009

○

『밖에서 본 아시아, 미美』

아시아 미 탐험대 | 서해문집 | 2020

○

『매화 삼매경』

관각문자館閣文字는 따로 그 적임자가 있다네. 우리들이
수용할 수 있는 것은 단지 바람과 구름과 달빛과 이슬을
읊거나, 안부를 묻는 짧은 편지를 쓰는 한길뿐이라네.

조선시대에 자신의 목소리를 낼 수 있었던 이들은
사대부라는 엘리트 지식층이었다. 신분상 이러한 사대부
계층이 아니었던 넓은 의미의 중간계층은 '여항인閭巷人'이라고
불렸다. 이들 역시 지식인이었지만, 이들에게는 사회적으로
포부를 드러낸 문장은 허용되지 않았다. 자신을 스스로
'여항인'이라고 규정했던 조희룡趙熙龍(1789~1866)의 언급처럼,
신분적 제약 속에서 이들이 자신을 표현하는 방법은 시문과
같은 문학작품을 통해서였다. 그런데 조희룡은 이어 "달빛과
이슬을 읊는 일을 어찌 쉽게 말할 수 있겠는가."라고 하며,
이런 글쓰기가 가슴속에 쌓인 것을 알게 하는 오히려 '중요한'
글임을 역설하였다.

19세기의 시인이자 화가이며, 서예가이자 '여항인'이었던
조희룡의 가슴속 이야기를 엿볼 수 있는 책이 『매화 삼매경』이다.
이 책은 1999년에 실시학사 고전문학연구회가 공동으로
조희룡의 유작을 수집하여 번역한 『조희룡 전집』의 글들
중 산문 일부를 선택하여 편찬한 책이다. 옮긴이 한영규는

성균관대학교에서 「조희룡 예술 정신과 문예 성향」(2001)으로
박사학위를 받은 조희룡 연구자이기도 하다.

이 책에 실린 조희룡의 산문 중에서 미술사를 전공한
필자에게 유독 신선하게 다가온 짧은 글 두 편을 소개한다.

> 오래된 서화를 볼 적에 그 조예造詣가 어떠한지를 먼저 볼
> 것이다. 진짜인지 가짜인지를 논할 필요는 없다. 진안眞贋 두
> 글자는 사람의 안력眼力을 얇게 한다.(『석우망년록石友忘年錄』)

> 나의 대나무 그림은 본래 법으로 삼은 바가 있지 않다. 그저 내
> 가슴속에 맺힌 것을 그렸을 따름이다. 그러나 어찌 스승이 없겠는가?
> 빈산의 만 그루 대나무가 모두 나의 스승이다.(『화구암난묵畫鷗盦讕墨』)

조희룡은 사대부 벌족閥族인 추사 김정희의 제자다.
그러나 그의 예술관은 정통적인 문인화론을 내세운 김정희와
구별된다. 김정희는 조희룡 무리는 가슴속에 문자의 향기가
없다고 생각했다. 김정희와 조희룡 모두 훌륭한 예술을
위해서는 '가슴속'에 있는 것을 표현해야 된다고 강조했지만,
각자가 생각한 가슴속의 것은 흥미롭게도 이렇게 '다른'
것이었다.

○

『새 근원수필: 고전의 향기 듬뿍한『근원수필』의 새 모습』

조희룡의 문예관이나 작가로서의 태도와 관련하여
김용준金瑢俊(1904~1967)의 수필이 주목된다. 김용준은
화가이자 교육가, 미술이론가였으며, 1950년에 월북해
평양미술대학 교수를 지냈다. 1948년에 그의 호인 근원近園을
딴『근원수필近園隨筆』을 출판하였다. 여기에 실리지 못했거나
후에 발표된 스물세 편의 수필을 더해 새롭게 나온 책이『새[新]
근원수필』이다.

이 수필집에서 김용준은 김정희처럼 가슴속에 문자의
향과 서권書券의 기氣가 가득히 차고서야 그림이 나온다고
하였다. 그러나 이 글의 묘미는 이 점에 대해 부연한 부분의
반전에 있다. 그는 "문자향서권기文字香書券氣라는 것은
반드시 글을 많이 읽으란 것만은 아닐 것이다."라고 하였다.
"일자불식이면서라도 먼저 흉중의 고고특절高古特絶한 품성이
필요하니, 이 품성이 곧 문자향이요 서권기일 것이다."

문인이자 화가였던 김용준의 미술에 대한 견해 역시 처음에
인용한 조희룡의 글과 관련된다. "미술이란 결코 사업도 아니요,
학문도 아니요, 자연의 모방도 아닙니다. 인생의 최고의 유희,
인생을 윤택하게 해 주는 엄숙한 정신적 유희입니다. 유희이면서
경솔히 할 수 없고, 흔한 듯하면서 귀한 것이 미술입니다."

○

『밖에서 본 아시아, 미美』

전통 시대 지식인의 그림을 '문인화'라는 용어로 환치할 때,
사회적 신분이나 학식, 문인적 자질 등 여러 요인들을 고려하게
된다. 이로 인해 지식인의 그림이 나아갈 바를 잊은 채 문인화에
대한 모호한 담론만을 재생산하게 되는 경우가 대부분이다.
필자는 『밖에서 본 아시아, 미』에 실은 「문인화에 대한
외부자의 통찰: 제임스 케힐의 연구를 중심으로」에서 중국
회화사 연구자인 제임스 케힐James Cahill(1926~2014)의 연구를
소개하며 문인화에 대한 새로운 시각을 제안하고자 하였다.
『밖에서 본 아시아, 미美』는 아모레퍼시픽 재단의 후원을 받은
여러 연구자의 흥미로운 글이 실려 있는 책이다. 문인화뿐
아니라 일본의 게이샤나 사무라이, 다도, 선불교 등을 재고하며
아시아의 미를 새롭게 조명한다.

　　문인화가는 학식과 '문기文氣'가 있는 반면, 신분이 낮은
화가들의 미학적인 수준은 문인화가에 비해 떨어진다고
일반적으로 논해진다. 그러나 케힐은 이러한 견해에 의문을
제기하며, 저급한 취향이라는 것이 과연 존재하는지를 묻는다.
필자가 소개한 세 권의 책은 모두 이 질문과 관련되는 글이다.

조규희

미술사학자. 한국회화사 전공으로 서울대학교 인문대학 고고미술사학과에서 박사학위를 받았다. 미국 하버드대학교 옌칭연구소 객원연구원과 고려대학교 연구교수를 지냈다. 현재 서울대학교 인문대학 고고미술사학과에서 강사로 재직 중이다.

최근 저서로는 『산수화가 만든 세계』가 있으며 공저로 『밖에서 본 아시아, 미』, 『동아시아의 정원 표상과 건축·미술』(일본어판, 쇼와도), 『아름다운 사람』, 『새로 쓰는 예술사』 등이, 주요 논문으로는 「임진왜란 이후의 조선 사대부의 문화 인식과 회화」, 「안평대군의 상서祥瑞 산수: 안견 필 〈몽유도원도〉의 의미와 기능」, 「정선의 금강산 그림과 그림 같은 시: 진경산수화 의미 재고」 등이 있다.

진은영

陳恩英

一

시인

○

『슬픔을 공부하는 슬픔』

신형철 | 한겨레출판 | 2018

○

『천사들은 우리 옆집에 산다』

정혜신, 진은영 | 창비 | 2015

슬픔의 연금술

○

『슬픔을 공부하는 슬픔』

『슬픔을 공부하는 슬픔』은 2000년대 이후 한국문학의 독자와
작가 모두에게 사랑받는 평론가 신형철의 산문집이다. 그의
글은 한국문학의 다양한 자산들을 부드럽게 포용할 줄 아는
긴 팔을 가졌다. 꽤 오랫동안 한국문학의 논자들은 무언가
격렬하게 주장하고 대립해야 할 필요 속에서 모든 것을 뚫어야
하는 창과 결코 뚫리지 않는 방패처럼 지내 왔다. 물론 이런
모순은 한국문학의 역사에 역동적인 에너지와 생산성을
제공했다. 각자 타자에 대항해 자신의 의견을 입법하고
불일치를 만들어 내는 시간이 한국문학의 삶에 필요했던
것이다. 그러나 문학의 삶에는 칸트가 말했던 것처럼 어떤
비평적 이념의 지도 없이 감각, 상상력, 비평적 지성이 함께
공통감각을 만들어 내는 순간도 더 없이 중요하다. 이 책의
가장 큰 미덕은 여기에 있다. 신형철은 이 책에서 "어떤 것에도
입법하지 않고 자유로운 일치를 이루는 미적 판단"의 특별한
쾌감을 한국문학에 선물한다.

　　『슬픔을 공부하는 슬픔』은 그가 근 10년 동안 읽었던 시와
소설에 대한 서평과 한국 사회의 여러 사건들에 대해 쓴 논평을

모은 책이다. 여기서 분명하게 드러나는 그의 관심사는 미적 교육학이다. 세상이 슬픔과 고통으로 가득한 곳이라면 그곳에서 아름다움은 세상의 비탄을 잊고 잠시 놓여나게 하는 마취제 이상이 되어야 한다는 그의 관점은 그를 교육학으로 향하게 한다. 아름다움은 타인의 슬픔을 조금 더 알게 하고, 그 인식을 바탕으로 타인에게 점점 더 정확하게 반응하게 함으로써 그를 온전히 사랑하도록 우리를 교육하는 것이다. 물론 아름다움이 우리 삶에 주는 선물이 그 하나뿐은 아니겠지만, 신형철은 적어도 이 책을 쓰면서 아름다움의 이러한 역할에 집중해서 텍스트와 사건들을 살핀다. 덕분에 우리는 전혀 아름다울 것 없이 암담하기만 했던 2008년부터 벌어진 한국 사회의 여러 사건들을 떠올리며 문학의 언어와 시선 속에서 그 일들이 어떻게 이해되었고 또 실천의 실마리를 찾을 수 있는지를 배우게 된다. 이것이야말로 이 책의 또 다른 미덕일 것이다. 특히 이 책에 실린 글들은 한 평론가의 고독한 사유의 기록에 그치지 않고 여러 언론매체에 발표됨으로써 그 사건들에 직면해 혼란과 고통을 느꼈던 많은 이들에게 즉각적으로 전달되었던 것들이다. 현실의 고통스런 유리 조각들 사이에서 그의 진지함과 간절함이 작은 수정알들처럼 빛난다.

신형철은 이 책에서 론 마라스코와 브라이언 셔프의 『슬픔의 위안』을 소개한다. 누군가 슬픔에 빠진 사람에게 가서 함께 기도해 주겠다고 하면 그 사람은 "기도는 제가 직접 할 테니 설거지나 좀 해 주시겠어요?"라고 속으로 생각할지도

모른다. 위로는 "뜨거운 인간애와 따뜻한 제스처로 가능한
것이 아니라" 슬픔과 고통을 겪는 이들의 상황을 우리가
정확히 인식할 때만 가능하다는 점을 환기시키며 그는 그 책을
인용했다.

○

『천사들은 우리 옆집에 산다』

두 번째로 소개할 책 『천사들은 우리 옆집에 산다』는 신형철이
거듭 강조하는 '슬픔에 대한 정확한 인식'을 가능하게 만드는
책이다. 큰 슬픔에 빠진 이들에게 설거지할 힘은커녕 밥 차릴
힘조차 없다는 것을 알고 있는 한 사람이 있다. 그는 세월호
참사 유가족들이 머물 수 있는 치유 공간 '이웃'을 설립한
정신과의사 정혜신 박사이다. 2014년 4월 진도 앞바다에서
세월호가 침몰하면서 희생된 304인 중 250명이 안산의
단원고 교사와 학생들이었다. 수학여행을 떠났다가 돌아오지
못한 그들의 가족을 위해 그가 '이웃'을 만들고 가장 정성껏
했던 일들 중 하나는 유가족에게 따뜻한 밥상을 차려 주는
것이었다. 그것은 어떤 방식으로 그들을 도울지 궁리하다가
한 일이 아니라 가까이서 그들을 오래도록 지켜본 후 시작한
일이었다. 배가 침몰한 그날 이후 부모들은 밥을 제대로 먹을
수 없었다. 기력이 없어서이기도 했지만 "나 먹겠다고, 식구들

먹이겠다고 장을 봐서 음식을 만드는 것 자체가 미안한 마음이 들어서 포기하는" 것이었다. 죄의식 때문에 밥을 지을 수도 밥을 넘길 수도 없는 것이 희생자 가족의 일상이었다. 그래서 그는 자원봉사자들과 함께 죽을 쑤고 누룽지도 끓였다. 잠을 못 자서 온몸이 굳어 있는 유가족들에게 자원봉사자가 와서 안마와 지압을 해 주기도 했다. 유가족들은 안마를 받으면서 "엄마가 쓰다듬어 주는 것 같은 느낌"이 든다며 펑펑 울었다. 정신과 전문의인 그가 만든 치유 공간에는 물론 상담을 위한 공간도 있었다. 그러나 그들이 그 공간에 앉아 이야기를 시작할 힘이 생길 때까지 필요한 것이 무엇인지 정혜신은 잘 알고 있었다. 『천사들은 우리 옆집에 산다』는 참사 이후 1년 동안 상처 입은 이들의 곁에서 그들을 온전히 이해하려고 마음을 다했던 그와의 인터뷰를 정리한 책이다. 그가 전하는 구체적인 이야기 속에서 우리는 슬픔을 정확히 공부하는 시간을 갖게 되며 그러한 공부야말로 참혹한 슬픔을 나눔의 아름다움으로 변화시키는 연금술일 수 있다는 점을 깨닫게 된다.

진은영

1970년 대전에서 태어났다. 이화여자대학교 철학과와 동 대학원을 졸업하였으며 니체와 나가르주나를 비교한 논문으로 박사학위를 받았다. 2000년 『문학과 사회』 봄호에 시를 발표하면서 등단하였다. 시집 『일곱 개의 단어로 된 사전』, 『우리는 매일매일』, 『훔쳐가는 노래』, 『나는 오래된 거리처럼 너를 사랑하고』를 출간했고 김달진문학상젊은시인상, 대산문학상, 현대문학상, 천상병시문학상 등을 수상하였다. 시집 이외에도 『니체, 영원회귀와 차이의 철학』, 『칸트의 순수이성비판, 이성을 법정에 세우다』, 『문학의 아토포스』 등 다수의 저서가 있다. 현재 한국상담대학원대학교에서 문학상담 교수로 재직하고 있다.

최
경
봉

崔 炅 鳳 ── 국어학자

○

『문장강화』

이태준 | 창비 | 2005

○

『속담 사전』

이기문, 조남호 엮음 | 일조각 | 2014

○

『의미 따라 갈래지은 우리말 관용어 사전』

최경봉 | 일조각 | 2014

한국어의 맛과 멋

이태준은 『문장강화』(1940년 초판 발행, 문장사)에서 이렇게 말했다. "언어는 민중 전체가 의식주보다도 평등하게 가지는 최대의 문화물"이라고. 그렇다면 글을 쓴다는 건 최대의 문화물로부터 새로운 문장을 직조해 내는 일일 터.

이태준은 문장을 "일체의 언어로 짜지는 직물"에 비유했다. 문장에 쓰이는 말에 따라 비단이 되기도, 인조견이 되기도, 무명이 되기도 하는 것이니, 언어에 대한 인식과 세련이 없이는 '비단 문장'을 짜지 못할 것이라 했다. 그러니 글을 제대로 쓰는 사람이라면 표현하고자 하는 뜻에 딱 맞는 말을 찾아서 부려 쓸 수 있어야 할 터.

"살랑살랑 지나가는 족제비의 걸음과 아실랑아실랑거리는 아낙네의 걸음을 '살랑살랑', '아실랑아실랑'으로 구별하지 못한다면 그것은 우수한 표현일 수 없다."

이태준은 언어의 세련미를 구체성과 유일성에서 찾았고, 구체적이고 유일한 말을 선택하는 것이 만취일수萬取一收, 즉 여럿 중에서 최후의 하나를 골라내는 일임을 강조했다. 말을 많이 알아야 세련된 글을 쓸 수 있다는 뜻. 독자는 말 공부의 필요성을 강조하는 저자의 말에 홀리듯 공감한다. 이렇게 1940년생 글쓰기 길잡이는 2020년 오늘까지도 흔들림이 없이 그 일을 수행하고 있다. 80년 전의 글쓰기 방법론이 여전히

통할 수 있는 이유는 뭘까? 『문장강화』를 읽어 본 사람들은 알 것이다. 한국어의 맛과 멋을 보여 주며 독자의 언어 감각을 일깨우는 이 책의 미덕이 곧 이 책의 힘이라는 것을.

한 언어의 맛과 멋을 느끼는 감각은, 직설적으로 말할 때보다 돌려 말할 때, 단순한 표현보다 섬세한 표현이 필요할 때 빛을 발한다. 이때 돌려 말하기와 섬세하게 말하기는 비유比喻의 장場에서 하나가 된다. 비유 표현은 돌려 말하면서도 구체적이고 섬세하면서도 명료하다. 한국어의 맛과 멋이 비유 표현에서 도드라지는 건 이 때문일 것이다. 특히 오랜 세월 동안 누적된 비유 표현 중에서 공통적인 표현 효과를 가져오는 말, 즉 속담과 관용어는 "민중 전체가 가지는 최대의 문화물"의 백미다.

지레짐작하여 미리부터 기대하는 것을 어떻게 달리 표현할 수 있을까? 한국어를 모어로 하는 사람은 주저 없이 "떡 줄 사람은 꿈도 안 꾸는데 김칫국부터 마시네."라고 한다. 주저 없이 발화된 이 표현에는 한국어 공동체가 공유하는 비유의 코드가 있다. '떡', '김치', '김칫국'. 그러니 이 표현의 맛과 멋을 느끼고 알아가는 건, 이 비유 코드가 함의하는 한국 문화의 이해로 자연스럽게 이어진다.

'떡 본 김에 제사 지낸다'란 표현을 이해하려면 '떡'과 '제사'의 관계를 알아야 하고, '떡 해 먹을 세상'이란 표현을 이해하려면 '떡'과 '고사 지내는 관습'의 관계를 더불어 알아야 한다. 이처럼 '떡'에 익숙한 삶의 맥락 안에서는,

"이게 웬 떡이야!"라는 감탄이, "그거 하면 밥이 나오냐 떡이 나오냐?"라는 핀잔이, "나한테도 떡고물이 떨어질까?"라는 기대가, "이번 시험은 떡을 쳤어."라는 절망이, "연이은 야근에 떡이 되었다."라는 하소연이 불쑥불쑥 튀어나온다.

그뿐이랴. 이런 비유 표현에서는 "민중 전체가 의식주보다도 평등하게 가지고 있는" 시적詩的 능력이 반짝반짝 빛을 발한다. '놀란 표정'을 "얼음판에 넘어진 황소 눈깔 같다."라고 할 때도, '일이 매우 쉽고 즐거움'을 "그거야 기름떡 먹기지."라고 할 때도, '긴장과 두려움'을 "숨도 크게 못 쉬었어."라고 할 때도, '일이 바쁘고 고됨'을 "손톱 자랄 틈도 없어."라고 할 때도….

그리하여 국어학자 이희승은 『속담 사전』의 서문에서 "속담은 말 중의 보옥이요, 말 속의 꽃이요, 말 속의 별이다. 그리하여 속담은 그 민족의 독특한 예지와 정서와 심리도 포함하고 있다."라고 했다. 이희승은 속담의 가치를 말하지만, 이희승이 말하는 속담의 가치는 곧 관습적 비유 표현 전반의 가치이기도 하다.

"일이 많아 너무 바쁘고 힘들어." 대신 굳이 "일이 많아 손톱 자랄 틈도 없어."라고 말하는 건, '너무 바쁘고 힘들어'란 말에 담기지 않는 정서와 심리가 있다는 것. 그런 정서와 심리는 또 어떤 말로 표현할 수 있을까? 『의미 따라 갈래지은 우리말 관용어 사전』에는 '눈코 뜰 새 없다', '발에 불이 나다', '손이 열 개라도 모자라다', '숨 돌릴 틈이 없다', '이리 뛰고 저리 뛰다'

등이 한데 모여 선택을 기다린다. 이 표현들의 같은 듯 다른
결을 느끼는 일이 곧 한국어의 맛과 멋을 알아 가는 일이리라.

최경봉

원광대학교 국어국문학과 교수. 어휘의미론, 국어학사, 국어 정책과 관련한 연구를 하고
있다. 지은 책으로 『우리말의 탄생』, 『한글민주주의』, 『어휘의미론: 의미의 존재 양식과
실현 양상에 대한 탐구』, 『의미 따라 갈래지은 우리말 관용어 사전』, 『국어 명사의 의미
연구』, 『우리말 문법 이야기』, 『근대 국어학의 논리와 계보』, 『우리말 강화』 등이 있으
며, 함께 지은 책으로 『한국어 어휘론』, 『국어 사전학 개론』, 『국어 선생님을 위한 문법
교육론』, 『한글과 과학 문명』, 『한글에 대해 알아야 할 모든 것』, 『우리말의 수수께끼』
등이 있다.

최
기
숙

崔
基
淑

—

국
문
학
자
,

소
설
가

○

『가기 전에 쓰는 글들: 허수경 유고집』

허수경 | 난다 | 2019

○

『작별 일기: 삶의 끝에 선 엄마를 기록하다』

최현숙 | 후마니타스 | 2019

죽어 감을 응시하는 몸의 감각, 감정의 기록
— 죽어 감에 관한 두 편의 관찰 일지

죽음이 불행이라면, 모든 인생 시간은 불행을 향해 돌진하는 헛된 걸음이 되는 것일까. 인간에게 죽음은 타인의 육신으로 매개되는 사건이기에 현실에서 겪는 주체적 경험은 불가능하다. 그것은 늘 관찰되고 거리화되며 타자화된다. 그러나 과연 정말 그런가. 타인의 육체에서 발생하는 사건으로서의 죽음을 관찰할 때, 그것을 나 자신의 문제와 완전히 분리된 것으로 사유하는 것은 가능한가.

최현숙의 『작별 일기』와 허수경(1964~2018)의 『가기 전에 쓰는 글들』은 각각 어머니의 죽음과 시인인 자신의 죽음을 앞에 두고 관찰한 죽어 감의 기록지다. 관찰하려면 대상자의 곁에 있어야 한다. 정신과 마음을 집중해 시간을 쏟고, 흘러넘치는 그것을 바라보며 견뎌야 한다. 그런 의미에서 기록자가 관찰한 것은 죽음이라는 사건이 아니다. 그것은 죽어 가는 자가 '끝까지 살아가는 모습' 그 자체다.

○

『가기 전에 쓰는 글들: 허수경 유고집』

허수경은 『슬픔만한 거름이 어디 있으랴』(실천문학사, 1988;

2005; 2010), 『혼자 가는 먼 집』(문학과지성사, 1992), 『내 영혼은 오래 되었으니』(창비, 2001) 등의 시집을 남겼다. 『가기 전에 쓰는 글들』은 시인의 유고작이다. 2011년부터 작가가 쓴 메모를 편집장이자 시인의 망년지우인 김민정 시인이 모으고 가려내 간행한 에세이집이다.

"나의 신조는 혼자서 말라가지 않는 거예요 / 슬픔도 지그시 누르는 거예요 / 부어오른 뺨처럼 누르는 거예요."(11쪽)라고 했던 시인은 결국 "아, 고독이라는 건 정말 고독하구나."(10쪽)라고 썼다. "결국 자신을 발설하기 위하여 대상을 연구하는 것"(69쪽)이라고 했던 시인이 생을 마친 곳은 독일 뮌스터(2018년 10월 3일 사망). 시인은 1992년 독일로 떠나 고고학 공부를 시작해 뮌스터대학에서 고고학 박사학위를 받았다. 발굴장에 있는 거대한 항아리를 들여다보며 폐허의 시간을 음미하던 시인은 "발굴의 지루함은 예술의 지루함과 상통한다."(74쪽)고 했다. "내 방 안에는 나는 없고 시인만 산다."(85쪽)고 했을 만큼, 그녀는 예술가로서의 정체성을 사랑했으며, 스스로에 대한 예의를 끝까지 지켰다.

죽는 그날까지 죽음이 아니라 삶을 향해 나아가고자 했던 시인의 삶을 지탱한 것은 자신을 정직하게 관찰하려 했던 응시의 힘이다. 뜻밖에 찾아온 질병(사인은 위암이다), 이방인으로 지낸 일상, 하루 종일 흙을 파도 손안에 남은 건 낡은 못 하나뿐이던 고고학자의 삶. 무덤을 파면서 죽음을 감각하고, 생명을 사유하며 꽃을 노래한 시인. "나는

나의 부모가 언제나 나를 파먹은 슬픔이 있다."(25쪽)고
고백하면서도, "남들은 글을 써서 집을 짓고 부모를
공양하는데 나는 내 어머니 냉방에 넣어 두고 혼자
돌아다니다가 가난하고도 처량한 얼굴로 달만 바라본다. 내
잘못이다."(91쪽)라고 자책하던 영혼. "내 문학보다는 나의
입신에 대해 더 많은 생각을 한 나의 탓"(91쪽)이라고 했던
시인의 속죄는 터무니없다기보다는 차라리 순결해서, 탐욕에
찌든 스스로를 씻을 생각조차 못 하는 보통 사람들의 죄를 대신
사해 주는 듯하다.

"시를 쓰는 일은 과연 인생을 걸고 내 일이라 여기며 살 수
있는 일이었을까?"(189쪽)라는 고민이야말로 그녀를 시인으로
만드는 성찰력이 아니었을까.

"아, 아직 나는 쓰지 못하겠다, 너무 아파서."(141쪽)라고
하면서도, "나는 치욕스러울 때면 언제나 꽃을
피웠지."(29쪽)라고 했던 시인이 죽기 전까지 썼던 글들은 바로
그 치욕과 두려움을 몰아내기 위한 등불 같은 꽃이다. 그렇기에
죽음을 먼 나라처럼 바라보며 하루하루 살아가는 몽매한
사람들의 시간을 밝혀 줄 수 있던 게 아니었을지.

몇 편의 시가 나에게 남아 있는지 나는 아직 모르겠다.

가기 전에 쓸 시가 있다면 쓸 수 있을 것이다.

내일, 내일 가더라도.

그리고 가야겠다. 나에게 그 많은 것을 준 세계로.

그리고, 그리고, 당신들에게로.

— 허수경, 『가기 전에 쓰는 글들』, 308쪽

○

『작별 일기: 삶의 끝에 선 엄마를 기록하다』

최현숙의 『작별 일기』는 만 79세로 독립 선언을 한 어머니의
결정에 따라 부모님이 실버타운으로 이사하는 데서부터
시작된다. 2008년 이후, 요양보호사와 사회복지사로
현장 활동을 해 온 작가는 편견과 배제로 소외된 계층의
노인을 대상으로 구술 인터뷰를 수행했다. 『이번 생은
망원시장』(글항아리, 2018), 『할매의 탄생』(글항아리, 2019) 등이
그 결실이다. 이번 저술의 대상은 작가의 어머니다.

> 엄마의 이런 모습이 기록되고 책으로까지 출판되는
> 것은, 엄마와 가족 모두에게 무례이자 폭력일 수 있다.
> 하지만 사회적 차원에서는 기록되고 공유되어 최대한
> 이해되어야 한다는 소신으로 이 위험한 짓을 한다.
> — 최현숙, 『작별 일기』, 253쪽

어머니는 알츠하이머를 앓는다. 실버타운 입주 2년 전까지

주식투자를 할 정도로 경제력이 있고 호기롭던 어머니는
이곳에서 많은 변화를 겪었다. 인지력이 떨어지고 돈에 대해
의심이 많아지며, 같은 질문을 여러 번 하는 증상을 보였다.
살이 찌고 종종 우울감과 무력감에 빠졌다. 망상과 분노가
늘었다. 잘 넘어졌다. 말이 어눌해졌다. 마비 증상이 나타나고,
이제 걸을 수 없다.

남편과의 관계는 오히려 좋아졌다. 불화의 기억을
잃었기 때문이다. 그러다 다시 악화되었다. 형제자매는
스케줄표를 만들어 방문을 분담하고, 규칙을 체크하며,
SNS 단체 대화(카카오톡 단톡방)를 통해 경험과 감정, 의견을
공유한다. 가족의 돌봄 시스템은 소규모의 잘 조직된 회사처럼
체계화되고, 유산 분배까지 공개할 정도로 투명하다.

어머니는 요실금이 심해져 83년 만에 다시 기저귀를
착용한다. 후각이 현저히 떨어지고 자존심과 수치심이 줄었다.
인지장애와 기억의 왜곡으로 교양과 예의를 상실하고 감정
조절에 곧잘 실패한다. 엄마의 몸에서 악취를 느꼈을 때, 작가는
몸이 죽어 감을 직감한다.

어머니는 개인 주거 공간에서 24시간 케어를 받는 공동
케어 홈으로 이주한다. 복귀 불가능한 하강이다. 엄마는 "너는
혼자 사냐? 그러면 니 집에서 살아야겠다. 내가 왜 여기서
썩어야 하냐?"(248쪽)라고 묻는다. 질문이 아닌 항변이다. 그런
어머니를 작가는 단지 슬프고 절망스럽게 바라보지 않는다.
오히려 이 책의 감성 포인트는 유머다. 그러다 증세가 악화되자

피로감과 분노, 죄책감이 두드러진다. 체계적으로 운영되던 가족 돌봄 스케줄도 뒤엉킨다.

작가는 어머니와의 경험을 통해 몇 가지 통찰도 공유한다. 어려운 일이지만 알츠하이머 노인을 돌보는 과정에서 짜증을 내면 안 된다. 돌봄이 필요한 노인을 아기 취급하는 것은 권력관계에 기반한 인권침해이므로 삼가야 한다. 엄마 앞에서 형제끼리 속닥거리면 안 된다. 가난한 노인들은 자식한테 말하지 않고 병을 키운다. 말년의 노인들 역시 자신들의 삶의 단계와 과정을 살아가는 중이다. 자본주의사회에서 노년기는 빠른 속도로 의료화, 산업화된다.

엄마는 키친타월과 물티슈를 재활용하고, 어두운 방에서 티브이만 켜 놓고 지냈다. 마지막 가는 날까지 자식에게 한 푼이라도 더 남겨 주기 위해서다. 작가는 어머니의 궁상맞은 행동 관찰을 통해 이 땅의 수많은 여성 노인에 대한 연민과 애정을 표한다. 그것은 차라리 숭고하다. 작가의 어머니는 끝까지 자신과 자기 생명에 집착하지 않았다.

이 책은 어머니의 죽음에 대한 관찰기록이지만, 사실 작가 스스로에게 건네는 질문이 많다. "나는 어떤가? 엄마의 열정을 고스란히 닮은, 24년 늦게 그녀의 나이를 뒤쫓아 가고 있는 나는 그녀와 무엇이 같고 무엇이 다른가? 그녀의 삶을 통해 나는 무엇을 배우는가?"(51쪽)라는 질문의 마지막 문장은 이 책의 독자가 스스로 되묻게 되는 공통 질문이다. 죽어 가는 타자를 관찰함으로써, 우리는 무엇을 배우고 또 깨우치려

하는가?

최근 한국에는 알츠하이머를 소재로 한 콘텐츠가 종종 제작되고 있다. 노인이 주인공으로 등장하는 영화나 드라마는 젊은 층에서도 폭넓은 공감대를 확보했다. 여성의 나이 들기에 대한 사색을 유쾌하게 다룬 영화 〈수상한 그녀〉(황동혁 감독, 2014)를 비롯해, 여성 노인의 우정과 살아가는 법을 다룬 〈디어 마이 프렌즈〉(tvN, 2015. 5. 13~7. 2), 알츠하이머에 걸린 여성 노인이 행복했던 청년기 정체성으로 살아가는 〈눈이 부시게〉(JTBC, 2019. 2. 11~3. 19)를 통해, 한국인은 이제 '죽지 않는 시대'를 대비하는 노년 주체의 삶의 태도와 방법에 대해 성찰적 질문을 던지기 시작한다.

나이 든 이에 대한 무조건적인 존경이나 동정은 사회적으로 이미 거부되었다. 노년의 삶은 죽음을 향해 돌진하는 파국의 행보가 아니라, 자기 존엄성을 지키고 공유하며 설득해 가는 사회화의 여정이다.

죽음은 불행이 아니기에, 산 자가 망자의 장례식에서 흘리는 눈물을 애도라고 칭한다. 그것은 망자에 대한 산 자의 사랑이며, 그 삶에 대한 축복이자 망자를 시신이 아니라 존재로 자리바꿈하는 의례다.

이 두 권의 책을 읽는 동안 독자는 이미 시인이며 자기 생의 관찰자가 된다. 공감은 서로 다른 인간 군상을 하나의 동그라미로 묶어 헤어날 수 없이 뒤섞고, 다시 살아갈 힘을 준다. "보기에 편안한 그녀의 죽음은 내게 죽음을 포함한 모든

두렵다는 것들에 대한 궁극적인 용기를 주었다."(366쪽)고 쓴 최현숙 작가의 마지막 기록은 이 책의 독자에게 다가와 슬픔과 두려움의 빗장을 열어젖힌다. 죽어 감에 대한 응시는 자유이고 공감은 해방이며, 사유는 그 모든 것의 지속 가능한, 미학적 힘이다.

> 서로 잘 돌보고, 위해 주고, 챙겨 주며, 무리하지 말고 쉬면서,
>
> 골고루 노나 먹고, 영원히 행복을 나누며 살아라.
>
> (최현숙 작가의 어머니가 유언처럼 남긴 말, 『작별 일기』, 321쪽)

최기숙

연세대학교 국어국문학과를 졸업하고 같은 대학원에서 한국고전문학으로 석사와 박사 학위를 받았다. 현재는 연세대학교 문과대학에서 한국학과 감성 연구, 젠더 스터디, 디지털 미디어를 매개로 한 융합 인문학을 연구하고 가르친다. 2014년에 『동아일보』 신춘문예 중편소설 부문에 당선되었으며, 문학적 글쓰기와 학술적 글쓰기를 통합하는 작업을 지향한다. 보이지 않는 세계와 존재, 상상력과 감성을 키워드로 21세기 아시아의 귀신과 포스트휴먼에 대해 연구한다. 저서로 『처녀귀신』, 『조선시대 어린이 인문학』, 『해설이 포함된 한국 고전 이야기』(영어판) 등이 있으며, 공저로 『안녕 판소리!』(프랑스어판), 『집단 감정의 계보: 동아시아의 집단 감정과 문화 정치』(중국어판) 등이 있다. 최근 논문으로는 「조선 문인 저술에 나타난 귀신: 다중적 인식, 문화적 감수성과 상상력」(영어판, 듀크대), 「여종과 유모」 등이 있다.

최
욱

崔旭 — 건축가

○

『도무스 코리아』

도무스 코리아 편집부 | 원오원플러스 | 2020

○

『통도사: 가람 배치 실측 조사』

울산대학교 건축대학 엮음 | 울산대학교출판부 | 2007

○

『한옥의 벽』

차장섭 | 열화당 | 2016

○

『한옥의 천장』

차장섭 | 열화당 | 2019

○

『동궐도 읽기』

안휘준, 전상운, 정대훈, 주남철 | 문화재청 창덕궁관리소 | 2005

병치 문화

오래전 현대음악 작곡가와 이야기를 나눌 기회가 있었습니다.
제가 한국인인 것을 알고 이야기하기를, 서양의 음악은
하모니와 구성이 중심인데, 한국의 음악은 하모니가 없는 음의
직선적인 병치 같다는 겁니다. 궁중음악을 들어도 각 악기가
자신의 규칙을 가진 독주의 합처럼 들린다고 합니다. 그래서
전위음악을 하는 이탈리아 현대 작곡가의 입장에서는 한국의
음악에 매료될 수밖에 없다고 했습니다. 1986년 이탈리아에서
생활할 당시에는 그 말의 의미를 미처 알지 못했지만 건축가로
활동하면서 각각의 독립된 병치가 한국인이 가진 독특한
미의식일 수 있다는 생각에 점차 확신을 가지게 되었습니다.

최근 한국 전통음악을 현대적으로 해석한 씽씽 밴드와
이날치 밴드에게서 병치의 미학을 발견할 수 있었고, 이는
한국의 도자기나 건축에서도 발견되는 창의적인 우연성입니다.

알파벳 문화권은 개념을 구체화하여 의미를 전달하지만
상형문자권은 공감대를 기본으로 심상을 전달합니다. 한국에는
훈민정음이라는 소리글이 있어 한국인은 관념적인 사고가
우세하지만, 상형문자를 함께 사용했기 때문에 만화처럼 글과
그림을 동시에 읽는 직관적인 이해에 아주 뛰어납니다.

여러 재료를 섞는 한국의 비빔밥은 각 재료의 조화가
맛의 목적이 아닙니다. 각각의 재료가 가진 맛의 구분으로
각자가 다름을 즐기는 음식입니다. 그래서 엄격한 매뉴얼화는

불가능합니다. 이러한 음식은 상황과 경우에 따라 변주가
가능합니다.

　　네 개의 기둥과 지붕만 가진 정자의 경우만 봐도
한·중·일이 다릅니다. 그 다름은 건축 양식의 차이가 아닌 그
위치 선정에 있습니다. 한국 건축의 미는 대지와 건축이 만나는
접점에 있다고 저는 생각합니다. 그래서 2,000년 이상의 오랜
세월 동안 양식의 변화는 큰 의미가 없습니다. 한국의 미는
형태로 양식을 구분하여 이름 지을 수 없고 기술적 차이로도
충분히 설명되지 않습니다. 이번 기회에 한국의 미를 살펴볼 수
있는 도면과 사진집을 소개하고자 합니다. 한국인의 피 속에
흐르는 미의식을 느낄 수 있으리라 생각합니다.

○

『도무스 코리아』

『도무스Domus』는 이탈리아 건축가인 지오 폰티Gio Ponti에 의해
1928년에 창간된 건축을 포함한 생활문화 잡지로 세계 최고의
수준을 가진 정보지다. 『도무스 코리아Domus Korea』는 한국의
미학을 12개의 주제로 분류하여 논리적 탐구보다는 시각적인
정보와 세계 속에서 한국의 미를 살펴보려는 소망에서 시작된
3년간(2018~2021)의 기획으로, 필자가 발행인이다. 잡지에
수록된 사진들은 한국의 미를 단편적인 기록이 아닌 심상으로

전달하려 한다. 예를 들면 조선시대 건축물은 습기와 바람과 빛의 반사를 꼭 담아내야 한다. 내·외부로 열린 대청마루가 중심인 주택은 건축물의 입면이 아닌 비워진 공간이 주인공이라 바람, 소리, 냄새 등을 담아낼 수 있어야 하기 때문이다. 그리고 주로 경사지에 세워지는 건축물의 조형미는 건축물의 입면이 아닌 빈 공간을 통해 보는 천장면에 있다. 문고리나 그 무게, 소리는 사람의 몸에 반응하여 행동을 만드는 문화다. 공간의 속성과 형식의 근원을 기록하는 작업을 통해 한국의 미를 재탐색한다.

○

『통도사: 가람 배치 실측 조사』

646년에 세워져 1,500여 년의 오랜 시간을 거쳐 중건되어 온 한국의 대표적인 불교 사찰의 측량 보고서다. 전형적인 불교 사찰의 대칭성이 아닌 산세와 하천의 방향을 따라 선형으로 배열된 배치 평면도를 보고 있으면 들판에 난 풀이 가벼운 바람에 자연스레 기울어진 모양 같다. 내부 공간과 외부 공간의 비워짐의 관계가 손가락 사이의 틈처럼 적절한 간격으로 떨어져 있어 외부를 만들기 위해 실내 공간을 배치한 듯한 착각이 든다. 한국 건축의 기단은 건축물을 받치기 위한 구조일 뿐만이 아니라 내·외부 공간을 연결하는 매개로 작용하고

사람들의 움직임을 유도하는 무대와 같은 역할을 한다. 기단 위에 강조된 지붕의 처마는 공간의 깊이감을 만들고, 햇빛과 비를 피하는 기능과 함께 외부 공간을 더욱 실내화하여 자연과 더욱 밀착된 외부 환경을 만든다.

경사지에 세워지고 열린 공간이 많은 한국 건축의 파사드는 건축물의 창호나 경사진 지붕면보다 지붕면의 하부구조인 처마와 천장인 것을 통도사에서는 확연히 알 수 있다. 한국 건축의 파사드는 정면에 있지 않고 바닥면에 있다.

○

『한옥의 벽』·『한옥의 천장』

차장섭은 조선시대의 종가를 연구하는 역사학자로 한국 곳곳을 답사하며 그의 독특한 시각으로 얻어 낸 사진으로 여러 권의 사진집을 출간했다. 『한옥의 벽』에는 「자연에 순응하는 건축, 한옥」이라는 글이 실려 있고, 『한옥의 천장』에는 「누워서 보는 풍경」이라는 글이 실려 있다. 그는 한옥의 내·외부 공간을 벽과 천장이라는 두 면으로 해석하며 한옥을 중심으로 조선시대의 역사를 분석한다. 그의 사진에는 한옥의 감성, 지혜, 미감, 깊이, 농도, 맛이 담겨 있다. 또한 그의 사진은 평범한 일상을 낯설게 보여 준다. 있는 것을 평범하게 찍었지만 그가 프레임한 사각형 안의 풍경은 일상이 제거된 정적인 세계다. 그것은 박제화된

것처럼 보이지 않고 시간과 표정, 온기 같은 따스함이 있는 지속
가능한 삶의 연장처럼 느껴진다. 그의 사진은 수많은 이야기가
감추어진 표정이다.

○
『동궐도 읽기』

이탈리아 건축가인 마시모 카르마시Massimo Carmassi 선생은 이
『동궐도 읽기』를 세상에서 가장 아름답고 인상적인 건축물을
기록한 책이라 했다. 1820년대 후반의 창덕궁과 창경궁을 그린
그림이자 도면인 동궐도의 도면을 보면 지도를 보고 세상을
읽듯이 조선시대의 생각과 지혜를 짐작할 수 있다. 통도사와
마찬가지로 조선의 궁도 전형적이지 않고 상황과 성격에 맞춘
수많은 변용을 가진 궁이다. 힘이 필요한 곳은 규칙적으로,
언덕과 같이 자연과 만나는 곳은 유연하게 처리되어 적절함을
생명으로 삼고 있다. 지금은 건축물의 많은 부분이 소실되어
직접적인 공간감은 확인하기 어렵지만 미루어 짐작할 수
있다. 그 풍요로운 공간은 수많은 창의적인 대답이 가능한
수수께끼다.

소개한 책들은 이미지로 상상하는 한국의 마음입니다. 한국의 미는 오랜 시간 구현되어 성숙된 생활의 일부입니다. 비록 역사의 현장에서 많은 부분이 소실되었지만 그 단편에서도 면면이 흐르는 정신이 구현되어 있기에 현재에서 과거의 미학을 길어 내고 미래로 시선을 연결해야 하는 건축가로서의 의무를 느낍니다.

최욱

부산에서 태어났다. 홍익대학교 건축학과, 이탈리아 베네치아건축대학을 졸업하고 한국예술종합학교 객원교수를 역임했다. 현재 원오원아키텍츠 대표이자 『도무스 코리아』 발행인이다. 2006년 《베네치아비엔날레 국제건축전》 한국관 초청 작가, 2013년 그라운드스케이프를 현대카드 디자인라이브러리에서 전시, 2014년 김종성건축상 수상, 2017년 이탈리아 정부로부터 문화공로훈장 수여, 2019년 가파도 프로젝트를 현대카드 스토리지에서 전시했다. 대표작으로 학고재갤러리, 현대카드 디자인라이브러리, 한양도성 혜화동 전시장, 소전서림, 가파도 아티스트 레지던스 등이 있다.

허
형
만

許
炯
萬

―

시
인

○

『오주석의 한국의 미 특강』

오주석 | 푸른역사 | 2017

○

『한옥, 건축학 개론과 시로 지은 집』

장양순 | 기파랑 | 2016

○

『오주석의 한국의 미 특강』

이 책은 한마디로 한국의 미와 전통문화를 이해하는 새로운
시각과 사고의 틀을 제시한 친절하고 깊이 있는 문화재
안내서이다. 저자는 '미술을 통한 세상 읽기: 옛 그림을 읽는
즐거움'이라는 주제로 그림과 함께 이해하기 쉬우면서도
명쾌하게 설명함으로써 옛 그림에서 우러나는 한국의 미를
새로이 인식하게 한다.

　　이 책은 크게 '옛 그림 감상의 두 원칙', '옛 그림에 담긴
선인들의 마음', '옛 그림으로 살펴본 조선의 역사와 문화' 등
세 단원으로 나누어져 있고, 부록으로 '그림으로 본 김홍도의
삶과 예술'에 관하여 이야기하고 있다.

　　먼저 '옛 그림 감상의 두 원칙'에 대하여 ① 옛사람의
눈으로 보고, ② 옛사람의 마음으로 느끼는 것이다. 실제로
단원檀園 김홍도金弘道(1745~1806)의 그림 〈씨름〉과 〈벼타작〉,
〈무동舞童〉에 대하여 상세하게 설명하면서 그림에 대하여
감상과 이해를 돕고 있다. 또한 김홍도가 환갑이 다 되어서 개성
상인들의 잔치 모습을 그린 〈기로세련계도耆老世聯稧圖〉는 구도,
선과 여백의 구조, 그리고 마치 현미경으로 들여다보듯 그림
속의 '송악산', '잔치 장면', '악사와 무동'을 세부적으로 알기
쉽게 설명해 준다.

　　다음으로 '옛 그림에 담긴 선인들의 마음'을 읽는 것이

중요함을 강조한다. 즉 그림은 그린 사람이 마음을 담아 그린 작품이니 그 마음을 찾아내야 한다. 예컨대 고구려 고분벽화를 잘 보려면 거기 깔려 있는 도교사상과 조상들의 토착 신앙을 알아야 하고, 고신라古新羅 이래 천 년 불교 왕국 동안 만들어진 불교 문화재의 감상은 당시 사람들의 불교적 심성을 이해해야 가능하고, 또 조선시대 그림은 성리학의 영향 아래 만들어진 작품인 만큼 사서삼경四書三經을 대충 이해하는 교양이 있어야 그림의 진정한 뜻이 보인다.

이 책의 세 번째 단원은 '옛 그림으로 살펴본 조선의 역사와 문화'이다. 아름답고 진실한 조선의 마음을 역사적인 측면에서 살펴본 다음, 조선왕조의 민본주의民本主義 정신을 단적으로 보여 주는 예로 김홍도가 주가 되어 그린 〈시흥환어행렬도始興歡語行列圖〉에 대해 설명한다. 아울러 '세계 인류가 보존해야 할 유네스코 지정 문화재'로 되어 있는 서울특별시 종로3가에 있는 종묘에 대해서 그 의미와 가치를 논한다.

저자가 특히 부록으로 김홍도의 걸작 열두 점을 그림과 함께 아주 세심하게 설명해 주고 있는 것은 진정한 한국의 미가 어디에 있는가를 새로이 인식하게 한다.

○

『한옥, 건축학 개론과 시로 지은 집』

이 책의 저자인 장양순 교수는 한국의 대표적인 건축사이다.
"건축가는 집이 시가 되고, 시인은 시가 집이 된다."고 말하고
있는 저자는 건축과 음악, 건축과 미술을 연관시킨 저서들은
있으나 선진국과 달리 건축에 관한 시를 모은 책은 아직 없음을
안타깝게 생각하고, 우리의 전통 한옥 건축 관련 시를 날줄 삼고
한옥에 대한 건축학 개론을 씨줄 삼아 집필 5년 만에 이 책을
세상에 선보였다.

이 책은 33명 건축가의 사진과 도면, 111명 시인의 주옥같은
시로 알기 쉽게 쓴 한옥과 시의 판타지로서 오늘날 장년과
노년에게는 한옥에 대한 추억을, 젊은이에게는 창의성을
북돋는 시너지효과를 낼 것으로 믿는다.

이 책은 2부로 나누어져 있는데, 1부에서는 '한민족과 집',
'터와 집 짓기', '고향 집', '빈집과 폐가', '동물의 집, 식물의
집', '상상의 집, 영혼의 집', '아파트'에 대하여, 2부에서는
집의 구석구석을 세밀히 살펴보는 '지붕', '처마와 추녀',
'기둥', '벽', '문과 대문', '창', '방과 마루 그리고 천장',
'굴뚝과 부엌', '담장과 울타리', '마당과 장독대 그리고 뜰과
정원'에 대하여 각각 시와 사진과 함께 매우 유려하고도
사실적인 문체로 우리의 한옥에 대한 인식을 새롭게 해 주고
있다. 예컨대 다음과 같은 글을 만날 수 있다.

한국 건축의 자랑, 종묘는 진정한 영혼의 집이다. 순수하게 영혼만 머무는 집은 한국과 중국에 있는 사당이다. 국왕의 영혼을 모신 곳은 종묘이고, 백성들의 선조를 모신 곳은 가묘家廟 또는 사당이라 하는데, 사당은 국가나 지역에서 충신과 장군 등을 모시기도 한다. 이 중 가장 크고 아름다운 곳이 종묘이다. 조선 국왕들의 영혼을 모시는 종묘는 세계에서 제일 긴 목조건물이다. 그 장엄미가 외국 건축가들의 찬탄을 자아내게 한다. 시신이 없는 진정한 영혼만의 집, 종묘는 한국 건축의 자랑이다.(126~127쪽)

온돌방은 한민족의 자랑이다. 한민족의 특성을 가장 뚜렷하게 나타내는 것이 고인돌과 비파형동검 그리고 온돌의 분포이다. 온돌의 역사는 문헌을 통하여 고구려 시대까지 올라가지만, 유구遺構는 기원전 2~3세기 것도 확인되고 있다. 우리 한민족의 전통 난방방식인 온돌은 『브리태니커백과사전』에도 올라 있으며, 낙수장으로 유명한 미국인 건축가 프랑크 로이드 라이트Frank. L. Wright가 보일러를 이용한 바닥난방으로 미국에 보급하면서 "온돌은 인류가 발명한 최고의 난방방식이다."라고 극찬하였다.(293쪽)

허형만

시인. 1945년 전라남도 순천에서 태어났다. 1973년 『월간문학』으로 등단했다. 시집으로 『불타는 얼음』, 『황홀』, 『새의 날개』 등 18권과 일본어 시집 『귀를 묻는다』, 중국어 시집 『허형만 시 감상』, 활판 시선집 『그늘』, 한국대표서정시 100인선 『뒷굽』 등이 있다. 한국 예술상, 한국시인협회상, 영랑시문학상, PEN문학상, 윤동주문학상 등을 수상했다. 현재 목포대학교 명예교수이다.

홍윤표

洪允杓 ― 국어학자

○

『알기 쉽게 풀어 쓴 훈민정음』

국립국어원 엮음 | 생각의나무 | 2008

편집 형식이 아름다운 훈민정음 언해본

'아름다움[美]'이란 무엇일까? 사람들은 왜 아름다움을
추구하는가? 무엇을 아름답다고 하는가? 꽃도 아름답고
마음도 아름답고 행동도 아름답다고 한다. 이들의
아름다움에는 어떤 공통점이 있을까?

통일되어 있고, 균형이 잡혀 있고 조화로운 것이
아름다움의 조건이라는 것이 필자의 생각이다.

필자는 옛 문헌, 그중에서도 언해본의 편집 양식이 이
아름다움의 조건에 들 수 있다고 생각한다. 그 언해본의
대표적인 것이 훈민정음 언해본이다.

훈민정음 언해본의 어제서문御製序文 앞부분을 보이면
다음과 같다(이 부분은 고 김민수 교수가 만든 재구본이다).

이것을 현대의 편집 방식으로 바꾼다면 다음과 같이 될 것이다(주석에서 한자음 표기는 생략하였다).

世宗御製[1]訓民正音[2](·솅종·엉·졩훈민·졍픔)

(본문) 國[3]之[4]語[5]音(·귁징:엉픔)·이 異[6]乎[7]
中國[8](·귕귁·귁)·ᄒᆞ·야 與文字(:영문·쭝)·로
不相流通(·붏샹륳통)·ᄒᆞᆯ·씨
(언해문) 나·랏 :말ᄊᆞ·미 中國(듕·귁)에 달·아
文字(문·쭝)·와·로 서르 ᄉᆞᄆᆞᆺ·디 아·니ᄒᆞᆯ·씨

1 製ᄂᆞᆫ 글 지을 씨니 御製ᄂᆞᆫ 님금 지ᅀᆞ샨 그리라

2 訓은 ᄀᆞᄅᆞ칠 씨오 民ᄋᆞᆫ 百姓이오 音은 소리니
 訓民正音은 百姓 ᄀᆞᄅᆞ치시논 正ᄒᆞᆫ 소리라

3 國ᄋᆞᆫ 나라히라

4 之ᄂᆞᆫ 입겨지라

5 語는 말ᄊᆞ미라

6 異ᄂᆞᆫ 다룰 씨라

7 乎ᄂᆞᆫ 아모그에 ᄒᆞᄂᆞᆫ 겨체 쓰는 字ㅣ라

8 中國은 皇帝 겨신 나라히니 우리나랏 常談애 江南이라 ᄒᆞᄂᆞ니라

〈이하 생략〉

235

이 두 가지 책의 편집 방식의 차이를 보면 다음과 같다.

⑴ 언해본은 조판이 세로짜기로 되어 있고, 현대 책은
가로짜기로 되어 있다.

⑵ 언해본은 제목이 첫 칸부터 쓰이어 있는 데 비해 현대
책은 줄의 가운데에 위치한다.

⑶ 언해본은 한자음이 각 한자의 아래에 쓰이어 있지만
현대 책은 그 단어의 마지막 괄호 안에 쓰이어 있다.

⑷ 언해본은 '世宗御製訓民正音'의 한자 중에서 주석을
필요로 하는 부분에 대한 주석이 있다. 이 주석은 한 줄에
두 행으로 써서 소위 협주 방식으로 되어 있다. 이와 같은
방식은 계속된다.

⑸ 한문 본문인 '國之語音이'가 행의 첫 칸부터 쓰이어
있다. 주석은 앞의 예와 동일하다.

⑹ 언해문인 '나랏말쓰미'가 그 행의 첫 칸을 띄어서
쓰이어 있다.

이러한 방식은 15세기의 언해본의 일반적인 편집
방식이었다. 언해문의 형식은 책 제목과 한문 본문과 언해문과
주석문으로 구분된다. 그리고 한자음과 방점이 표기되어 있다.
이것을 구분하여 그림으로 보이면 다음과 같다.

방점　　한자음　　한문 본문　주석문(협주)　책 제목
　　　　　　언해문

이러한 편집 방식을 통하여 이 책의 특징을 이해할 수 있다.

⑴ 현대 책이 속독을 위해 편집된 것이라고 한다면,
언해본은 정독하기 위해 편집된 것이다. 물론 한글 옛 문헌
중에서 속독이 필요한 문헌에는 협주가 없어서 속독이
가능하다.

(2) 주석이 매우 자세하고, 피주석항과 주석항이 밀접히 연계되어 있다. 따라서 문헌의 내용을 완벽하게 이해하기 위한 목적으로 편찬된 형식이다.

(3) 한문 본문과 한글 언해문은 큰 글씨로, 그리고 주석에 해당하는 모든 부분들은 큰 글씨의 가로폭을 반으로 줄인 작은 글씨로 쓰이어 있다.

(4) 한문 본문은 그 행의 첫 칸을 띄어 쓰지 않은 반면, 언해문은 그 행의 첫 칸을 띄어 써서 구분하였다.

(5) 독자의 필요에 따라 구분하여 읽을 수 있도록 편찬되었다. 그리하여 '國之語音이'처럼 한문 본문만 읽을 수 있고, 또는 '나랏말쓰미'처럼 언해문만 읽을 수 있도록 구성되어 있고, 또한 '製ᄂᆞᆫ 글 지슬씨니'처럼 주석문만 읽을 수 있도록 구분되어 있다. 즉 필요에 따라 본문만, 언해문만, 주석문만 읽을 수 있도록 하였다.

이처럼 독자들의 취향에 따라 읽을 수 있도록 체재가 통일되어 있고 균형이 잡혀 있고 조화가 이루어져 있어서 훈민정음 언해본은 아름다운 편집 방식을 택하고 있다고 할 수 있는 것이다. 뿐만 아니라 책 제목, 한문 원문, 언해문, 주석문, 각 한자의 한자음과 성조, 우리말에 대한 표기와 성조를 모두 망라하여 이 책은 언어의 모든 면을 한꺼번에 통일되고 균형 있고 조화롭게 한 장에 모두 표기한 가장 아름다운 책이다.

홍윤표

1942년 3월 11일 서울 출생. 서울대학교 문리과대학 국어국문학과 졸업, 서울대학교 대학원 국어국문학과 석사·박사과정 수료. 연세대학교 교수 역임(연세대학교 정년 퇴임). 국어학회·한국어학회·국어사학회·국어사전학회·한국어전산학회 회장 역임, 『겨레말큰사전』 남측편찬위원장, 국립한글박물관 개관위원장 역임. 동숭학술연구상·세종학술상·대한민국 옥조근정훈장·일석국어학상·대한민국 보관문화훈장·외솔상·수당상·용재상 수상.

황
두
진

黄斗鎭 — 건축가

○

『무지개떡 건축: 회색 도시의 미래』

황두진 | 메디치미디어 | 2015

○

『어떤 작위의 세계』

정영문 | 문학과지성사 | 2011

○

『상상의 아테네, 베를린·도쿄·서울: 기억과 건축이 빚어 낸 불협화음의 문화사』

전진성 | 천년의상상 | 2015

○

보편적 도시 건축이란 무엇일까

: 『무지개떡 건축: 회색 도시의 미래』

'무지개떡 건축'은 '오늘날의 한반도에 적합한 도시 건축의 유형이란 어떤 것일까?'라는 질문에 대한 저자인 나의 대답이다. 5층 이상이면서 층별로 서로 다른 기능이 들어가는 건축의 유형을 한국의 전통 음식인 '무지개떡'에 빗댄 것이다. 간단히 말해서 다층 복합건축을 말한다. 당연히 그 이름 자체에 단층과 단일 용도 위주인 한국의 전통 건축에 대한 비판이 담겨 있다. 세계적 관점에서 볼 때 한반도는 다층 복합건축의 전통이 매우 약한 지역이다. 서구의 경우 로마시대부터 길에 면한 아래층은 상가, 그 위는 주거인 다층의 유형이 널리 보급되었고, 동남아시아에서도 근대 초기부터 상가주택이 보편적 유형으로 등장했던 것에 비하면 매우 특이한 현상이다.

　　그 결과 서울의 경우, 도시 전체 용적률은 놀랍게도 160퍼센트 정도에 불과하다. (6층 내외의 건물이 온 도시에 깔려 있는 파리의 용적률은 250퍼센트에 달한다.) 게다가 대부분의 건물들은 주거면 주거, 업무면 업무, 이런 식으로 단일 용도다. 이렇게 평균밀도도 높지 않고 복합도도 떨어지다 보니 그 결과로 한국인들이 일상생활에서 너무 많은 공간적 이동을 한다는 것이 나의 생각이었다. 실제로 OECD 국가 중에서 한국은 가장 긴 출퇴근 시간이라는 불명예스러운 기록을 갖고 있기도 하다.

즉 '무지개떡 건축'은 직주 근접이라는, 그동안 한국 사회에서 그다지 심각하게 논의된 적이 없는 새로운 방식의 삶을 위한 건축적 제안이다.

나는 학생 시절부터 엄청나게 먼 거리를 통학했고 나중에 미국에서 직장을 다닐 때는 아예 몇 년간 다른 도시로 출퇴근을 했다. 그러다 보니 길에서 보내는 시간이 너무 많아 항상 마음이 급했고 하고 싶은 일들을 할 수도 없었다. 그래서 2002년에 집과 사무실을 같은 건물 안에 합치는 실험을 시작했는데 그 이후 삶의 질이 비교할 수 없을 정도로 높아졌다. 건축가이면서 책을 쓰는 작가가 된 것도 '남보다 하루에 두 시간 정도 더 시간이 있어서' 가능했다. '보다 많은 사람들이 이런 삶을 살 수는 없을까'라는 생각에서 '무지개떡 건축'이란 개념을 만들게 된 것이다.

이 책은 도시 건축에 대한 추상적 이론서가 아니다. 다양한 사례들, 특히 내가 직접 설계한 여러 건축물에 대한 자세한 설명이 들어 있다. 이 책이 계기가 되어 더 많은 무지개떡 건축을 설계하게 되었으니 건축가이자 작가로서 상당한 시너지가 생긴 셈이다. 강연도 많이 다녔는데 그중에는 국토교통부, 한국토지주택공사와 같이 국가의 중요한 정책을 다루는 기관들도 있었다. 아마도 그런 노력의 결과인지 지금 한국에서는 고층 복합건축에 대한 사회적 논의가 활발하고 실제 많은 공공 프로젝트가 그러한 개념을 바탕으로 진행 중이다. 조금이나마 그런 과정에 기여했다는 데 보람을 느낀다.

새로운 유형을 제시하는 책이기는 하지만 그럼에도 불구하고 한반도의 자연과 인문 지리적 환경, 전통 건축에 대한 새로운 해석 등, 역사적 연속성을 의식하고 쓴 부분도 많다. 정체성이란 구심력 못지않게 원심력이 작용해야 계속 진화해 나갈 수 있다고 믿는다. 그리고 그 최종 목표는 건축, 그리고 삶에 있어서의 아름다움이다. 그런 점에서 '무지개떡 건축'은 한국 건축의 새로운 미학적 관점을 드러내고 있는 책이기도 하다.

○
글, 그 자체가 목적이다
: 『어떤 작위의 세계』

정영문이 가장 한국적인 작가냐고 묻는다면 답변을 하기 쉽지 않겠지만, 그가 존재함으로써 한국문학의 지평이 넓어지고 있느냐고 묻는다면 확실히 그렇다고 할 수 있을 것이다. 일반적인 한국인의 신체 비례를 완전히 초월한, 이 엄청난 장신의 호리호리한 남자는 원래 번역가였다. 그러다가 자신의 소설을 쓰기 시작했는데 문체가 번역투라는 비판이 있었다. 그는 여기에 대해 당연하다고 반박하면서, 현대 한국어에 외국어의 흔적과 자취가 스며드는 것이 왜 문제인지를 되물었다. 전통주의자들은 분노했겠지만 논쟁 너머에서

한국문학, 그리고 한국어의 새로운 가능성을 엿보려는
사람들에게 그는 한 줄기 신선한 바람이다.

『어떤 작위의 세계』는 270쪽 정도의 장편소설인데 끝까지
다 읽었지만 그 줄거리가 전혀 기억나지 않는다. 인물이나
장소도 한국 안팎의 여기저기에서 출몰하는데 이 또한 특별히
어떤 맥락이 있는 것 같지도 않다. 굳이 말하자면 작가가
그냥 다음 문장을 이어 나가기 위해 이들을 등장시키는 것에
불과하다는 느낌마저 든다. 도대체 이 작가는 글을 왜 쓰는가.
대답은 간단하다. 글을 쓰려고. 그러니까 글을 쓰는 것 이외의
다른 목적은 없다. 글을 통해 독자를 가르치거나 무언가 깨닫게
하려는 의도도 완전히 사라지고 없다.

정영문이 정말 자신의 진가를 드러내는 것은 바로 그 글을
다루는 부분에서다. 한마디로 한국어를 가지고 할 수 있는
최고 수준의 아슬아슬한 곡예가 그의 글에 담겨 있다. 한국어는
조금만 잘못하면 비문非文이 될 가능성이 높다. 뜻은 대강
통한다고 해도 문장의 호응이 맞지 않기 쉽다. 그런데 정영문은
바로 그 문제에 정면승부를 걸고 여기에 대해 한 치의 양보도
없다. 그는 종종 긴 문장 속에 복문과 중문을 의도적으로 꼬아
낸다. 독자는 문장의 의미는커녕, 그 구조를 파악하기에도
피로를 느낄 지경이다. 그러나 마지막 문장은 완벽한 문법적
해결 속에 마무리되며 독자에게는 속 시원한 해방감이 남는다.
단 의미는 증발되며 사실 처음부터 별로 중요하지도 않았다.

그는 한국어 자체를 소설의 재료로 삼는 좀 특이한 작가다.

그를 통해 한국어는 동서고금의 다종다양한 것들을 모두
담아내는, 고도로 유연하고 섬세한 언어로 변신한다. 따지고
보면, 화가는 색과 형型을, 음악가는 음을, 건축가는 구조와
공간을 궁극의 재료로 삼는 것이며 그 나머지는 모두 부수적인
것이 아닌가.

○

아직 끝나지 않은 서울의 탈식민화

: 『상상의 아테네, 베를린·도쿄·서울

: 기억과 건축이 빚어낸 불협화음의 문화사』

이 책이 처음 나왔을 때, 한국의 지성인들은 흥분했다.
미국 유학파의 비중이 압도적으로 높은 한국에서 모처럼
본격적인 유럽파가 등장했다는 것도 이유였지만, 무엇보다
역사서이면서도 그 문체가 매우 문학적이라는 것이 사람들을
매료했다. 당연히 문학계가 이 책을 사랑하게 되었다. 무려
800쪽 가까운 엄청난 분량, 그리고 동서양 근대사, 특히
건축사에 대한 사전 지식이 없다면 거의 읽기가 불가능한
내용임에도 불구하고 전문가 못지않게 일반인들도 이 책을
붙들고 씨름을 하는 것이 새로운 문화적 풍경이 되었다.

이 책은 '지리적 상상'이라는 개념을 통해 프로이센의
수도 베를린과 신흥 제국의 수도로서의 도쿄, 그리고 식민

도시로서의 서울에 스며들어 있는 고대 그리스의 흔적을 집요하게 추적한다. 건축과 도시계획은 당대 지배 세력의 의지와 이념을 가장 효과적으로 증거하는 역사적 기록물이라는 점에서 이 방대한 서술의 재료로 선정되었다. 저자 자신이 역사학자이면서도 겉으로 보기에 건축사처럼 보이는 책을 쓰게 된 배경이다. 그리고 건축 이전의 태생적 문제를 정면으로 다룬다는 점에서 이 책은 그 어떤 건축사 책보다도 충격적이다.

저자는 '근대'라는 개념 자체를 애써 부정하고자 한다. 그것이 세상 만물의 서열을 정하는 폭력적인 개념이라고 생각하기 때문이다. 그 근대의 한 결과인 식민주의로부터 한국이, 그리고 그 수도인 서울이 좀처럼 벗어나지 못하고 있는 모습을 이 책처럼 생생하게 증거하는 책은 없다. 도쿄와 베를린을 거쳐 고대 그리스까지 어렵게 거슬러 올라가려는 생각의 시작에 아직 탈식민의 과정이 완전히 끝나지 않은 어정쩡한 도시, 서울이 있었다. 그래서 이 책은 일차적으로 서울에 대해 관심이 있는 사람들을 위한 책이지만, 아마도 일본이나 독일, 그리고 아직 만주국과 서구 조차지의 기억과 흔적이 남아 있는 중국에서도 미래의 독자를 확보할 수 있을 것이다.

다행히 일본어로 이미 번역본이 나와 있다.『虚像のアテネ: ベルリン、東京、ソウルの記憶と空間』(全鎭晟 著, 佐藤静香 訳, 法政大学出版局, 2019). 한국어 제목은 '상상의 아테네'이지만 일본어로는 '허상의 아테네'라 한 것이 흥미롭다. 일본어로는

'상상'이 너무 긍정적인 느낌이라는 편집자의 의견을 따른
결과라고 한다.

황두진

1963년 서울에서 태어났다. 아버지는 평양, 어머니는 원산 출신이다. 부모님이 모두 실향
민인 탓에 아직도 그에게는 한국의 어떤 모습들이 낯설다. 서울대학교와 예일대학교에
서 건축을 공부했고 2000년에 황두진건축사사무소를 설립했다. 가깝게는 서울 구도심
에서 많은 작업을 해 왔고, 멀게는 스톡홀름 동아시아박물관의 한국실을 설계했다. 집과
사무실이 한 건물에 있어서 출퇴근을 하지 않아도 되는 특이한 삶을 살고 있다. 지금까지
6권의 단독 저서를 출판한 작가이기도 하다. 1992년 여름, 3개월간 도쿄에서 살아 본 적
이 있다. 이 글을 쓰는 내내 당시를 생각하며 일본 시티 팝을 들었다.

② 부

일 본 어 권 에 서 읽 다

가
쓰
라
가
와

준

桂
川
潤
—
디
자
이
너

○

『한글의 탄생: 인간에게 문자란 무엇인가』

노마 히데키 | 박수진, 김진아, 김기연 옮김 | 돌베개 | 2022

○

『아시아의 책·문자·디자인: 스기우라 고헤이와 아시아의 디자이너들』

스기우라 고헤이 엮음 | 변은숙, 박지현 옮김 | 한국출판마케팅연구소 | 2006

○

『흰』

한강 | 문학동네 | 2018

○

『채식주의자』

한강 | 창비 | 2022

○

『나의 조국, 나의 음악』★

윤이상 | 이토 나리히코 옮김 | 가게쇼보 | 1992

○

『〈교향곡〉제1~5번』

윤이상 | 우키가야 다카오 지휘 | 포메라니아 필하모니 오케스트라 | CPO | 2002

나에게 있어 '한국의 미'라면 무엇보다 먼저 '한글'이다. 일본어 활자는 알파벳 O나 C처럼 다이내믹한 곡선 요소가 부족하고, 한자 활자에서 유래하는 '사각사면四角四面'에서 좀처럼 벗어나기 힘들다. 요즘 유행하는 일본과 서양을 혼합한 타이포그래피(문자에 의한 구성과 디자인)는 변화가 풍부한 알파벳과의 대조를 통해 일본어 타이포그래피를 탈구축하려는 시도이지만, 한글 타이포그래피는 그 자체로 ㅇ과 ㅎ 등 원형을 포함한 자음과 모음이 절묘한 시각적 악센트로서 기능한다. 특히 한글의 산세리프체(자획의 끝에 돌출선의 장식이 없고 균일한 두께의 선으로 이루어진 서체, 이른바 고딕체)가 보여주는, 알파벳에 견주어도 뒤떨어질 리 없는 타이포그래피의 조형미에는 질투가 나지 않을 수 없다.

한국을 대표하는 디자이너 겸 타이포그래퍼 안상수는 '훈민정음'의 제작 원리에 따라 '사각사면'의 한자 전통에 묶인 한글의 '탈사각형'을 시도했다. 그렇게 탄생한 것이 현대 한국의 타이포그래피를 선도한 '안상수체'다. 한글의 독창적인 구조에 관해서는 노마 히데키가 쓴 『한글의 탄생』이 상세하게 설명하고 있지만, 온고지신을 통해 한글의 현대성을 끌어내는 한국의 타이포그래피에도 눈을 뗄 수가 없다.

다음으로 꼽을 수 있는 '한국의 미'는 '흰색'이다. 1984년에 처음 한국을 방문한 필자는 군사정권 아래에서 민주화운동의 상징으로 존경받던 함석헌 선생을 만날 기회가 있었다. 흰 한복, 새하얀 수염과 머리카락. 그 모습이 내게 각인된 한국의 '백색'이 지닌 인상이다. 한국에서는 전통적으로 색깔을 사용한 옷은 평민에게 허용되지 않았다. 그러므로 '흰색'은 민중의 색이다. 차가운 백색이 아니라, 바탕 그대로 꾸밈이 없는 흰색, 막걸리의 흰색이며, 야나기 무네요시가 칭찬한 이도井戸 다완의 흰색이다.

아시아 최초의 부커상 수상 작가인 한강의 소설 『모든, 흰 것들의すべての、白いものたちの』(일본어판 제목)의 원제는 『흰』이다. 이 소설에는 한국의 민족 전통과는 전혀 다른, 현대의 '흰' 것들이 그려져 있다. 「하얗게 웃는다」라는 제목을 단 장의 '하얗다'는 '새하얀'의 의미다. '하얗게 웃는다'는 것은 "아득하게, 쓸쓸하게, 부서지기 쉬운 깨끗함으로 웃는 얼굴, 또는 그런 웃음"을 의미한다. 한강을 비롯한 새로운 한국의

문학에는 투명하게 비치는 듯한 '흰' 쓸쓸함과 슬픔이 스며 있다. 거기에 묘사된 것은 정치적, 경제적인 달성만으로는 극복할 수 없는, 현대의 고독과 절망이다.

섬세한 원문을 시적인 일본어 표현으로 정착시킨 사이토 마리코斉藤真理子의 번역. '흰색들'의 우아한 그라데이션을 표지 장정으로 시각화한 사사키 사토시佐々木暁의 북 디자인. 아주 가느다란 산세리프체로 박을 넣어 압인한 한글 제목 '흰'이 바탕의 흰 종이와 길항하여 한숨이 새어 나올 정도로 아름답다. '흰색' 이야기가 나왔으니 한강의 부커상 수상작 『채식주의자』의 일본어판도 떠오른다. 일본의 한국문학 붐에 불을 지핀 '새로운 한국의 문학' 시리즈(쿠온)로 간행된 이 책 역시 요리후지 분페이寄藤文平, 스즈키 지카코鈴木千佳子의 청신한 흰색 북 디자인으로 한국문학의 새로운 이미지를 각인시켰다.

내게 있어 또 하나의 '한국의 미'는 작곡가 윤이상의 음악이다. 20세기 음악의 요체인 12음기법을 독자적으로 승화한 현대적인 울림이 한국이나 아시아의 음악 전통과 융합하여 전인미답의 우주적 음향에 이르렀다. 박정희 정권은 서독에서 활동 중인 윤이상에게 간첩 혐의를 씌웠다. 그는 안기부에 납치되어 고문을 받고 사형선고까지 받았다. 전 세계에서 빗발친 항의의 목소리로 간신히 석방되었지만 그 후에도 조국의 통일을 염원하는 활동을 이어 갔다. 윤이상은 자신이 작곡한 다섯 개의 교향곡을 "나의 인생행로를 이야기해

주는 자서전"이라고 말했다. 일본을 대표하는 작곡가 호소카와
도시오細川俊夫는 작품의 특징을 "음악이 가진 장대한 우주관과
강인한 정신, 음향이라는 큰 강물의 깊고 강력한 흐름"이라고
형용한다. 윤이상은 아시아태평양전쟁 중에 항일운동을 하다가
붙잡혀 심한 고문을 받았지만, 그런 과거사에 전혀 구애받지
않고 호소카와를 제자로 받아들였다.

윤이상은 "악곡은 만드는 것이 아니다."라고 말한 적이
있다. 음과 양, 두 극단의 원리를 의식하면서 우주의 소리에
귀를 기울이고 그것을 '기록'하는 것이 작곡이라는 행위라고
했다. 한글 또한 음과 양의 원리를 통해 성립된 문자다. 새로운
한국의 타이포그래피를 개척했던 안상수는 "인간은 문자를
통해, 우주의 비밀을 풀어내려고 시도한다."라고 말한다.
정치, 사회, 예술이라는 인간의 모든 활동을 포섭하고, 음양의
다이너미즘과 우주적인 확장을 느끼게끔 하는 것이 '한국의
미'가 아닐까.

가쓰라가와 준

장정가(북디자이너). 1958년에 태어났다. 주로 인문서와 문예서의 장정을 하고 있으며
『요시무라 아키라 역사소설집성』을 디자인하여 2010년 일본 북 디자인상Japan Book
Design Awards을 받았다. 저서로 『장정, 이것 저것』, 『책은 물건이다: 장정이라는 일』,
공저로 『책은, 이제부터』, 공역서로 『민중신학을 말하다』(안병무) 등이 있다.

강신자（교　노부코）

姜信子 ── 작가

○

『조선 민요선』 ★

김소운 엮고 옮김 | 이와나미쇼텐 | 1933

○

『조선 시집』 ★

김소운 엮고 옮김 | 이와나미쇼텐 | 1954

○

『재역 조선 시집』 ★

김시종 엮고 옮김 | 이와나미쇼텐 | 2007

○

『님의 침묵』

한용운

노랫소리 듣고서 사람들 모두 웃는데,

밤에 세운 깃발이 새벽을 재촉하누나.

청득가성인진소聽得歌聲人盡笑

야두기치효두최夜頭旗幟曉頭催

— 『삼국사기』 권32, 「악지樂志」 중에서(이병도 역주)

한국어 음이 주는 울림, 시의 말, 노랫소리를 좋아한다. 도르르르, 아른아른, 쏴르르르. 그 소리는 흐르는 물처럼 들려온다. 예를 들면 이런 시. 이 시는 재일조선인 가수 이정미의 목소리로 들었다.

살아라 살아라

자라라 잘 자라라

싸워라 싸워 싸워

자라 잘 자라

— 최화국, 『나귀의 콧노래』의 「아라카와荒川」 중에서

또는 이런 노래. 이 노래는 한국 가수 이상은의 목소리로 들었다.

너와 나 사이에 물이 흐르고 있구나

은하수도 같고 피안의 강물도 같이

옛날 노랫소리 물줄기에 쓸려간다

너의 목소린지 내 목소린지도 모르게

— 이상은, 『공무도하가』(1995) 앨범 중 〈삼도천〉의 가사 일부

물을 향한 기원을 담은 이 노래가 수록된 앨범 제작에는
나도 참여했다. 그 배경에는 한국과 일본에 가로놓인 '강'을
넘어 한국어의 있는 그대로의 노랫소리를 일본에도 들려주자는
의도가 있었다. 아직 케이팝K-pop은커녕, 일본에서 한국
노래라고 한다면 엔카 선율인 〈돌아와요 부산항에〉 정도밖에
떠오르지 않았던 시대의 이야기다.

생각해 보면 그 옛날, 인간이 최초로 입 밖으로 낸 말은
억누르기 힘들게 입에서 흘러나오던 기도이자, 기도와 함께 한
노래였을 것이다. 그 무렵부터 인간의 말 중에서 가장 아름다운
울림을 담은 것이 시와 노래로 줄곧 이어져 왔을 것이다.
한반도에서도 태곳적부터 사람들은 생명을 이어나가듯, 시를
짓고 노래를 불러 왔으리라. 이 글 첫머리에 쓴 『삼국사기』의
문구처럼.

실은 저 글귀는 김소운의 멋진 번역으로 『조선 민요선』의
첫 페이지에 실려 있다. 『조선 민요선』(초판은 1933년)은
김소운이 1920년대 도쿄에서 혼조 후카가와 근처 간이 숙소를
찾아다니며 조선 팔도에서 흘러온 노동자들에게 민요를
수집하여 탄생한 책이다. 김소운은 그때를 다음과 같이
회상했다.

"내가 모국의 구전민요에 열심이었던 건, 거기에

일그러지지 않은 소박한 향토의 시심이 있어, 민족이 더듬어
갔던 마음의 역사를 길어 올리고 싶었던 까닭도 있지만, 그건
구실이고 더 직접적인 이유는 억누를 수 없는 격렬한 향수,
조국을 향한 망향의 배출구를 거기서 찾아내고자 했기 때문이
아니겠는가."(『조선 민요선』개정판 후기)

동시에 김소운은 민요 번역을 두고 이렇게 쓰기도 했다.

"민족의 시심이 가장 소박하게 표현된 구전동요,
구전민요가 과연 번역 가능한 것일까. 의심하지 않을 수 없다."

시험 삼아 책을 휙 펼쳐 김소운이 번역한 민요를 소리 내
읽어 본다.

천만 년은

당치도 않는 소원

기껏 살아야

백년.

노래도 춤도

젊은 한때요

흰머리 나부끼면

이미 늦나니

— 〈백발〉

물레야

빨리빨리 돌아라

님이 밤이슬에

젖는다.

— 〈밤이슬〉

천지신명께

비는 것보다

고생스런 여행길 채비를 살펴라

— 〈천지신명께〉

　슬플 정도로 뛰어난 의역이다. (김소운 스스로가 '의역요'라고
이름을 붙였다.) 무엇이 슬픈가 하면, 역시 김소운이 번역한
『조선 시집』(초판은 1940년에 출간)도 마찬가지이듯 일본어의
정서, 일본어의 리듬으로도 정말 훌륭하게 조선의 민요와 시를
부르고 읊을 수 있기 때문이다. 기타하라 하쿠슈北原白秋와
사이조 야소西城八十가 작사한 신민요의 한 구절이라고 해도
잘 통할 정도로 뛰어나다. 아쉽게도 내가 가진 이와나미
문고판에는 조선 민요의 원문은 없다. 나는 의역요 저 너머에
있을 한국어의 울림에 가만히 귀를 기울인다. 한국어가
일본어에 집어삼켜 사라질 뻔한 식민지 시대가 아니었다면, 또
다른 아름다운 울림으로 가득한 『조선 민요선』을 우리는 분명
만날 수 있지 않았을까. 재일조선인 시인 김시종이 일본어로
번역하고자 할 때면 늘 자신을 휘감으며 엉겨붙는 일본 정서를

떨쳐 버리고자 『조선 시집』의 재번역을 시도해 보였던 것처럼.

예를 들어 한용운의 「알 수 없어요」(『님의 침묵』에 수록)를 김소운은 『조선 시집』에 「오동잎」이라는 제목으로 실었다. 첫 행 "바람도 없는 공중에 수직의 파문을 내이며 고요히 떨어지는 오동잎은 누구의 발자취입니까."를 이렇게 옮겼다.

"바람 없는 하늘에서 수직으로 파문을 그리며 조용히 춤추며 흩날리는 오동잎. 그건 누구의 발소리일까." 일본어 네이티브가 볼 때 실로 유려한 번역이다.

같은 시를 김시종은 『재역 조선 시집』에서 「알 수 없어요」라는 제목을 그대로 쓰며 다음과 같이 옮겼다. "바람도 없는 하늘 속에 수직으로 파문을 내면서, 조용히 떨어지는 오동잎은 누구의 발자취입니까." 일본어를 흔들면서도 원작에 충실하고자 한 김시종의 우직한 번역이다.

나는 김소운 번역과 김시종 번역 사이를 흐르는 강물의 여울에서 졸졸거리는 소리를 듣는다. 그 강여울의 근원으로, 왁자하게 떠드는 노래의 시간으로 생각의 나래를 펼쳐 간다. 한용운이 읊는 「알 수 없어요」의 아득한 울림에 지긋이 귀를 기울인다. 너무나 아름다운 순간이다.

강신자(교 노부코)

작가. 1961년 가나가와현에서 태어났다. 1986년 『아주 평범한 재일한국인』으로 제2회 논픽션 아사히저널상을 받았다. 저서로 『일한 음악 노트』, 『살아 있는 모든 공백의 이야기』, 『소리, 천 년 앞에 다다를 만큼』, 『현대 설경집說經集』 등이 있고, 옮긴 책으로 편혜영의 소설 『몬순』, 허영선의 시집 『해녀들』(공역) 등이 있다. 김소연의 『한 글자 사전』을 옮겨 2022년 제8회 일본번역대상을 수상했다.

강
희
봉

康
熙
奉

—

작
가

○

『한국의 아름다움을 찾아 떠난 여행』

배용준 | 시드페이퍼 | 2009

배용준이 『한국의 아름다움을 찾아 떠난 여행』을 집필한 것은 2008년 후반부터 2009년 전반에 이르는 시간이다. 원래 그는 만족할 만한 장면이 나올 때까지 몇 번이라도 연기를 반복하는 배우로 유명하지만, 그래도 함께하는 공동 출연자가 있으니 촬영에 지장을 주지 않는 선에서 어쩔 수 없이 타협한 때도 있었을 것이다.

하지만 집필의 경우에는 누구에게도 신경 쓰는 일 없이 스스로가 납득할 때까지 퇴고를 거듭할 수 있다.

그런 점에서 집필이란, 최선을 다하는 배용준이 가장 철저히 몰두할 수 있는 창작 작업일 것이다. 덕분에 독자들은 한국의 미를 발견할 기회를 폭넓게 얻을 수 있었다.

이 책에서 배용준은 이렇게 썼다.

"남들이 보기에 나는 정말 부유하고 인기도 명예도 있다고 생각될지 모르지만, 그런 걸 손에 넣었다고 생각한 순간, 죽는다고 항상 스스로에게 반복해서 말하곤 했다. 아직 그렇게 둔감해지고 싶지는 않다."

이 문장에 담긴 배용준의 심정을 생각하면 그저 경외감을 느낄 따름이다. 그의 각오가 어땠는지를 알고 나니 흔들림 없는 의지에 다시금 가슴이 뜨거워졌다.

실제로 『한국의 아름다움을 찾아 떠난 여행』은 연기에 몰두하던 배우가 처음 쓴 책이라고는 생각되지 않는다. 그만큼 문장력이 좋고 설렐 정도로 내용이 깊고 충실하다.

그렇게 이 책은 정통적인 한국 문화의 진수를 표현해

낸다. 음식 문화의 다양함(특히 김장이 흥미로웠다), 한복에 새긴 붉은 꽃의 아름다움, 칠기와 한지가 완성되기까지의 과정, 옛 절을 찾는 여행길의 사색, 불교의 정신세계에 공명하는 마음, 도자기의 심오함, 경주의 유적이 말을 건네 오는 고대의 낭만, 한글이 가진 장대한 세계관…. 이런 주제가 섬세한 필치로 풍요롭게 묘사된다.

다만 이 책을 읽으며 계속 들었던 생각이 있다. 배용준이 이 책을 쓰게 된 근원적인 이유에 대해서다.

공식적으로는 "일본의 어느 기자회견장이었던가 (…) 혹시 추천해 주고 싶은 한국의 여행지나 명소가 있는가 그 질문에 선뜻 답을 하지 못한 것이 떠오른다."라며 책을 쓴 계기를 말했지만 그 이유만이 책을 쓴 동기라고는 생각하기 힘들다. 왜냐하면 그런 계기라면, 훨씬 간단한 여행 가이드북 정도라도 충분했을 테니까.

10킬로그램이나 체중이 줄 정도로 혼신의 힘을 기울여 쓴 책이라고 한다. 그렇게 자신을 몰아간 무언가가 분명 있었을 것이다.

무엇보다 배용준에게 『한국의 아름다움을 찾아 떠난 여행』은 꼭 써야만 하는 책이었다.

그는 한류스타의 정상에 서서 한국이라는 나라를 등에 업고 있는 입장이었다. 그 중압감은 얼마나 컸을까. 그리고 새롭게 더해지던 사명감에 짓눌리지는 않았을까.

하지만 '한국의 미'를 찾아 떠난 시간은 그에게 행복한

날들이었을 것이다. 문장 구석구석에서 그런 마음이 느껴진다.

물론 이 책에 쓴 내용은 '배용준이라는 희대의 배우가 자신의 눈으로 본 한국의 미'의 극히 일부에 지나지 않으며, 혹은 구름 사이로 비추는 한 줄기 빛일지도 모른다.

하지만 넘치는 감정의 발로로 눈물을 흘릴 수 있다면 『한국의 아름다움을 찾아 떠난 여행』은 바로 그 한 방울의 눈물이 될 수 있을 것이다. 그런 마음과 접할 수 있다는 건 얼마나 기분 좋은 일인가.

강희봉

1954년 도쿄에서 태어난 재일한국인 2세. 한국의 역사와 문화, 한일 관계를 다룬 다수의 저서가 있다. 특히 조선왕조를 주제로 한 시리즈는 베스트셀러가 되었다. 주요 저서로 『알면 알수록 재미있는 조선왕조의 역사와 인물』, 『조선왕조의 역사는 왜 이렇게 재밌을까』, 『일본 속 코리아를 가다』, 『도쿠가와 막부는 왜 조선왕조와 밀월 관계를 쌓았을까』, 『희봉식 간단 한글』, 『악녀들의 조선왕조』, 『숙명의 일한 2000년사』, 『한류 스타와 병역』, 『조선왕조와 현대 한국의 악녀 열전』, 『요즘 한국 사극을 재밌게 즐기기 위한 조선왕조의 인물과 역사』를 비롯해, 최근의 저서로 『한국 드라마와 케이팝이 더 즐거워지는 간단 한국어 독본』이 있다.

고시마 유스케

光嶋裕介 ― 건축가

○

『야나기 무네요시와 조선』 ★

한영대 | 아카시쇼텐 | 2008

몇 번인가 한국이라는 나라를 찾아갔지만, 언제나 가깝고도 먼, 멀고도 가깝다는 양가적 인상을 받곤 한다. 그 방문 중에서 졸저 『건축무사수행』(한국어판: 『청춘, 유럽 건축에 도전하다: 33인 거장들과의 좌충우돌 분투기』, 효형출판, 2014)이 번역되어 초대받았을 때 천천히 서울 거리를 거닌 기억은 지금도 선명하다. 기왕 한국까지 왔는데 외국인 스타 건축가 렘 콜하스와 장 누벨, 자하 하디드가 설계한 현대건축만 보고 있자니 어쩐지 아쉬웠던 차에 번역서 담당 편집자가 소개해 준 김수근의 작품 〈경동교회〉(1980)를 보고 완전히 반했던 것이다.

담쟁이로 뒤덮인 벽돌 건물인 이 교회는 가만히 멈춰 서 있듯 세워져 있었다. 소란스런 주변 거리의 분위기에서 어딘지 홀로 떨어져 있는 것처럼 보이기조차 했다. 안으로 들어가니 동굴 속에 들어온 듯 고요해서 안정감이 있었다. 그런 성스러운 공간 속 천천히 흘러가는 시간을 몸으로 느껴 보니, 마치 어머니 배 속으로 돌아간다면 이런 걸까 싶은, 부유하는 감각으로 마음까지 가벼워졌다.

그때 문득 떠오른 것이 도쿄 메지로에 있는 단게 겐조丹下健三가 설계한 〈도쿄 성모 마리아 대성당〉(1964)이다. 공간 조형이나 빛의 유입 방식에서 어떤 공통점도 없고 소재도 규모도 전혀 다르며, 지어진 장소도 시대마저 다른 두 교회가 어딘지 모르게 비슷하게 느껴진 셈이다.

김수근은 서울대학교를 마친 후, 도쿄예술대학과 도쿄대학에서도 건축 교육을 받았기에 (단게 겐조 연구실은

아니었지만) 단계와 접점이 없었을 리는 없다. 오히려 두 건축이 지닌 어떤 종류의 시대적 특질, 혹은 국가의 건축을 떠맡았다는 긍지가 두 사람을 하나로 묶어 줄지도 모른다. 공간의 성격 같은 것이 닮았다고 해도 그 역시 이상하지 않다. 또한 김수근의 업적은 건축만으로 한정되지 않고 한국 최초의 건축 전문잡지 『공간』을 창간했다는 점도 들 수 있다.

그날 밤 숙소로 돌아와 친구의 소개로 가져간 『야나기 무네요시와 조선』이라는 책을 읽었는데 거기에 조선백자에 대한 이야기가 쓰여 있었다. 바로 궁금해져서 다음 날 서둘러 국립중앙박물관으로 찾아갔다. 조명만 어슴푸레하게 비치는 전시실에서 본 백자의 아름다움에 잠시 넋을 잃었다. 간소한 형태의 항아리와 도자기가 먼 과거로부터 오랜 역사를 품으며 간직한 백색, 그 소박하고 깊이 있는 색에 눈길이 멈췄다. 그저 백색이라고 말하기에는 맑고 품격 있는 유백색으로 아름답게 빛났고 그 표정도 실로 풍부했다. 눈을 떼지 못하고 계속 보게 만드는 아름다움에 '민예의 아버지' 야나기 무네요시가 사로잡힌 까닭을 조금은 알 것 같은 기분이 들었다.

이 책에서 저자는 "야나기는 누구 하나 돌아보지 않고 침략 당한 이웃에게 이해라든가, 동정을 훌쩍 뛰어넘는 열렬한 사랑과 애정을 표하고 조선의 독립을 공공연히, 그리고 과감히 주장하며 일본의 무력 지배를 단호하게 비판했다."라고 썼다. 야나기는 자국과 이웃 나라라는 경계선을 긋지 않고, 자유로운 눈으로 민예의 가치를 발견하고 세계로 발신했던 것이다.

아름다움에 대해 생각할 때면 나도 야나기의 자세를
따르고 싶다. 아름다움을 상대적으로 감정하는 것은 의미가
없다. 국경으로 민족이나 문화를 나누는 것도 아름다움을
이야기하는 데는 의미가 없다. 그보다 필요한 것은 아름다움
그 자체의 본질을 추구하는 일이고, 아름다움을 깊이 이해하기
위해서 될 수 있으면 실물과 만나야 한다는 것이다.

그렇게 생각하니 조선백자의 아름다움은 그 어느
것도 아닌, '무無'의 상태에 한없이 가까운 것을 획득하는
아름다움이 아닐까 싶었다. '텅 빔'의 아름다움이라고 바꿔
말해도 좋겠다. 거기서 상상을 확장해 가면, 알록달록한
반투명의 천으로 건축 공간을 만드는 현대미술가 서도호의
작품에도 그런 '무'의 아름다움이라는 공통항이 겹쳐 보인다.
즉 조선백자처럼 극한까지 깨끗하고 맑은 것이 발하는 매력을,
팝pop적인 부유감을 가진 서도호의 작품에서도 느낄 수 있다.
백색이라든가 '무'의 사상은 유교의 사고방식과도 결코
무관하지 않을 것이다.

다른 대담집의 기획 때문에 한국을 다시 찾았을 때는
안동까지 드라이브를 하며 유교 건축인 병산서원을 보았는데
그때도 비슷한 것을 느꼈다. 울창하고 깊은 산속에 중정을
배치한 건축들은 어디에 있어도 주변의 압도적인 자연미가
강조되기 때문이다. 자연과의 거리감이 줄어들어 건축에서
어쩐지 흙 내음이 떠다녔다. 병산서원의 중정은 '텅 비었기'
때문에 서 있는 사람은 주위의 자연과 대립하지 않고 그 일부로

동화되어 자연을 친근한 존재로 느낄 수 있다.

　　김수근과 단게 겐조의 건축에 공통적으로 흐르는 공간적 특질에도 이런 '텅 빔'의 사상이나 흙의 향기가 관련되어 있다는 생각을 했다. 〈경동교회〉에서 느낀 아름다운 부유감도 어딘지 '무'의 경지가 주는 감각을 떠올리게 했고, 동시에 발밑의 흙을 인식하게 하여 더욱 내 마음을 울렸다고 생각한다. 다시 찾아가고 싶다.

고시마 유스케

건축가. 1979년 미국 뉴저지에서 태어났다. 2004년 와세다대학 대학원 건축학 전공 석사과정을 졸업했다. 2004부터 2008년까지 독일 베를린의 자우어부르흐 허튼 아키텍처에서 근무했다. 2008년 일본으로 돌아와 고시마 유스케 건축설계사무소를 열었다. 와세다대학, 오사카시립대학의 비상근강사, 고베대학에서 객원준교수를 역임했다. 사상가 우치다 다쓰루의 자택 겸 합기도 도장 〈가이후칸凱風館〉(고베, 2011)을 설계했다. 주요 건축 작품으로 〈다비비토안旅人庵〉(교토, 2015), 〈숲의 생활〉(나가노, 2018), 〈모모자와 야외활동 센터〉(시즈오카, 2020) 등이 있다. 저서로 『청춘, 유럽 건축에 도전하다』(효형출판), 『모든 이의 집』(서해문집), 『환상도시풍경』, 『앞으로의 건축』, 『건축이라는 대화』 등과 공저로 『부디 계속해 주세요: 한일 젊은 문화인이 만나다』(마음산책) 등이 있다.

구
와
하
타

유
카

桑
畑
優
香

─

작
가

○

『영국에서 온 메이드 인 조선: 북한 그래픽디자인 전』

컬처앤아이리더스 편집부 | 저스틴 파이페르거, 폴 그로버 사진 | 컬처앤아이리더스 | 2019

"야옹아, 야옹아, 이쪽으로 오렴."

쪼그려 앉은 직원이 진열장 아래 틈 사이로 손짓하자 작고 흰 고양이가 조심스레 한 발 내딛으며 나왔다. 그녀는 "여기서 기르는 고양이에요."라며 미소를 띠며 말했다. 의외의 광경에 일본에서 온 우리의 얼굴에도 자연스레 웃음이 피어났다. 왜냐하면 거긴 평양 고려호텔의 고급 기념품점이었기 때문이다. 북한이라는 나라에 사는 사람이 한결 가까이 느껴진 순간이었다.

뉴스에서 보도하는 이미지와는 달라서 흥미를 느꼈던 1996년의 첫 방문을 시작으로, 2006년까지 총 일곱 번 북한을 여행했다. 하지만 한정된 관광만으로는 당연히 현지 사람들의 '진짜 일상'을 접할 기회는 없었다. 그런 상황에서 한국의 어느 서점에서 발견하고 한눈에 반해 버린 책이 『영국에서 온 메이드 인 조선: 북한 그래픽디자인 전』이다.

도감처럼 다양한 색채로 수록된 것은 북한의 포스터, 담뱃갑, 배지, 통조림의 라벨, 호텔 유인물 등이다. 중국을 거점으로 북한 여행 회사를 경영하며 영화 〈기적의 일레븐: 1966년 월드컵 북한 대 이탈리아 전의 진실〉(2002) 제작에도 참여했던 영국인 니콜라스 보너Nicholas Bonner의 컬렉션이다. 수집의 계기는 1993년 처음 방북했을 때 고려항공 기내식에 나온 설탕의 패키지 디자인이 너무나 팝아트 느낌이라 매료된 경험에 있다고 한다. 보너는 포장지를 몰래 주머니에 넣어 돌아왔고 그 후 수백 회 왕래하면서 모은 상품은 더 이상 셀 수

없을 정도가 되었다. "집은 침대 위까지 북한 물건으로 넘쳐 나 아내도 질려 버릴 정도"였다고 한다. 이 책은 그중에서 엄선한 약 500여 점을 게재한 전시 도록이다.

보너는 이 책에서 "정보의 공백을 메우고 싶었다. 흑과 백, 이분법적으로는 알고 있어도 그 사이에 가로놓인 다양한 것은 알지 못한다."라고 썼다. 획일적으로 보이는 북한의 디자인을 1970년대부터 2000년대까지 시간적으로 훑으며 하나하나 세부까지 살피다 보면, 뉴스로는 전해질 수 없었던 그 나라의 본모습이 떠오른다.

예컨대 손으로 그린 선전화. "모두 가을 물고기 잡이 전투에 떨쳐나서자!", "석탄을 많이 캐어 인민 생활 향상에 적극적으로 공헌하자!" 등 강렬한 캐치프레이즈가 쓰인 포스터는 메시지나 디자인의 구도 면에서 중국보다 구소련의 영향을 강하게 받았다고 이 책은 분석한다. 한편 고대부터 한반도에서 전해 내려온 오방색을 기조로 한 배색은 남한과 같은 문화를 공유하고 있음을 새삼 깨닫게 해 준다.

자본주의사회의 디자인은 주로 물건을 팔기 위해 호소하는 데 비해, 북한의 디자인은 정부의 의향을 전하기 위한 목적을 가진다. 따라서 선전화도 상품을 강조하지 않고, 인민의 의식 향상을 고무하는 내용이다. 조선노동당의 상징인 망치와 낫과 붓, 천리마 동상, 주체사상탑 등 북한다운 도상, 혹은 학과 진달래 같은 민족적 상징이 많이 등장하여 기초 모티프는 1970년대부터 현재까지 기본적으로 변화가 없다고

한다. 하지만 김대중 대통령과 김정일 총서기가 만난 첫
남북정상회담을 계기로 탄생한 통일기(한반도기, 단일기)와 같은
디자인이 인상적인 담배 '하나'(2000년)와 영국 윌리엄 왕자
탄생 기념 우표(1982년)처럼 북한의 세계관을 투영하는 상품도
여기저기 보인다.

그중에는 내가 북한에서 구한 것과 똑같은 소품도 실려
있었다. 2006년 고려항공 기내에서 받은, 붉은 테두리 속에
비행기가 그려진 부채다. 여름에 나누어 준 이 부채는 갱지처럼
거칠거칠한 옛날풍 촉감이 당시 기내식에 새롭게 등장한
'메이드 인 조선' 햄버거의 맛과 함께 북한의 과도기를 체감케
했다.

마침 그 무렵 북한의 디자인도 변혁의 시기를 맞았다.
보너에 따르면 2000년대 초반부터 북한에도 디지털 기술의
시대가 도래했다고 한다. 이 책에 실린 식품 포장지도 손글씨체
문자와 일러스트에서 포토숍을 사용한 디자인으로 진화한다.
드라마 〈사랑의 불시착〉을 통해 낯익은 믹스 커피나 즉석
옥수수면 용기 포장을 비롯해, 화려한 디자인의 캔으로 포장한
쿠키 세트, 양파칩 과자 등이 등장한다. 세련된 외양은 마치
한국의 슈퍼에서 만나는 상품과도 비슷했다.

"컬렉션을 북한 주민에게 보여 줬더니 왜 이런 쓰레기와
잡동사니를 모았냐고 무척 놀라워했다."라고 보너는 말했다.
하지만 쓰레기도 모이면 사회를 반영한다. 24년 전, 고려호텔
고급 기념품점에서 고양이를 기르던 점원은 변해 가는 평양을

어떤 마음으로 지켜보고 있을까. 핑크색의 귀여운 팝아트 감각이 느껴지는 일러스트로 고려호텔을 그린 이 책의 표지를 보면서, 아마 두 번 다시 만날 수 없을 그녀가 떠올랐다.

구와하타 유카

작가, 번역가. 와세다대학 제1문학부를 졸업하고 연세대학교 어학당과 서울대학교 정치학과에서 공부했다. 〈뉴스 스테이션〉의 디렉터를 거쳐 프리랜서로 활동하고 있다. 드라마와 영화의 리뷰, 배우와 케이팝 아티스트의 인터뷰를 중심으로 『한국어학저널 hana』, 『한류선풍』, 『현대 비즈니스』, 『아에라AERA』, 『야후Yahoo! 뉴스 개인』 등에 기고하고 있다. 번역서로 『한국영화배우사전』(공역), 『검은 우산 아래에서: 식민지 조선의 목소리, 1910-1945』, 『꽃할머니』(권윤덕), 『부디 계속해 주세요: 한일 젊은 문화인이 만나다』(마음산책), 『한국영화 100선: 영화학자, 평론가가 뽑은 한국영화 대표작』, 『BTS : THE REVIEW: 방탄소년단을 리뷰하다』(김영대) 등이 있다.

김성민

金成玟 ─ 문화사회학자

'케이K적인 것'의 형태

시부야 타워레코드 3층, 케이팝 플로어. 이 공간에 가득 찬 젊은이들의 떠들썩한 분위기는 케이팝이라는 음악 공간이 가진 생생한 감각 같은 것을 느끼게 해 준다. 더욱 눈길을 끄는 것은 모양도 크기도 모두 각양각색인 앨범 재킷이다.

12.5×14.2센티미터라는 CD 케이스의 규격을 전혀 신경 쓰지 않는 제각기 다른 디자인은 벽과 스피커에서 흐르는 영상과 사운드, 다국적 사람들의 움직임과 조화를 이루며 매장 전체 분위기를 만들어 낸다. 거기서 느껴지는 것은 기존 대중음악의 틀로는 잡아낼 수 없지만, 결코 그 틀 자체를 파괴하지는 않는 케이팝의 '형태'다.

케이팝뿐만 아니라 〈기생충〉이나 〈킹덤〉처럼 지금 세계적으로 주목받는 여러 작품에서도 그런 점을 많이 느낄 수 있다. 주로 서양에서 만들어진 기존 형식이나 구조를 한국적 맥락과 감각으로 해체하면서도 결코 산업으로서의 대중문화 그 자체를 허물지 않는다. 비참한 격차 사회나 부패한 권력을 무겁게 그려 낼 때조차 보편성과 특수성, 사회의식과 미적 감각, 예술성과 상업성 사이의 균형을 유지한다. 이 균형감각이야말로 한국의 대중문화의 형태를 결정짓는 요소가 아닐까.

물론 그 형태는 우연히 주어진 것이 아니다. 한국 대중문화의 역사는 생산자와 소비자를 막론하고 타자의

시선과 모습을 강하게 의식하면서 자기 모습을 만들어 내는 과정이었기 때문이다. 그리고 타자와 자신을 둘러싼 그 복잡한 욕망과 시선이 만들어 낸 다양한 형태는 모든 분야와 작품에 새겨져 있다. 여기서 소개할 세 권의 책은 그 형태가 구축되어 온 과정과 관련된 것이기도 하다.

일본에서도 드라마화된 작품으로 유명한 만화 『미생』에서는 지난 30년간 크게 변화한 한국의 만화와 영상 산업의 모습을 읽을 수 있다.

2000년대 초반 한국의 만화 산업은, 본격화한 일본 '망가'의 정식 수입, 인터넷으로 인한 해적판의 범람, 만화대여점의 확산 등으로 위기 상황에 몰렸다. 그때 웹툰이 등장했다. 웹Web(인터넷)과 툰toon(만화)의 합성어인 이 새로운 플랫폼은 1997년의 IMF 외환위기 이후 급속히 발달한 정보화로 정비된 인터넷 환경을 역이용하며 완전히 새로운 만화 산업과 문화를 구축해 냈다.

그 결과, 극적인 변화가 일어났다. 콘텐츠를 무료로 제공하는 대신 포털사이트와의 연대를 통해 새로운 수익 모델을 창출하며 시작한 이 노선은 출판 리스크를 줄이고, 젊은 만화가들의 진입을 촉진했다. 무엇보다 페이지의 제한도 없고 매스미디어의 규범에서도 자유로운, 스크롤로 무한히 확장하는 스페이스의 개방성은 어디에도 없던 자유로운 표현을 가능케 했다. 드라마와 영화, 게임, 연극과 뮤지컬 등 이야기와 이미지를 필요로 하는 모든 분야가 웹툰에 주목하며 수많은

콜라보레이션 작품을 만들어 냈다. '일본 만화의 아류', '유치한 애들 문화'처럼 낮은 평가를 받던 한국 만화는 이제 '한류 붐'의 중심축 중 하나가 되었다.

『미생』은 그 대표적 작품 중 하나다. 저자 윤태호는 1993년에 만화가로 데뷔하여 웹툰이 등장한 전후 과정을 최전선에서 경험한 작가다. 학력 사회를 살아가는 젊은이의 고투를 판타지처럼 그린 『미생』 외에도 일본에서도 알려진 영화 〈이끼〉, 〈내부자들〉 등 한국현대사와 사회상을 그린 작품으로 웹툰의 영상화를 선도했다. 일본에서도 출판된 『식객』의 저자이자 1970~1990년대 한국 만화를 대표하는 허영만이 그의 스승이다. 1974년에 데뷔한 허영만은 일본 만화의 영향을 강하게 받으며, 동시에 거기에서 탈각한 한국 만화의 형태를 쌓은 만화가였다. 그의 제자인 윤태호의 작품에서는 옛 세대의 유산과 웹툰 시대가 요구하는 감각이 동시에 나타난다.

1990년대 이후 30년간은 한국영화에서도 완전히 새로운 형태가 만들어진 시기였다. 박찬욱(1992), 홍상수(1996), 김기덕(1996), 이창동(1997), 김지운(1998), 봉준호(2000), 류승완(2000) 등 1990년대에 강렬하게 데뷔한 영화감독들이 2000년대로 접어들며 한국영화계의 주역으로 활약하면서 본격화됐다. 대부분은 세계 영화계의 높은 지지와 국내 시장에서의 상업적인 성공을 동시에 이루며 예술영화와 상업영화의 경계를 의식하지 않는 한국영화의 독특한 형식을

만들어 냈다.

『박찬욱의 몽타주』는 〈공동경비구역 JSA〉, 〈올드보이〉, 〈친절한 금자씨〉, 〈박쥐〉, 〈아가씨〉 등 수많은 작품을 통해 세계의 영화계와 영화 시장 양쪽의 지지를 받은 박찬욱 감독의 평론집이다. 여러 터부에 도전하며 한국영화의 형태를 크게 바꿔 놓은 감독이 직접 쓴 글을 읽을 수 있는 매우 귀중한 저작이다. 그의 유머러스하고도 날카로운 문장을 읽다 보면 20세기 거의 대부분을 미국, 유럽, 일본의 영화를 향한 욕망과 거기서 받은 억압으로 가득 차 있던 한국영화가 2000년대 이후 완전히 벗어났음을 실감할 수 있다. 그건 물론 내가 실제로 박찬욱의 모든 작품을 보았기 때문이기도 하지만, 서구와 아시아를 구분하지 않는 '시네마'라는 세계 속에서 타자와 자기 양쪽을 대상화하는 시좌와 태도는 그런 '탈각' 없이는 손에 넣을 수 없다고 생각하기 때문이다.

졸저 『케이팝의 작은 역사: 신감각의 미디어』(글항아리)에 썼듯 케이팝에서도 1980년대 후반부터 음악, 산업, 사회를 둘러싼 다양한 변용을 거치며 지금의 형태가 만들어졌다. 그것은 한국에 대중음악이 도입된 이래 나양한 역사의 연속과 단절이 복잡하게 교착하는 탈각의 과정이기도 했다. 그 하나의 원점을 그린 소설 『기타 부기 셔플』은 1960년대 서울 용산의 미군기지 클럽을 무대로 연주하는 밴드를 중심으로 펼쳐지는 '아메리카'와 '팝'을 둘러싼 한국 사회의 복잡한 욕망과 억압에 관한 이야기다. 드라마 〈이태원 클라쓰〉의 무대가 된 지금의

이태원을 알고 있는 독자는 상상조차 못 할지 모르겠지만, 그 이태원이 '서울에서 가장 위험한 지역이었던 무렵'의 이야기로, 한국 대중음악의 현대적인 형태가 어떤 조건과 배경에서 싹트기 시작했는지를 이 경쾌한 이야기를 통해 읽을 수 있다. 특히 일본의 독자라면 미군기지의 클럽을 통해 미국과 그 음악을 욕망한 전후 일본의 비슷한 역사를 되비춰 봄으로써, 케이팝과 제이팝J-pop이 각각 지금의 '형태'에 이르기까지의 공통 경험과 기억을 파악할 수 있을 것이다.

김성민

1976년 서울에서 태어났다. 문화사회학자로 전공은 미디어 문화연구이다. 서울대학교 언론정보학과에서 석사 학위를, 도쿄대학 대학원에서 학제정보학부 박사 학위를 받았고 도쿄대학 대학원 정보학환 조교를 거쳐 현재 홋카이도대학 대학원 미디어커뮤니케이션 연구원 준교수로 재직하고 있다. 저서로 『케이팝의 작은 역사: 신감각의 미디어』와 『일본을 금하다: 금제와 욕망의 한국대중문화사 1945-2004』 등이 있다.

김세일

金世一 —— 배우, 연출가

○

『수녀님, 서툰 그림 읽기』

장요세파 | 김호석 그림 | 도서출판 선 | 2017

○

『옛날 옛적에 훠어이 훠이』

최인훈 | 문학과지성사 | 2009

정반대의 개념이 조화를 이룸으로써 넓어지는
극한의 세계

O
태극기

태극기를 아시나요? 한국의 국기입니다. 가운데 위치한
빨강과 파랑의 태극은 우주를 움직이는 근원적 힘인 '음'과
'양'을 나타내며, 그 주위의 '괘'는 이 세계를 구성하는 만물을
나타냅니다. 태극의 적과 청이 접하고 있는 경계는 매끈한
곡선으로 그려져 있습니다. 이는 '음'과 '양'이 조화를 이루고
있음을 나타냅니다. 한국의 국기에는 두 가지 힘이 각각
존재하는 것이 아니라, 깊게 연결되어 삼라만상을 움직인다는
의미가 포함되어 있어요. 저는 이것이 한국의 미의식을 이루는
근원이 아닐까 생각합니다.

저는 한국화를 볼 때, 그런 미의식을 자주 느끼곤 합니다.
예컨대 한국화에서는 여백이 중요한 역할을 합니다. 여백은
아무것도 그려지지 않은 공간입니다. 즉 흰 종이 그대로인
셈이죠. 아무것도 그려 놓지 않았는데도 구름으로 보였다가,
강으로도 보였다가, 하늘로도 폭포로도 보이는 등 다양한
모습으로 눈에 들어옵니다. 아무것도 그리지 않은 종이의 흰
공간이 주위의 먹의 농담에 의해 어떤 대상으로 보이는, 아니

아무것도 그리지 않았기에 비로소 보이는 것이지요. 약간의
색을 더하는 경우도 있지만 흰색은 반드시 종이 그대로의
여백으로 표현합니다. '그린다'와 '그리지 않는다'가 절묘하게
조화를 이루어 감상자에게 미를 느끼게 합니다.

한국화의 미학으로부터 더 깊은 진리를 읽을 수 있게 해
주는 책이 있어 소개하고 싶습니다.

○

표현자와 감상자가 함께 만들어 가는 예술, '한국화의 여백'

『수녀님, 서툰 그림 읽기』

이 책은 화가 김호석이 그린 한국화를 감상한 장요세파라는
가톨릭 수녀가 자신의 감상을 묶은 책입니다. 저자는 화가의
그림에서 수도사의 길과 인생의 진리를 보았다고 합니다. 성서
이야기를 그대로 그린 서양의 그림, 그렇게 풍부한 색채를
사용한 그림보다 거의 색을 쓰지 않고 먹의 농담과 여백만으로
이루어진 세계에서 깊은 종교성을 느꼈다고 말하지요.

수도사와 한국화. 얼핏 보면 그리 관계가 없는 듯
느껴집니다. 하지만 책을 읽어 나가다 보면 저자가 그림에
'그려져 있는' 부분에서 직접 '그려지지 않은' 것을 읽어
내고 있음을 알게 됩니다. 그중에서도 가장 인상 깊은 구절은
"생명은 죽음을 통해 겨우 얻어지는 것이다. (…) 삶과 죽음은

따로따로가 아니며, 생명의 끝이 죽음도 아니다."라는
깨달음에 관한 이야기입니다. 삶이 다하면 죽음에 이른다는
보통의 개념과는 다른 견해를 수도사 나름의 관점을 취하면서
독자가 거기에 공감할 수 있게끔 정성껏 설명합니다. 한국화에
관해서는 완전히 아마추어라고 할 수 있는 저자는 '그린다'와
'그리지 않는다'가 조화하는 미학을 보며 생명은 '삶'과
'죽음'이 조화함으로써 이어진다는 진리의 가르침을 읽어
내지요. 상반하는 두 가지가 조화를 이뤄 만물이 존재하는
것이라는 사고방식과 다름없습니다.

○

비워 내는 것이야말로 채워 가는 것 (…) 여백에 녹아 있는 뜨거운 정념

『옛날 옛적에 훠어이 훠이』

다음으로 소개하고 싶은 책은 희곡입니다. 한국에서도
일본에서도 문학작품으로서 희곡은 보통은 거의 읽히지 않는
분야입니다. 희곡은 인물의 욕망이나 사건의 원인과 결과 등을
직접 쓰지 않는 경우가 많기 때문에, 독자는 이를 상상하며
읽어 나가야 합니다. 그러한 독서법에 익숙하지 않으면 희곡의
재미를 느끼긴 쉽지 않지요. 하지만 바꿔 말하면 쓰여 있지 않은
것을 독해하면서 읽는 것이 희곡의 재미이기도 합니다.
　이 작품은 한국의 대표적 설화인 '아기 장수' 이야기를

재구성한 작품입니다. 추위에 떨어야 하는 가난한 생활 속에 태어난 아기가 장래 나라에 해를 끼치는 역적이 될까를 걱정한 부모가 자신의 손으로 그 아기를 죽여 버린다는 내용입니다. 알기 쉽고 간명한 이야기입니다. 23쪽 정도라 분량으로 치면 단편으로 여기는 작품이지요. 희곡이 공연에 사용될 때는 대본이라 부르는데, 우리는 대본 1쪽을 실제로 무대에 올릴 때, 대략 2분 전후로 계산합니다. 그렇다면 이 작품은 46분 남짓 되어야겠지만 실제 상연을 하면 3시간 정도, 즉 180분가량 걸립니다. 일반적인 계산법의 네 배 전후가 되는 셈이지요. 물론 연출법에 따라 다릅니다만, 보통의 계산에 따라 짧게 무대에 올린다면 이 작품의 장점을 잃고 맙니다. 무엇보다 '쓰여진 것'과 '쓰여지지 않은 것'의 조화를 무척 중요하게 여기며 창작된 작품이기 때문입니다. 추위와 가난, 힘겨운 생활 속에서 귀한 자식을 얻은 기쁨, 아이가 마을 사람들을 두려움에 떨게 하는 장수가 될지도 모른다는 불안, 그리고 그렇게 되지 않기를 절실히 바라는 부모의 마음, 결국 아들을 자기 손으로 죽이지 않으면 안 되는 가슴 터질 듯한 슬픔 등이 희곡에 직접 표현되어 있는 것이 아니라, '쓰여진 것'과 '쓰여지지 않은 것' 사이로 스며들어 있는 아름다운 작품입니다.

　　'그려진 것'이 전부가 아니라, '그려지지 않은 것'과 조화를 이루어 세상의 진리가 드러나듯, 마찬가지로 '쓰여진 것'이 전부가 아니라, '쓰여지지 않은 것'의 조화로 인해 써넣은 것 이상의 이야기와 마음이 전해집니다.

함께 존재하지 않는 듯한 정반대의 개념이 공존하고
조화하여, 원래의 개념을 넘어 무한으로 드넓어지는 세계가
나타난다는 미학이야말로 한국의 미가 가진 한 특징이 아닐까
저는 생각합니다. 그리고 그러한 미를 잘 전해 주는 책으로 위의
두 권을 소개해 보았습니다.

김세일

배우, 연출가. 부산에서 태어났다. 극단 '세아미世ami'을 주재하고 있으며 SEAMI 프로젝트(문화예술국제교류기획단체)의 대표이다. 2003년 일본 문화청 해외예술가초빙연수원으로 일본으로 가서, 이후 일본을 중심으로 활동하고 있다. 동양적인 미학을 바탕으로 한 독창적인 무대미학으로 주목을 받고 있다. 《밀양공연예술축제2012》에서 작품상을 수상했다. 연극 창작 활동 외에 연극과 배우론에 관한 연구도 병행하며 도쿄대학 대학원 인문사회계연구과 석사과정을 졸업하고 박사과정을 수료했다. 저서로『말해 보자! 부산말』(공저),『소극장 타이니 앨리스: 여기는 연극의 이상한 나라』(공동 편집),『코마치 후덴: 오타 쇼고의 희곡』(도요, 공동 편역) 등이 있다.

나
리
카
와

아
야

成川彩 ── 영화 연구자

○

『이동진이 말하는 봉준호의 세계』

이동진 | 위즈덤하우스 | 2020

○

『부산국제영화제 20년: 영화의 바다 속으로』

김지석 | 본북스 | 2015

○

『일본 통치하의 조선 시네마 군상』 ★

시모카와 마사하루 | 겐쇼보 | 2019

한국의 영화평론가 중에서도 특히 팬이 많은 이가 이동진일 것이다. 『조선일보』 기자 출신인 그는 알기 쉽고도 날카로운 평론으로 인기가 많다. 나 역시 재미있는 영화와 만날 때는 이동진이라면 어떻게 보았을까, 라며 기사를 검색할 때가 많다.

『이동진이 말하는 봉준호의 세계』는 세계를 매료시킨 봉준호 감독의 〈기생충〉(2019)에서 시작하여 장편 데뷔작 〈프란다스의 개〉(2000)까지 일곱 작품을 다룬 평론과, 감독과 나눈 대담을 실었다.

"봉준호의 영화는 카타르시스가 없다."라는 말에는 충분히 수긍이 간다. 계급을 테마로 삼았다고 이야기되는 〈기생충〉에서도 반지하에 사는 기택(송강호)이 부자인 박 사장(이선균)을 죽이는 장면에 그저 통쾌한 관객은 없을 것이다. 처음에는 영화적 재미에 압도되지만, 보면 볼수록 우리가 사는 세계의 모순이 육박하는 영화였다. 이 책은 그 이유를 정성껏 설명해 준다.

〈살인의 추억〉(2003)에 관한 대담에서 배우 송강호를 두고 감독은 이런 이야기를 한다. "초반 몇 장면을 촬영해 보니 송강호 선배는 야생마의 느낌이더라고요. 많이 고민했는데, 결국 야생마를 컨트롤할 수 있는 유일한 방법은 풀어놓는 것이라는 확신이 들더라고요. 다만 울타리를 넓게 치면서 마음껏 움직이실 수 있게 풀어놓자는 생각을 했죠." 그런 방법으로 송강호 특유의 연기를 끌어냈다는 것이다.

봉준호 감독과 송강호, 그리고 이동진이 동시대에 활약한

것은 영화 팬에게도 행복한 일이었다고 생각한다.

〈기생충〉이 세계를 석권하면서 한국영화산업의 발전에 세계의 관심이 집중되고 있다. 여러 요인이 있겠지만 나는 《부산국제영화제》의 힘도 크다고 생각한다. 영화제 창설 멤버 중 한 사람인 김지석(수석 프로그래머 겸 부집행위원장)이 《부산국제영화제》 20주년을 기념해서 쓴 『부산국제영화제 20년: 영화의 바다 속으로』는 영화제가 어떻게 만들어졌고, 어떤 역할을 담당해 왔는지를 알려 주는 책이다.

김지석은 이 기록은 남긴 후, 2017년 갑자기 세상을 떠났다. 그해 약 9년 동안 일했던 신문사를 그만두고, 영화를 배우기 위해 서울로 유학을 오게 된 나는, 김지석에게 그 소식을 담은 메일을 보냈고 "그럼 다음에 서울에서 같이 식사해요."라는 답장을 받았다. 약속을 지키지 못하고, 그는 5월 《칸영화제》 출장 중에 심장마비로 삶을 마감했다. 내게 『부산국제영화제 20년: 영화의 바다 속으로』는 김지석의 유언이라 생각되어 몇 번씩 반복하며 읽고 있는 책이다.

《부산국제영화제》는 1996년부터 시작됐다. 기획과 설립 과정을 다룬 부분을 읽으면 불가능한 일의 연속이었음을 알 수 있다. 영화제는 김지석을 비롯한 창설 멤버의 영화에 대한 애정 없이는 절대로 성사될 수 없었다. 우선, 어째서 영화제가 필요한지, 왜 부산이어야 하는지에 대해 부산시나 스폰서를 설득할 필요가 있었다. "해양도시라는 관계성이야말로

국제영화제에 적합하다는 점을 강조했다.", "한국 최초의 영화
모임 조선키네마주식회사가 설립된 장소가 부산이었다." 등의
이야기가 서술되어 있지만, 그때는 좀처럼 이해받지 못했다고
한다.

한편, 김지석은 세계의 영화인들에게 한국 음식을
대접하는 데도 정열을 쏟았다. 이 책에서도 누가 어떤 요리를
좋아했는지에 관한 에피소드가 적지 않게 등장한다. 입맛을
사로잡힌 세계 각지의 영화인은 김지석이 없는 지금도 여전히
부산을 찾아오고 있다.

2019년은 한국영화 100주년의 해였다. 한국영화의 역사가
1919년에 시작되었다는 뜻이다.《부산국제영화제》를 비롯하여
한국의 각 영화제에서 100주년 기획이 마련되었지만, 초기
영화를 뒤돌아보는 기획은 그다지 많지 않았다. 1919년이
일본의 식민 치하였기 때문일 것이다. 필름의 행방을 알 수
없는 작품도 적지 않다.『일본 통치하의 조선 시네마 군상』은
한국에서도 일반적으로 그리 알려져 있지 않은 1940년대 작품을
중심으로 검증한다.

예컨대 최인규 감독의〈수업료〉(1940). 가난해서 수업료를
내지 못하는 조선인 초등학생이 주인공이다. 수업료를 받으려고
혼자 친척 집까지 먼 길을 떠나는 로드무비로, 당시 조선의
풍경도 볼 수 있다. 2014년에 필름이 발견되었는데 나는 2018년
니혼대학 예술학부의 영화제에서 보았다.

이 책에는 영화의 원작이 된 초등학생의 작문도 수록되어

있다. 시골을 돌아다니며 행상을 하던 부모가 다섯 달이나 집에 돌아오지 않고, 병든 할머니와 둘이 살며 제대로 먹지도 못하는 곤란한 생활. 그래도 할머니가 수업료를 못 내는 상황을 걱정해 주자 "갑자기 두 눈에 눈물이 북받쳐 올랐습니다."라고 쓰여 있다. 가난해도 배우고 싶다는 마음은 절실했던 것 같다.

영화를 보았을 때는 의문이 생기지 않았지만, 이 책을 읽고 수업료를 못 내면 학교에 다닐 수 없는 것 자체가 '식민지 조선'이었다는 점을 알게 되었다. 일본에서는 1900년에 심상尋常소학교(메이지시대부터 제2차 세계대전 발발 전까지 일본에서 존재한 초등교육 기관—옮긴이)의 수업료가 무상화한 것에 비해, 식민지 조선에서 초등교육은 의무교육이 아니었다. 이러한 영화 속 배경에 관해서도 자세히 소개하여 당시의 영화뿐만 아니라, 식민 통치 아래의 조선 그 자체를 살필 수 있는 책이다.

나리카와 아야

1982년에 오사카에서 태어나, 고치현에서 자랐다. 대학 시절에 한국에 두 번 유학을 와서, 한국영화의 매력에 빠졌다. 『아사히신문』 기자로서 문화부를 중심으로 약 9년 동안 근무한 후, 2017년부터 세 번째 한국 유학생활을 시작했다. 동국대학교 영화영상학과 석사과정에서 배운 후 동 대학 일본학연구소의 재일 디아스포라 연구 프로젝트에도 참가했다. 자유기고가로서 아사히신문 GLOBE+, 한국의 『중앙일보』 등에서 칼럼을 연재 중이다. 고정 출연 중인 KBS WORLD Radio의 일본어 프로그램 〈현해탄에 뜬 무지개〉에서는 한국의 영화나 책을 소개하고 있다. 한국의 각 지역이 지닌 매력을 전하는 한일 민간인 그룹 '제멋대로 한국홍보과'를 만들고, 2020년부터 일본 전국 47개 행정 지역을 돌며 이벤트를 개최하고 있다. 저서로 『어디에 있든 나는 나답게: 전 아사히신문 기자 나리카와 아야의 슬기로운 한국 생활』을 출간했다.

나카마타
아키오

仲俣暁生 ── 문예평론가

○

『이야기 서울』 ★

나카가미 겐지, 아라키 노부요시 | PARCO출판 | 1984

○

『흰』

한강 | 문학동네 | 2018

○

『이야기 서울』

내가 철들 무렵 한국은 아직 군사정권 아래에 있었다.
반체제운동의 지도자 김대중은 '긴다이추金大中'로 불렸고,
그가 일본 국내에서 납치된 뉴스도 기억한다. 10대 시절에는
'광주 사건'이 일어났다. 한국은 이웃 나라이면서도 먼, 어쩐지
무서운 나라였다. 그런 시대에 나와 한국 사이를 연결해 준 것은
나카가미 겐지中上健次라는 소설가다. 그가 소개한 한국 문화,
예컨대 사물놀이 같은 것을 통해 나는 한국이 정치적 혼란 아래
있는 국가일 뿐만 아니라, 감정을 가진 사람들이 살고 있는
나라라는 사실을 이해했던 것이다.

그 시대 한국의 '미'에 대한 내 인상을 잘 상징하는 책이
나카가미가 사진가 아라키 노부요시荒木経惟와 짝을 이뤄 만든
『이야기 서울』이다. 나카가미의 소설과, 아라키가 시장이나
골목 풍경을 찍은 사진으로 구성된 책이다. 첫머리 몇 장의 사진
외에는 컬러 페이지가 없음에도 불구하고, 서울에서 살아가는
사람들의 활기 넘치는 모습은 극채색의 느낌을 준다. 겨자색에
가까운 차분한 노란색 표지도 참 인상적이었는데, 나중에 이
책의 장정이 이우환이라는 한국 출신의 유명한 현대미술가의
솜씨라는 것을 알았다.

이 책은 소설, 사진, 현대미술이라는 세 분야의 표현자가
이뤄 낸 기적적인 콜라보레이션이라고 생각한다. 될 수 있으면

손쉽게 구할 수 있는 책을 꼽아 달라는 편집자의 요구에는
어긋날지 모르지만, 그래도 헌책방에서는 비교적 잘 출몰하니,
먼저 이 책을 소개하고 싶다.

한반도의 문화에 대해 내가 가진 이미지는 몇 가지
단편적인 사물이나 경험으로 만들어졌다. 특히 『이야기 서울』
안에 묘사된 1980년대 그 땅 사람들의 생활이 상징적으로 보여
주듯 굳이 말하자면 난잡하면서도 에너지 넘치는 문화라는
인상이 강했다. 하지만 한국에는—아니 그보다 한반도에는—
백자나 청자처럼 정밀함을 자랑하는 문화도 있다. 한 나라의
문화에 정靜과 동動, 두 가지가 모두 존재하는 것은 당연하지만,
나는 오랫동안 이웃 나라의 '정'적인 부분은 모르고 살았다.

○
『흰』

2010년대에 일본에서는 한국의 현대문학 붐이 일었다.
세기가 바뀌던 무렵 처음 서울에서 체재했을 때, 한국에서는
일본의 현대문학 작품이 인기가 있다는 사실을 알게 되었다.
편의점처럼 작은 서점에서도 번역된 일본 현대소설이
팔리고 있었기 때문이다. 21세기에 접어들며 내가 소소하게
문예평론 일을 시작했을 때, 열심히 논했던 것이 그런 동시대
작가들이었다. 한국에서 그들의 독자였던 세대가 나중에

일종의 포스트모던 문학이라고도 말할 법한 흐름을 만들어
냈다는 사실을, 나는 몇몇 작은 출판사와 몇 명의 열정적인
번역자의 작업을 통해 알 수 있었다.

그중에서도 가장 공감했던 것이 한강이라는 작가였다.
일본에서 소개된 그녀의 소설은 모두 읽었지만, 내 기억 속의
오래된 한국의 기억과, 선진적인 현대 국가가 된 이후의 한국의
인상을 이어 준 작품이 많아서, 드디어 내 속에서 두 가지
이미지가 접속했던 것이다.

결정적이었던 작품이 2018년 일본에서 번역된
『흰』이다. 한국에서 백白은 '하얀'과 '흰'으로 나뉜다. 전자는
"솜사탕처럼 깨끗하기만 한" 색이지만, 후자는 "삶과 죽음이
소슬하게 함께 배어 있는" 색이라고 소설가는 「작가의 말」에서
쓰고 있다. 제2차 세계대전 당시 폭격으로 완전히 파괴된
바르샤바에서는 전쟁이 끝나고 폭격 전의 풍경을 완전히
재현하며 도시를 재건했다. 하지만 그 도시를 자세히 보면,
파괴 전의 모습이 남은 토대 부분과, 그 위에 접목한 건물
사이에 희미한 색깔 차이가 눈에 띈다는 그런 묘사가 있다.
외관은 '새하얗게' 보이는 문화나, 사람이나, 가족 속에도
반드시 선명하지 못한 '흰' 부분이 있다. 한강의 소설에서는
'회복'이라는 모티프가 여러 번 등장하지만, 그것은 한국이라는
나라의 문화가 흰색 속에서 미세한 뉘앙스를 읽어 내고자 하는
전통을 가지고 있기 때문일 것이다.

『흰』의 일본어판『모든, 흰 것들의』의 표지 역시 소설가와

사진가의 콜라보레이션이다. 더글라스 석(석덕현)의 사진은 무척 상징적이며 아름답다. 일본어판 디자이너 사사키 사토시도 본문에 사용한 종이를 그라데이션 효과를 주듯 바꿔 가며 작품 세계를 뛰어나게 실체화했다.

너무나 멋진 책이었기에 한글을 읽지 못하는데도 나는 이 책의 한국어판까지 사 버렸다. 원서의 표지는 '흰'이라는 제목에도 불구하고, 오히려 회색을 강조했다. '흰'색의 미묘한 계조를 드러내는 섬세함과, 컬러풀하고 정열적인 대담함. 그 두 가지를 함께 가진 이웃 나라를 언젠가 또 찾아가고 싶다.

나카마타 아키오

1964년 도쿄에서 태어났다. 편집자 겸 문필가. 몇 군데 대학에서 비상근 강사를 하면서 현대 일본 문학에 대한 평론을 중심으로 집필 활동을 하고 있다. 전공은 미디어론, 도서론, 현대 일본 문학. 저서로 『포스트 무라카미의 일본 문학』, 『극서 문학론: Westway to the World』, 『'열쇠가 채워진 방'을 어떻게 해체할까』, 『잃어버린 오락을 찾아서: 극서 만화론』, 『잃어버린 '문학'을 찾아서: 문예 시평 편』 등이 있다.

나
카
자
와

게
이

中沢けい ── 작가

○

『조선과 그 예술』

야나기 무네요시 | 이길진 옮김 | 신구문화사 | 2006

○

『한국의 채색화: 궁중 회화와 민화의 세계』(전3권)

정병모 기획 | 다할미디어 | 2015

○

『동전 하나로도 행복했던 구멍가게의 날들』

이미경 | 남해의봄날 | 2017

○

『조선과 그 예술』

'미'라고 하면, 일상생활과는 먼 곳에 있는 특별한, 혹은
사치스런 것이라 생각하는 사람들을 때때로 만나곤 한다.
하지만 인간의 역사에서 미에 전혀 관심을 가지지 않았던
시대는 존재하지 않는다. 인간은 늘 자신의 생활을 상쾌하고
기분 좋게 만들기 위해 미를 찾아왔다. 그건 맛없어 보이는
음식을 먹기보다 맛있는 것을 먹고 싶어 하는 인간적인
감정과도 통한다. 먹는 행위에는 보고, 만지고, 냄새 맡고,
때로는 듣고 말하는 귀의 즐거움까지 포함되어 있다. 더 나아가
음식과 관련한 미의 감각은 위험한 것을 입에 넣지 않으려는
생존 본능과도 연결되어 있다. 생존 본능과의 연결은 미의
감각 전반으로 확장하여 생각해 볼 수도 있지 않을까. 우리는
'살아가는 기쁨'을 욕망하는 생명체다.

　　한국의 미에 대해 이야기하는 책으로 야나기 무네요시의
『조선과 그 예술』을 거론하는 것은 너무 평범하고 빤하다고
생각할지도 모르겠다. 하지만 이 책 첫머리에 수록된 수필
「조선인을 생각한다」가 처음 발표된 곳이 1919년 5월 11일
『요미우리신문』인 점을 생각하면 아무래도 이 책을 들지
않을 수 없었다. 일본 식민 통치 아래 있던 조선에서 대규모
독립운동이 일어난 때가 1919년 3월 1일. 그날의 만세 운동을
계기로 쓴 글이 「조선인을 생각한다」이다. 그때로부터

100년이 흘렀다.「조선인을 생각한다」이후, 조선의 미에 관해
쓴 수필을 모은『조선과 그 예술』에서 야나기는 미로 인한
공감이야말로 사람들의 신뢰 관계를 쌓을 수 있다고 서술한다.
그 100년이라는 시간 동안 일본열도와 한반도 사이에 미로 인한
공감이 쌓였을 것이다.

　　인사동의 골동품상에는 일본인 관광객이 좋아하는
백자가 진열되어 있다. 야나기 무네요시가 만든 미의 기준은
아직 살아 있는 셈이다. 일본의 대중예술 수입이 금지되어
있던 시대에 일본의 팝 음악을 몰래 들었던 한국 사람들은
현재 케이팝의 세계적 유행을 자랑스럽게 이야기한다. 한류
영화, 한류드라마는 아시아에서 유럽으로, 그리고 미국으로
퍼져 나가고 있다. 한국 문화예술의 확산과 100년 전에 쓰인
야나기의 수필은 무관하지 않을 것이다.

○

『한국의 채색화: 궁중 회화와 민화의 세계』

『한국의 채색화: 궁중 회화와 민화의 세계』는 야나기
무네요시가 발견한 민중의 미인 민화와 궁중 회화를 폭넓게
묶은 대형 화집이다.『산수화와 인물화』,『화조화』,『책거리와
문자도』의 세 권으로 구성되었다. 압권은 3권『책거리와
문자도』에 나온 책가도다. 책가도를 일본어로 바꿔 보면

서가도라고 말할 수 있을 것이다. 조선왕조 시대의 양반, 즉 귀족은 책가도를 서재에 두는 관습이 있었다고 한다. 과거 시험에 의해 출세가 결정되는 유교 국가다운 관습 때문에 엄청나게 많은 책가도가 그려졌다. 지식과 지성, 학문을 향한 숭상과 동경을 그린 책가도는 근대에 접어들어도 계속 제작되었음을 그림의 선이나 화면구성을 통해 알 수 있다. 일본의 회화에서는 책가도를 거의 찾아볼 수 없다. 중국 회화에서도 이렇게 서가와 서재를 그린 병풍도 같은 그림은 그다지 없지 않을까 생각된다.

○

『동전 하나로도 행복했던 구멍가게의 날들』

서울 세종대로에 있는 서점 교보문고를 둘러보면, 한국의 청년들이 세계를 다니면서 찍은 사진이나 스케치를 담은 책이 눈에 띈다. 도쿄의 골목만 골라서 촬영한 사진집도 있었다. 도쿄에 유학을 온 청년이 고양이가 유유히 걸어 다니는 도쿄의 뒷골목만 촬영한 사진집이었다. 이미경의 『동전 하나로도 행복했던 구멍가게의 날들』은 그런 여행 스케치집의 하나로 볼 수도 있을 것이다. 저자는 따스한 시선이 느껴지는 필치로 한국 각지에 남은 구멍가게와 그 곁을 지키고 있는 나무를 그렸다. 꽃이 활짝 핀 나무가 많다. 일본어판에서는 도쿄와

오사카의 구멍가게가 추가되었다. 일본의 출판물이라면, 슈퍼마켓이나 편의점에 밀려 사라져 가는 작은 잡화상을 그린 스케치집에 해당할 텐데, 과잉된 노스탤지어를 강조하는 성격을 띠기 쉬웠을 것이다. 하지만 이미경은 농업, 어업에서 소매업까지 기업화되고 기업의 주식이 시장에서 거래되면서 이윤을 낳는 신자유주의를 향한 회의적인 시선을 스케치 속에, 스케치에 덧붙인 에세이에 가만히 집어 넣었다. 그러고는 '많은 사람들에게 기쁨을 줬던 구멍가게는 이대로 사라져도 좋을까?'라고 질문을 던진다. 그러니 이런 스케치를 모은 책은 단순히 노스탤지어만으로 그려졌을 리는 없다. 인간의 생활에는 미가 필요하다고, 저마다의 땅과 풍토 속에서 조용히 자라 온 미가 있다고 속삭이는 듯하다.

나카자와 게이

1959년 가나자와현 요코하마시에서 태어났다. 메이지대학 정치경제학부 정치학과를 졸업했다. 1978년 『바다를 느낄 때』로 제21회 군조신인상을 받았고, 1985년 『수평선에서』로 제7회 노마문예신인상을 수상했다. 저서로 『머루를 따다』, 『여자 친구』, 『콩밭의 점심』, 『벚꽃 거스러미』, 『음악대 토끼』, 『동물원의 왕자』, 『토끼 사냥』(도서출판 강) 등이 있다.

나카지마 교코

교코

中島京子 ── 작가

○
『한국의 아름다운 물건』

첫 한국 여행은 1990년대 후반 무렵이었다. 아직 〈겨울 연가〉
붐이 일지 않은 때여서 여행사가 추천하는 미식과 미용이 주요
테마인 여행이었다.

마지막 날 찾아간 곳은 인사동이었다. 물론 유명한
관광지지만 지금보다 한옥이 더 많았던 듯한 기억이 있다.
휴일은 아니었을 것이다. 사람도 그리 많지 않았다. 일본의
번화가와는 확실히 다른 풍경과 접하면서 왜 이곳을 주된
목적지로 정하지 않았을까, 조금 후회했다. 분위기 있는
카페에서 차를 마셨다. 과일로 달인 차에 한과를 격조 있는
그릇에 곁들여 내주었다.

그 후로 우리 일행은 골동품 거리를 어슬렁거리며 걸었다.
눈에 들어온 물건은 나무로 만든 조그만 상이었다. 그때는 아직
혼자 살 때라 그리 넓지 않은 집에서 생활했다. 두 방 중 하나가
다다미방이라서 다리가 짧은 상을 하나 들여놓고 싶었지만,
도쿄에서 찾은 것은 너무 크거나 너무 기능적이라 살 마음이
들지 않았다. 혼자 사는 작은 집에 꼭 맞는 상을 인사동에서
발견했다는 느낌이 들었다. 다른 집으로 이사한 지금도 여전히
가지고 있다.

그것이 '소반'이라는 명사로 불린다고 알려 준 책이
『한국의 아름다운 물건』이었다.

신초샤가 펴내는 '잠자리의 책' 시리즈는 사진을 함께 즐길 수 있어서 좋아하지만, 특히 이 책은 잡화 스타일리스트 오자와 노리요小澤典代가 고른 가구나 식기, 전통 소품, 의류 등이 무척 아름다워서 페이지를 넘기는 것만으로도 즐거웠다. 알아 두면 흥미 있는 탄탄한 지식으로 가득 담긴 해설도 인상 깊었다. 예컨대 '소반'은 한자 '小盤'이라 쓴다는 것. 소반은 조선시대에 가장 발달했다고 한다. 다리 부분의 디자인은 사용자의 계급에 따라 결정되는데, 양반이 쓰던 것은 바깥으로 뻗은 '호족반'(호랑이 다리 모양 소반)이고, 서민이 쓰던 것은 안쪽으로 굽은 '개다리소반'이라고 한다. 그때 산 우리 집의 소반은 무려 '호랑이 다리'다. 서민이면서 조금 뻔뻔스런 구입을 해 버린 것 같은 기분도 들었지만 어디서 어떤 이가 쓰던 물건일까 생각해 보는 것 역시 즐거웠다.

　　'숟가락'에도 빠졌다.

　　"숟가락이란 단순히 식사를 위한 도구는 아닙니다. 조금 과장되게 말하면 한국인의 마음을 상징하는 것입니다."라는 문장에 마음이 찔렸던 것은 예전에 만난 한국 작가에게서 들었던 어떤 이야기 때문이었다. 아시아태평양전쟁 중에 한반도 사람들은 국가의 요구에 따르기 위해 숟가락까지 바쳐야 했다고 한다. 일본 본토에서도 냄비나 주전자의 공출이 있었다곤 하지만, 당시 일본의 식민지였던 한반도에서는 매일매일 밥을 먹는 데 쓰던 숟가락까지 뺏겨야 했다. '사람의 마음을 상징하는 것'이었음에도.

소반과 은식기, 유기도 좋아하지만, 저자가 '일본인이 가장 좋아하는 한국의 공예품'이라고 한 '보자기'를 역시 좋아한다. 일본어로는 후로시키風呂敷라고 풀어쓸 수 있지만, 보자기는 그저 물건을 싼다기보다 그대로 액자에 넣어 방을 장식하고 싶은 모던한 분위기가 느껴진다. 책의 뒤쪽에 실린 가게나 뮤지엄 숍 가이드도 내가 좋아하는 종로 지역이 많아서 여행할 때 가져가 함께 즐길 수 있다.

○

『한국의 아름다움을 찾아 떠난 여행』

두 번째로 소개하고 싶은 책은 『한국의 아름다움을 찾아 떠난 여행』이다. 저자는 한국을 대표하는 배우 배용준. 글뿐만 아니라 사진도 거의 본인이 찍었다고 하니 재능이 많은 사람이다.

이 책을 알게 된 건 비교적 최근이다. 한국 여행 전에 참고할 만한 자료를 찾았는데 종종 주위에서 전해 듣던 정보 중에 이 책이 있었다. 저자가 배용준이라는 사실에 놀랐지만, 흑백사진을 쓴 표지도 수수했고, 내용도 차분하고 어른스럽다고 할까, 화려함을 전혀 강조하지 않아서 출판 당시 도쿄 돔에서 기념 이벤트를 했다든가, 그 이벤트가 DVD화되었다든가 하는 소식도 전혀 몰랐다. 배용준의

팬('가족'이라고 부른다고 한다. 그런 감각은 조금 와닿지 않지만)에게는 바이블과 같은 위상과 매력을 가진 책인 듯하다.

드라마 〈태왕사신기〉 촬영 중에 입은 부상 때문에 잠시 쉬어야만 했던 인기 배우가, 그 휴식기 동안 자국 문화를 더 잘 알고 싶어서 직접 찾아간 한국의 방방곡곡, 그 길에서 만난 명인들과의 교류의 기록이자 '그 길' 자체의 기록이다.

김치, 한복 염색, 사찰 음식, 다도, 도자기 등 가는 곳마다 '선생님'을 만나 가르침을 청하고, 직접 따라 배워 보는 자세는 무척 겸손하며, 글과 사진에도 그 태도가 배어 있다. 각 공예품의 역사적 배경이나 자세한 제작 방식을 꼼꼼하게 서술하지만 때때로 섞여 들어간 개인적 소회와 추억, 무언가를 결심하는 독백 같은 표현들도 재미있다.

그가 무엇을 '한국의 미'로 생각하는지는 풍경 사진이 많이 들어간 시각적 측면으로 잘 드러나는 것 같다. 책머리에 "배우 배용준이 아니라, 고독함과 그리움을 찾고 싶은 바람을 가진 한 인간으로서" 이 책을 만들었다고 쓰여 있다. 한국어판 원서에는 어떻게 썼는지 알 수 없지만, '고독함을 찾고 싶다고 바라는 한 인간'이란 어떤 사람일까, 하는 작은 궁금증이 생기기도 했다. 누군가가 정성 들여 만든 것을 사용하거나, 입에 넣거나, 아끼고 사랑할 때는 분명 대자연의 품에 안긴 단 한 사람에게 찾아오는 행복한 고독 비슷한 감정을 느끼게 될지도 모르겠다.

나카지마 교코

1964년 도쿄도에서 태어났다. 도쿄여자대학 문리학부 사학과를 졸업했다. 일본어학교 직원, 자유기고가, 출판사 근무 등을 거쳐 미국으로 건너갔다. 귀국 후인 2003년 『FUTON(이불)』으로 소설가로 데뷔했고 2010년 『작은 집』(서울문화사)으로 나오키상, 2014년 『아내가 표고버섯이었을 무렵』으로 이즈미교카泉鏡花 문학상, 2015년 『외뿔!』로 가와이하야오河合隼雄 이야기상과 역사시대작가클럽 작품상, 시바타렌자부로柴田錬三郎상을 동시에 수상했다. 같은 해 발표한 『조금씩, 천천히 안녕』(엔케이컨텐츠)은 주오코론 문예상과 일본의료소설대상을 받았다. 그 밖의 작품으로 『어쩌다 대가족, 오늘만은 무사히!』(예담), 『파스티스』, 『고스트』, 『그녀에 관한 12장』, 『꿈꾸는 제국도서관』 등이 있다.

니
미
스
미
에

新見寿美江 ── 편집자

○

『사기장 신한균의 우리 사발 이야기』

신한균 | 가야넷 | 2005

"조선 막사발이 말 그대로 잡기雜器였던 걸까?"라는
의문을 품은 도예가인 저자가 "잡기가 아니라 제기祭器였던
것은 아닐까?"라는 가설을 세우고 조사와 이론, 실천에 근거해
새로운 견해를 제시한 한 권의 책이다. 조선 도공의 높은
미의식, 제한된 상황에서 보여 준 탁월한 표현력, 그리고 이를
정성껏 전하려는 저자의 연구 열정과 감성이 조선 도자기의
아름다운 세계관으로 우리를 이끈다.

　　이도 다완은 하케메刷毛目(귀얄, 털붓이라는 뜻. 일본에서는
귀얄로 백토를 발라 문양을 내는 분청사기의 기법을 다완의 이름으로
사용한다.—옮긴이), 미시마三島 등과 함께 고려 다완을 대표하는
하나로 알려져 있다. 그중에서도 일본의 국보〈오이도다완
명기자에몬大井戸銘喜左衛門〉(다이토쿠지 고호안 소장)은 16세기에
한반도 경상남도에서 만들어진 최고 걸작이다. 색과 형태,
굽 부분의 유방울(이른 봄의 이슬같이 동그랗게 말린 유약의 흔적을
일컫는 말. 매화나무 껍질을 닮았다고 하여 흔히 '매화피'로 부르지만,
이 책에서는 신한균이 사용한 용어를 쓴다.—옮긴이) 등, 어느 것이나
깊은 맛이 느껴져 다도인뿐 아니라 수많은 사람을 매료하며
지금까지 전해지고 있다.
　　16세기에 한반도에서 일본으로 건너온 다완은 통틀어
고려 다완으로 불리지만 문양이나 특징, 원산지(발견된 항구의
이름)에 따라 이도, 미시마, 하케메, 고모가이熊川 등으로
분류되어 저마다의 이름이 붙었다. 그 당시 조선의 도자기가

주목받은 배경에는 일본의 전국시대 무사들을 매료한 다도의
세계가 커다란 변화를 맞이한 상황을 들 수 있다. 귀족들의
사치스런 놀이 문화였던 서원차書院茶에서 소박함을 중시하는
와비차侘び茶로의 변화, 한적하고 아취 있는 마음을 풀어내는
와비侘び의 미의식이 주류가 되었던 것이다. 자연히 여기에
걸맞은 설비나 도구가 필요해지자 예전에 귀한 대접을
받았던 천목天目 다완 등 중국에서 유래한 기물에서, 소박함이
느껴지는 시가라키信樂, 히젠備前, 그리고 고려 다완이 주목받게
되었다.

와비차는 센노 리큐千利休 같은 다도인이 체계화하여
오늘날까지 이어졌고, 다도는 일본을 대표하는 문화로서
국내외에 알려져 있다. 하지만 다도회 자리에서 사람들을
매료한 이도 다완이 한국에서 왔다는 점, 그리고 이 다완이
언제, 어디에서 어떤 이유로 만들어졌는지가 한국인에 의해
상세히 밝혀져 일본에 소개된 적은 없었다.

'이도 다완은 잡기'라는 주장이 정설이 되어 왔다. 저자
신한균이 이 설을 부정하고 있는 것은 아니다. 본문 중에
"야나기 무네요시가 국보〈기자에몬〉을 두고 처음으로
'잡기론'을 주장했다지만, 만약 야나기 무네요시가 이도 다완을
만든 도공이었다면, 그런 책은 쓰지 않았을 것이다."라는
부분이 있다. 글은 "나는 결코 야나기를 비난하려는 것은
아니다."로 이어지는데, 여기서 도예가로서의 시선과
연구자로서의 시선이 동시에 느껴진다. 그리고 "센노 리큐가

제창한 '와비사비'라는 사고방식은 일반적으로 일본 고유의 미의식이라고 여겨진다. 하지만 한국의 옛 건축을 보면, 그 솜씨가 자연 그대로의 미를 잘 살린 건축을 목표로 한 것을 알 수 있다."라고 하며 오랫동안 한국에서 전해 내려온 미의 세계관인 '멋'에 관해서도 언급한다. 이런 생각을 기초로 이 책에서는 이도 다완은 제기였다는 고찰을 '도자기의 굽, 비파색, 유방울의 미학, 물레질의 선, 이도 다완이 만들어진 짧은 기간, 왜 이도 다완은 출토되지 않는가'라는 식의 목차 아래 서술하여 읽어 나가는 동안 잡기가 아니라 제기였다는 주장을 차츰 이해할 수 있도록 했다.

곳곳에 한국의 풍경을 떠올리게 만드는 표현을 맛깔나게 담아 단순히 논리를 펼치는 게 아니라 찻잔에 따라 놓은 녹차의 아름다움과 맛이 풍부한 정서를 담아 노래하는 판소리의 세계관을 결부하여 이야기한다. 또한 "제대로 쓰고 다루어야 다완이 산다."라는 주장을 개성 넘치는 작풍으로 유명한 계룡산 도자기를 만든 도공의 소망과 함께 잘 전해 준다.

한국 도자기의 세계를 이렇게까지 알기 쉽게 쓴 책을 읽은 적은 처음이라는 생각이 든다. 이 책은 이도 다완이 잡기가 아니라 제기였다는 견해를 주축으로 삼으면서 조선 도공이 자연을 향해 품었던 경외심을 숭고한 미의 세계관으로 응축했다. 바로 저자 자신의 미학임에 틀림없다.

니미 스미에

니미공방 대표이사. 2015년 『한국 도자기 탐방』을 펴냈다. 1997년 여행 잡지에서 한국을 담당한 이후 한국의 매력을 발견하고 많은 여행 잡지를 만들었다. 1998년부터 한국의 도예 작가와 교류를 이어가 2016년 도쿄 시부야, 2018년 도쿄 마루노우치에서 한국 도자기 전시를 개최했다. 저서로 『한국 도자기 순례』 등이 있다.

다
케
나
카

히
데
토
시

竹
中
英
俊
—

편
집
자

○

『직지심체요절』(영인본)

청주고인쇄박물관 | 2008

○

『한글의 탄생: 인간에게 문자란 무엇인가』

노마 히데키 | 박수진, 김진아, 김기연 옮김 | 돌베개 | 2022

○

『직지심체요절』(영인본)

한국을 아홉 번 방문했다. 그중에서 감동적이었던 것 하나를 들라면, 나는 주저 없이 『백운화상초록불조직지심체요절 白雲和尙抄錄佛祖直指心體要節』(『직지심체요절』 또는 『직지』라고 약칭)과의 만남을 꼽겠다. 2001년 유네스코 '세계기록유산'에 선정된 『직지』는 세계에서 가장 오래된, 현존하는 금속활자 인쇄본이다. 나는 이 『직지』라는 서적 자체에도, 거기에 쓰인 활자에도 한없는 '아름다움'을 느낀다.

　『직지』의 '아름다움' 중 하나는 문화적 전통 속 '시원'과 연결되어 있다는 점을 들 수 있을 것이다. 물론 『직지』를 활자 문화를 담은 책의 '시원'이라고 할 수는 없다. 『직지』보다 오래된 교니膠泥(흙판)활자와 목활자 등으로 찍은 인쇄본이 한반도 밖에서 현존하기 때문이다. 또 한반도에서도 『직지』 이전에 금속활자로 책을 인쇄했다는 기록이 남아 있다. 다시 말해 『직지』는 활자본 혹은 금속활자본의 '시원'이라서가 아니라, 오늘날 현존하는 세계 최고最古의 금속활자본이라는 측면에서 '세계유산'으로 뽑힌 것이다. 하지만 이 인쇄본을 손에 넣었을 때 나는, 『직지』보다 훨씬 시대를 거슬러 올라가는 활자본이나 금속활자본의 '시원'까지 강렬하게 느끼고 감동했던 것이다. 그런 의미에서 오늘날 『직지』라는 서적은 '미'의 질료이자 형상이다. 또한 활자 자체는 졸렬하다고

평가될지 모르지만, 실로 '굳센 아름다움'을 느끼게 해 준다.

『직지』는 청주 흥덕사에서 주조된 금속활자를 사용해 1377년에 인쇄되었다. 구텐베르크의 금속활자로 찍어 1455년 무렵에 제작되었다는 『42행 성서』보다 앞선다. 바로 그 흥덕사 터에, 인쇄의 역사에 초점을 맞춰 연구와 전시 활동을 하는 청주고인쇄박물관이 1992년 건립되었다. 나는 이곳을 세 번 방문했는데 한반도뿐만 아니라 세계 인쇄의 역사까지 깊이 이해할 수 있는 박물관이라는 생각이 들었다.

금속활자 인쇄본 『직지』는 현재 프랑스국립도서관의 동양문헌실에 보관되어 있다. 상하 두 권으로 간행되었으리라 추정되지만 남아 있는 것은 하권뿐이다. 원래의 금속활자 인쇄본을 기초로 만든 번각목판인쇄본이 남아 있어 내용을 연구하는 데는 큰 지장이 없을 테지만, 인류의 예지를 담은 유산으로서 금속활자본이 상권과 하권의 완전체로 발견되기를 바랄 따름이다.

일본에서는 '분로쿠文禄·게이초慶長의 役'이라 부르는 임진왜란과 정유재란은, 돌이켜 보면 동아시아 역사에 커다란 혼란을 안긴 도요토미 히데요시의 침략이자, 부정적인 영향을 미친 사건이다. 두 나라의 불행한 관계가 이 사건으로 비롯되었지만 한편으로 조선의 활자 인쇄기술이 일본으로 전해져 출판과 인쇄 문화를 비약적으로 발전시켰다고도 말해 둘 필요가 있다. 예컨대 아베 요시오阿部吉雄의 『일본 주자학과 조선』(도쿄대학출판회, 1965)에는 "분로쿠·게이초에서

간에이寬永(1624~1644) 시기에 걸쳐 활자 인쇄가 성행한
것은 조선 출병의 영향이다. (…) 궁중에서도 민간에서도
조선 활자를 모방한 목판활자를 만들어 차차 활자 인쇄본을
발행했다.”라는 서술이 있다.

조선 활자의 도입에서 촉발된 일본의 '고활자판' 문화사적
의의는 어디에 있을까. 소리마치 시게오反町茂雄의 『고서점의
추억』(헤이본샤, 1986) 제2권에 다음과 같이 쓰여 있다.

“[일본의 고활자판은] 16세기 말부터 17세기 초반의 40년
무렵까지 약 50년 동안 출판되었습니다. (…) 고활자판은 이
나라 국민의 학술, 문예, 교양 등과 직접 관련을 맺어 왔습니다.
이는 이 나라 문화사에서 메이지 5년(1872년)에 실시된 학제
개혁 정도만이 견줄 수 있을 정도로 성대한 사업이었습니다.
서구 세계에서 15세기 후반 약 50년간 인큐너블incunable(초기
활자 간행본집)이 해 온 역할과 거의 같은 일을 고활자판이
담당했던 것입니다.”

일본의 출판 인쇄 종사자는 고서적상 소리마치 시게오의
귀한 지적을 뼈저리게 통감해야 한다.

활자 인쇄에서 전자 사진식자로 이행한 지 오래며,
요즘은 전자매체를 통한 출판도 큰 비중을 차지하고 있다.
하지만 우리는 출판 인쇄 문화의 전통으로서 위와 같은 역사를
갖는다는 점을 자각하며 새로운 시대을 향한 도전을 이어 가야
한다.

○

『한글의 탄생: 인간에게 문자란 무엇인가』

노마 히데키의 『한글의 탄생』은 한글(훈민정음 또는 정음)의
탄생부터 오늘날에 이르는 역사를 알기 위한 최적의 책이자,
마치 한글이라는 문자가 창제되던 그곳에 서 있는 듯한
현장감을 전해 주는 보기 드문 책이다. 또 한글을 넘어 문자
일반의 탄생과 그 본연의 모습에 대해서도 생각하게 만들어
풍부한 시사점을 주는 책이다.

이 책에 따르면 한글의 탄생은 한자, 한문의
에크리튀르écriture(쓰는 것, 쓰여진 것이라는 뜻의 프랑스어)에
대한 정음 에크리튀르 혁명이었다. 또한 정음은 '민民의
에크리튀르'를 상정하고 만들어졌기에 '붓을 사용해 쓴다'는
자세를 거절한 것이었다. 거절한 이유 중 하나는 인쇄술에서
'문자의 의장＝문자의 미학 혁신'을 기획했기 때문이다. 정음의
등장 자체가 문자의 '형태＝게슈탈트Gestalt'의 변혁을 목표로
삼은 것이었고 나아가 서예 미학에 대한 근본적인 반역이자,
동시에 새로운 서예 미학의 지향이었다. 저자는 이러한 목표가
그 후 한글이 가진 '일상의 미'로 연결된다는 놀라운 견해를
펼치고 있다. 문자, 서예, 에크리튀르의 관점에서 '한국의 미'를
생각할 때 빼놓을 수 없는 한 권의 책이다.

또한 이 책의 배경이 되는 저자 노마 히데키의 언어관은
『언어존재론』(도쿄대학출판회, [한국어판 출간 예정, 연립서가,

2024])에 제시되어 있기에 일독을 권한다.

다케나카 히데토시

1952년 미야기현 오사키시에서 태어났다. 와세다대학을 졸업하고 재단법인 도쿄대학출판회를 거쳐 현재 사단법인 홋카이도대학출판회의 고문이다. 공편한 책으로 『논창 미스터리 총서 사사키 도시로 탐정소설선 I, II』가 있다. 도쿄대학출판회 시절에 『현대 정치학 총서』(전20권), 『공공철학』(전20권)을 비롯하여 다양한 서적의 편집을 담당했다. 현재 관심사는 일본 대학출판의 역사와 현재에 초점이 맞춰져 있다. 일본의 활자 인쇄는 16세기 말 유럽과 한반도를 경유한 두 가지 흐름이 있으며, 그 성쇠를 거쳐 메이지 시대 이후 근대 인쇄 출판 문화를 형성했다고 생각하고 있다.

다
케
우
치
에
미
코

竹内栄美子 ── 문학 연구자

○

『조선민예론집』★

아사카와 다쿠미 | 다카사키 소지 엮음 | 이와나미쇼텐 | 2003

○

『경주는 어머니가 부르는 소리』

모리사키 가즈에 | 박승주, 마쓰이 리에 옮김 | 글항아리 | 2020

○

「비 내리는 시나가와역」, 『나카노 시게하루 시집』★

나카노 시게하루 | 이와나미쇼텐 | 1978

○

『조선민예론집』

교토에 갈 때 시간이 나면 시치쿠의 고려미술관을 찾는다.
고즈넉한 미술관이지만 소장품이 훌륭해 지금까지 여러 번
들렀다. 재일조선인 1세 실업가 정조문鄭詔文 씨가 수집한
백자와 청자 항아리, 포도와 화조 문양 청화백자, 화각 장롱,
서적과 문방구를 그린 책가도, 알록달록한 보자기는 몇
번을 보아도 질리지 않는다. 2층에 있는 소반이나 문갑 등
목공예품도 멋지다. 미술관 견학을 마치고 가모가와강을
따라 가미가모 신사까지 어슬렁어슬렁 걷는 것도 호사스러운
시간이다. 고려미술관 말고도 도쿄 고마바에 있는 일본민예관,
오사카 나카노시마의 오사카시립동양도자미술관 등 한국의
미술품을 소장한 곳에는 자주 발길을 둔다. 일본이나 중국
작품도 좋지만 한국의 미술품은 곁에 두고 싶은 느낌을 준다.
어딘가 옛 생각을 떠올리게 만드는 정겨운 것들이 많다.

청화백자나 민화도 좋아하지만, 특히 마음에 드는 것이
소반이다. 개다리소반(구족반)과 호랑이 다리 소반(호족반)을
서울 여행을 할 때 인사동에서 몇 개 사 온 적도 있다. 골동품은
아니고 요즘 만들어진 것이지만 반짝반짝 윤기 나는 적갈색
느낌이 멋져 자잘한 물건들을 올려놓는 받침대로 쓰고 있다.
오이타현의 낡은 고향집에서는 소반 위에 히타에서 생산되는
소박한 도자기인 온타야키小鹿田燒 사발 같은 걸 올려 두었다.

한국과 일본의 민예품을 조합해서 즐기는 셈이다. 이런 소반에 관해 많이 배울 수 있었던 책이 아사카와 다쿠미浅川巧의 『조선민예론집』에 수록된 「조선의 소반」이다. 개다리소반과 호랑이다리 소반밖에 몰랐지만 이 책에 따르면 정말 다양한 종류의 소반이 있다고 한다. 「삽화 해설」 항목에는 사진을 하나하나 싣고 은행나무라든가 느티나무라든가 재료 설명도 덧붙였다. 다리 장식이 화려한 궁중용 소반도 있지만 내가 끌리는 것은 보통 가정에서 쓴 듯한 조금 더 소박하고 깔끔한 소반이다. 치렁치렁한 장식 없이 질박한 쪽이 더 좋다.

단행본 『조선의 소반』의 발문을 쓴 야나기 무네요시의 민예 운동은 서민의 생활 속에서 태어난 그 지역 특유의 공예가 가진 아름다움을 발견한 획기적인 운동이었다. 임금님이나 왕후 귀족의 삶을 꾸며 주는 비싼 물건이 아니라, 보통 사람의 생활 속에 있는 미의 형태에 끌린다. 그런 아름다움은 일본뿐 아니라 어느 지역에도 있는 법인데, 아사카와 노리타카, 다쿠미 형제의 활동이 바로 한국의 민예가 지닌 아름다움을 찾아낸 것이었다. 아사카와 다쿠미는 이렇게 말했다. "어떤 일이든 평생 지치거나 싫증 나지 않고 할 수 있다면 행복한 사람이라고 생각한다. 인류 전체도 그 사람의 덕을 보는 일이 많을 것이다. 무릇 자본에 맞서는 노동이 아니라, 자본이 있더라도 거기에서 자유로워지는 일, 혹은 자본이 없어도 마음대로 해낼 수 있는 일이 아니라면 인간에게 평안을 가져다주지 않을 것이다." 자본의 논리에 지배되고 강요당하는 일이 아니라, 자신의

손으로 만들기에 확실한 보람을 안겨 주는 물건. 기계로
일률적으로 만들어 내는 제품이 아니라, 따뜻한 감촉이
전해지는 물건. 마음의 평안을 가져오는 것들. 거기에선 나무의
향이 나고, 서늘한 바람이 불어온다.

○

『경주는 어머니가 부르는 소리』

한국은 서울 여행밖에 하지 못했지만, 언젠가 경주에 가 보고
싶다. 신라 시대의 고도 경주는 일본으로 치면 나라라고 하면
될까.

　　『경주는 어머니가 부르는 소리』는 한반도에서 태어난 후
17년간 대구, 경주, 김천에서 자란 모리사키 가즈에森崎和江가
일본으로 돌아간 후 자신에게는 '참모습'이 없다고 생각하고
식민지 조선에서 만들어진 '얼굴'을 재확인하기 위해 쓴
책이다. "나의 원형은 조선에 의해 만들어졌다. 조선의 마음,
조선의 풍물과 풍습, 조선의 자연에 의해서."라고 모리사키는
말한다. 다만 자신은 식민자의 자녀이며, 아시아 다른 민족과
접하면서 일상적으로 침략을 한 사실을 불문에 부칠 수 없다고
생각했을 것이다. 모리사키가 써 내려간 말은 '나의 고향'이라
부르는 조선을 찢어지는 마음으로 바라볼 수밖에 없는 갈등
속에서 쥐어짜듯 나온 것이다. 리버럴한 중학교 선생이던

아버지와 상냥한 어머니 아래에서 행복한 소녀 시절을 보내던 모리사키는 초등학교 귀갓길에 친구와 함께 방직공장 구경을 갔다가 오지 말았어야 했다고 깊이 후회한다. 때 묻은 흰 저고리 차림으로 빙글빙글 돌아가는 기계 앞에서 누에고치를 움켜쥐고 작업하던 어린 여자아이와 눈이 마주치고 만 것이다. 여공들은 모두 조선인이었고 자기보다 어린 소녀도 있었다. 초등학생 모리사키는 좀처럼 수습되지 않는 복잡하고 끈끈한 감정에 휩싸인다.

식민자의 자녀인 자신과, 방직공장에서 일하는 소녀. 어찌할 수 없는 그런 현실과 등을 맞대고 자라난 아이인 자신에게 비친 조선은 '어머니'의 세계였다. 어린 모리사키는 알지 못하는 '어머니들'에게 보호받고 있다고, 그 '어머니들'에게 길러지고 있다고 느낀다. 모리사키에게 조선은 자기를 감싸주는 '어머니'인 동시에, 도저히 갚을 수 없는 부채이기도 했다. 식민지 조선을 비롯해 탄광, 여성, 오키나와 등을 테마로 씨름하며 자신의 마음속을 응시하며 격투 속에서 생겨난 모리사키 가즈에의 말은 아름답고도 귀하다.

○

「비 내리는 시나가와역」

학생 시절부터 나카노 시게하루中野重治의 문학에 매료되어

거듭해서 연구를 해 왔지만, 내 속 '한국 문제'의 출발점
역시 나카노 시게하루다. 조선인 운동가들과 프롤레타리아
문학운동을 함께했던 일과, 나카노의 가족이 식민지 조선과
깊은 관계를 맺고 있었던 점(부친은 조선총독부 임시토지조사국의
서기였다. 나카노는 아버지가 식민지지배의 말단에 있었다는 사실을 잊은
적이 없었다. 또한 여동생은 조선인 시인이던 김용제와 연인 사이였다.)
등 나카노 시게하루의 문학을 생각하는 데 있어 조선 문제는
빼놓을 수 없다. 그중에서도 시「비 내리는 시나가와역」은 그의
대표작 중 하나면서, 쓰치모토 노리아키土本典昭 감독의 영화
〈나카노 시게하루를 그리워하다〉에서도 낭독되는 장면이 있어
인상적이었다.

　　이 시는 1928년 11월 쇼와 천황 즉위식 때문에 체포되어
강제송환된 이북만 등 조선인 운동가 동지에 관해 읊는다. 이
즉위식 때 나카노 역시 모토후지경찰서에 29일간 수감되었다.
천황 즉위식을 대비해 비판 세력과 불온 분자를 미리 정리해
두려는 심산이었을 것이다. 신辛, 김金, 이李, 그리고 또 다른
이 씨. 한 사람, 한 사람에게 전하는 "사요나라(안녕히)"라는
인사말은, 함께 운동을 펼쳐 온 동지에 대한 석별의 마음이자
한편으론 그들을 쫓아내는 '수염, 안경, 곱사등', 즉 '일본
천황'을 향한 증오와 이어진다. 다만 1970년대에 이 시를
둘러싸고 이루어진 비판도 경청할 만하다. 예를 들면 개고 전
처음 발표됐을 때는 천황 암살 테러의 문제가 결부되자 이를
조선인 운동가에게 떠넘겼다든가, 현재 남아 전해지고 있는

시에서도 일본 프롤레타리아는 (시 속에 등장하는 구절대로) "앞 방패 뒤 방패"인 조선인 프롤레타리아의 비호를 받으며 안전한 위치에 있었다는 점이 여실히 드러난다든가 하는 비판이다. 나카노 시게하루 본인도 "민족 에고이즘(이기주의)의 꼬리 같은 것을 질질 끌고 있었다."라고 반성의 말을 남긴 바 있다.

　　그럴지도 모르지만 나는 「비 내리는 시나가와역」을 나카노 자신에게도, 또한 일본과 조선의 민중 연대에 있어서도 특별한 시였다고 생각하지 않을 수 없다. 나카노가 젊은 시절부터 평생 조선인 문제를 가까이 여기며 계속 생각했던 점, 부친이 식민지지배의 앞잡이였던 사실을 잊지 않았다는 사실 때문이다. 그렇지 않았다면 이북만이 이 시를 한글로 번역했을 리가 없다(번역자는 분명 이북만이었을 것이다). 첫 발표 때 검열로 인해 많은 복자로 뒤덮였고 원래 원고가 유실되어 재현될 수 없었지만 1976년 미즈노 나오키水野直樹가 이북만의 한글 번역본을 발견하여 나카노 시게하루에게 보냈다고 한다. 한글에서 거꾸로 다시 번역하여 일본어 원래 모습이 알려진 것은 연로한 나카노에게도 기쁜 일이었음이 틀림없다. 재현될 수 없었던 시가 긴 시간이 흘러 그것도 한글 번역판 때문에 판명되었기에 나카노는 조선과의 깊은 인연을 한층 느낄 수 있었으리라.

　　아사카와 다쿠미의 짧은 글 「조선 소녀」에는 조선인을 향해 으스대는 일본인을 불쾌한 심경으로 바라보는 다쿠미

자신과, 조선 소녀들과 이어지는 마음이 담겨 있다. 조선을 '나의 고향'으로 생각한 모리사키 가즈에는 훗날 아버지의 제자를 찾아 한국에 가서 예전 동급생과 재회할 수 있었고 그 인연은 그 뒤로도 이어졌다. 나카노 시게하루가 노래한 시에는 조선인 운동가와 민족을 초월한 연대의 마음이 담겨 있다. 나카노에 관해서는 김달수金達壽와의 인연도 덧붙여 두고 싶다. 히로세 요이치廣瀨陽一의 『일본 속의 조선 김달수전傳』(클레인, 2019)에는 만년까지 나카노 시게하루가 조선 문제를 진지한 자세로 마주했고, 김달수와 신뢰 관계도 있었다고 쓰여 있다. 조선(한국)을 둘러싼 이런 사람들의 인연이야말로 아름답다고 나는 생각한다.

다케우치 에미코

1960년 오이타현에서 태어났고 에히메현에서 자랐다. 오차노미즈여자대학을 졸업하고 동 대학 대학원 박사과정 수료 후 오차노미즈여자대학 조교와 지바공업대학 교수를 거쳐, 메이지대학 교수로 재직 중이다. 전공은 일본 근대문학으로 오차노미즈여자대학에서 박사학위(인문과학)를 받았다. 주요 저서로 『나카노 시게하루: 인물과 문학』, 『비평정신의 형태: 나카노 시게하루·다케다 다이준』, 편저로 『컬렉션·도시 모더니즘 시 잡지 제2권 아나키즘』, 『전후 일본, 나카노 시게하루라는 양심』, 『컬렉션·전후 시 잡지 제9권 대중과 서클 잡지』, 『신편 일본여성문학전집 제9권』, 공편저로 『나카노 시게하루 서간집』, 『여성작가가 쓰다』, 『나카노 시게하루와 전후 문화운동』, 『나카노 시게하루·호리타 요시에 왕복서간 1953-1979』 등이 있다.

다
테
노

아
키
라

舘
野
晳 ——

출
판
평
론
가
,

번
역
가

한국의 미를 다룬 일본 서적을 검색해 보면, 국보나 보물로
지정된 작품을 소개하는 도감이나 불상과 도자기 등의 명작
가이드북, 관광안내서 등이 인기가 많다. 그중에서 나름대로
고른 것이 위의 다섯 권의 책이다.

　　가토 쇼린진加藤松林人(1898~1983)은 20세에 경성(서울)으로
이주하여 패전 때까지 30년간을 현지에서 살았다. 시미즈
도운清水東雲에게 그림 지도를 받고 1922년에 열린 제1회
《조선미술전람회》에 입선한 후 그 후로도 몇 번이나 입선했다.
일본인과 조선인(이상범, 노수현 등) 화가와 교류를 이어 가며
서민의 삶 속으로 들어가 그들의 숨결을 직접 피부로 느끼며
표현하려고 애썼다. 패전 후에는 한일 화단의 친선 교류 활동에
나섰고, 1964년에는 전후 처음으로 다시 한국 땅을 찾았다.

　　가토 쇼린진이 남긴 수필화집『한국의 아름다움』(원본은
『조선의 아름다움』)은 1958년에 '가토 쇼린진 반포회'가

간행했다. 해방 전에 조선 각지를 다니며 자연과 풍물, 문화유산, 서민의 생활을 따뜻한 시선으로 그린 스케치를 모은 책이다. 그림에 덧붙인 글에서도 대상을 향한 따스한 애정이 느껴진다. 책 뒤에 실은 서울, 제주도, 아사카와 다쿠미의 묘지에 관한 보고는 1964년 당시의 사정을 알려 준다는 점에서도 귀중한 자료다.

번역가이자 에세이스트 김소운은 쇼린진을 두고 "반도의 산하와 풍경을 그린 당대 일인자, 그 투명한 애정에 언제나 옷깃을 여며 자세를 바로잡고 싶은 마음"이라는 평가를 남겼다.

다음으로 『조선 반도와 일본의 시인들』은 일본인 문학가가 조선(조선인)을 대상으로 노래한 시와 단가를 골라 거기에 저자의 코멘트를 붙여 한 권으로 묶어 낸 책이다. 주목해야 하는 이유는 수록된 작품 모두가 '한민족에 연대감을 표현한 작품'이라는 점이다. 직접 한국의 '미'를 노래하지는 않았더라도, 상대방과 연대를 바라며 창작한 작품이다. 분명 대상에 '아름다움'과 애정을 느꼈기 때문일 것이다. 그래서 굳이 '미를 읽기' 위한 책에 포함했다.

이 책에는 이시카와 다쿠보쿠石川啄木에서 가와즈 기요에河津聖惠까지 90명에 이르는, 주제도 기법도 다른 시인들의 작품이 선별됐다. 읽어 나가다 보면 일본인의 조선관(한국관)이나 시대에 따른 관심이 어디에 있었는지 그

추이 등이 상세하게 전해 온다. 시인들은 작품으로 한반도의
사람들과 서로 이해하고 우호, 연대하기를 바랐다. 하지만
일본의 식민지지배, 한국전쟁, 남북분단 같은 이유로 여전히
이루어지지 않고 있다. 앞으로의 과제가 많다는 점을 새삼
통감케 한다.

최근에는 한국에 관심을 가진 사람이 늘어 가고 있다. 시나
단가의 세계에서도 새롭게 지평을 여는 작품을 만나 보고 싶다.

『한국의 문화유산』그리고『아름다움, 그 불멸의
이야기』는 출판사 쿠온의 '인문·문화' 시리즈에 포함되어
일본에서도 번역됐다. 앞의 책은 석학 최정호 씨가 '경주'부터
'효 사상'에 이르는 문화유산 35점을 선정하여 뛰어난 점과
민족적 특질을 자유롭게 이야기하며 이런 문화유산을 향한
저자의 심정을 묶은 책이다. 사전이나 가이드북처럼 균형
잡히고 평이한 서술이 아니라, 각각의 항목에 관한 저자의
개인적인 감정을 거리낌 없이 솔직하게 이야기하는 점을
특징으로 하는 매력 넘치는 에세이이기도 하다.

『아름다움, 그 불멸의 이야기』는 중국과 한국에서
지금까지 전해 내려온 전설적인 미녀들을 다룬다. 어째서
미녀라고 불리게 되었는지, 어떤 매력의 소유자였는지, 그리고
미녀 탄생의 사회적 배경까지 다루는 입문서이다. 실로 '미'를
읽기 위한 최적의 책인지도 모른다. 신, 우주, 바닷속, 각종
동물까지 등장하는 설화가 보여 주는 의외의 전개는 '이야기'를

읽는 즐거움을 증폭시켜 준다.

　　마지막으로 소개하는 책은 김철앙의 『조선 민족의 미 100점』이다. 도자기, 조형물, 3대 화가, 역사상의 화가, 불상, 목공예, 민화, 근대회화, 이렇게 여덟 분야에서 100점을 선별하여 사진과 함께 펼침면 두 페이지에 대상을 소개한다. 이 책은 가까이 두면 편리하게 들춰 볼 수 있는 미술책이라 주요 작품을 체크하기에도 편하다. 편집과 장정도 빼어나다.

　　이 책의 바탕은 『조선신보』(2011년 5월~2014년 12월)에 기고한 글인데 연재 중에도 독자로부터 호평을 받았다고 한다. 저자는 후기에서 "이제 와서나마 우리 민족의 독창적이고 힘차며 또한 섬세함을 잃지 않는 창조물이 얼마나 많은지 통감했다."라고 썼다. 보건대 소개가 누락된 작품도 몇 점 있는 듯 보인다. 이를 보충하기 위해서라도 속편의 간행을 기대한다.

다테노 아키라

중국 다이롄에서 태어났고 호세대학 경제학부를 졸업했다. 한국 관련 출판물의 기획과 집필, 번역, 편집에 종사하며 일본출판학회 회원으로 활동하고 있다. 저서와 편저로 『한국식 발상법』, 『한국의 출판 사정』, 『그때 그 일본인들』(한길사), 『한국의 생활과 문화를 알기 위한 70장』, 번역서로 『한국의 정치 재판』, 『통곡의 문화인류학』, 『분단 시대의 법정』, 『책으로 만드는 유토피아』, 『한국 출판 발달사』, 『한국의 문화유산 순례』, 『대화: 행동하는 지식인 리영희』(공역), 『수인: 황석영 자서전』(공역) 등이 있다.

도다
이쿠코

戸
田
郁
子
ー
번
역
가

○

『아사카와 형제와 경성』

서울역사박물관 엮음 | 서울역사박물관 | 2019

○

『나의 조선미술 순례』

서경식 | 최재혁 옮김 | 반비 | 2014

○

〈시〉
이창동 감독 | 2010

○

『아사카와 형제와 경성』

‘조선의 미’라는 말을 들으면 아사카와 다쿠미를 떠올리는 분이
많을 것이다. 서민이 일상에서 사용하는 백자 다완이나 나무
소반 등을 아끼고 한복을 입고 경성 거리를 걸었던 아사카와
다쿠미는 여러 권의 책과, 영화 〈백자의 사람: 조선의 흙이
되다〉(다카하시 반메이 감독, 2012)로도 잘 알려져 있다.

　　서울역사박물관이 간행한 『아사카와 형제와 경성』은
조선의 미에 매료된 아사카와 형제와 야나기 무네요시의
발자취를 시각적으로 좇는 자료집이다. 서점에서는 판매하지
않고 서울역사박물관 뮤지엄 숍이나 서울시청사 지하의
서점에서 구할 수 있다.

　　자료집에는 사진, 편지, 소묘, 지도 등이 망라되었다.
다쿠미의 일기에 나오는 경성의 골동품상, 설렁탕과 냉면을
먹은 식당, 교회나 친구 집 등의 위치를 알 수 있는 지도를
참조해 그들의 족적을 찾아가 볼 수도 있다.

　　전국의 가마터를 찾아다닌 형 아사카와 노리타카의
스케치에서는 도요지의 입지나 일하던 모습이 생생하게
되살아난다. 다카사키 소지高崎宗司의 『조선의 흙이 된
일본인』을 읽으면서 이 자료집을 펼치면 편지에 쓴 필치까지
가슴에 절절하게 다가온다. 지나 버린 시대를 종횡으로
더듬으며 찾아가는 행복이다.

노리타카는 1913년, 경성의 남대문공립심상소학교에 부임했다. 식민 통치 아래 있던 조선의 현실에 눈물 짓는 심정을 일본의 소설가 도쿠토미 로카德富蘆花 앞으로 써서 보냈다. 고뇌하던 노리타카는 어느 날 골동품상의 백자 항아리에 마음을 빼앗겼고, 이후 조선에서의 삶에 광명이 비치기 시작한다. 1년 후, 형의 뒤를 따라 다쿠미가 경성에 왔다. 아사카와 형제가 차례차례 결혼을 하고 아이를 낳으며 백자와 함께한 생활이 노리타카의 연하장 판화를 통해서 눈앞에 생생히 떠오른다.

형제는 야나기 무네요시와 함께 조선민족미술관 건립을 목표로 분주히 움직였다. 조선의 미에 홀린 남자들의 주위에는 역시 민중의 삶에 관심을 기울인 민속학자 곤 와지로今和次郎, 향토지리학자 오다우치 미치토시小田內通敏, 도예가 도미모토 겐키치富本憲吉, 그리고 많은 조선의 벗이 있었다. 그들은 작은 도자기 하나에 탄복하며 뜨겁게 이야기를 나누고 막걸리 잔을 주고받았음에 틀림없다. 이제는 가고 없는 사람들의 목소리와 냄새까지 상상할 수 있는 즐거움.

이 책은 서울에서 활동하는 건축가 도미이 마사노리富井正憲가 기획했다. 일본민예관, 야마나시현의 아사카와 노리타카·다쿠미 자료관, 이와테현의 오슈奧州시립 사이토 미노루斎藤實 기념관, 오사카시립동양도자미술관 등 각지에 남아 있는 비문자 자료를 정성껏 읽어 내는 작업을 통해 완성한 것이다. 한일 각 분야의 연구자가 힘을 합해 한국어와

일본어로 묶어 낸 이 자료집은 시대를 거슬러 올라가 보고 싶은
사람들의 좋은 길잡이가 된다.

○
『나의 조선미술 순례』

심미안에 관해서는 어쩐지 불안한 심정을 가진 내게는 마음을
뒤흔드는 미의 길을 제시하는 안내자의 존재가 얼마나
고마운지 모른다. 나는 서경식의 『나의 조선미술 순례』를 마치
마른오징어처럼 곱씹어 읽으며 앞으로 찾아올 미의 세계를
애타게 고대하는 독자 중 한 사람이다.

　　이 책은 원래 한국의 독자를 대상으로 썼다고 한다.
한국인이 생각하는 '우리 미술'의 범주를 넘어선 곳에서
살아가는 예술가와 나눈 대화와 인터뷰에는 국경을 넘나들며
살아가는 자들이 던질 수 있는 질문이 담겨 있다. 바로 그
질문이 독자에게 새로운 깨달음을 가져다주는 역할을 한다.

　　서경식의 이름은 1992년 한국에서 번역 출간된 『나의
서양미술 순례』로 한국의 독자에게 각인되었다. 그 후 20년이
더 지나 출간된 『나의 조선미술 순례』를 통해 미지의 세계였던
코리안 디아스포라 미술에 눈을 뜨게 되었다고 감사하는
독자도 많다.

　　물론 그동안 한국 사회도 의식이 크게 바뀌어 '우리'의

허용 범위도 분명 넓어졌다. 하지만 국경을 넘어 왕래하는 빈도나 상호 이해도까지 그에 비례해 확장되었다고 할 수는 없다. 그러므로 독자에게는 마음의 경계를 뛰어넘는 서경식의, 흔치 않은 심미안이 필요한 것이다.

한국어판과 일본어판(일본어판 제목은 『월경화랑: 나의 조선미술 순례』)이 발간되어 두 나라 사람들이 함께 생각하며 걸어갈 길을 제시해 준 점도 고맙다.

○
〈시〉

'한국의 미'라는 말을 듣고 가장 먼저 떠오른 영화가 이창동이 각본을 쓰고 감독을 맡은 〈시〉다. 2010년 《칸영화제》에서 각본상을 수상했고, 배우들의 인생까지 투영한 훌륭한 연기에 더하여 시인 김용택도 열연을 펼쳤다.

알츠하이머가 진행 중인 초로의 여성 '미자'는 시 창작 교실을 다니고 있다. 꽃무늬 블라우스, 레이스 달린 머플러에 흰 모자. 꿈 많은 아가씨 같은 차림새는 지방 소도시에는 그리 어울리지 않는다. 시 선생님이 말한 대로 미자는 꽃이나 나무를 응시해 보지만, 시상은 조금도 떠오르지 않는다.

시 쓰기에 열심인 중·노년의 남녀가 '인생에서 가장 아름다운 것'을 주제로 이야기를 나누는 장면이 있다. 마음

깊숙한 곳에 숨은 미를 찾으려는 시도다. 한 사람, 한 사람씩 세속의 애달프고 아름다운 추억을 이야기한다.

한편 미자의 일상은 잔혹하고 추악한 일로 가득하다. 중학생 손자는 친구들과 어울려 동급생을 강간하고, 그 여학생은 강에 몸을 던져 자살한다. 자식의 장래만 걱정하여 어떻게든 사건을 덮으려는 부모들. 미자가 간병을 맡고 있는 노인은 "죽기 전에 한 번만"이라며 미자의 몸을 요구한다.

가해자의 부모들이 소녀의 목숨을 합의금으로 갚고 본래의 일상으로 되돌아가려고 할 때, 미자는 한 편의 시를 남기고 사라진다. 삶의 흔적을 새긴 시에 가슴이 욱신거린다. 이 세상에는 시로밖에 표현할 수 없는 아픔과 슬픔이 있다는 것을 통감한다.

도다 이쿠코

작가, 번역가. 1983년 한국으로 유학해 고려대학교 사학과에서 한국 근대사를 전공했다. 그 후 중국에서 8년간 살면서 조선족을 취재했다. 저서로 『중국 조선족으로 살다: 옛 만주의 기억』, 『평상복 차림의 서울 안내』 등이 있고 『흑산』(김훈)과 『고수의 생각법』(조훈현)을 일본어로 번역했다. 아사히신문 Globe+에 「서울의 서점에서」를 연재 중이다. 인천의 옛 일본 조계지의 가옥을 개축하여 관동갤러리를 열고 '도서출판 토향'을 세워 책을 만들고 있다. 토향의 주요 출판물로 『소리길을 찾아서: 지성자 가야금 독주를 위한 남도민요 잡가』 시리즈, 간도사진관 시리즈인 『기억의 기록』, 『동주의 시절』, 자료집 『모던 인천: 조감도와 사진으로 보는 1930년대』 등이 있다.

몬마 다카시

門間貴志 ─ 영화 연구자

○

『경성이여 안녕: 가지야마 도시유키 걸작집-문예편』 ★

가지야마 도시유키 | 도겐샤 | 1973

○

『한국현대문학 13인집』 ★

후루야마 고마오 엮음 | 신초샤 | 1981

○

『경성이여 안녕: 가지야마 도시유키 걸작집-문예편』

1930년 경성에서 조선총독부 관리의 아들로 태어난 가지야마
도시유키梶山季之는 패전 후 소설가가 되어 초기작으로 일본
식민 통치 시대의 조선을 무대로 삼은 작품을 남겼다. 한일판
「로미오와 줄리엣」을 연상케 하는 「이조잔영李朝殘影」,
창씨개명 정책에 의문을 품은 일본인 관리의 고뇌를 테마로 한
「족보」 등이 그의 대표 작품이다.

　　「이조잔영」의 주인공은 가지야마의 분신이라고도 할 수
있는 일본인 화가 노구치다. 경성에서 나고 자라 조선의 풍물에
익숙했던 노구치는 일본에서 온 친구들을 종로 뒷골목인
피맛골로 데리고 가서 갈비를 곁들여 막걸리를 들이켜면서
'조선통'임을 거들먹거린다. 요정에서 만난 아름다운
궁정무용수 영순에게 반한 노구치는 그녀를 모델로 그림을
그리기 시작한다. 처음에는 일본인이라 경계했던 영순이지만
조선의 미를 남기고자 분투하는 노구치의 모습에 점차 마음이
기운다. 그 사랑이 비극의 시작이었다. 노구치는 어차피 자신은
타관 사람이라 조선인에게 증오의 대상이라는 현실을 뼈저리게
깨닫고 만다.

　　「족보」의 주인공 다니 로쿠로 역시 화가이며 조선총독부
경기도청에 근무하는 청년 관리이기도 하다. 창씨개명을
추진하는 쪽에 있던 다니는 친일파이지만 개명만큼은 완강히

거부하는 어느 지주의 민족애에 압도당해 충격을 받는다.

두 작품 모두 양심적인 일본인이 식민지 조선에서 직면했던 고뇌를 테마로 삼았다. 작가 가지야마 자신도 경성에서 살았기에 종로 뒷골목의 단골 주막에서 보쌈을 안주로 소주를 마시다가 노구치와 다니의 이야기가 머리에 떠올랐던 것이다.

「이조잔영」과 「족보」는 모두 한국에서 영화화되었다. 반일 감정이 지금보다 훨씬 강했던 시대에 일본인이 쓴 소설이 영화로 만들어진 것은 매우 드문 일이었지만, 창씨개명을 주제로 한 한국소설은 그리 많지 않아서 재미 작가 리처드 김(김은국)의 『잃어버린 이름Lost Names』이 알려진 정도였다. 「이조잔영」은 한일 국교정상화가 이루어진 해, 첫 한일 합작영화로서 기획되었지만 결국 무산되고, 1967년에 한국영화로 완성되었다. 이 작품에 두 나라의 배우가 캐스팅되어 함께 연기하는 합작영화로 실현되었다면 어땠을까, 나는 지금도 상상해 본다.

○
『한국현대문학 13인집』

『한국현대문학 13인집』은 한국문학의 소개가 아직 활발하지 않았던 시절에 출간된 단편소설 앤솔러지다. 1970년대에

활약했던 박완서, 이청준, 윤흥길, 황석영을 비롯해, 13명의 작품이 수록되어 있다. 그들의 작품은 영화화된 것도 많고 훗날 일본어로 번역되어 소개되기도 했지만, 당시로서는 내가 처음 접한 한국문학이었기에 예비지식도 없이 읽어 나갔다. 지금도 강한 인상으로 남아 있는 소설은 김승옥의 「서울, 1964년 겨울」과 선우휘의 「외면」이다.

아직 야간 통행금지가 있던 시대의 서울 거리를 무대로 한 「서울, 1964년 겨울」은 포장마차에서 우연히 만난 세 남자 사이에서 벌어진 하룻밤 이야기이다. 구청 직원인 나, 정치에 무관심한 대학원생, 그리고 아내를 막 잃은 사내. 그들은 자신만 알고 있는, 아무래도 좋을 이야기를 순서대로 고백한다. 이를테면 "화신백화점 육층의 창들 중에서는 그중 세 개에서만 불빛이 나오고 있었습니다."라든가 "단성사 옆 골목의 첫 번째 쓰레기통에는 초콜릿 포장지가 두 장 있습니다." 등등. 공허한 대화지만, 어째선지 오싹한 전율이 느껴진다. 군사독재 정권 아래에 있던 사회에서 말이 얼마나 부조리한 상황에 처해 있었는지 처음 읽었을 때는 실감하기 어려웠다. 2019년에는 소설을 모티프로 한 단편영화가 촬영되기도 했다.

선우휘의 「외면」은 일본의 패전 직후 필리핀 문틴루파 전범 수용소에서 벌어진 이야기다. 등장인물은 일본군 전범을 심문하는 미군 중위 우드와 그의 통역을 맡은 학도병 이쓰키 소위다. 우드 중위는 포로를 학대한 죄로 심문을 받던 거구 하야시 오장(하사에 해당하는 일본군의 계급 — 옮긴이)이

조선인이라는 사실을 알고 당황한다. 통역 이쓰키도 어쩐지 떳떳치 못한 기분에 빠진다. 조사가 진행되면서 학대는 모리 군조(중사에 해당하는 일본군의 계급—옮긴이)가 명령했다는 진상이 밝혀진다. 소설에서는 가난한 농가의 셋째 아들로 태어난 순박한 청년이 용감하게 군대에 지원한 복잡한 사정, 제국의 군인으로서 명령에 복종했기에 결국 그를 뒤덮은 비극이 묘사된다. 재판 과정에서 하야시는 비로소 죄의 의미를 알게 된다. 처형을 당할 때, 이름을 묻자 하야시는 '임재수'라고 자신의 본명을 대지만, 그 자리에 있던 미국인들은 누구도 그 한국어 발음을 알아듣지 못하고, 관심도 없다. 영화 〈전장의 크리스마스Merry Christmas, Mr. Lawrence〉(오시마 나기사 감독, 1983)의 후일담 같은 이야기다. 하야시 오장은 이 영화에 등장하는 조선인 군속 가네모토와 하라 군조를 합쳐 놓은 듯한 존재라고 말할 수 있다.

몬마 다카시

영화 연구자. 메이지가쿠인대학 문학부 교수. 아키타현에서 태어났고 다마미술대학을 졸업했다. 시드홀 기획 운영 스태프, 《야마가타 국제 다큐멘터리영화제》 필름 코디네이터 등을 거쳤다. 동아시아권 영화사를 연구의 중심 테마로 삼고 있다. 저서로 『아시아 영화로 보는 일본 I: 중국·홍콩·타이완 편』, 『아시아 영화로 보는 일본 II: 한국·북한·동남아시아 기타 편』, 『서구 영화로 보는 일본』, 『조선민주주의인민공화국 영화사: 건국에서 현재까지의 전 기록』이 있으며, 엮은 책으로 『아시아 영화의 숲: 신세기의 영화 지도』가 있다.

미즈시나 데쓰야

水科哲哉 ― 작가, 편집자

진취적인 기운으로 가득 찬 음악을 창조하는
국악 바탕의 록밴드 잠비나이

음악이 재현예술이라는 지적은 예전부터 있어 왔다. 먼 과거에
만들어진 곡을 충실히 연주하거나 부르며 연기한다는 의미에서
클래식 음악이나 오페라, 일본과 한국의 각종 전통연희(예능)는
전형적인 재현예술이다. 록이라는 음악 형태가 미국에서
싹터 세계로 퍼져 나간 시기가 1950년대이기 때문에 이제는
시간적으로도 70년 정도 거슬러 올라간다. 그러니 누구나 잘
아는 록 뮤지션의 곡을 커버하여 연주하거나 리메이크하는
행위 역시 재현예술에 해당할지도 모른다.

신중현, 산울림, 송골매 등 한국 록 음악계 선배들의 곡을
커버하거나 리메이크하는 경우도 마찬가지다. 한편 밀레니엄을
향해 가던 1990년대 후반부터 기타, 베이스, 드럼이라는 종래의
기본적인 밴드 구성을 답습하면서도, 전형적인 록의 형식 안에
담기지 않는 전위적이고 실험 정신이 풍부한 음악을 들려주는
밴드가 등장하게 되었다. 그러한 밴드들이 내놓은 음악을
'포스트 록'이라 부른다. 그중에서도 해금, 현금, 피리, 태평소,
생황 등 한국 고유의 전통악기, 즉 국악기의 음색을 섞어 독창성
넘치게 연주하며 세계 각지에서 활약 중인 괴물 밴드에 주목할
필요가 있다.

이름은 잠비나이Jambinai. 일본에서는 아직 알려지지
않았을지도 모르지만, 세 번째 정규 앨범『온다(ONDA)』로

2020년 한국대중음악상 최우수 록 앨범 부문과 최우수 록 노래 2관왕에 빛나는 혼성 5인조(남성 3인, 여성 2인) 밴드다.

　　잠비나이는 2009년 결성됐다. 창설자 이일은 KBS 국악관현악단 소속이면서 동시에 펑크록을 더욱 과격하게 변형한 하드코어 펑크를 연주하는 밴드에서 기타를 맡고 있었다. 이색적인 경력의 소유자인 그는 "한국의 전통악기로밖에 표현할 수 없는 실험성 강한 음악을 하고 싶다."는 생각으로 잠비나이를 결성했다. 현재 다섯 명 중, 여성 멤버 김보미와 심은용은 이일과 한국예술종합학교 동창생이기도 하다. 결성 이후 잠비나이는 1집 『차연』, 2집 『은서』, 3집 『온다』까지 세 장의 정규앨범을 발표했다. 잠비나이가 사용하는 국악기는 한류 사극 드라마를 계기로 일본에도 알려지게 되었다. 하지만 그들이 세 장의 앨범을 통해 내놓은 음악은 단순히 국악을 록풍으로 편곡해서 재탕하는 식이 아니다. 잠비나이는 국악기가 가진 각각의 음색을 최대치로 끌어올린 음악을 만든다. 조용하고 우아한 환경음악처럼 들리는 곡이 있는가 하면, 록밴드답게 내면에 담긴 감정을 폭발적으로 터트리는 곡도 있고, 스릴러영화의 오리지널사운드트랙처럼 팽팽한 긴장감이 전해지는 곡도 있다. 이러한 고요함과 과격함, 긴장감의 대비가 두드러져 풍부한 예술적 감성을 발휘한다.

　　잠비나이는 2013~2018년에 걸쳐 세계 29개국에서 150여 회에 이르는 해외공연을 펼쳤다. 필자가 아는 한, 모로코해에 떠 있는 포르투갈령 마데이라섬, 인도양 서부의 프랑스령

레위니옹섬 같은 멀고 낯선 지역까지 가서 공연한 한국 밴드는 잠비나이 말고는 아마 없을 것이다. 대형 무대 경험도 풍부한데, 2018년 2월에는 《평창동계올림픽》개회식에서도 라이브로 연주했다. 국악과 록을 융합시킨 잠비나이의 음악은 매우 전위적이고 참신하여 '뉴웨이브'라는 개회식 컨셉에도 어울리는 무대였다. 하지만 아쉽게도 그날 대부분의 한류·케이팝 팬들의 관심은 투애니원2NE1 출신 씨엘CL(이채린)과 엑소EXO에게 집중됐다. 일본의 각 언론사도 화려한 아이돌을 주목해서 다뤘다. 2019년 4월에 미국 최대급 음악 이벤트 《코첼라 페스티벌》에 출연했을 때도 한류·케이팝 팬들의 시선은 잠비나이가 아니라 블랙핑크에게 쏠렸다. 졸저 『데스메탈 코리아: 한국메탈 대전』에서 밴드 창설자 이일은 자조 섞은 말투로 이렇게 말했다. "사람들이 우리 음악은 대중적이지 않고 잘못 태어났다고 생각하기 때문이겠죠. 우리는 케이팝 아이돌 그룹보다 훨씬 많이 해외 투어를 다니는데도 미디어는 케이팝 아이돌의 해외공연만 대대적으로 보도하죠. 그게 조금 아쉽다고나 할까."

좋건 나쁘건 한국의 음악 산업은 케이팝 일변도가 되어 버려 다른 장르의 존재는 거의 알려지지 않은 폐해가 생겼다. 하지만 유구한 역사를 자랑하는 국악을 저변에 깔고 진취적 기운으로 가득한 음악을 창작하는 잠비나이에게서 항간에 인기 있는 케이팝보다 한국의 전통과 미의식이 더욱 잘 전해진다. 마지막으로 덧붙이자면 이러한 새로운 음악이 한류드라마나

케이팝, 혹은 한국문학 붐에 이은 새로운 조류를 만들어 냈으면
하고 바라는 마음이다.

미즈시나 데쓰야

1972년에 태어났다. 니혼대학 예술학부 영화학과를 졸업한 후, 한국어 공부를 병행하
며 한국의 록 음악을 들으러 돌아다니고 있다. 현재는 3개 국어(일본어, 영어, 한국어)를 이
해하는 작가, 편집자, 번역가로 활동하면서 『풍계리』(김평강), 『만화로 배우는 공룡의 생
태』(김도윤), 『어메이징 그래비티: 만화로 읽는 중력의 원리와 역사』(조진호) 등 많은 한국
서적의 일본어판 출간에 관여했다. 영화 〈취화선〉(임권택 감독), 〈DMZ, 비무장지대〉(이규
형 감독) 등 한국영화 관련 홍보도 담당했다. 2008년부터 2014년까지 《이야기해 보자 한
국어: 도쿄 중·고생대회》 사무국을 운영했다. 저서로 『데스메탈 코리아: 한국메탈 대전』
이 있다. 번역 회사 및 편집 프로덕션인 인피니 재팬 프로젝트INFINI JAPAN PROJECT의
대표 사원이다.

민
영
치

閔
栄
治

―

아
티
스
트

○

『파친코』(전2권)

이민진 | 신승미 옮김 | 인플루엔셜 | 2022

○

『문무왕과 만파식적』

장하늘 | 진선미 그림 | 한국헤르만헤세 | 2014

저는 오사카에서 태어난 재일코리안 3세로, 직업은 한국
전통음악가입니다. 생활의 대부분이 음악뿐인 나 같은 사람이
한국의 책을 소개한다니 당치도 않은 일이라 정말 송구할
따름입니다.

그래도 제 일이나 인생에 깊이 관계가 있다고나 할까,
어쨌든 여러분께 추천하고 싶은 책이 있어서 꼭 소개드리고자
합니다.

먼저 한국계 1.5세 미국 작가 이민진의 장편소설입니다.

○

『파친코』

미국에서 출판된 이 소설을 저는 한국어 번역본으로
읽었습니다. 2017년 전미도서상 최종 후보에 올랐고 『뉴욕
타임스』와 『USA 투데이』, 영국 BBC에서 '올해의 책'으로
뽑히는 등 영어권 출판계를 뒤흔든 책입니다.

저자 이민진은 미국에서 살고 있는 한국계 미국인입니다.
일곱 살 때 미국으로 이민을 가서 로스쿨 졸업 후 변호사로도
근무했지만 건강이 나빠져 그만두고 이민자로서의 경험과
연구를 살려 글을 쓰게 되었지요. 2004년에는 단편소설
「행복의 축Axis of Happiness」, 「조국Motherland」을 발표하며
작가로서 출발합니다. 2008년에는 첫 장편소설 『백만장자를

위한 공짜 음식Free Food for Millionaires』을 발표했고, 이 책은
한국을 비롯해 11개국에 번역 출판되었으며 전미 편집자가 뽑은
올해의 책 '미국 픽션 부분'을 수상했지요.

　　이민진은 일본계 미국인인 남편을 만나 재일코리안에 대해
호기심을 가지게 되었다고 합니다.

　　남편이 2007년 도쿄의 금융회사에서 일하게 된 것을
계기로 그녀는 4년간 일본에서 살게 되었고 그동안 다방면의
취재와 연구를 이어 가 이 소설을 완성했습니다. 내국인이면서
이방인일 수밖에 없는 재일코리안의 장렬한 생애를 깊이 있는
문장으로 나타낸 작품입니다. 저자가 재일코리안의 존재를
처음 알게 된 것은 대학생이었던 1989년, 선교사의 강연을
들었을 때라고 하네요. 상승 지향이 강했던 재미 동포와는
달리, 많은 재일코리안이 사회적, 경제적으로 억압되어 있다는
사실을 알게 된 저자는 그때부터 재일코리안에 관심을 가졌고,
그 결과 식민지 시대부터 1980년대까지를 시대 배경으로 하는
이 장편소설이 탄생되었지요.

　　재일코리안을 테마로 한 소설은 다양하지만,
개인적으로는 양석일 선생의 『피와 뼈』가 인상적이었습니다.
재일코리안이 쓴 소설이고 묘사가 매우 구체적이고 선명해서
때로는 그로테스크할 정도로 호소력이 느껴졌습니다. 그런
재일코리안 1세, 2세 소설가가 많습니다. 하지만 한국계
미국인인 이민진은 객관적인 시점으로 파고들지요. 그러니
3세인 제가 읽기에 더 쉬웠을지 모릅니다. 또한 이민진은

여성이므로 여성의 시점도 잘 살려 내고 있다고 생각합니다.

미국에서는 드라마화가 되었다고 하니 일본에서도 출판되어 NHK 아침 드라마 같은 프로로도 꼭 만들어 주기를 추천하는 작품입니다(일본어판은 2020년 분게슌주샤에서 출간되었다.—옮긴이). 오래전부터 일본 사회에 뿌리를 박은, 지금도 뿌리내리고 있는 가까운 사람들, 재일코리안의 이야기이니까요.

○

『문무왕과 만파식적』

만파식적萬波息笛은 만 개의 파도, 즉 세상의 모든 걱정과 어려움을 가라앉혀 평안하게 해 주는 피리라는 뜻입니다. 통일신라시대, 정치적 불안과 국난이 진정될 수 있도록 제례에서 사용한 피리라고 하지요. 만파식적 전설은 다음과 같습니다.

신라의 신문왕은 즉위한 후, 아버지 문무왕을 위해 동해 바다 근처에 감은사를 지었습니다. 신문왕 2년(682년), 바다에서 일하는 관리가 동해에서 작은 산이 떠내려오는 것을 발견하고 이상히 여겨 점을 쳐 봤더니 "바다의 용이 된 문무왕과 천신이 된 김유신이 나라를 지킬 보물을 주셨습니다. 속히 감은사에서 바다 쪽을 바라보십시오."라는 점괘가

나왔다지요. 그 말을 듣고 나가 보니 바다에 떠 있던 거북 머리 모양의 산에 대나무가 자라났는데 신기하게도 낮에는 둘로 갈라지고 밤에는 하나로 합쳐졌습니다. 왕이 그 산으로 들어가니 돌연 용이 나타나서 대나무의 의미를 설명했습니다. "나는 문무왕이 보낸 심부름꾼입니다. 한 손으로는 어떤 소리도 내지 못하지만, 양손으로는 충분히 아름다운 소리를 낼 수 있습니다." 그러고는 "이 음색은 천하의 보배가 될 것"이라고 예언하고 사라졌다고 합니다. 신문왕은 바로 대나무를 베어 피리를 만들었습니다. 그 후로 나라에 근심과 걱정거리가 생기면 그 피리를 불어 해결했다고 하지요.

어느 나라에도 있을 법한 동화 같은 이야기이지만 제 전공인 대금과도 관련이 있는 이야기라고 생각합니다.

또한 삼국을 통일한 문무왕의 무덤은 경상북도 경주의 바다 속에 있습니다. 문무왕은 "나는 죽어서도 나라를 지키는 용이 될 것이다. 내가 죽으면 동해 바다에 장사 지내라."라고 말했다고 합니다.

개인적인 이야기지만 제 장모님은 오타니대학 최초의 한국고대사 교수였습니다. 정조묘 교수는 세상을 떠나면 당신이 너무나 좋아하는 문무대왕릉 옆에 뿌려 주었으면 좋겠다고 말씀하셨습니다. 만파식적의 이야기는 가족 모두가 장모님을 보내 드리러 경주에 갔던 기억을 떠올리게 합니다.

민영치

1970년 오사카에서 태어난 재일코리안 3세. 열 살 때부터 장구를 시작했고 중학교 졸업 후 한국으로 유학을 떠나 국립국악고등학교에 입학했다. 서울대학교 국악과를 졸업한 후, 장구 연주자로 활동했다. 2009년 국악과 현대음악이 어우러진 한국음악의 새바람을 일으킨다는 취지의 '신한악新韓樂' 공연을 열기 시작하여 재즈와 융합을 시도하며 한일 양국에서 여러 차례 공연을 열었다. 2005년 앨범 『HANA』를 발표했고, 2014년 한국문화예술위원회에서 작곡상을 수상했다. 대중이 즐겁게 들을 수 있는 곡을 만드는 것을 지향하며, 한국예술종합학교·이화여자대학교·추계예술대학교에 출강하고 있다.

박경미

ぱくきょんみ ― 시인

○

『한조각 두조각 세조각』

김혜환 | 초방책방 | 2017

○

『소리길을 찾아서: 지성자 가야금 독주를 위한 남도민요 잡가』

지성자 | 토향 | 2008

○

『한국현대시선』 ★

이바라키 노리코 엮고 옮김 | 하나신샤 | 1990

'한국의 미'를 생각할 때면, 언제나

1. 천

'한국의 미'를 생각할 때면, 언제나 천이 그 문을 열어 줬다.
치마저고리라 부르는 민족의상.
장례식장의 삼베옷.
자투리천을 이어 바느질한, 보자기와 조각보.
재일한국인으로 살아온 내게 그 천들은 한눈에 보기에
'아름다움'의 의미를 띠고 있지만 실은 천이 민족의 진실을
보여 준다는 점을 이해하기 위해서는 인생과 함께 걸어가는 긴
세월이 필요했다. 할머니의 흰 치마저고리 차림은 빛을 품고
있어서 바라보는 나는 숨을 죽이곤 했다. 결혼식에 알록달록한
색깔로 피는 꽃 같은 존재가 아니라, 저 멀리 물가에 서성이는
물새처럼 늠름한 모습. 한 발짝만 다가서도 그 명징한 세계는 눈
깜빡할 새 사라져 버릴 듯한 직감이 들어 덧없는 꿈같은 장면을
가슴에 담아 둘 수밖에 없었다.

　　'조국'에서 세상을 떠난 할아버지 장례식. 참석한
사람들의 긴장한 어깨가 서로 스치던 그날의 재일한국인의
집. 남성은 마로 된 천 두건을 쓰고 여성은 흰 무명천이나 마로
된 자투리천을 끼운 머리핀으로 단정히 머리카락을 정돈하고
마포를 허리에 둘렀다. 갈색 삼베는 강렬한 냄새를 풍기고,
창백한 얼굴을 한 사람들은 묵묵히 입을 다물고 있었다. 흙,
진흙, 퇴비 그런 것들이 주는 느낌과 가까웠다.

이런 마포를 '삼베'라고 부른다는 걸 알게 된 것은
삼십 대에 접어들어서였다. 나는 이미 살풀이나 가야금의
세계에 발을 디뎠다. 어려서부터 가슴에 간직해 둔 것들을
바깥세상에서 구체적으로 확인할 수 있다는 기쁨이 더욱 내
등을 떠밀었다.

1980년대부터 1990년대에 걸쳐 한국은 긴 군사정권에서
벗어나 세계에 '한국'이라는 민주 국가를 표명하는 길을
선택했다. 1988년의《서울올림픽》은 그 대표적인 기념
행사였고, 그해 한국 국립중앙박물관(당시는 옛 조선총독부
건물)에서 열린 전시《한국의 아름다운 옷과 장신구, 보자기》는
전통미의 세계를 널리 알렸다. '한국 전통 미의식의 재발견'은
올림픽 경기를 위한 콘크리트 건물이나 도시 교통망의 정비를
떠들썩하게 선전하려는 분위기의 한구석에서 시작되었고 그
후 착실히 큰 파도를 타며 세계의 이목을 끌었다. 그리고 지금
국가의 의도 이상으로 널리 퍼져 한류드라마(〈대장금〉에서
〈사랑의 불시착〉까지)나 케이팝의 세계적 인기로 이어지고
있다. '한국 전통 미의식의 재발견'은 사람들이 일상생활에서
느끼는 기쁨을 다시 발견하게 만들었으며, 글로벌화가 야기한
혼란스러운 세계에서 문득 멈춰 서게 만드는 보편성이 있었다.

『한조각 두조각 세조각』이라는 그림책이 있다.

1988년의 전시《한국의 아름다운 옷과 장신구, 보자기》
이후 일본 곳곳, 그리고 세계 각지에서 그 흐름을 이어받은
전시가 보자기를 중심으로 개최되었고, 책도 많이 출판되었다.

그중에서도 이 그림책의 존재는 가장 눈부시다. 제목이 알려 주듯 책 전체가 천의 구성만으로 전개된다. 글은 없다. 먼저 첫 펼침면은 오른쪽에 회색 조각보 한 장, 왼쪽에는 1이라는 숫자와 작은 천 조각 하나. 다음 장을 펼치면 회색과 빨간색 삼각형 천을 맞댄 조각보와 숫자 2, 그리고 작은 천 조각 두 개. 페이지를 넘길 때마다 숫자는 하나씩 늘어간다. 천 조각도 한 장씩 늘어나 15로 끝이 난다. 책 뒤에는 작가의 말과 천의 종류, 천연염색에 관한 간략한 설명을 덧붙였다.

이 그림책을 처음 보았을 때의 감동을 어떻게 표현하면 좋을까. 우선 제목을 읽을 때 소리의 울림이 근사하다. 천에 가위질을 할 때 들리는 듯한 '조각, 조각'이라는 어감(일본어에서 가위질 소리를 표현하는 의성어 '조키조키', 혹은 '초키초키'와도 닮았다.)이 가위질하는 모습까지 표현하는 듯해 정감 있다.

2. 소리

'한국의 미'를 생각할 때면, 언제나 음이 그 문을 열어 줬다.
가야금산조의 곡조.
창(노래)과 말(아니리)과 고수의 북이 어우러진 판소리 장단.
시나위에 깃든 애절한 정감.
가야금의 현을 직접 손가락으로 튕겨 소리를 내 본 사람이라면 바로 알 수 있을 것이다. 그 따스한 울림을 한국어로 말하자면 바로 '소리'이다.
『소리길을 찾아서: 지성자 가야금 독주를 위한 남도민요

잡가』에는 소리를 다음과 같이 설명한다.

"소리라는 말은 삼라만상에 나타난 '음音'(예컨대 바람 소리)과 '성聲'(예를 들면 새의 울음소리), 인간의 '말'이나 '노래', '창'(한국의 민간에서 전승되는 판소리)까지 포함할 정도로 깊은 의미를 갖고 있다. '한恨'이라는 개념과 마찬가지로 '소리' 역시 한국 민족의 마음 깊은 곳을 건드려, 그 세계를 비춰 주는 독특한 표현이다."

이 책은 한국 남도민요 악보집이면서 가사와 해설까지 정성껏 수록했다.* 가야금 연주자로 일본에서 오랫동안 한국의 민속음악 보급과 연주 활동을 펼쳐온 지성자는 한국 민요의 심오함을 일본에서 다시 인식했다고 말한다. "한국의 민요가 좋아서 부르고 싶고 의미를 알고 싶다."는 한국어 학습자들의 바람 때문에 민요 교실을 시작했을 때, 지성자는 민요를 가볍게 보던 자기 자신을 깨달았다. 〈아리랑〉이나 〈도라지〉, 〈노들강변〉, 어떤 노래나 절절하게 가슴에 스며드는 그 매력은 무엇일까…. 지성자는 장구로 리듬을 맞춰 가며 민요를 부르거나 또는 가야금 선율에 맞춰 부른다. 노래 하나하나에서 민족이 간직한 마음의 지평이 펼쳐지는데 이는 가야금이라는 옛 악기의 역사와도 겹친다.** 일본에서 열심히 한국의 민요를 부르고 가르치고 전하는 작업은, 지성자가 1990년 처음으로 한국에 온 후로도 이어졌다. 아이러니하게도 한국 사회에서는 민요를 등한시하고 '한국의 전통미'를 잃어버리는 시대로 접어들던 시기였다.

이 책의 매력은 다층적이다. 시대와 지역을 넘어 사람들이 계속 불러온 민요의 참맛을 가야금의 선율로부터, 민요의 가락과 가사로부터, 그리고 해설을 통해서 터득할 수 있기 때문이다. 한국의 미를 이어가는 유산으로서뿐만 아니라, 이제는 세계유산으로서 마음에 새기고 싶다.

3. 말

한국의 미를 생각할 때면, 언제나 말이 그 문을 열어 줬다.
그것은 한국의 시, 그것도 일본어로 번역된 시였다.
이바라키 노리코茨城のり子가 직접 골라 옮긴, 한국의 시.

* 『소리길을 찾아서』는 도서출판 토향에서 시리즈로 출간되었다. 후속작으로 『소리길을 찾아서 2: 지성자 가야금 독주를 위한 경기민요·잡가』와 『소리길을 찾아서 3: 지성자 가야금 독주를 위한 서도민요·잡가』가 있다.

** 가야금
• 가야금의 역사: 가야금은 1,500년의 역사를 가진 열두 줄의 탄현악기이다. 고대 가야 국 가실왕의 명령으로 악사 우륵이 만들고 연주한 악기로서 가야국의 멸망 후 신라로 망 명한 우륵과 그 제자들이 개량하여 완성했다는 전설이 있다. 일본에도 나라奈良 시대에 신라에서 전해져서 쇼쇼인正倉院에 '신라금'이라는 이름으로 보존되고 있다.
• 가야금의 구조: 가야금은 오동나무로 만든 몸체(틀)에 명주실로 된 줄을 맨 구조로, 길 이가 5척(약 152센티미터), 폭 6촌 8부(약 20센티미터)이며, 열두 줄이 기본이다. 5척은 고전 음계의 5음을 나타내며, 뒷면에 뚫린 구멍은 해, 달, 지구를 의미하여 우주를 상징한다.
• 가야금의 연주법: 오른 무릎 위에 악기 머리 부분을 올려 놓고 맨손으로 현을 뜯고 튕기 며 왼손으로는 현을 누르거나 흔들고 떨어 음의 높낮이를 조절함으로써(이를 농현弄絃이 라 부른다) 한국의 독특한 음색을 만들어 낸다. 가야금은 인간의 감정을 연주하고 전하는 데 탁월한 악기이며 사람들의 희로애락과 서정을 때로는 격정적으로, 때로는 부드럽게 전해 왔다. ⓒ지성자가야금연구소

『한국현대시선』은 내게 '한국의 미'를 생각하는 의미가
무엇인지를 처음 의식하게끔 한 책일지도 모른다. 1956년에
태어난 나는 재일한국인 1세 부모 아래에서 자랐지만
대학교까지는 일본의 교육기관에서 배웠다. 집에서 두
분은 비밀스런 암호를 나누듯 우리말을 썼고, 자식들에게
한글을 전혀 가르치지 않았다. 일상생활에서는 식탁에
미소시루(일본식 된장국)도 있었고 삼계탕도 있었다. 김치와
우메보시(매실절임)가 함께 놓였다. 한국에 계신 할아버지가
세상을 떠나자 일본의 집에서도 매년 기일에 맞춰 제사를
지내게 되면서 부모님은 한국의 풍습을 자식들에게도 엄격히
가르치기 시작했다. 유치원생이던 막냇동생부터 고등학생이던
나까지 우리는 그저 어리둥절할 수밖에 없었다. 부모님의
말에 한국어가 섞이자 머리가 새하얘질 뿐이었다. "영문을
모르겠어."라며 귀를 닫았다. 장사를 하러 나가 한밤중에
귀가해 아침부터 잠을 잤던 아버지는 자식들과 전혀 소통이
없는 존재였지만, 제사 때만은 엄숙한 표정으로 의례를 치렀다.
우리의 일거수일투족을 의심의 눈초리로 쳐다봤고 모두에게
불평불만을 하며 분노를 폭발했다. 아버지의 불합리한 처사에
우리는 얼어붙곤 했다. 말하자면 한글과 한국에 등을 돌려
버렸다.

　　우여곡절 끝에 대학생이 된 후에야 나는 한글을 공부하게
되었다. 30대에는 살풀이나 가야금의 세계에 빠졌기에
한국어를 더 깊이 습득할 기회가 찾아오기도 했다. 하지만

천성이 청개구리였던 나는 한글이라는 절벽 앞에서 내내 멈춰 서 있기만 했다. 이렇게 재일한국인 가정의 트라우마를 드러내는 것은 너무 과한 것일까.

이바라키 노리코는 50대가 되어 한글을 배우기 시작했다고 한다. 세타가야문학관의 회고전에서 이바라키 노리코가 이야기하는 한글 발음을 듣고 말투가 참 아름답구나, 하고 마음속으로 생각했다. 한국어로 이야기하는 데도 이바라키 노리코의 시의 숨결이 깃들어 있어서 가만히 귀를 기울였다. 지금도 가슴속에 남아 있는 아름다운 시 한 편을 옮겨 본다.

잘 익은 사과나무 아래

서보라

진정한 고통

진정한 말씀은

향기의 뿌리라는 것을

깨닫게 되리라

— 김여정, 「사과나무 아래서」

박경미

시인. 1956년 도쿄에서 태어났다. 1980년 첫 시집 『스프』를 출간한 후, 다양한 매체에 시와 에세이를 발표했다. 1987년에는 거트루드 스타인Gertrude Stein의 『세상은 둥글다』를 처음 일본어로 번역했고, 1993년에는 스타인의 『지리와 희곡』을 옮겼다(공역). 그렇게 모더니즘 문학을 파고드는 한편, 1980년대부터 한국의 전통음악과 무용을 배우고, 가야금과 보자기 등 민족예술을 폭넓게 연구했다. 주오대학 크레센트아카데미 강사로 활동하며 근년에는 《제노바 국제 시 축제》(이탈리아), 《스트루가 시의 밤》(마케도니아), 《리가, 시의 나날》(라트비아), 《시의 문》(루마니아) 등 국제적인 시 축제에 초대받았다. 주요 저서로 시집 『스프』, 『그 아이』, 『고양이가 새끼 고양이를 데리고 오다』, 『어디서 어떤 일로 어때』, 에세이집 『정원의 주인: 떠오르는 영어의 말』, 『언제나 새가 난다』, 그림책 『시작해요』, 『밥은 맛있어』, 공저로 앤솔러지 『촛불이 속삭이는 말』, 『여자들의 재일在日』이 있다.

사이토 마리코

斎藤真理子 — 번역가

21세기라는 시대에는 무조건적으로 '미'라는 말을 쓰기가 어렵다. 그런데 '한국의 미'라고 하니 당황스럽다. 보통 '미'라고 할 때 무엇을 떠올릴까를 생각해 보니 강인함, 생기, 신비로움, 풋풋함 같은 말로 바꾸는 경우가 많았다. 조금 더 생각을 가다듬어 보니 네 명의 여성이 쓴, 그것도 두 개 이상의 언어와 관계를 맺었던 여성들의 글이 떠올랐다.

어느 글이나 요약과 인용이 무척 어렵다. 어떤 곳을 가지고 와도 제대로 전하지 못할 것 같은 생각이 든다. 하지만 '잘못된 인용'이라는 것이 있을 수 있을까. 원래 하나의 정답을 쥐어짜는 일을 거부한 이들이 쓴 글이 아닌가. 그런 생각을 하며 자신 없는 인용이나마 이해해 주시기를 바라는 마음이다. 무언가를 느끼신 분들은 꼭 책 전체를 찾아 읽어 주셨으면 한다.

1987년 전라북도 남원에서 태어난 한국화는 2014년 프랑스로 이주하여, 프랑스어로 쓰는 사람이다.

아무도 모른다. 사막이 어떻게 도시로 들어왔는지. 알고

있는 건, 전에는 도시가 사막이 아니었다는 것뿐이다.

사막이 들어온 건 언제쯤으로 거슬러 가야 할까?

어떤 사람은 자기가 태어나기도 전의 일이라고 말했다. 또 어떤

사람은 강가에 신기루가 나타난 이후라고 했고, (…) 누군가에겐

인근 도시를 휩쓴 폭풍이 지나간 후였고, 또 다른 누군가에겐 방사능

비가 내린 후였다. 그 질문을 하면 사람들은 항상 언제 이전이거나

언제 이후라고 대답하고, 이는 나를 매번 더 어리둥절하게 만든다.

—한국화, 「루오에스」 중에서(김주경 옮김)

「루오에스LUOES」라는 단편의 첫머리인데 LUOES란
서울SEOUL을 거꾸로 읽은 말이다. 저자에 따르면, 프랑스로
간 까닭은 "한국에서의 삶이 너무 스트레스였기 때문"이며
"외국어로 집필하게 되어 간신히 개인적 체험에서 분리되어
구축할 수 있게 되었다.", "한국어로 글을 썼다면 도저히 찾아갈
수 없었던 장소에 다다를 수 있었다."라고 말한다.『도시에
사막이 들어온 날』은 성별과 연령이 다른 여덟 명의 '나'의
이야기인데 매우 불가사의한 원근감으로 가득 차 있다.

1989년에 태어난 플라니 최는 이민 가정의 자녀로
미국에서 나고 자라 영어로 글을 쓴다.

나는 펼친 책 / 구석구석 페이지를 뒤져 / 어디든 벗겨져도 좋아 /
당신이 읽고 싶은 곳을 / 찾을 수 있을 거야 / 이야기는 이런 식으로 /
나는 멀리서 만들어진 / 그리고 여기서 태어난 / 모든 식물이 절멸한
후 / 지면이 새하얗게 뒤덮인 후에 / 별들 사이에서 / 지하실에서
/ 깊은 바다 밑에서 태어난 / 나의 일부분은 기계 / 일부분은
불가사리 / 감귤류이기도 하고 / 또한 소녀이고 / 폴터가이스트
/ 내가 분노로 불타오를 때 / 당신은 보고 말지 / 깨진 유리창 / 창
저편으로 미끄러지는 의자 / 이제 와 뭘 그렇게 / 의심할 게 있겠어

— 플라니 최, 「튜링 테스트」 중에서

튜링 테스트Turing test는 기계가 사고력을 갖추었는지 즉 인공지능의 유무를 판단하기 위한 문답이라고 한다. 이민 가정의 아이들은 사회의 일원이 될 자격을 묻는 일방적인 질문에 답할 태세를 갖추며 자란다. "내 말을 이해할 수 있습니까?", "당신은 어디에서 왔습니까?" 같은 테스트의 대답이 완전히 뒤집혀져 질문 받는 쪽이 질문하는 쪽으로 활시위를 다시 메겨 확장해 간다.

테레사 학경 차(차학경)는 미국에서 활동한 아시아계 여성 아티스트의 위대한 선구자였다. 한국전쟁이 한창이던 1951년에 부산에서 태어나, 1962년 가족과 함께 미국으로 이민을 갔고 텍스트, 사진, 비디오, 조각, 천과 종이에 그린 작품, 퍼포먼스 등을 사용한 표현 활동을 펼쳤다.

휴식. 없이. 휴식 없이 할 수 있다. 이미 시작조차 되기 전에
휴식하는 것은 부적절하다. 휴식의 집행유예.
그것들 모두 없이.
스톱/스타트
적절한 멈춤이 기대되던 곳에서.
하지만 이제 더 이상 아니다.
— 차학경, 「우라니아 천문학」 중에서

『딕테』는 다언어 텍스트, 사진, 그림 등을 사용해 자명하다고 여겨지는 일을 모든 방향에서 맹렬히 뒤흔들어 버리는 다면체와 같은 책이다. 인용한 부분은 혼성언어pidgin의 발화에 관한 텍스트다. 차학경은 1982년 겨우 서른하나의 나이로 폭행범에게 강간, 살해당했다.

박경미는 1956년 도쿄에서 태어난 재일한국인 2세 시인이다. 일본어로 시를 쓰고 거트루드 스타인의 시를 번역하고, 한국무용을 하며 보자기 등 천으로 만든 수공예를 사랑한다. "자신의 말 같은 것은 없다. 말이란 모두 타인의 말이다. 쓰기, 말하기, 그리고 말을 배우고 말을 터득한다는 것은 타인의 말이 자유롭게 자기 속을 왕래하는 데에 몸을 맡기는 것, 타인의 말에 몸을 얹는 것이다."(박경미, 「내 동양의 뼈가 운다」,『이향의 신체: 테레사 학경 차를 둘러싸고』)라고 갈파한 사람.

겨울의 한낮에
길모퉁이는 또렷이 비치고 있다
빛줄기에 먼지가 춤추듯 나는 모습도 나타난다, 나타난다.
그 아이는 뒤뚱거리며 걸어가 거리낌 없이
생각대로 되지 않는 일을 끝까지 알아내려고
지금 큰 짐을 몇 번이나 다시 짊어진다.
(…)

숨을 들이쉬고

거기서 멈추고

당신의 중심부를 느껴보세요.

맨 마지막 단추를 채울 때가 되었으니까요.

거기서 멈추고,

당신의 중심부, 느끼고 단추를.

자, 숨을 내쉬어요.

— 박경미, 「그 아이」 중에서

박경미의 친할머니는 제주도에서 전복을 따는 해녀였다고
한다.

코리안은 왕성하게 여행을 한다. 근대 이후, 이들이 세계
각지를 돌아다닌 여정의 총량을 합하면 방대한 길을 이룰
것이다. 강요된 여행, 선택한 여행, 돌아올 길 없는 여행, 정상을
향한 가파른 고갯길을 오르는 여행, 그런 다양한 여행의 깊이와
밀도. 좋든 싫든 말과 말의 틈에서 살아온 윗세대 때부터 이들은
수많은 경험을 쌓고 또 쌓으며 살아왔다. 지금 여기에 인용한
글들은 그런 삶을 헤쳐 온 끝에 질문과 대답을 움켜쥔 네 여성의
말이다. 단서와 실마리로 넘치는 그 말들을 접하면서, 자, 숨을
내쉬어요.

사이토 마리코

번역가. 1960년 니가타시에서 태어났다. 1991년 연세대학교 어학당에서 유학했다. 번역
한 책으로 『난장이가 쏘아 올린 작은 공』(조세희), 『흰』(한강), 『회복하는 인간』(한강), 『디
디의 우산』(황정은) 등이 있다. 박민규의 『카스테라』를 번역(현제훈과 공역)하여 제1회 일
본번역대상을 받았다. 시집으로 『단 하나의 눈송이』(봄날의책)가 있다.

사
토
유

佐藤結 ── 영화 관련 작가

○

『기생충 각본집』, 『기생충 스토리보드북』

봉준호 | 플레인아카이브 | 2019

○

『한국의 전통연희와 동아시아』

서연호 | 동문선 | 2010

○

『한국 농악과 나금추: 여류 명인의 인생과 근현대 농악사』

가미노 지에 | 후쿄샤 | 2016

아직 어떤 영화를 보지 않은 사람을 대상으로 그 영화에 관해 무언가를 쓰는 일은 꽤 어렵다. 극단적으로 말하면 "일단 영화를 봐 주세요!"라고 쓸 수밖에 없겠다는 기분까지 들지만 영화를 대상으로 글을 쓰는 직업상 그럴 수 없는 경우가 많으므로, 독자가 '이 영화 보러 극장에 가고 싶다!'라고 생각하게 만드는 글을 쓰기 위해 매일 머리를 쥐어짠다. 한편 어떤 영화를 보고 완전히 반해 버린 사람들은, 보다 깊이 있게 작품을 알고 싶어져 탐욕스럽게 관련 '읽을거리'를 찾기도 한다. 바로 내가 『기생충 각본집』, 『기생충 스토리보드북』을 손에 넣었던 때처럼.

《칸영화제》와 《아카데미상 시상식》에서 최우수 작품상을 받고 일본에서도 크게 흥행한 〈기생충〉을 만든 봉준호 감독은 데뷔 이래, 모든 작품의 시나리오를 스스로 집필했다. 또 예전에 만화가를 꿈꾸며 대학 시절 풍자만화를 그린 경험도 있어, 촬영의 지침이 되는 스토리보드('콘티'라고도 부른다)를 직접 그리기도 한다. 보통은 영화를 제작하는 관계자만 볼 수 있는 귀중한 자료지만, 새로 추가한 인터뷰까지 수록하여 두 권짜리 서적으로 출판되었다.

서문에서 봉준호 감독은 "어찌 보면 내가 가장 외롭고 고독할 때의 기록이자, 촬영장의 즐거운 대혼란을 관통하기 이전의, 고요하고 개인적인 순간들이다."라고 썼다. 이 책을 읽으며 감독의 사적인 시간을 공유하고 있는 듯한 기분이 들어 팬으로서 정말 기뻤다. 완성된 영화에서는 편집되어 볼 수 없는

신도 포함되어 있어 '감독의 머릿속에서만 존재했던 영화의 원점'을 훔쳐볼 수도 있다. 또 글로 쓰인 대사나 스토리보드 속에 지시된 움직임을 읽으면서 영화의 장면을 떠올려 보면, 배우들의 몸과 연기가 얼마나 큰 힘을 지니고 있는지를 깨닫게 된다. 다 읽고 나면 틀림없이 다시 영화를 보고 싶어질 것이다.

나는 작가로서 한국의 영화나 드라마에 대한 글을 쓰는 일과는 별개로, 2014년부터 6년 정도 도쿄의 한국문화원에서 민요를 배웠다. 선생님의 소리를 따라 처음 〈아리랑〉과 〈도라지〉라는 민요를 불렀을 때, "몸 전체가 큰 소리를 울리는 소리통"이 되는 신선한 감각에 놀랐다. 20년 넘게 머릿속으로는 '알고 있다'고 생각한 한국의 문화를 말 그대로 '체감했다'고 생각한 순간이었다. 판소리 전문가 김복실 선생님으로부터 민요뿐 아니라 단가와 〈춘향전〉 일부도 배웠다. 단 한 명의 소리꾼이 고수의 북 장단에 맞춰 긴 이야기와 노래를 하는 판소리의 매력과 깊이를 아주 조금이나마 맛볼 수 있었다.

『한국의 전통연희와 동아시아』는 한국 전통 예능의 역사와 장르를 정리한 개설서다. 판소리에 대해서도 한 챕터를 마련했는데, 그 서사적 구성 원리가 '정서적 긴장과 이완의 반복'에 있다고 서술한다. 예전에 《전주세계소리축제》에 찾아가 판소리 〈심청전〉 완창을 들었을 때, 비극적 사건의 틈에 예상치도 못할 정도로 많은 해학적 장면이 끼어 있어 크게 웃은 기억이 떠오른다. 실제로 본 것과, 영화 속에서 그 존재를 알게

된 한국의 전통 예능에 대해서 체계적으로 설명되어 있어서
보다 깊이 알고 싶을 때 가이드북으로서도 도움을 받았다. 또한
제목대로 한국뿐 아니라, 일본을 포함한 동아시아의 예능도
소개하고 있어서 흥미롭다. 샤먼(무당)의 의식인 굿놀이와,
일본의 고전 예능인 노가쿠能楽(죽은 자가 품은 원한을 풀어
주는 꿈과 같은 환상을 다루는 형식인 무겐노夢幻能가 일반적이다.)가
비슷하다는 지적을 읽고, 지금까지 멀게 느껴진 노가쿠를 보러
가야겠다는 의욕까지 샘솟았다.

　　북, 장구, 꽹과리, 징 같은 타악기가 약동하는 리듬을
선사하는 친근한 '농악'('풍물놀이'라고 부르기도 한다)에
대해서는 『한국의 전통연희와 동아시아』뿐만 아니라 농악의
명인이자 위대한 교육자인 나금추의 인생 역정을 중심으로
다룬 『한국 농악과 나금추: 여류 명인의 인생과 근현대
농악사』를 읽으면 보다 구체적으로 알 수 있다. 격동의 시대를
살아간 여성의 발자취를 기록했다는 점에서도 감동적이며,
그런 한 사람, 한 사람의 '몸'을 통해 예능은 '전통'이 되어
왔다는 사실을 깨닫게 될 것이다.

사토 유

1968년에 태어났다. 국제기독교대학 재학 중에 연세대학교 국제교육부에서 1년간 유학
했다. 2001년 영화 전문 자유기고가로서 활동을 시작했다. 2004년 본격적으로 '한류
붐'이 시작된 이후, 드라마 등 한국 연예계 전반에 대한 기사를 잡지 『한류 피아』, 『키네
마 준보』와 한국어 학습지 『hana』 등에 집필했다. 〈밀정〉, 〈더 킹〉, 〈말모이〉 등 영화의 극
장용 팸플릿에도 여러 차례 글을 썼다.

스
즈
키
다
쿠
마

鈴
木
琢
磨
—
신
문
기
자

○

『한국 가요사 I: 가요의 탄생에서 식민지 시대까지
민족의 수난과 저항을 노래하다 1894-1945』
박찬호 | 안동림 옮김 | 미지북스 | 2009

○

『한국 가요사 II: 해방에서 군사 정권까지
시대의 희망과 절망을 노래하다 1945-1980』
박찬호 | 이준희 엮음 | 미지북스 | 2009

○

『나는 딴따라다: 송해 평전』
오민석 | 스튜디오본프리 | 2015

좌우지간 한국의 대중가요가 너무 좋다. 컴퓨터 덕분에 환갑이 넘은 기자도 '7080'이라 부르는 1970~1980년대의 가요 황금기 히트송 동영상에 푹 빠질 수 있다. 생각해 보니 김포공항에서 서울 시내로 향하는 택시를 탈 때도 종종 들려왔다. 해질 무렵이면 허둥지둥 달려가는 곳은 탑골공원 뒤쪽, 낙원동의 '파고다타운'이었다. 중장년층 대상의 라이브 레스토랑이라고 부를 수 있을까. 연배가 꽤 있는 단골손님이 트위스트에서 고고, 사교댄스까지 7080 히트송에 몸을 맡기며 열심히 흔들고 있었다.

첫 서울 여행은 1979년 여름이었다. 아직 박정희 대통령 시대라 먼지가 뽀얀 도로를 맹렬한 속도로 질주하는 총알택시에서 틀어 대던 곡은 트로트메들리, 거리에선 혜은이의 〈제3한강교〉가 흘러나왔다. 인터넷 같은 것도 없을 때니 한국 가요가 듣고 싶어질 때면, 오사카의 쓰루하시에 있던 레코드 가게에서 카세트테이프를 사든가, 현해탄 건너 희미하게 잡히던 라디오 전파에 의지하곤 했다. 잡음 가득한 노랫소리에 가슴이 두근거렸다. 언제나 생각했다. 어째서 한국 사람들은 이렇게도 노래를 잘 부를까. 잘해도 너무 잘한다.

생음악을 오감으로 느끼기 위해 얼마나 서울을 드나들었는지 모른다. 남산 기슭에 있던 극장식 레스토랑 '홀리데이인서울'이 그립다. '코미디의 황제' 이주일의 사회로 본고장 미국식 쇼로 착각할 만큼 화려한 스테이지가 펼쳐졌고, 거기서 〈돌아와요 부산항에〉의 조용필을 만났다.

넋을 잃고 그의 목소리에 취한 어느 밤, 함께 가자고 초대해
줘서 아침까지 스튜디오에서 틀어박혀 레코딩을 하는 모습을
지켜보기도 했다. 질퍽거리는 도심 뒷골목을 걷다가 잠시 들른
변두리 느낌이 물씬 풍기던 '무교동극장'도 잊을 수 없다. 무명
가수의 무대를 보면서 혼자 맥주를 마시고 있었는데 〈돌아와요
부산항에〉를 만든 황선우 씨가 왔다. 그 자리에서 노트에
가사를 써 달라고 부탁했다. 나의 보물이다.

한국에서 대통령보다 유명한 사람이 있다면 '일요일의
남자' 송해일 것이다. 90세를 넘겨도 매주 일요일 오후
공영방송 KBS의 〈전국노래자랑〉에서 볼 수 있는 명사회자다.
한국 연예계의 너른 들판을 실감하기 위해서는 이 장수
프로그램만 한 것이 없다. 나는 전국 각지의 공개 녹화 방송을
뒤쫓아 보며 프로 뺨치는 재주꾼들에게 감탄하며 이웃의
희로애락과 만나 왔다. 2016년 그 송해가 사랑해 마지않는
낙원동의, '원조' 한국의 예능 거리는 '송해길'이라는 이름이
붙었다. 내 단골집인 라이브 공연 주점 '박달재'에서도
이따금씩 그를 만날 수 있었다. 구수한 송해 선생의 목소리로
〈울고 넘는 박달재〉가 별안간 울려 퍼지면, 손님들은 너나없이
무대 위로 달려 올라가 떠들썩한 '전국노래자랑' 자리가
되었다.

반했다, 빠졌다, 헤어졌다 같은 내용을 담은 사랑 노래라면
일본인인 나도 스스럼없이 부를 수 있지만 7080 이전의
노래에는 식민지 시대의 '한'이나 남북분단의 슬픔이 서린 곡도

많다. 이방인은 그저 지그시 귀를 기울이는 것이 예의겠지만, 자칫하면 그만 같이 따라 부르고 싶어지는 명곡이 부지기수라 조금 곤란하다. 그러니 적어도 그 노래가 생겨나게 된 배경 정도는 알아 두었으면 좋겠다.

한국 가요가 걸어온 이런 길의 방대한 자료를 섭렵하고 정성껏 정리한 책이 두 권 합쳐 800페이지가 훌쩍 넘는 『한국 가요사』다. 재일조선인 2세 박찬호가 쓴, 그야말로 조국의 노래를 향한 한없는 애정과 집념이 만들어 낸 명저다. 초판은 1987년 일본의 쇼분샤에서 간행된 『한국 가요사 1894-1945』, 1992년에 한국어판도 출간됐다. 2009년에는 해방 후부터 1980년대까지를 다룬 속편이 덧붙여져 한국에서 결정판으로 먼저 출간됐다.

서울의 대형 서점에 가면 시험 삼아 음악 코너의 책꽂이를 한번 살펴보았으면 좋겠다. 아직도 이 책을 뛰어넘는 규모와 치밀함을 갖춘 한국 대중가요사 책은 없다. 게다가 저자는 나고야에서 불고기 전문 식당을 운영하는 재야 연구자다. 1943년생이니 곧 팔순이다. 위암 수술을 받고 눈도 잘 안 보이게 되었지만 유명한 식당 주인장으로 본업을 마치고 나면 컴퓨터 앞에 앉아 스스로가 납득될 때까지 원고를 붙들고 고치는 사람이다. "누구도 흉내 낼 수 없는 것을 쓰겠다는 고집뿐이죠." 내가 인터뷰를 하며 성가시게 물어봐도 박찬호 선생은 이렇게 말하며 쑥스럽다는 듯 웃을 뿐이다. 재일조선인 시인 김시종은 이 책의 일본어판 띠지에 이렇게 썼다.

"역사서에서는 간파할 수 없는 시대적 아픔이 새삼 메아리칠 것이다." 말 그대로구나, 라고 생각했다.

바야흐로 한국은 지금 전에 없던 트로트 붐이라고 한다. 새롭게 떠오른 스타는 TV조선의 오디션 프로그램 〈내일은 미스 트롯〉에서 우승한 송가인. 복스러운 얼굴, 국악으로 단련된 구성진 음색도 물론 뛰어나지만 한층 더 보기 좋은 것은 그녀를 반기는 전국 방방곡곡 사람들의 맑고 밝은 표정이다. "여러분, 더 큰 소리로!" 그녀는 이렇게 분위기를 돋우며 트로트메들리로 공연을 마무리할 때는 무대에서 내려와 관객과 함께 노래하고 춤춘다. 실로 '공감의 마당'이다. '떠돌이 악사'의 전통이 숨 쉰다. 노래는 살아 있구나, 하고 실감한다. 사람이 사람답게 살아가는 모습을 본다. 있는 그대로의 맨몸의 인간이야말로 아름답다. 한국의 노래, 특히 대중가요에는 꾸밈이라고는 없는 이웃들의 민낯이 있다. 그래서 스트레스 가득한 도쿄에서 사는 내게는 '마음의 환풍기'인 셈이다.

스즈키 다쿠마

『마이니치신문』 편집위원. 1959년 시가현 오쓰시에서 태어났다. 오사카외국어대학(현재 오사카대학 외국어학부) 조선어학과를 졸업했다. 1982년 마이니치신문사에 입사하여 『선데이 마이니치』 시절부터 북한 관련 보도를 맡으면서 연예인에서 정치가까지 폭넓게 인터뷰를 진행해 왔다. 변해 가는 서울을 흥미롭게 느끼면서도 주당인 탓에 종로의 술집이 모인 뒷골목 피맛골이 사라져 가는 것이 화가 난다. 저서로 『대포동을 껴안은 김정일』, 『오늘밤도 대폿집』, 『일본국 헌법의 초심』 등이 있고, 공저로 작가 사토 마사루佐藤優와 함께 쓴 『정보력』이 있다.

시
라
이
게
이
타

シライケイタ ── 배우, 연출가

○

『하늘과 바람과 별과 시』

윤동주

○

『흘러가는 대로』★

이방자 | 게유샤 | 1984

○

『흘러가는 대로』

이방자李方子의『흘러가는 대로』는 파란만장한 인생을 걸어온
저자의 자서전이다. 일본 황족 나시모토노미야 집안에서
1901년에 태어난 저자는, 조선 왕실의 마지막 황태자 이은과
결혼을 하게 된다. '내선일체'와 '일선동조'의 슬로건
아래 진행된, 조선을 향한 일본의 동화정책의 일환, 즉
정략결혼이었다. 얼핏 보면 비극적이라고도 할 수 있는 국가
전략으로서의 결혼이었지만 두 사람 사이에는 진실된 애정이
싹텄다.

저자가 이은을 바라보는 시선은 한없이 다정하다. 자신의
운명을 한탄하기보다 현실을 받아들이고 인생을 풍요롭게
살아가고자 한 진지한 삶의 자세와, 저자가 그려 내는 이은의
인품이 무척 인간적이었다. 양국 사이에 쌓인 험한 역사 문제를
극복하고 한 사람의 인간으로서 만나고자 노력했던 두 사람의
교류에 마음이 흔들렸다.

이방자는 패전 후 황족의 자격을 잃고 일본 국적도
상실하지만, 남편의 조국인 한국으로 귀국하는 것조차 오랜
시간 이루지 못했다. 대통령 이승만이 옛 왕족의 영향력이
자신의 입장을 위협하는 일이 생기지 않게끔 두 사람의 귀국을
허락하지 않았기 때문이라는 이야기도 있다.

만년에 뇌경색을 앓은 이은을 헌신적으로 돌본 저자의

모습은 인간의 존엄과 타자를 향한 애정이라는, 인류의 근원적이고 영구적인 행위가 지닌 아름다움을 만나게 한다. 이방자의 이야기는 독자에게 감동과 함께 자기 삶의 방식을 돌아볼 수 있는 체험을 안겨 준다.

이방자는 이승만 정권이 무너지고 몇 년이 지난 1963년에 의식이 없는 이은과 함께, 겨우 한국으로 귀국할 수 있었다. 그녀의 나이 62세인 해였다. 그리고 남편 사후에는 유지를 이어받아 장애 아동을 위한 교육기관을 설립하는 등, 87세에 세상과 작별하기까지 이국땅에서 복지사업에 힘을 쏟았다.

"우리 두 사람이 걸어온 길은 한일 문제를 배경으로 한 파란만장한 드라마였다고 말할 수 있을지도 모르지만, 그 주인공인 우리 부부는, 지극히 평범한 남편이자 아내였다고 생각합니다." 이 같은 저자의 말은 인간이 본래 가져야 할 자세가 무엇인지를 아름답게 제시하고 있다. 그녀가 남긴 말이야말로 지금 양국 사이에 가로놓인 여러 가지 문제를 풀어나갈 실마리가 되리라는 생각이 든다.

○

『하늘과 바람과 별과 시』

한국의 '국민 시인'인 윤동주의 시집 『하늘과 바람과 별과 시』는 1948년 한국에서 출간되자 곧 베스트셀러가

되었다고 한다. 그럴 만도 하다. 한번 읽으면 알게 되듯,
기라성처럼 아름다운 시어로 가득 차 있기 때문이다. 하지만
이 아름다운 시들을 써낸 작자는 스물일곱의 젊은 나이로
후쿠오카형무소에서 옥사했다.

윤동주는 1942년, 스물다섯 살 때 일본으로 유학을
떠나 릿쿄대학에 입학했다. 같은 해 도시샤대학으로 옮겼고,
이듬해인 1943년에 치안유지법 위반 혐의로 체포되어 징역
2년의 실형 판결을 언도받고 후쿠오카형무소에 수감된다.
용의는 치안유지법 위반이지만 시인은 독립운동가는 아니었다.
그가 쓴 시도 결코 정치적이지 않았다. 그럼 왜 체포당했을까.
일본어판의 번역자이자 재일조선인 시인 김시종의 해설은
윤동주와 그를 둘러싼 환경을 이해하는 데 큰 도움이 된다. 해설
중 일부를 인용해 본다.

"저 극한의 군국주의 시대, 모두들 전쟁 찬미와 천황의
위세를 높이려고 달려가던 시대에 동조하는 마음은 티끌만큼도
없는 시를, 그것도 금지당한 언어로 꾸준히 써 내려갔다는 것이
거꾸로 꿋꿋한 정치적인 행위였습니다. 식민 통치를 강제한
쪽에게 통하는 말을 몸소 거부한 행위이자 반反황국신민적 삶을
향한 결의와도 이어지는 것입니다. 윤동주의 시는 시대와는
무관한 심정을 담은 고운 시였기에, 도리어 치안유지법에
저촉될 만한 필연을 품고 있던 시이기도 했습니다."

그렇다. 윤동주는 금지된 모국어로 계속 시를 써 내려간
민족시인이자 저항시인이었다. 서정적이고 아름다운 언어로

쓴 시의 깊은 바닥에는 민족의 긍지와 민족주의를 관철하려는 강한 의지가 불타오르고 있었다.

그의 죽음은 여전히 의문에 싸여 있다. 정체불명의 주사를 맞았다는 증언도 있는데 사실이라면 어떤 생체실험의 대상이 되었을 가능성도 크지만, 진실은 암흑 속에 가려져 있다. 죽음의 순간, 모국어로 무언가를 외치고 숨이 끊어졌다는 간수의 증언도 남아 있다. 무슨 말을 외쳤는지 일본인 간수로서는 알아들을 수 없었을 테니 현재도 수수께끼다. 이 상황 역시 시인이 많은 사람들의 마음을 사로잡고 그의 시가 여전히 간직된 이유 중 하나일 것이다.

윤동주가 남긴 아름다운 시들은 고난 속에서도 신념을 잃지 않고 청렴한 혼을 간직하며 인간적으로 살아가는 존귀함이 무엇인지 현대의 우리들에게 가르쳐 준다.

시라이 게이타

도호학원예술단기대학 연극전공 출신으로 니나가와 유키오가 연출한 〈로미오와 줄리엣〉의 파리스 역으로 배우로 데뷔했다. 그 후 노다 히데키, 기무라 고이치 등이 연출한 무대에 출연했고 연출가의 기획과 책임 아래 참가자를 모아 상연하는 프로듀스 공연을 중심으로 무대에 섰다. 2010년 극단 '온천드래곤'의 창단 공연에 시라이 게이타라는 이름으로 첫 출연한 〈이스케이프escape〉 무대에 올랐고 제2회 공연 〈버스birth〉부터 모든 작품의 각본과 연출을 담당하고 있다. 2013년 문화청과 일반사단법인 일본연출자협회가 주최한 《젊은 연출가 콩쿨 2013》에서 우수상과 관객상을 받았다. 2017년 제25회 요미우리연극대상에서 스기무라하루코杉村春子상을 수상했다.

시
미
즈
지
사
코

清水知佐子 ─ 번역가

○

『통영을 만나는 가장 멋진 방법: 예술 기행』

경상남도 통영시는 조선시대부터 유명한 장인들이 모여든
곳으로 알려졌다. 조선왕조 26대 왕 고종의 아버지인
흥선대원군도 통영에 사람을 보내 갓을 구했다고 한다.
그밖에도 발, 소반, 누비 등 여러 공예품으로 유명하여
1970~1980년대에는 혼수품으로 통영산 나전 선반이 여성들의
동경의 대상이었다고 한다.

임진왜란 당시 이순신이 이끈 삼도(경상도, 전라도, 충청도)
수군통제영이 통영에 설치되어서 부와 권력이 집중되었고
문화와 예술도 덩달아 발달한 듯하다. 2016년 가을 이곳을
찾았을 때, 문화관광해설사 여성이 삼도수군통제영의 객사인
세병관洗兵館을 안내하면서 가르쳐 주었다.

그런 통영의 '미'와 문화와 역사가 소개된『통영을 만나는
가장 멋진 방법: 예술 기행』을 손에 들고 거리를 걸으면, 통영의
매력을 한껏 맛볼 수 있다. 이 책을 펴낸 '남해의봄날'과 이
회사가 운영하는 '봄날의책방'도 통영 시내에 있다. 훌쩍 떠나
보면 분명 또 다른 통영의 '아름다움'과 만날 수 있을 것이다.

○

『동전 하나로도 행복했던 구멍가게의 날들』

『동전 하나로도 행복했던 구멍가게의 날들』을 보고 첫눈에
반했다. 그림을 본 순간 휙, 하고 떠오른 것은 1989년 여름, 짧게
어학연수를 했던 서울의 풍경과 사람들의 따뜻함이었다.

　　이 책은 전격적이라고도 말할 수 있는 첫 만남으로 내가
번역까지 맡게 된 그림 에세이집이다. 저자 이미경은 20년 넘게
한국 각지를 다니며 구멍가게를 그려 왔는데, 지금은 개인전을
열면 바로 완판되어 버릴 정도로 인기 있는 화가다. 팬 중에는
방탄소년단의 멤버도 있으며, 남녀노소를 불문하고 폭넓은
독자층의 지지를 받는다. 중장년층에게는 그리운 정경으로,
젊은이들에게는 신선한 풍경으로 비치는 듯하다.

　　'구멍가게'란 내 어린 시절 일본의 어떤 동네에서나 흔히
볼 수 있던 '○○상점'과 같은 점포인데 야채나 과자, 조미료나
술까지, 무엇이든 팔던 잡화점, 혹은 만물상이다. 하지만
일본의 가게들과 크게 다른 점이라면 '반드시' 그렇다고 해도
좋을 만큼 가게 앞에 평상을 놓아 둔 것이다. 구멍가게는 물건을
사러 온 김에, 혹은 산보를 하다가 삼삼오오 모여 이야기꽃을
피우는 커뮤니케이션의 장이기도 했다.
그런 구멍가게를 아크릴 잉크와 펜으로 섬세하게 그린 51점을
수록한 이 책은 그저 보고만 있어도 마음이 차분해진다. 이제
구멍가게의 저런 풍경들은 거리에서 사라져 가고 있지만

구멍가게와 함께했던 인정과 그리운 추억은 이미경의 그림을 통해 사람들의 마음에 계속 남아 있다.

○

『북한의 박물관』

북한에서는 건국도 하기 전인 1945년 12월에 최초의 박물관인 조선중앙역사박물관이 개관하여 문화유산을 보호하기 시작한 사실을 알고 있는 사람이 얼마나 될까. 북한의 박물관에서 전시되는 유물과 작품에 복제품이 많은 까닭은 국보나 보물 이외는 전부 복제품을 만들어 둔다는 규정이 정해져 있기 때문이라고 한다.

　　『북한의 박물관』은 북한에 있는 열세 개의 국립박물관을 연혁과 건물의 구조에서 시작하여 소장품, 조직, 전시와 연구 활동까지 정리한 귀중한 책이다. 이 책이 다룬 내용은 거의 대부분 세상에 처음 공개되었으며, 평양의 조선중앙역사박물관은 물론 청진, 원산, 신의주 등 지방의 역사박물관까지 망라했다.

　　"북한에서는 각 박물관이 소장한 국보 수를 비롯하여 기본적인 사항까지도 비밀"에 부치고 있는 상황이지만 미술사 연구자인 저자가 오랜 기간에 걸쳐 수집해 온 자료를 기초로 한국에서 간행될 수 있었다고 한다. 일본어판은

저자가 근무하고 있는 한서대학교의 자매학교인 에히메대학 연구자들의 협력을 얻어 출판될 수 있었다.

　북한에 65기가 있다고 하는 고구려 벽화고분의 모사도, 조선시대 여성 화가 신사임당의 가지 그림과 그의 넷째 아들 이우李瑀의 대나무 그림, 셋째 아들 율곡 이이의 서예 등 진귀한 서화 300여 점을 컬러 도판으로 소개하고 있다.

시미즈 지사코

와카야마에서 태어났다. 오사카외국어대학(현 오사카대학 외국어학부) 조선어학과를 졸업했다. 재학 중에 연세대학교 한국어학당에 유학했다. 『요미우리신문』 기자를 거쳐 작가, 번역가, 편집자로 활동하고 있다. 번역서로 『완전판 토지』(박경리, 2·5·8·11·13권), 『원주통신』(이기호), 『동전 하나로도 행복했던 구멍가게의 날들』(이미경), 『쓸까? 그만둘까? 생각하는 플라스틱』, 『아홉 살 마음 사전』(박성우), 공역서로 『두 조선의 여성: 신체, 언어, 심성』, 『한국의 소설가들 I』이 있다.

오
바
타

미
치
히
로

小幡倫裕 ─ 역사학자

○

『김치와 오신코: 일한비교문화고』 ★

김양기 | 가와데쇼보신샤 | 1978

○

『사임당 평전: 스스로 빛났던 예술가』

유정은 | 리베르 | 2016

○

『김치와 오신코: 일한비교문화고』

> 나는 야나기 무네요시를, 시대성과 보편성 두 가지로
> 나누어 평가해야만 한다고 생각한다. 무네요시는
> 시대성이라는 측면에서 높게 평가할 수 있지만 그건
> 한국미의 보편성을 의미하지 않는다. 무네요시의 공적에
> 보답하는 길은 기리는 것보다 그를 뛰어넘는 일에 있다.
> ― 김양기, 『김치와 오신코』, 70쪽에서

예술에 어떻게 다가가면 좋을지 알지 못하고, 막연히
눈으로 본 아름다움만 판단해 온 이제까지의 나에게 미에
대한 인식이 어떠해야 하는지 하나의 존재 양상을 가르쳐 준
말이다. 은사인 김양기 선생의 저서 『김치와 오신코』 속 한
문장이다(오신코는 일본의 채소 절임이다.―옮긴이). 대학에 입학해
김양기 선생의 세미나에 참가하며 한일 비교문화 과정에서
주요 텍스트 중 하나로 접한 것이 이 책이었다.

책은 일본 민예 운동의 창시자이자, 일본의 한국 강제병합
시기에 한반도의 예술에 아낌없는 애정을 쏟은 야나기
무네요시의 한국(조선)미술 인식, 즉 "조선의 미는 비애의
미다."라는 인식을 향한 비판을 중점적으로 다룬다. '시대성과
보편성'은 그 비판의 축을 이루는 키워드다.

야나기는 한국의 미의 특징을 곡선과 백색에서 찾았다.

본서는 이 두 가지 특징을 지적한 야나기의 직관을 높게
평가하는 한편, 야나기가 곡선과 백색의 의미를 역사적으로
외압에 고통받아 온 한민족의 비애의 상징으로 독해한 점을
비판한다. 일본의 식민 치하 36년간을 척도로 삼은 야나기의
잠재적 역사관이야말로 야나기의 한국미술 인식이 지닌
'시대성'이라고 지적하고 있는 셈이다.

나아가 이 책에서는 한국의 기층문화인 샤머니즘, 이른바
'하늘님 신앙'을 기반 삼아 한국의 백색은 전통적으로 한낮의
태양의 색이며, 곡선은 하늘님이 계신 하늘로 비상하는 것을
나타낸다고 설명한다. 거기에 한국인의 낙천성이 담겨 있고
그것이 바로 한국의 문화가 지닌 '보편성'이라고 하며 한국미의
특징은 비상과 멋에 있다고 지적한다.

야나기 무네요시의 '비애미' 인식을 비판하는 이 책은
1970년대에 발표되었다. 하지만 간행 이후 수십 년의 세월이
흐른 지금도, 미를 느끼고 이해할 때는 그 뒤편에 신앙, 사상,
자연관, 역사관 등 다양한 요소가 얽혀 있다고 가르쳐 준다.
동시에 지금 우리가 가진 미의식도 시대의 영향을 크게 받고
있음을 새롭게 재고하게 해 주는 내용을 담고 있다.

○

『사임당 평전: 스스로 빛났던 예술가』

정말 죄송스럽지만 내가 일본어판 번역을 감수한 책을
소개하려고 한다. 앞서 말한 『김치와 오신코』가 민중문화에
초점을 맞춰 한국의 미를 논했다면, 유정은의 『사임당 평전:
스스로 빛났던 예술가』는 지배층인 양반의 문화와 관련된
한국의 미를 다룬다. 특히 이 책이 서술하는, 한 예술가의
평가가 시대적으로 변화하는 양상은 『김치와 오신코』와
마찬가지로 한국미 인식의 '시대성'을 생각하기 위한 참조가
된다.

　　신사임당은 한국의 5만 원권 지폐에 초상으로 등장하며
한국 사상사를 대표하는 조선 성리학의 대가 율곡 이이의
어머니로서 한국인이라면 모르는 이가 없는 인물이다. 이 책은
신사임당의 평전이다. 성리학적 요소와 인격을 바탕으로 '효'
정신을 승화시킨 한시 「유대관령망친정踰大關嶺望親庭」, '사임당
서파'라고도 불리는 계통을 만들어 낸 초서를 비롯한 다채로운
서예 작품, 주변의 식물과 곤충에 자손 번영과 부부의 화합 등의
상징적 의미를 담은 〈초충도〉 등을 남긴 사임당. 이 책의 저자
유정은은 사임당이 시서화 모두에 뛰어나 삼절三絶로 평가된
예술가였다고 논하면서 "조선이라는 거대한 남성 사회의
틀 안에서 보다 적극적이고 당당하게 수기치인에 힘쓴 여성
군자로서의 사임당이 재조명"되어야 한다고 지적한다.

동시에 저자는 이러한 사임당의 예술가로서의 본질적인
모습과 평가가, 율곡의 제자로 조선 성리학의 대학자이자
정치가였던 송시열이 자신의 정치세력인 서인의 결속력을
높이기 위해 '율곡의 어머니'로서 위치를 강조함으로써 약해져
버렸다고 말한다. 또한 사임당의 이미지는 지금까지 가부장적
이데올로기에 기초한 '타자'(사회와 문화의 중심인 남성과는 다른
특징을 가진 존재로서의 여성)의 범주 속에 머물러 있다고도 썼다.
16세기에 태어나 뛰어난 예술가로서 평가 받은 사임당에
대한 인식이, 17세기 이후 정치사상이나 사회환경 속에서
어떤 식으로 변화했고 현대로 이어져 왔는지를 논한 이 책은,
예술가와 예술 작품의 평가가 시대 저마다의 사상과 문화,
사회 상황과 밀접히 관련되어 있음을 알려 준다. 동시에 현재
우리가 예술을 두고 내리는 평가 역시 그러한 '시대성'과 결코
무관하지 않음을 보여 준다.

오바타 미치히로

1969년 시즈오카에서 태어났다. 한일근세관계사와 한일문화비교론을 전공하고 역사를
연구하며 번역가로 활동하고 있다. 평택대학교 일본학과 조교수를 역임했다. 저서로『조
선의 역사를 알기 위한 66장』(공저)이 있고, 번역서로『조선시대 한국인의 일본 인식』(하
우봉),『조선시대 여성의 역사』(규장각한국학연구원 엮음) 등이 있다.

오 키 게 이 스 케

沖啓介 ― 아티스트

달의 생각 — 백남준과 이우환

세계의 동쪽 끝에서 사는 우리에게 달이란 무엇일까. 동양의
문화는 달의 시간 속에서 자라왔다. 이 글은 한국 출신 두
아티스트의 달을 둘러싼 이야기다.

"우리는 정보화시대, 인공지능의 시대에 살고 있다고
한다. 온갖 것이 버추얼하고 사이버네틱하게 바뀌고 있다.
이러한 시대에 우리는 변화를 받아들여 자연, 우주, 신체를
연결하는 관계에 주목해야만 한다."

젊은 아티스트들이 조언을 부탁하자 이렇게 말한 이는
이우환(1936~)이다. 이우환의 말이라기에는 의외라고
생각될지도 모르지만, 그다운 말이다.(1)

테크놀로지와 아트에 관해 생각하면 먼저 떠오르는 사람은
비디오 아티스트 백남준(1932~2006)이다. 백남준은 이 분야
최고의 세계적인 개척자이자, 테크놀로지를 동양의 문맥으로
자리매김한 테크노 사상가이기도 하다.

이 글에서는 달을 둘러싼 에피소드로 두 사람을
살펴보려고 한다.

백남준에 따르면 "달은 가장 오래된 텔레비전"이라고
한다. 〈Moon is the Oldest TV〉라는 작품은 1965년에 열한
대의 텔레비전 브라운관을 늘어놓고 자기적으로 간섭한
이미지를 전시한 것이 최초다. 분명 고대부터 근세, 아니 TV가
출현하기까지 사람들은 밤하늘을 바라보며 달과 별을 통해

여러 가지 생각과 상상을 그려 냈다. 밤하늘을 바라보는 일은 일종의 엔터테인먼트인 동시에 과학이기도 했다.

그래서 백남준은 묻는다.(2)

예술이란 무엇인가?

달일까?

아니면

달을 가리키는 손가락일까?

선불교 임제종의 화두 같다. 어떻게 대답해야 할까.

백남준은 달이 예술 그 자체인지, 아니면 달을 가리키고 있는 손가락이 예술인지를 묻는다. 송나라 시대에 쓰인 옛 스님들의 화두집인 『무문관無門關』에 나오는 선문답을 떠오르게 한다.

비풍비번인자심동非風非幡仁者心動

바람이 움직이는 것도 아니요, 깃발이 움직이는 것도 아니다.

그대들의 마음이 흔들리는 것일 뿐.

바람을 맞은 깃발이 흔들리는 모습을 한 스님은 '깃발이 움직인다'고 보았고 다른 스님은 '바람이 움직인다'고 보았다. 둘의 논쟁은 끝이 없었다. 그때 선종의 제6조 혜능이 끼어들어 깃발이 움직이는 것도, 바람이 움직이는 것도 아니라 그대들의

마음이 흔들리는 것이라고 말했다는 유명한 이야기다.

달일까, 달을 가리키는 손가락일까. 혹은 그 어느 쪽도 아닌 건 아닐까.

백남준의 에세이에는 선禪의 태도가 보인다. 1963년 플럭서스Fluxus의 인쇄물에 쓴 글은 다음과 같이 시작한다.(3)

나의 실험적 TV는

항상 재미있지는 않다.

하지만

항상 따분한 것은 아니다.

1963년부터 시작한 작품 〈Zen for TV(TV를 위한 선)〉는 브라운관을 90도 회전하여 위아래로 길게 놓고 어두운 텔레비전 화면 한가운데에 선 하나가 세로 방향으로 그어진 작품이다. 강력한 자력으로 텔레비전 화면에 그어 놓은 이미지는 한 줄의 선으로 집약된다. 나중에는 '테크노 키즈'가 할 법한 하드웨어 해킹도 시도했다. 텔레비전에서 흘러나오는 일과성 정보를 한 줄기 선으로 만들어 버렸다. 텔레비전 그 자체가 입체작품이 되었고, 말로는 불가능한 시각적인 고요함은 미디어를 향한 비평이기도 하다.

한편 이우환은 달에 대해 이렇게 말한다.(4)

작가가 작품을 만든다는 것은 달을 구경하기 위한 정자를 세우는

것과 같은 것이지, 달 그 자체에 집중하는 것이 되어서는 안 된다.

이우환은 달을 보기 위해 어울리는 장소에 정자를 세우는 것이 예술이라는 생각을 제안한다. 달구경을 하는 장소에 설치한 정자 또한 다른 의미에서 일종의 구조라고 말할 수 있으리라. 일상 속 밤하늘의 달은 단순히 오브제와 마찬가지이며, 그런 의미에서 어떤 만남도 불러오지 않는 무관계한 것에 지나지 않는다. 하지만 어떤 시간, 어떤 장소에 섰을 때, 바로 거기서 보이는 달이야말로, 달을 보는 사람에게도 달에게 있어서도 보는 자인 동시에 보여지는 자이다. 그런 '즉卽'이라는 양의적 관계를 불러일으키고 달이나 인간을 넘어서 만남의 세계를 선명하게 열어 보이는 장소가 된다.

동양의 두 현자는 이렇게 자신의 의견을 풀어낸다. 예술과 달을 둘러싸고 두 한국인 아티스트가 전개하는 이야기는 마치 구름 위에서 들려오는 듯하다. 이런 이야기를 할 수 있는 현대 아티스트는 흔치 않다.

백남준은 현대음악을 비롯하여 세계적인 전위예술가 집단 플럭서스에 참여하여 퍼포먼스를 펼치고 비디오아트를 시작했다. 그의 표현은 항상 '행위'다. 그 행위는 유형, 무형의 대상과 어떻게 관계 맺는가라는 문제와 이어져 있다.

한편 이우환은 서예나 동양 회화, 시의 실천을 통해 물질과 공간 사이에서 벌어지는 미묘한 존재 방식과 질적 측면을 이용하여 표현해 왔다. '달맞이 정자'는 어떤 장場을

마련한다는 동양적 '작법'과 연결된다. 어떤 사물을 배치하고, 먹과 물감을 묻힌 붓을 화면에 칠하기 시작한다는 것도 하나의 '작법'인 셈이다. 그건 서양에서 그림을 그리거나 사물을 늘어놓는 것과는 다른 의미다.

이 두 아티스트의 이야기에 등장하는 '달'이란 대체 무엇일까. 두 사람이 말하는 달은 본질적으로는 다르다. 여기서 내 마음대로 해석하여 '행위'와 '작법'이라는 단어를 써 보고 싶다.

내가 보기에 백남준은 '행위'에 관한 서양적 해석에 동양적 해석을 맞부딪혔다고 생각한다. 그의 표현 속 본질은 신체에 의한 '행위'다. 그러니 플럭서스 같은 서양에서 시작된 전위주의에도 쉽게 참가할 수 있었다. 무규칙 배틀에 '액션 뮤직'으로 참전하여 좌충우돌 싸워 나간 동양의 격투가 같은 사람이다. 따라서 백남준에게 달은 동양의 달이자, 태음력의 달이다. 태양력을 따르는 서양적인 규칙에 조수간만의 큰 영향을 받는 월령에 기초한 태음력의 규칙을 가지고 맞선 것이다.

내가 배운 수업에서 이우환은 현대미술을 이야기할 때도 『개자원화전芥子園畵傳』에 나오는 동양화 화법을 말했고, 고흐의 그림을 언급할 때도 자신이 지닌 필법의 동양적 요소를 설명하곤 했다. 그런 회화의 작법은 데생처럼 서양화에 기초를 둔 미술교육을 주입식으로 받아 온 학생에게 무척이나 신선했다. 또 같은 재질의 사발이라도 사람이 사용한 것과

사용하지 않은 것은 다르게 느껴진다고도 지적했다. 표현이란 사람들에게 사물의 구조를 깨닫게 하는 행위이며, 그렇기에 달의 경우, 달과 만나게 하는 위치를 정해 주는 정자를 만드는 일이야말로 예술인 셈이다. "달 그 자체에 집중"하는 주관주의를 버리고, 달과 달을 보는 자 사이에 있는 구조를 드러내는 것이다.

이렇게 비교하면 백남준에게 있어 달은 달 그 자체가 예술인지 아닌지 하는 물음과, 나아가 달을 가리키는 '행위' 자체의 옳고 그름을 들이대는 사고실험이다. 또한 이우환에게 달은 달의 존재와 양태를 어떻게 타자에게 발견케(다시 말해 '만나게') 할 것인가를 훈련하는 '작법'인 셈이다.

오키 게이스케

도쿄도 출신 아티스트, 디자이너, 뮤지션. 다마미술대학 이우환연구실 출신이며 도쿄조형대학 특임교수이다. 카네기멜론대학 예술연구소 연구원을 거쳐 창작, 연주, 연구, 강의 활동을 펼치고 있다. 전문 분야는 일렉트로닉 아트, 정보 디자인, 영상이며 주요 전람회로 《캐논 아트랩: 사이코 스케이프》, 《제1회 요코하마트리엔날레》, 《SMAAK》(보네판텐미술관, 네덜란드), 《신체의 꿈》(교토국립근대미술관, 도쿄도현대미술관), 《Medi@terra》(그리스), 《Art Scope》(인도네시아), 《Transmediale2008》(베를린) 등이 있다. 번역서로 『제너러티브 아트: 프로세싱에 의한 실천 가이드』가 있고, 제16회 『미술수첩』 예술평론상(가작)을 받았다.

오
타
신
이
치

太田愼一 ── 영상 작가

○

『금지된 노래: 조선 반도 음악 백년사』 ★

전월선 | 주오코론신샤 | 2008

"놀랐다. 그런 사실이 숨어 있었다니." 나는 NHK 등에서 한반도 관련 프로그램을 많이 만들었고, 그중에서도 한국음악에 관해서는 나름 일가견이 있다고 생각해 왔지만 모르는 사건의 연속이었다. 이 책은 오페라 가수 전월선이 자전적 논픽션『해협의 아리아』(쇼가쿠칸 논픽션상 대상 수상작) 다음으로 발표한 음악 논픽션이다. 한국 병합부터 약 100년 동안 일본과 한반도에서 사랑받고, 또 금지된 노래들의 이야기가 음악가로서 전월선이 걸어온 발자취와 함께 그려져 있다. 전월선은 일본은 물론 세계 각국의 무대에서 공연을 펼쳐 왔다. 재일코리안으로 유일하게 한국의 2대 극장인 서울 예술의전당 오페라하우스와 세종문화회관에서 주연을 맡은 바 있다(오페라 〈카르멘〉의 카르멘 역과 오페라 〈춘향전〉의 춘향 역). 이 책은 그런 무대 활동 짬짬이 한국과 일본, 북한의 음악가와 만나서 보고 들었던, 묻혀 있는 곡을 찾는 이야기가 중심이다. 즉 전월선이 직접 체험한 1차 정보가 주된 내용이기에 그녀밖에 쓸 수 없는 '한반도 음악 100년사'인 셈이다.

인상적인 이야기는 너무 많지만 가장 먼저 떠오르는 예는 일본에서도 널리 알려진 〈노란 샤쓰의 사나이〉와 관련된 일화를 들 수 있다. 한국에서는 전설의 명곡이자 케이팝의 뿌리이기도 하다. 이 레코드는 한국전쟁이 끝난 당시 베스트셀러로 경쟁하듯 팔렸다고 한다. 하지만 어째서인지 작사·작곡가 손석우 자신은 레코드를 갖고 있지 않았다. 전월선은 손석우를 위해 그 레코드판을 사러 지금은

없어진 청계천의 도깨비시장을 헤맸다. 가게 주인과의 밀고
당기는 흥정 끝에 오래된 싱글 레코드를 15만 원 주고 사는
데 성공했다. 앨범을 곡의 창작자에게 선물하는 장면에서
마음이 뭉클해졌다. 또 1996년 예술의전당에서 열린 전월선의
리사이틀에는 의외의 인물이 찾아왔다. 명곡 〈아침 이슬〉을
만든 김민기였다. 최근 일본에서도 화제가 된 1987년의
민주화투쟁 집회에서 희생된 학생을 위해 모인 100만 명의
시민들은 노래 한 곡을 함께 불렀다. 〈아침 이슬〉이 한국
민주화운동의 테마 송이 된 순간이었다. 김민기는 예전에
반정부 활동을 한 혐의로 지명수배되어 시골로 피해 숨어
산 적이 있다. "김민기는 죽었다."라는 소문이 몇 번이나
들려왔다고 한다. 그 전설의 싱어송라이터 김민기의 생일에
이번에는 전월선이 찾아와 노래를 불렀다. 감정이 격해진
김민기가 울음을 터뜨리는 장면은 압권이다.

　　영화 〈박치기!〉에서 사용된 〈임진강〉도 일본에서
잘 알려진 노래다. 이 노래가 만들어진 본국인
조선민주주의인민공화국(북한)에서는 인민가수
조정미가 불렀다. 그녀는 '귀국선'에 올라 북으로 건너간
재일코리안이다. 소련 시대 모스크바에서 우연히 만나
마음이 통한 전월선과 조정미의 일화도 읽다가 가슴이
벅차올랐다(사진도 수록되어 있다). 〈임진강〉이라는 노래의
핵심을 찌르는 에피소드라고 나는 생각했다. 전월선이
일본에서 패전 직후 만들어진 일본어 오페라 〈춘향〉을 다시

연기하게 되었을 때 작곡가 다카기 도로쿠高木東六에게 들은 작곡 당시의 에피소드도 상당히 흥미롭다. 재공연 무대에서 연로한 다카기 도로쿠가 전월선의 노래에 맞춰 피아노를 쳤던 감동적인 모습도 그려져 있다. 일본의 대중문화가 금지되었던 한국 서울에서 전후 처음 공식적으로 일본어 노래를 무대에서 선보인 전월선을 지켜보고 있던 이는 〈노삿푸곶納沙布岬〉(한국어 노래 제목은 〈바람에 부치는 편지〉) 등 수많은 노래를 작곡했던 대선배 황문평이었다. 또 세종문화회관에서 현제명이 작곡한 오페라 〈춘향전〉에서 춘향 역을 연기했을 때는 전월선을 보기 위해 명곡 〈가고파〉의 작곡자 김동진이 90세가 넘은 노구를 이끌고 관객석으로 찾아왔다고 한다. 그밖에도 한국에서 가장 사랑받는 가곡 〈그리운 금강산〉의 작곡자 최영섭, 그리고 전월선의 노래 〈고려 산하 내 사랑〉의 작자인 재미코리안 노광운, 한국과 일본에서 모두 크게 히트한 〈돌아와요 부산항에〉를 만든 황선우, 케이팝의 선구자인 작곡가 김형석 등이 전하는 다양한 에피소드가 한가득 실려 있다.

읽어 나가는 동안 노래가 탄생한 당시의 시대 배경이나, 노래를 둘러싸고 알아야 하는 역사적 사실이 당사자의 회고와 함께 눈앞에 떠오른다. 이 회고는 무척 중요한 증언이다. 특히 책에 등장하는 음악인이 정말 생생하게 자신의 이야기를 하고 있다는 점이 인상적이다. 이야기를 듣는 전월선 본인이 작곡가의 작품을 직접 무대에서 노래로 불렀다는 사실이 인터뷰 대상자의 마음을 움직인 것은 아닐까. 다른 곳에서는

듣기 힘들었을 혼신을 다한 인터뷰는 그렇게 가능했다.

가수로는 〈가슴 아프게〉의 이성애, 〈동백 아가씨〉의 이미자, 〈노란 샤쓰의 사나이〉의 한명숙, 〈아, 대한민국〉의 정태춘 등 한국을 대표하는 인물도 많이 등장한다. 전월선은 이들과 마찬가지로 무대에 서는 사람이므로, 통상적인 인터뷰보다 서로 간의 진심이 느껴지는 대화가 이루어질 수 있었다. 일본 식민 통치 시기부터 남북분단, 한류 붐의 선구, 군사독재 정권, 일본 문화 개방 시기, 한일 교류 시대까지 두 나라의 틈에서 사랑받고 또 금지된 노래들을 오늘 다시 음원을 찾아 들으며 이 책을 읽는 것도 독자에게 분명 신선한 즐거움을 선사할 것이다.

나는 일본인이면서 한국 KBS의 방송 프로그램을 만들기도 해서 이 책의 내용을 한국인 저널리스트에게 이야기하면 깜짝 놀라곤 했다. 간행 당시 작은 총서 중 한 권으로 나와 900엔 정도였던 책이 지금은 아마존에서 수천 엔까지 값이 뛰어 구하기 쉽지 않을지도 모른다. 일단 산 사람은 좀처럼 다시 내놓지 않을 것이다. 한국에서도 꼭 출판되었으면 좋겠다.

오타 신이치

영상 작가. 1992년 〈한국으로 갔다〉로 《도쿄비디오페스티벌》 대상을 수상했다. 이 작품은 영화감독 하니 스스무羽仁進, 오바야시 노부히코大林宣彦 등에게 절찬을 받아 RKB 마이니치방송의 기무라 히데후미가 만든 〈오타 신이치의 세계〉라는 방송으로 제작되었다. 1998년에 프로그램 제작회사 IAW를 설립하고 2002년 한일 공동 월드컵 기념 방송(일본 외무성과 한국의 해외홍보처가 기획하고 NHK와 KBS가 공동제작)의 일본 측 총책임자로 활동했다. 일본인 최초로 KBS의 특별 프로그램도 제작했다. 조선 통신사 관련 프로그램의 전문가로서 NHK에서 특별 프로그램을 다수 제작하여 NHK국장상, 사카다기념저널리스트상, NHK회장상, 갸라쿠시상 특별상, 한국방송대상 등을 받았다. 많은 작품이 유네스코 등록 영상자료에 올랐고 현재는 NHK와 민영방송에서 많은 작품을 만들고 있다. 특히 한국 관련 영상의 전문가로서 높은 평가를 받고 있다.

요
모
타
이
누
히
코

四方田犬彦 — 비교문학 연구자

○

『운주사』 ★

J. M. G. 르 클레지오, 임영균 | 솔몬도 | 2016

○

『이상 작품집』 ★

이상 | 최진석 옮김 | 사쿠힌샤 | 2006

○

『운주사』

흩날리는 부드러운 가을비 속에

꿈꾸는 눈 하늘을 관조하는

와불

구전에 따르면, 애초에 세 분이었으나 한 분 시위불이

홀연 절벽 쪽으로 일어나 가셨다.

아직도 등을 땅에 대고 누운 두 분 부처는

일어날 날을 기다리신다

그날 새로운 세상이 도래할 거란다.

— J. M. G 르 클레지오, 최미경 옮김, 「운주사, 가을비」 중에서.

소란스런 서울, 동대문시장에서 살아가는 젊은이 중에 여전히 이 두 부처님을 마음속에 떠올리는 이가 있을까. 르 클레지오는 그렇게 썼다. 그 말을 뒤좇듯 임영균이 석불들의 영상을 빚어낸다. 이 사진가는 이미 1980년대부터 광주에 있는 운주사를 찾아 계속 사진을 찍어 왔다.『운주사』는 노벨문학상을 받은 작가와, 백남준의 제자인 사진가가 만들어 낸 아름다운 협업의 산물이다.

○

『이상 작품집』

(한국에서는) 李箱이라고 쓰고 '이상'이라 읽는다. '이상'은
김해경이 1930년대 전위시를 집필할 때 사용한 필명으로
'異常'과 발음이 같다. 하지만 동시에 '理想'도 그렇게 읽는다.
그는 자동기술법에서 그래피즘graphism까지, 다양한 수법을
구사하여 포에지의 이상理想을 추구했다. 겨우 스물여섯 살의
나이로 도쿄에서 객사했지만, 그의 생애를 관통하고 있던 것은
이상異常하리만큼 뜨거운 정열이었다.

「오감도」라고 제목이 붙은 연작시 중 한 편을 인용해 본다.

13인의兒孩(아해)가도로(道路)로疾走(질주)하오.
(길은막다른골목이適當(적당)하오.)

제1의兒孩가무섭다고그리오.
제2의兒孩도무섭다고그리오.
제3의兒孩도무섭다고그리오.
제4의兒孩도무섭다고그리오.
제5의兒孩도무섭다고그리오.
제6의兒孩도무섭다고그리오.
제7의兒孩도무섭다고그리오.

제8의兒孩도무섭다고그리오.

제9의兒孩도무섭다고그리오.

제10의兒孩도무섭다고그리오.

제11의兒孩가무섭다고그리오.

제12의兒孩도무섭다고그리오.

제13의兒孩도무섭다고그리오.

13인의兒孩는무서운兒孩와무서워하는兒孩와그렇게뿐이모였소.

(다른事情(사정)은없는것이차라리나았소)

시는 뒤로 가면 더욱더 알 수 없는 형태로 전개되지만 인용은 여기까지만.

이상(1910~1937)은 일본의 식민 통치 아래 있던 조선에서 '돌출'했다고 말할 법한 시인이다. 이 표현만으로는 충분치 않다. 그도 그럴 것이 이상이야말로 한국의 시에서 세계문학의 동시성을 이뤄 낸 시인이었기 때문이다. 이상은 다다이즘을 매개로 취리히의 트리스탄 차라Tristan Tzara와도, 도쿄의 나카하라 주야中原中也와도 연결된다.

현재 일본에서 이 책은 절판이라 고서점에서 비싼 가격이 붙어 있는 점이 안타깝다. 어딘가에서 문고판으로 복간해 주었으면 한다.

요모타 이누히코

1953년 오사카에서 태어났다. 도쿄대학에서 종교학을, 도쿄대학 대학원에서 비교문학을 전공했다. 영화잡지 및 비교문학연구가, 시인, 에세이스트로 활동 중이다. 건국대학교와 중앙대학교에서 객원교수로서 교편을 잡았다. 한국 관련 저서로『우리의 타자가 되는 한국』,『서울의 풍경』,『번역과 잡신』이 있다. 1980년대부터 꾸준히 한국영화의 소개와 상영, 비평 활동을 이어 오면서 최근 1970년대 서울 체재 경험에서 소재를 얻은 소설『여름의 속도』를 펴냈다.『일본 영화, 전통과 전위의 역사』(민속원),『가와이이 제국 일본』(펜타그램),『라블레의 아이들』(씨네21북스),『오키나와 영화론』(공저, 소명출판) 등 다수의 저서가 한국어로 번역되었다. 산토리학예상, 이토세伊藤整문학상, 구와바라다케오桑原武夫학예상, 예술 추천 문부과학대신상을 받았다.

우쓰미 노부히코

内海信彦 ── 현대미술가

○

『일본을 덮친 스페인독감: 인류와 바이러스의 제1차 세계전쟁』 ★

하야미 아키라 | 후지와라쇼텐 | 2006

올해(2020년) 2월 코로나19 감염 확산세가 한창일 때 읽은 하야미 아키라速水融의 『일본을 덮친 스페인독감: 인류와 바이러스의 제1차 세계전쟁』은 제게 5년에 한 번 정도 올 만한 경악에 가까운 독서 체험을 안겼습니다. '한국의 미를 읽다'라는 과제에서 이렇게 일탈해도 괜찮을까 싶을 책을 소개드리는 무례를 용서해 주시길 바랍니다. 저는 화가입니다. '미'는 시각적으로 지각되는 '아름다움'과는 다른 위상을 가진, 즉 사람들을 환상에 빠지게 할 만큼 지고한 사랑으로 가득 찬 것이라고 생각합니다. 아름다움을 두드러지게 만드는 것은 '미적' 표현만으로 한정할 수 없지요. 더없이 가혹하고 비참한 암흑 속에서 신음하는 민중에게 희망의 무지개를 보여 주며 인간의 존엄이라는 지극히 드높은 가치를 보여 주는 것이 미라고 생각해 봅니다. 코로나바이러스의 위협 아래 고투하고 있는 우리에게 미란 과연 무엇일까요. 이제는 거의 완전히 잊힌 100년 전 스페인독감의 참극과 3·1 독립운동의 관계를 살펴 역사 속에 매몰되고 만 100년 전의 사람들이 느꼈던 가시밭길 속의 미를 되살려 보고 싶습니다.

하야미 아키라의 연구에 따르면, 1918년부터 1920년까지 세 차례 습격했던 스페인독감으로 1,669만 7천 명이 살고 있던 식민지 조선에서 1918년에만 23만 4,164명이 목숨을 잃었다고 하네요. 그러니 1919년의 3·1 독립운동은 맹위를 떨치던 스페인독감으로 방대한 희생자가 한창 나오던 시기의 투쟁이었던 셈입니다. 인간의 존엄을 요구하는 조선 민중의

지고한 사랑과 미의식의 표현이었다고도 하겠습니다. 민중 봉기로 큰 혼란에 빠진 조선총독부는 1919년부터 1920년까지는 인구통계 및 감염에 따른 사망자 통계를 내기 위한 조사조차 실시하지 못했습니다. 1918년에는 타이완에서도 4만 8,866명, 사할린에서도 3,749명이 독감으로 사망했지요. 그렇다면 제국의 본국 일본은 어땠을까요. 인구 5,500만 명이었던 일본 국내에서 45만 3,452명이 사망했다고 합니다. 식민지(지배지)였던 조선, 타이완, 사할린에 일본 국내까지 합하면 74만 231명이 희생 당한 셈이지요.

본토의 희생자가 더 많아 보이지만 각 지역의 인구 비율로 환산하면 조선, 그리고 타이완과 사할린의 희생자는 일본의 배에 해당합니다. 당시 일본의 신문은 조선인의 '열악한 위생' 환경의 결과라고 차별 의식을 숨김없이 드러내며 기사를 써 내려갔지요. '위생'은 '치안'이라는 권력을 가진 측의 지배 이데올로기에서 나온 것입니다. 즉 '위생'의 '열악함'이란 가혹한 식민지지배로 인한 토지 수탈과 일본 자본의 본원적 축적을 위한 착취와 수탈, 그리고 조선 고유 경제의 파괴에 뒤따른 결과입니다. 침략자 측이었던 조선 거주 일본인은 잘 정비된 의료 시설과 사회적 인프라의 혜택을 받았던 반면, 조선인에게는 치료나 입원 같은 조치에도 명백한 차별이 있었던 탓에 23만 명이 넘는 희생자를 낳을 수밖에 없었던 것이지요.

1919년 3월 1일부터 조선 전국으로 퍼져 나가

일본제국주의자를 공포에 떨게 뒤흔든 3·1 독립운동의 직접적 요인 중 하나는 민중의 분노를 들 수 있습니다. 땔감도 식량도 물도 부족한 추운 겨울에 스페인독감이 번져 나갔지만 총독부는 의도적이라 여겨질 정도로 전염을 방치했지요. 그러니 3·1 운동은 사랑하는 가족이나 이웃을 잃은 사람들이 총독부를 향해 느낀 분노의 표출이었던 동시에, 갑오농민전쟁 이래 민중에 내재했던 사랑으로 가득 찬 미의식이 가져온 봉기였다는 사실을 너무나 충분히 납득할 수 있습니다.

세계적 규모로 감염이 확대되고 있는 코로나19는 2020년 6월 시점에 40만 명에 달하는 소중한 생명을 빼앗아 갔지요. 미국의 경찰 권력이 자행한 조지 플로이드George Floyd 사건을 계기로 미국 전역, 그리고 세계 각지로 인종차별주의자와의 투쟁 '블랙 라이브스 매터Black Lives Matter' 운동이 일거에 확산되었습니다. 이 운동은 과거 노예무역이 만든 노예제와 제국주의적 식민지 지배 자체, 다시 말해 여전히 이어지고 있는 근대적 세계 시스템의 총체를 겨냥한 직접행동이었습니다. 그 시스템을 밑바닥에서부터 뒤엎으려는 뛰어난 문화적 혁명으로 진전하고 있는 것입니다. 실로 '미'에 의한 문화혁명이라고 할 수 있습니다. 100년 전 창궐한 스페인독감이 독일혁명을 비롯하여 기성 지배체제를 전복하는 계기가 된 것과 기이할 정도로 유사한 상황이지요. 하지만 예술의 혁명이기도 했던 독일혁명은 결국 나치에게 섬멸 당해 미와는 정반대에 위치한 처참한 역사로 귀결되었습니다. 이런 상황이 두 번 다시

반복되어서는 안 됩니다. 스페인독감과 3·1 운동의 상호
관계를 재조명하려는 시도가 한국에서 시작되고 있습니다.
인류사에서 전염병의 역사를 상기해 보면 한국과 일본의
근대사에도 큰 변혁이 태동하고 있음을 알 수 있습니다. 그래서
감히 인간의 존엄과 용기, 희망이라는 시각에서 미의식을
재고해 보고자 합니다.

1918년부터 1920년까지 여러 차례 밀어닥친 스페인독감의
파동으로 전 세계에서 4천만 명이 희생 당했다고 이야기됩니다.
하지만 아프리카나 인도 같은 프랑스와 영국의 식민지에서는
인구통계 및 감염 상황에 관한 기록이 정확하지 않기에 1억 명
가까이 사망했다는 견해도 있지요. 1927년 세계 인구가 20억
명가량으로 추정되므로 1918년부터 1920년까지 세계 인구의
40분의 1, 혹은 20분의 1이 사망한 셈입니다. 그러나 어쩐
일인지 제1차 세계대전보다 몇 배의 희생을 낳은 스페인독감
팬데믹은 세상에서 잊히고 맙니다.

스페인독감은 1918년 3월 초순 미국 캔자스주 하스켈
카운티에서 발생했다고 추정됩니다. 아마 철새에서 유래한
H1N1형 조류인플루엔자 바이러스였다는 사실이 1990년대가
되어 비로소 알려졌다는 점도 놀랍습니다. 최초 확진자 중 한
명이 캔자스의 육군 병영을 방문하여 병사들 사이에 전염이
확대되어 48명의 사망자가 발생했고, 중서부에서 서부
지역으로 전염이 확산했지만 그 시점에서는 위기로 인지되지
않고 거의 무시당했습니다. 이를 '봄의 예고'라고 부릅니다.

지금 일본에서도 코로나의 2차, 3차 유행이 반드시 닥쳐올 거라는 이야기가 있습니다. 1918년 스페인독감의 폭발적 감염 확대는 당시 '전유행'이라 불린 1918년 10월부터 시작된 제2차 유행, '후유행'이라고 했던 1919년 12월부터 시작된 제3차 유행으로 상상을 초월하는 처참한 상황을 초래했습니다. 1918년 일본에서 '스페인감기'라고 불리기 시작한 무렵은 '봄의 예고'에 해당하던 셈이지요. 타이완에서 순회 경기를 하던 스모 선수 중에서 사망자가 나와 '씨름감기'라고 불렸고 또 전국 군대에서도 감염자가 속출해 '군대병'이라는 별명도 얻었지만, 3만 명의 감염자가 나와도 군 병원에서는 아직 위기감을 느끼지 못한 채 일단 소강상태를 맞이했습니다. 조선에서도 완전히 비슷한 상황이었지요.

하지만 제2차 유행은 확실히 찾아왔습니다. 이미 1918년 7월부터 제1차 세계대전 서부전선의 참호 속은 아수라장이 시작되었습니다. 패색이 짙던 독일군은 러시아와 강화를 맺고 동부전선에서 서부전선으로 병력을 집중시켜 1918년 3월부터 서부전선 마르느에서 최후 공세에 나서, 한때 파리를 포격하기도 했습니다. 미국 육군부대가 대거 투입된 7월 무렵에는 전선이 교착상태에 빠져 양 진영 모두 전투 능력이 급속히 저하되었지요. 장교가 돌격 명령을 내려도 참호 속에서 뛰어나올 힘조차 없던 병사가 수없이 많았습니다.

전장의 참호 속에는 초현실주의자 앙드레 브르통도, 앙드레 마송도, 그리고 독일의 저항 화가 오토 딕스도

있었습니다. 그리고 화가 지망생이었지만 차츰 복수의 포로가
되어 간 아돌프 히틀러까지 서로 대치하면서 미, 그리고
추악한 악마적 미를 만들어 냈던 것이지요. 독일 최고사령관
루덴도르프는 패배를 인정하지 않고 독일군은 전쟁이 아니라
인플루엔자에 진 것이라고 우겼습니다. 20만 명 이상이
스페인독감에 걸려 전장에서 병사한 것은 사실입니다. 연합군
측에도 독일군 못지않은 엄청난 희생자가 나왔습니다.
독일군은 그 후 아미앵 전선에서 완전히 궤멸했고 패배한
독일군 병사들의 혁명 참가로 이어졌지요. 결국 '킬 군항의
반란'을 계기로 독일혁명이 일어났고 황제 빌헬름 2세는
네덜란드로 망명했습니다.

스페인독감의 본격적 감염 확대는 1918년 10월부터
시작한 제2차 유행(전유행)과 1919년 12월부터 시작한 제3차
유행(후유행)으로 찾아옵니다. 제2차, 제3차 유행의 습격은
파상적인 감염 재확산이었지요. 제2차, 제3차 유행이 훨씬
가혹한 참극을 초래한 이유로는 전조 증상에 지나지 않았던
'봄의 예고'를 유행의 종식으로 착각하며 방심했던 점을 들 수
있습니다. 조선에서는 대비책도 세우지 않고 아무 일도 하지
않은 총독부의 태만과 오만으로 23만 명의 희생자가 나온
것입니다.

'스페인감기'라 불린 세계적 대유행이 왜 일본에서는
잊힌 사건이 되었는지를 하야미 아키라의 책을 통해 배우면서
간토대지진의 희생자를 훨씬 웃도는 참극을 마치 없었던

것처럼 대수롭지 않게 여긴다는 사실에 저는 다시금 놀랄
수밖에 없었습니다. 이는 당시 지배층의 의도와도 관련이
있다고 생각합니다. 스페인독감에 이어 1923년 간토대지진의
참극까지 연달아 일어나자 지배계급을 향한 민중의 분노가
끓어올랐습니다. 당국은 분노의 창끝을 무디게 하기 위해,
러시아혁명 직후 일본에서도 거세지던 국제주의적 혁명운동을
근절한다는 명목으로 치안유지법을 강제 시행했습니다. 이
무렵 다다이즘과 아방가르드 예술이 세계를 석권하며 혁명을
선취했고 그런 미적 혁명이 일본에도 큰 영향을 끼쳤기
때문입니다. 간토대학살은 혁명과 반혁명을 둘러싸고 대치한
상황이 반동적으로 전화하며 빚어진 참극입니다.

개인적인 견해지만, 1923년 9월 1일 간토대지진 직후에
내무성에 의해 의도적으로 일어난 조선인 대학살은 1918년부터
2년간 일본 제국과 조선에서 적어도 74만 231명의 목숨을
앗아간 이 전염병과도 깊이 관련되어 있습니다. 그리고
잘 알려져 있듯 3·1 운동으로 공포에 사로잡힌 군과 경찰,
그리고 일부 민간인이 자행한 대학살이 연동하고 있지요.
전염병이 야기한 불안과 공포가 배타적 배외주의를 양성했고,
반유대주의 문화에서 유래한 "우물에 독을 탔다."라는 식의
데마고그가 아마 독일 유학 경험자인 내무성 관료 주변에서
의식적이고 광범위하게 '감염 확대'했습니다. 이렇게 지진 직후
만연하던 민중의 불안과 분노를 피억압자를 향한 가해자적
범죄로 전화시킨 것도 앞선 스페인독감의 영향 없이는

불가능한 일이었다고 생각합니다. 이는 새로운 미를 둘러싼 혁명이 진척되자 기성 질서의 붕괴에 위기감을 느낀 권력이 자유와 해방을 갈구하며 미의식의 실현을 희구한 민중의 마음을 압살한 것이기도 했습니다.

『사상 최악의 인플루엔자: 잊힌 팬데믹(팬데믹 인플루엔자 연구의 진보와 새로운 우려)』(앨프리드 크로스비 지음, 니시무라 슈이치 옮김, 미스즈쇼보, 2004)이 세계적 규모의 스페인독감 대유행을 상세히 다루고 있지만, 한국도 일본도 중국의 상황에 대해 전혀 알고 있지 못합니다. 지금까지 저는 전염병과 인류사의 관계를 잘 아는 것처럼 서술했지만 실은 현상 분석에도, 과거의 역사 인식에 있어서도 제대로 된 문제의식은 결락되어 있습니다. 저는 17세 무렵부터 1970년의 화교 청년 투쟁 판결 선언, 대만인 유학생 류차이핀劉彩品 씨의 출입국 관리국 투쟁, 재일조선인 박종석 씨의 히타치 소프트웨어 취직 차별 투쟁, '서 형제 사건'(1971년 일어난 재일교포 유학생 간첩단 혐의로 투옥된 서승, 서준식 형제 사건―옮긴이)을 비롯한 재일한국인 정치범 지원 운동 등과 연대해 왔습니다. 3·1운동에 관해서도 나름의 공부를 해서 어느 정도 알고 있었습니다. 20대 후반에는 일단 화가 활동을 중단하고 사회평론사에서 『계간 크라이시스』라는 잡지의 편집자로 활동하면서 고준석高峻石(해방정국과 일본에서 활동한 공산주의자―옮긴이) 씨의 단행본을 몇 권 편집하기도 했습니다. 하지만 3·1운동과 스페인독감의 상호 관련성에 관해서는 전혀 문제의식을 갖지 못했지요. 한일 민중 연대운동 같은

현장에서도 3·1 운동의 논의를 통해 일본제국주의의 36년간의 지배가 얼마나 가혹하고 잘못된 것이었는지를 지적하기는 했어도 1918년부터 시작된 스페인독감의 세계적 감염 확대가 식민지지배하의 조선에서 인구의 44퍼센트를 감염시키고, 2퍼센트 가까운 민중을 희생양으로 삼았다는 사실을 전혀 자각하지 못했습니다. 원래 저는 가혹한 군사독재와 싸웠던 한국 민중의 마음에 비친 희망의 무지개를 '미'라고 여기며 『T·K생이 보낸 편지』(지명관이 T·K생이라는 필명으로 1970~1980년대 독재정권에 신음하던 한국의 상황을 전한 글을 모은 책—옮긴이), 『서 형제, 옥중에서 보낸 편지: 서승, 서준식의 10년』,『옥중 19년: 한국 한국 정치범의 투쟁』(서승의 수기—옮긴이)(세 책 모두 이와나미쇼텐에서 간행)을 소개하려고 했습니다. 하지만 코로나19라는 기묘한 사태 때문에 접할 수 있었던 하야미 아키라의 명저를 통해 전염병과 지배권력이 초래한 예외 상태에서 사랑과 용기로 맞서 싸운 3·1 운동, 투쟁했던 민중의 미의식을 독자 여러분과 함께 공부해 보고 싶었던 것입니다.

우쓰미 노부히코

화가. 1953년 도쿄에서 태어났다. 하버드대학 객원 예술가, 와세다대학 미일 연구기구 초 빙연구원. 1974년 게이오기주쿠대학 법학부 정치학과 중퇴 후 1975년 비美학교의 나카 무라 히로시中村宏 유채화 공방을 수료하고 1981년 다마미술대학 회화과에서 유화를 전 공하고 졸업했다. 페루 국립미술학교 명예교수, 페루 국립교육대학 명예교수, 와세다대 학 〈우쓰미 선생 드롭아웃 교실〉을 주관했다. 1985년부터 사이토기념가와구치현대미 술관, 니가타시미술관, 힐사이드갤러리, 아타고야마화랑, 갤러리K, 갤러리나쓰카, 갤러 리센터포인트, 기린플라자오사카, 와세다대학 오쿠마 강당과 오노 아즈사 강당, 도쿄조 형대학 등 국내외에서 150여 회 개인전을 열었다. 1992년 하버드대학 객원 예술가로서 카펜터 시각예술센터에서 개인전을 열었고, 1996년에는 버몬트 스튜디오센터, 카트만 두 시빅센터, 카트만두 러시아센터에서 개인전을 개최했다. 1997년 예일대학교 객원 예 술가로서 헨리 R. 루스홀과 트램블컬리지에서 강의와 레지던시, 개인전 개최 등의 활동 을 했다. 1997년과 1999년 페루 정부의 초청으로 페루 국립박물관, 페루 일본문화센터 에서 체류 제작을 통해 개인전을 열고 페루 국립미술학교 부속미술관, 페루 국립교육대 학에서도 개인전을 개최했다. 1999년에는 한국 안성에서 열린 《죽산국제예술제》에서 라이브 페인팅을 선보였고, 예술의전당에서 무용가 김매자의 공연 무대미술을 담당했 다. 2000년에는 오슈비엥침 아우슈비츠 강제수용소 터와 마이다넥 강제수용소 터에서 열린 《마이다넥 아트트리엔날레》의 개막식에서 라이브 페인팅을 펼쳤고 폴란드 국립 바르샤바미술관에서 공개 제작을 했다. 바르샤바의 성 스타니슬라오 코스트카 교회에 서 성 포프시코 신부 추도 예배 라이브 페인팅을 했다. 《대지의 예술제: 에치고쓰마리 트 리엔날레》에서 '우쓰미 노부히코 여름 학기'라는 강연과 라이브 페인팅을 했다. 폴란드 국립 바르샤바미술관에서 개인전을 열었다. 2004년 요코하마 뱅크아트와 요코하마개 항기념관에서 《우쓰미 노부히코 코스믹스파이럴 2004》를 개최하고 2005년 요코하마 시민갤러리가 연 《오늘의 작가 2005》 전시에서 24미터의 대작을 출품하고 워크숍을 가 졌다. 2006년 도쿄대학 첨단과학기술센터에서 강의와 함께 정치학자 미쿠리야 다카시 교수와 대담(2005~2011)을 진행했다. 2012년부터 2020년까지 와세다대학에서 〈우쓰미 노부히코 선생의 드롭아웃〉 공개강좌를 열었고 1996년부터 2019년까지 〈우쓰미 노부 히코 여름학교〉를 개최하여 도쿄대학과 와세다대학에서 보고회를 가졌다.

우에무라 유키오

植村幸生 ― 음악 연구자

○

『꿈꾸는 거문고: 조선 선비, 음악으로 힐링하다』

송혜진 | 컬처그라피 | 2016

○

『한국음악의 거장들: 그 천년의 소리를 듣다』

송지원 | 태학사 | 2012

 18세기 문인 정치가이자 화가였던 강세황은 늦도록 관직에 오르지 못한 불운을 푸념했다. 그의 오랜 고독을 달래 준 것은 그림과 음악이었다. 때로는 홀로, 때로는 허물없는 벗들과 함께 모인 자리에서 거문고 솜씨를 뽐냈다. 그의 작품 〈현정승집도玄亭勝集圖〉는 1747년 여름, 친구들과 함께한 모임을 그린 기록화다. 이 모임의 목적이 단순히 피서가 아니었던 것은 그림 중앙에 그린 거문고를 통해 잘 알 수 있다. 술과 음식을 나누고, 거문고를 타며 시를 읊고, 서화를 감상하고 바둑을 두는 조선 선비의 전형적인 놀이 풍경이 이 그림 속에 담겨 있다. 그들의 모임을 '풍류방'이라 불렀다. 그리고 그때 연주한 음악을 지금은 '정악正樂' 또는 '풍류방 음악'이라 부른다. 풍류방의 풍경은 강세황에게 그림 실력을 인정받았던 김홍도의 풍속화에도 종종 등장한다. 실은 김홍도 역시 거문고, 비파, 퉁소, 생황 등 악기에 정통한 음악가이기도 했다.

 한국에서 '국악'이라 통칭하는 전통음악은 일반 민중이 즐기는 음악(이른바 민속악)과 궁정이나 상류사회 속에서 행해지는 음악(광의의 정악)으로 크게 나눌 수 있다. 전자가 강하고 발랄한 리듬, 장식적이고 진폭이 큰 선율, 거친 음색이 주는 맛이 있다면, 후자는 유연하고 여유 있는 간격, 비교적 흔들림이 적은 선율, 억제되고 담백한 맛을 특징으로 한다. 전자는 민화, 후자는 산수화의 분위기에 각각 비견할 수도 있을 것이다. 앞서 말한 풍류방 음악으로서의 정악(협의의 정악)은 물론 후자의 계통에 속하며, 나아가 실내악적 소편성이

지닌 정밀하고 오묘한 표현을 멋스럽게 나타냈다. 중요한 점은 음악을 직업으로 삼지 않는 문인 남성이 이러한 정악의 주요한 전승자였다는 점에 있다. 그들은 직접 노래하며 악기를 연주하는 것이 아니라, 그 음악을 시로 읊고 고금의 음악을 논하고, 악보를 편찬하며 악기라는 물건 자체를 사랑했다. 또한 음악과 관련된 활동을 글로 남겼다. 강세황처럼, 아마추어이면서 상당히 높은 연주 능력을 자랑하는 자도 적지 않았다. 난이도 높은 연주를 몸에 익히고자, 신분이 낮은 직업 음악가를 스승으로 맞아 그 기예에 존경을 아끼지 않은 사람까지 있었다.

조선의 문인이 이렇게까지 음악과 깊은 관계를 맺었던 것은 그들이 유학을 따르던 사람들이라는 점에서 유래를 찾을 수 있다. 유학에서 악樂은 예禮와 함께 사람의 마음을 다스리고, 사회의 안정을 가져다주는 정치적 기능을 가졌다고 여겨졌다. 이를 예악 사상이라 부른다. 국가가 음악을 어떻게 다루는가는 중요한 정치 과제였기에 군자는 몸소 좋은 음악에 익숙해야 하고, 항상 세상의 음악에 귀를 기울여야 한다고 생각했다. 음악은 인심의 반영이자 세상의 거울이기 때문이다. 저명한 유학자라면 음악에 일가견이 있는 경우도 드물지 않았다. 요즘은 그리 잘 알려져 있지 않지만, 퇴계 이황이나 다산 정약용과 같은 사상가도 중요한 음악론을 남겼다.

문인들이 각별히 사랑한 악기가 거문고다. 고구려에 기원을 두고 있다고 알려진 이 고풍스런 악기가 지식인의

교양을 위한 도구가 된 것은 중국 칠현금의 영향이 크다. 중국의 사대부가 칠현금의 악곡, 연주법, 악기에 온갖 지식을 쏟고 심혈을 기울여 연주에 엄격한 방식을 추구했던 것과 마찬가지로 조선의 선비도 거문고를 그렇게 대했던 것이다. 다만 중국의 칠현금을 알고 있었을 그들이 굳이 칠현금과 다른, 그리고 훨씬 다루기 어려운 거문고를 고집한 까닭은 하나의 수수께끼다. 어쨌건 지식인에게 사랑받은 악기였던 덕택에 거문고는 오래된 실물이 몇 개나 남아 있다. 15세기의 '탁영 거문고'(김일손 거문고)는 그 대표적인 예다.

정악을 대표하는 기악곡이 〈영산회상靈山會相〉과 〈보허자步虛子〉이다. 두 곡 모두 본래는 노래를 동반한 궁정음악이었지만, 문인들의 손에 의해 거문고를 중심으로 하는 순수한 기악곡으로 바뀌어 오랫동안 전승되었다. 전승 과정에서 몇 가지 변주곡이나 부수적인 곡이 파생되고, 나아가 그 곡을 연결하여 연주하는 습관까지 생겼다. 하지만 〈영산회상〉은 불교와, 〈보허자〉는 도교와 각각 깊은 관계를 맺고 있음에도 제목이 바뀌지 않고 유학자인 선비들에게 애호됐다는 점 역시 수수께끼로 남아 있다. 한편 성악으로서는 '가곡'이 대표적이다. 이 장르도 전승 과정에서 파생된 곡까지 포섭하여 남녀 가창곡을 합쳐서 현재 남아 있는 곡은 40곡에 이른다. 성악곡이지만 악기로 연주되기도 한 것 같다. 강세황은 거문고로 〈심방곡〉(현재는 사라진 가곡인 〈중대엽〉의 속칭)을 타서 실학자 이익을 몹시 감동시켰다고 한다.

『꿈꾸는 거문고』에는 강세황이나 김홍도를 비롯해 거문고를 사랑한 문인들의 에피소드와, 풍류방뿐만 아니라 그들을 둘러싼 여러 가지 음악의 장면이 담겨 있으며 이를 당시의 풍속화, 기록화와 함께 이야기한다. 정악 음반 소개가 포함되어 있는 것도 재미있다.

『한국음악의 거장들』은 고대부터 19세기 말까지 활약한 연주가, 이론가, 작곡가, 후원자 등 52명을 각 장에 배치한 인물 열전이지만, 그들 대부분은 '광의의 정악'과 관계가 있다. 두 책 모두 일반인을 대상으로 한 서적이지만 저자의 깊은 학식과, 간결하고 읽기 쉬운 문체 덕분에 민속악의 그늘에 가려지곤 했던 정악의 음악 세계로 독자를 이끌어 준다. 더불어 음악을 사랑하고 정악 문화를 공유하면서 키워 간 선비들의 뜨거운 우정도 느낄 수 있다. 두 책과 같은 정악의 안내서를 일본어로 읽을 수 있는 날을 기다려 본다.

우에무라 유키오

1963년 요코하마시에서 태어났다. 도쿄예술대학 음악학부 음악이론과에서 고이즈미 후미오小泉文夫의 강의를 접하고 한국음악에 눈을 뜨게 되었다. 1989~1991년 서울대학교에서 유학했다. 그 후 18~20세기 조선 사회의 음악과 음악가를 연구하면서 동시에 식민지주의와 음악 연구의 문제에도 몰두했다. 저서로『아시아 음악사』(공편),『한국음악 탐험』,『동양음악사』,『민족음악학 열두 개의 시점』(공저) 등이 있다. 도쿄예술대학 음악학부 교수로 재직하고 있고 동양음악학회 회장을 역임했다. 연구상 필요로 인해 장구와 거문고를 배웠지만 다른 사람 앞에서 연주할 만한 수준은 아니다.

이시이 미키

石井未来 — 한국문화 애호가

○

『마음의 집』

내가 처음 한국을 접한 건 언제였을까. 아마 쉬는 날 가끔씩
텔레비전에서 흘러나오던 한국 드라마를 보던 때였다고
생각된다.

　그러던 어느 날, 고려박물관에서 《그림책으로 배우자!
이웃 나라》라는 전시가 열려서 원래부터 그림책을 좋아했던
터라 서둘러 찾아갔다. 전시장에는 그림책이 많이 진열되어
있었다. 옛날이야기를 소재로 한 그림책을 비롯해 한국전쟁
전에 출판된 그림책, 한국 문화를 전하는 그림책, 현대 그림책,
한국어로 번역 출간된 일본 그림책까지 실로 다양했다.

　그중 한 권이었던 『마음의 집』, 이 책이 아마 나와 현대
한국 사이의 첫 만남이었던 것 같다. 그림 작가는 한국인이
아니라 폴란드 사람이지만, 지금까지 한국에서 몇 권인가
책을 낸 경험이 있기에 한국의 미의식을 잘 이해하는 사람으로
인정받았으리라 생각된다. 한국의 미를 주제로 한 이 책의
기획과도 어울리지 않을까 하는 생각에 먼저 『마음의 집』을
골랐다.

　세상에는 무수히 많은 사람들이 있듯 '마음' 역시 다양한
형태가 있을 것이다. 이 책은 저마다 다른 모습의 마음을 같은
줄에 두고서 마음의 종류에는 상하좌우가 없다고 이야기해
주는 듯 느껴졌다. 노란 바탕에 빨강과 파랑으로 그린 표지도

인상적이지만, 페이지를 넘기면 파랑 바탕에 빨강과 검정
선으로 그린 그림도 아름답다. 그리고 마지막 페이지는 은색의
거울.

한국의 작품을 읽으면 키워드로 '은색'이 자주 등장하기에
이 그림책의 배경에도 한국의 아름다움을 향한 감성과 문화가
자리하고 있지는 않을까 생각했다. 그 후로도 「메밀꽃 필
무렵」을 읽거나, 가야금의 음색을 듣거나, 군청색 밤하늘에
떠오르는 달을 바라보면서 시와 문학, 공예품 속에 묘사된
자연의 아름다움에도 눈을 뜨게 되었다.

○

『조선 시집』

『조선 시집』은 40명의 시를 모아 일본어로 번역한 책이다.
시의 내용뿐만 아니라, 시인의 약력이나 서문, 해설을 읽으면
엮고 옮긴 김소운이라는 이가 처했던 입장을 비롯해 생각할
거리를 많이 안겨 주는 책이다. 수록된 시 중에는 힘겹고 쓰라린
내용이 많지만 자연의 아름다움을 빌려 빗대어 표현한 문장도
곳곳에서 볼 수 있다. 우리의 심정이나 섬세한 마음의 움직임을
표현하는 말이 지금보다 당시가 더 풍부하지 않았을까 하는
느낌도 들었다. 지금은 구하기 힘들어진 이 책이 어떻게든
사라지지 않고, 새로 번역되지도 않고 지금 형태 그대로 남아도

좋겠다는 생각을 한다. 이 책뿐만 아니라, 한국 관련 좋은 책을 손에 넣기 어려워진 경우가 많아 무척 아쉽다.

○

『진두숙의 보자기』, 『진두숙의 한 땀 한 조각』

마지막으로 꼽아 보는 책은 『진두숙의 보자기』와 『진두숙의 한 땀 한 조각』이다.

'매듭'을 배우기 시작한 무렵, 매듭을 정리해서 묶을 때 "끈이 흘러가는 대로 그 흐름을 따라가며, 꼬이지 않도록 야무지게 잡아당기고, 귀찮다고 생각돼도 일단 안을 한 번 뒤집는 작은 수고를 더해 끈을 잡아매면 곱게 묶을 수 있어요."라는 선생님의 말을 들었다. 마치 사람을 대할 때와 같구나 하고 생각하며 연습하던 기억이 선명하다. 그 뒤로 차분한 마음으로 끈의 흐름을 따라가는 시간은 내게 꼭 필요하고 더할 나위 없이 귀중해졌다.

규방공예와의 만남은 선생님이 강좌 후에 모두에게 보여 준 오래된 주머니와 노리개로부터 시작됐다. 천과 자수의 색 배합이 너무 아름다웠다. 건강과 만사형통, 행복을 비는 노리개를 선물하는 사람의 마음을 통해, 사람을 생각하는 마음은 나라가 달라도 차이가 없다는 생각이 들었다.

매듭을 가르쳐 준 선생님으로부터 진두숙 선생의 작품전이

일본에서 열린다는 소식을 들었다. 부드럽고 자연스럽게 조화된 색채의 아름다움, 그 정성스런 만듦새를 통해 선생님이 "좋은 것을 많이 보았으면 좋겠어요."라고 늘 말씀한 이유가 잘 와닿았다. 일본에서는 규방공예 전시가 많지 않지만, 기회가 생기면 꼭 찾아가 보시길 바라는 마음이다.

이시이 미키

일반인. 조금씩 천천히 한국의 문화에 흥미를 갖게 된 사람. 그림과 공예품, 도자기를 보고 있으면 행복하다. 문화를 전해 주고 재현해 준 선생님과 선배에게 감사와 존경의 마음을 가지면서 지금은 '아는 것'의 초입에 서 있다.

이
토
준
코

伊
東
順
子
—
저
널
리
스
트

○

『시간의 여울』

이우환 | 남지현 옮김 | 현대문학 | 2009

○

『윤이상, 상처 입은 용』

윤이상·루이제 린저 | 윤이상평화재단 옮김 | 알에이치코리아 | 2017

1990년부터 서울에서 살았다. "왜 한국에서?"라고 질문 받을 때마다 종잡을 수 없이 횡설수설한 것은 이유가 너무 많기 때문이다. 그렇게 많은 까닭을 다 말해도 괜찮을지 항상 주저하곤 한다. 그런데 그중 하나가 일본에서 1988년에 출판한 이우환의 에세이집 『시간의 여울』이었다.

시치미 뚝 떼는 듯한 밝음과 여백이 상쾌했다. 다만 저자 이우환의 예술 활동에 관심을 갖게 된 건 이 책을 읽고 나서였다. 그전부터 주위에서 '모노하もの派(모노파)' 스타일의 작가나 작품은 흔히 보아 왔지만 그리 마음이 움직이지는 않았다. 하지만 이 책 『시간의 여울』을 통해 '모노하'가 지닌 본래의 상호성interactive에 빠졌다. 보는 이에게 행동을 재촉한다. 행동하지 않는다는 행동까지 포함하여 참가를 촉구한다. 눈앞에 '한국'이 데구르르 굴러간다. 그런 감각에 휩싸였다.

그건 '초대'였다고 생각한다. 분명 미적인 동기였다. 한국에서 살아보니, 이 책에 써 있는 풍경과 날마다 만나게 되었다. 예를 들어 이 책에는 「요리와 조각」이라는 에세이가 있다.

"먹는 일은 진정 탈구축이다."

이 선명한 비유는 보편적이라 할 수도 있겠지만, 한국 요리에서 가장 극적으로 어울렸다.

"한국 요리는 셰프가 일단 만들어 두지만, 먹는 사람에 의해 허물어지거나 바뀌어져 버린다. 그리고 최종적으로

요리가 완성되는 것은 먹는 이의 입 안이다.”

이를테면 서울의 고기집에 가면 눈앞에 놓인 무수히 많은 접시. 한 그릇, 한 그릇이 완성된 요리임에도 불구하고 갑자기 해체가 시작된다. 가위로 자른 고기와 김치, 접시에서 자신이 고른 음식을 집어 와 그걸 크고 작은 채소로 쌈을 싸 입에 넣는다.

“먹는다는 행위에 있어서 요리는 어쩔 수 없이 그 동기나 이미지가 해체된다.”

부산의 횟집에서는 고급 흰 살 생선까지 새빨간 고추장과 푹 익은 김치와, 간장에 조린 무와 함께 ‘재구축’해서 먹으라고 압박한다. 여기에 조금 겁먹은 일본인들은 몰래몰래 개인용 간장과 와사비를 싸 가지고 와서 더욱 조심스레 움츠리며 음식을 먹는다. 이 얼마나 아까운 일인지.

자유와 해방감으로 가득 찬 한국 요리의 원리를 알면 난해한 현대 예술의 이해도 간단해진다. 직감에 따라 취한 것을 스스로 재구축하면 그걸로 좋을 뿐. 여기에는 여러 겹의 즐기는 법, 여러 겹의 감상법이 있다. 물론 때로는 누구나 명작으로 여기는 인상파의 작품을 보고 마음이 편안해져도 좋다. 불만의 여지가 없는 유명 셰프의 프랑스 요리나 중화요리가 맛있는 것 또한 사실이듯.

코로나 탓에 일본의 본가에 있는 이 책의 초판을 가지러 갈 수가 없었다. 그래서 2004년에 개정판이 나온 것을 알고, 구해서 읽어 보았다. 30년 만에 다시 읽으며, 전혀 낡지 않은

책이라서 놀랐다. 문장이, 그리고 행간이 나를 미소 짓게, 건강하게 만들어 준다.

"예술이라는 것은 좀 더 인간적인 더듬거림의 산물이라고 본다." "조각이란 눈 뜬 공간을 뜻한다. 공간을 점거하는 것이 아니라 그것을 여는 것이야말로 조각가가 해야 할 일이라고 본다."

이의 없다. 점거를 그만두자. 여백이 필요하다.

『윤이상, 상처 입은 용』의 일본어판에는 '어느 작곡가의 인생과 작품에 관한 대화'라는 부제가 붙어 있다. 음악이나 오페라에 관해 쓸 능력은 전혀 없지만, 윤이상의 숨결을 느낄 수 있는 이 훌륭한 대담집이 잊히지 않도록 짧게라도 여기에 꼽아 두고 싶다.

이토 준코

아이치현에서 태어났다. 서울에서 번역·기획 사무실 제이피아트플랜JP ART PLAN을 운영 중이다. 생업으로 예술, 여행 관련 번역 업무를 하고 있다. 2017년 잡지 『중간쯤 되는 친구들』을 창간했다. 저서로 『비빔밥 나라의 여성들』, 『일본을 신경 쓰지 않게 된 한국인』, 『한국 현지에서의 보고: 세월호 사건부터 문재인 정권까지』, 『한국인은 좋아도 한국 민족은 싫다』(개마고원), 『한국 컬처: 이웃의 민낯과 현재』, 『속 한국 컬처: 묘사된 '역사'와 사회의 변화』 등이 있다.

전월선

田月仙 — 오페라 가수

○

『조선 여성사: 역사의 동반자인 여성들』 ★

노계순 | 도쿄도서출판 | 2020

2020년 4월, 전 세계에서 슬픈 소식이 날아드는 와중에 그래도 봄은 확실히 찾아왔다. 따스한 햇볕 아래 산들바람을 타고 벚꽃이 흩날리며 춤춘다. 꿈처럼 아름답구나…. 그런 생각도 제대로 못한 채 바이러스의 공포와 함께 맞은 올봄은, 마치 천국과 지옥을 번갈아 보는 듯했다. 그리운 사람과 만나는 일도, 함께 노래하는 것조차도 뜻대로 되지 않아 불안이 쌓여 가는 나날들…. 바로 그때 한 권의 책이 도착했다.

『조선 여성사: 역사의 동반자인 여성들』.

아름다운 연자줏빛 표지, 보라색 띠지에는 "한반도의 역사 속에서 늘 소외 받던 여성에게 빛을 비춘 사상 첫 조선(한국) 통사"라고 쓰여 있다.

책을 펼쳐 첫 페이지를 넘기면, 한반도 지도가 나타난다. 네 쪽에 걸쳐 네 개의 지도가 그려져 있다. 선사시대의 한반도, 삼국시대의 형세도, 고려 말기의 5도 양계, 조선왕조 시대. 각 시대별 지도가 보여 주듯 한반도 역사의 흐름에 따라 그 시대를 살았던 여성들의 발자취를 따라간다는 기가 막힌 시도다.

제1장 고대국가 형성과 여성, 제2장 왕조 국가·고려, 제3장 조선왕조, 제4장 일본 통치 시대에 이르기까지 읽어 나가는 동안 역사 속에 묻힌 여성의 삶과 그 자취가 마치 오래된 벽화를 보는 듯 어렴풋이 떠올라 조금씩 뇌리에 새겨져 간다.

저자는 "여성사를 연구하는 데 있어 동아시아 어느 나라보다 유교의 영향을 뿌리 깊이 받아 오랫동안 그 관습 속에서 살아온 한국의 여성을 고찰하고 싶다."(「서문」

중에서)라고 서술했다. 남존여비의 가치관 속에서 운명에 저항할 방도도 없이 살아온 여성들의 인생이 슬프고 가슴 아프다. 한편 수난의 한가운데서도 신념을 관철하며 살고자 한 여성들의 모습은 씩씩하고 강인하며 흔들림이 없다. 책 속에 등장하는 수많은 여성들, 그들의 '미'를 이야기하자면 무엇보다 조선왕조 시대에 살았던 재능 넘치는 여성들에게 마음이 간다. 재능은 눈부시게 빛나며 매력이 넘친다. 그중에서도 역사에 이름을 새긴 두 여성의 인생은 대조적이라 특히 인상 깊었다.

얌전하고 지조 있는 현모양처로 불렸던 신사임당(1504~1551)은 조선을 대표하는 여성 화가이자 시인이며, 5만 원권 지폐에도 초상이 실렸다. 양반의 딸이라고 해도 여성에게는 학문을 닦을 기회가 주어지지 않았던 시대에 신사임당은 진보적인 분위기의 가정에서 자라나 재능을 꽃피웠다. 뛰어난 회화와 한시를 많이 남겼을 뿐 아니라, 결혼 후에도 아내의 재능을 존중하는 남편을 만나 역사에 이름을 남긴 자녀들을 키웠다.

한편 천재적인 여성 시인 허난설헌(1563~1589)은 마찬가지로 양반 가문에서 태어나 재능을 발휘할 환경에서 자랐지만, 불행한 결혼으로 인해 이해 받지 못하고 수많은 작품을 자기 손으로 태워 버린 후 짧은 생애를 마쳤다. 이 책에는 비길 데 없이 뛰어난 허난설헌의 한시가 당시 명나라의 저명한 시인까지 감탄케 했고, 중국이나 일본에서도 조선의 천재 여성 시인으로 알려져 시집이 간행되고 격찬 받은 사실이

기록되어 있다. 국제적으로 높은 평가를 받은 조선의 뛰어난 시인이 남존여비 사상에 희생될 수밖에 없었던 것은 안타깝고 아까울 따름이다.

또한 일본 통치 시기의 식민지 조선 여성의 삶은 나 자신의 음악 활동과도 관련이 있기에 마음이 흔들렸다. 이 책은 조선의 마지막 황태자 영친왕(이은)의 여동생 덕혜옹주(1912~1989)의 생애도 상세히 다루고 있다.

일본의 뜻에 따른 정략결혼으로 덕혜옹주는 조선의 왕녀이면서 옛 쓰시마(대마도) 번주의 자손인 소 다케유키宗武志와 혼인을 했지만 그 후 불행히도 정신 질환이 악화된 채 해방을 맞이하고 이혼한다. 덕혜옹주는 1962년이 되어야 겨우 모국으로 돌아올 수 있었다. 하지만 꿈에 그리던 귀향을 한 그때는 이미 의식이 흐릿해질 정도로 병든 몸이었다는 사실을 생각하니 가슴을 에는 듯 아프다.

덕혜옹주의 오빠인 영친왕 이은도 어렸을 때 일본으로 보내졌고 역시 정략결혼의 희생양이 되어 일본 황족 출신 나시모토노미야 마사코梨本宮方子(이방자)와 결혼한다. 나는 일본과 한반도의 틈새에서 격동의 인생을 살다 간 이은과 이방자의 생애를 연구하여 오페라 〈더 라스트 퀸: 조선왕조 마지막 황태자비〉의 대본을 썼다. 그리고 오페라 작품으로 완성해 2015년 한일국교정상화 50주년 기념 공연으로 일본의 신국립극장에서 초연했다. 내가 이방자 역을 맡았고 지금까지 《문화청예술제》 참가 공연으로 여러 차례 무대에

올려 왔다. 전후 일본에서 모든 것을 빼앗긴 영친왕과 함께 한국으로 건너온 이방자. 그 만년을 함께한 비서나 곁을 따르던 사람들로부터 이방자가 남편 영친왕 사후에도 궁궐인 창덕궁의 낙선재에서 시누이 덕혜옹주와 함께 살면서 병상의 그녀를 자애롭고 따뜻하게 보살폈다고 들었다. 덕혜옹주는 1989년 4월 21일, 77세의 나이로 세상을 떠났고, 불과 9일 후인 4월 30일에 이방자도 뒤를 따르듯 삶을 마감했다.

요즘은 역사 속에 남은 수많은 여성들의 이름이 실화뿐 아니라, 픽션을 가미한 한류드라마나 영화 속에 등장하며 팬들을 즐겁게 하고 있다. 하지만 이 책은 연대를 따라가며 역사적 사실을 읽어 나감으로써 시대와 함께 호흡했던 여성들의 넘치는 생명력을 한국사의 전체 흐름 속에서 차분히 되살려 낸다. 거기에는 소외되어 온 한국 여성사를 일구기 위한 저자의 불굴의 신념이 담겨 있다. 그리고 몇 겹으로 겹쳐 얽힌 과거의 기억이 과오를 반복하지 않도록 가르침을 준다.

전염병의 창궐로 생각지도 못했던 자숙 요청에 당혹스러운 이 봄, 양손 가득히 훨훨 내려앉는 꽃잎처럼 헤아릴 수 없는 여성들이 흘린 눈물 한 방울, 한 방울이 헛되지 않도록 이 책을 소중히 마음속에 품어 두고 싶다.

전월선

오페라 가수. 도쿄에서 태어났다. 세계 각국에서 오페라와 콘서트를 열어 '혼을 뒤흔드는 목소리'로 많은 팬을 매료하고 있다. NHK의 〈해협을 건넌 가희〉, KBS 스페셜 〈해협의 아리아: 전월선 30년의 기록〉 등 여러 텔레비전 프로그램에서 소개되었다. 한일 공동개최 월드컵 때는 일본 총리대신 주최 한국 대통령 환영 공연에서 독창을 하고, 기념 오페라 〈춘향전〉에서 춘향 역을 맡아 한국과 일본에서 공연을 펼쳤다. 유럽 오페라하우스에서 오페라 〈카르멘〉의 카르멘 역으로 기립박수를 받았다. 2015년, 일본의 황족 출신으로 조선 왕가로 시집을 온 이방자를 주제로 한 오페라 〈더 라스트 퀸〉을 발표하며 15세부터 87세까지의 주인공을 연기하여 절찬을 받았다. 이듬해, 《문화청예술제》 참가 공연으로 재연을 했다. 일한문화교류기금상과 외무대신 표창을 받았다. 이기회 회원이며, 저서로 『해협의 아리아』, 『금지된 노래: 조선 반도 음악 100년사』, 『케이팝 머나먼 기억』이 있다. 홈페이지는 www.wolson.com

정현정

鄭鉉汀 ── 사상사 연구자

○

『기적』 ★

나카가미 겐지 | 가와데쇼보신샤 | 2014

○

『오래된 도시의 골목길을 걷다

: 다시 가 보고 싶은 그곳, 매혹적인 지방 도시 순례기』

한필원 | 휴머니스트 | 2012

전통연희와 서민의 생활

○

판소리와 나카가미 겐지의 『기적』(1989)

셋쿄부시說經節(이야기에 곡조를 붙인 일본 전통 기예―옮긴이)나
판소리 같은 전통연희에 기반을 두고 독특한 작품 세계를
만들어 낸 나카가미 겐지(1946~1992). 그의 작품 형성 과정에서
한국 체험은 중요한 의미를 갖는다. 그중에서도 판소리와의
만남은 『기적』을 비롯한 후기의 작품에 큰 영향을 미쳤다. 원래
셋쿄부시 같은 일본의 가타리모노語り物(이야기와 곡조가 어우러진
전통연희 장르를 총칭하는 말―옮긴이)는 초기 작품인 『화장』(1978)
이후 만년의 『경멸』(1992)에 이르기까지 나카가미 문학의 축을
이루는 것으로서 여전히 그 관련성이 종종 이야기되고 있다.
내가 조사한 바에 따르면, 나카가미가 이런 식의 전통연희를
새로운 창작 방법의 하나로써 적극적으로 받아들인 것은
지금도 명맥이 이어지고 있는 한국의 판소리에 심취하여
연구를 거듭하게 된 후부터이다. 나카가미는 판소리가 상연될
때마다 현장을 찾아가 그저 감상에만 만족하지 않고 명창이나
민속학자로부터 직접 판소리의 원리를 탐욕스럽다고 할
만큼 열심히 습득했다고 한다. 그렇게 함으로써 나카가미는
'판'과 '소리'로 구성된 판소리를 총체적으로 파악하고, 그
본질에 가닿을 수 있었다. 나카가미는 '판'의 대화성이야말로

현대문학을 '도발'하는 것이라고 파악했고, '소리'에서는 민중
예능의 기저에 흐르는 샤머니즘을 발견한 것이다.

　　나카가미는 자기 소설의 기점으로 삼고 있는 구마노熊野에
대해 "구마노는 와카야마현에 있는 그 구마노가 아니다."라고
강조하며 다음과 같이 말했다. "구마노에서 한국을 떠올리면
무시무시할 정도로 모습이 또렷한 이계異界처럼 눈에 들어온다.
무엇보다도 거기엔 무당이 있다. 판소리나 가면극, 사물놀이가
있다." 이런 전통연희를 담당해 온 천민의 기저에 흐르는 자연
신앙이나 종교의 원리는 '판소리' 같은 민중 예능을 통해야만
그에게 인식될 수 있었다. 한국의 가타리모노와의 만남을
통해, 나카가미는 판소리나 셋쿄부시라는 역사적, 공간적
제약에서 해방되어 자신의 문학작품 속에 새로운 생명을
불어 넣은 셈이다. 나카가미에게 판소리란 산 자와 죽은 자의
경계를 넘어서는, 소리의 다양성이 펼쳐지는 '장場'이자 이른바
대화성對話性(폴리포니)의 원천이다. 판소리는 퍼내도 퍼내도
마르지 않는 샘으로서, 국경을 넘어 한국과 일본 문학가의 혼을
끊임없이 뒤흔들었을 것이다.

○

『오래된 도시의 골목길을 걷다:

다시 가 보고 싶은 그곳, 매혹적인 지방 도시 순례기』

한남대학교 건축학과 교수인 저자는 오래된 도시, 곧 '역사
도시'의 골목길을 걷는 일이 인생의 가장 큰 즐거움이라고
말한다. 그것은 단순한 도락에 그치지 않는다. 틀에 박힌
도시론이나 건축론, 혹은 상식적인 기성관념에 묶이지 않고
현장의 과제를 면밀히 파악하고 탐구하는 것이야말로 도시를
읽어 내는 키워드라고 말하는 저자는, 7년에 걸쳐 옛 도시
이곳저곳을 걸으며 돌아다녔다. 그 실천의 결과로 태어난 이
책은 도시들 중 밀양, 통영, 안동, 춘천, 안성, 강경, 충주, 전주,
나주 등 아홉 도시 이야기를 담았다. 선정 기준은 세 가지다.
첫 번째는 역사가 긴 도시, 두 번째는 걸어 다닐 수 있는 비교적
작은 도심부를 가진 도시, 세 번째는 현대 도시로서의 매력과
잠재력이 큰 역사 도시를 골랐다고 한다.

특히 저자가 일본어판 서문에 서술한 내용에 주목하고
싶다. 한국뿐만 아니라 세계의 모든 도시가 품고 있는 보편적인
문제이기 때문이다.

이 책을 21세기 초두에 한국의 도시에 남은 역사의 흔적을 담은
충실한 기록이라고 부르고 싶습니다. 한국의 21세기 초반은
현대의 도시 개발, 혹은 재개발이 절정에 이른 시기이자, 그

반작용으로 어떻게 해서라도 과거로 회귀해야 한다는 '복원'이라는
명목의 또 다른 개발이 시작된 시기입니다. 전자는 도시의
전근대를 파괴하고, 후자는 도시의 근대를 파괴하고 있습니다.
연구자로서 자신의 연구 대상이 파괴의 위기에 처했다고 판단될
때 취할 수 있는 최선의 방법이 이를 기록하는 것이었습니다.

저자가 지적하듯 한국의 도시는 한쪽에서는 도시
개발(재개발)에 의해, 다른 한쪽에서는 '복원'이라는 이름의
개발에 의해 무참히 파괴되고 있는 중이다. 사람들과
생사고락을 함께해 온 도시의 기억을 빼앗는 상황에 강한
위기감을 느낀 저자는 사람이 살아온 도시의 흔적과 기억을
빠짐없이 '기록'한다. 그것은 도시가 살아온 기나긴 시간이
지닌 의미나 사람이 살아가는 도시의 존재 양상을 계속해서
질문하는 행위로서의 '기록'이다.

하지만 도시의 모든 것이 파괴될 리는 없다. "한국의 역사
도시는 파괴와 변형의 격류 속에 있습니다. 그래도 도시 속으로
한 발자국 들어가 보면, 의외로 변화의 소음은 잦아들고 축적된
시간이 자아내는 무게에 저절로 침묵이 찾아옵니다."라고
저자는 지적한다. "도시 속으로 한 발자국" 발을 들이밀고
"축적된 시간이 자아내는 무게"로서의 "침묵"에 잠기는
시간은 실로 산책자가 맛볼 수 있는 도락의 시간일 터이다.

저자는 일본어판 서문에서 이렇게 말한다. "한국의 역사
도시는 변화가 초래한 혼돈과, 지속이 가져다준 차분함을 모두

체험할 수 있는 역동감으로 가득 찬 삶의 현장입니다. 일본의 여러분들이 꼭 한국의 역사 도시의 현장에서 이 책을 손을 들고 오래된 거리가 보여 주는 혼돈과 풍요로움을 경험해 주셨으면 합니다.”

『지구를 걷는 법』같은 해외여행 가이드북을 손에 들고 거기에 실린 명소나 맛집을 찾는 여행만큼 시시한 것은 없다고 나는 생각한다. 그런 여행에는 오래된 도시와 ‘나’의 만남은 없고, ‘나’의 발견도 없기 때문이다. 이 책을 읽고 도시의 이야기가 이렇게 재미있는지를 다시금 알게 되었다. 한국의 옛 사상가들의 이야기, 역사, 고전문학, 경제 등의 내용으로 가득한, 실로 지혜의 보물 창고라고 할 수 있다. 저자의 해박한 지식과 넓은 시야에 눈이 휘둥그레진다. 더 주목하고 싶은 점은 ‘도시 사상’이라고 부를 법할 저자의 생각이다.

> 앞으로의 시대에 도시가 나아갈 방향은 ‘유비쿼터스’니 뭐니 하는 고도의 테크놀로지로 기능을 극대화한 도시가 아니라, 인간적인 삶의 방식을 향수할 수 있는 도시, 즉 휴머니즘의 도시라고 생각한다. (…) 도시의 휴머니즘은 어디에서 성립할까. 당연하겠지만 가장 중요한 조건은 도시 공간에 사람이 살고 있다는 점이다. 하지만 여기서 살고 있다는 것은 낮 또는 밤 시간대에 거기에 머문다는 뜻이 아니라 생활을 영위하고 있다는 의미다. 그렇게 거주가 상업, 업무, 문화 등 다양한 도시 기능과 복합적으로 공존할 때, 여러 가지 유형의 사람들이 상호작용함으로써 도시에 인간적인 공기가 감돌게 되는 것이다.

저자가 펼치는 도시와의 대화와 탐구를 실마리 삼아 자기 나름의 새로운 식견을 더해 가는 것이 우리 독자에게 남긴 과제일 것이다.

이 책이 가진 가장 큰 특징은 휴머니즘의 시점에서 역사 도시의 세부를 묘사한다는 점이다. 어떻게 '편리성' 일변도의 가치관에서 탈각할 수 있을까. 거기에 도시의 생존이 걸려 있다고 저자는 강조한다. "인간적인 공기가 감도는 도시", 바꿔 말하면 휴머니즘으로 뿌리내린 도시야말로 저자가 목표로 삼는 장래의 도시상이다. 경제성을 넘어, 긴 인생을 보내는 전체적인 삶의 장으로서 도시 공간을 생각하는 데 이 책은 큰 지침을 줄 것이다.

정현정

서울에서 태어났다. 이화여자대학교에서 독문학을 전공하고 도쿄대학 대학원 총합문화연구과 초역문화과학 박사과정을 졸업했다(학술 박사). 독립 행정 법인 일본학술진흥회 특별연구원, 독일 알렉산더 폰 폴트 재단 장학연구원, 베를린자유대학 동아시아연구 객원 연구원, 교토대학 연수원을 거쳐 현재 지바대학 강사, 리쓰메이칸대학·주오대학 객원 연구원으로 활동하고 있다. 저서로 『천황제 국가와 여성: 일본 기독교사에서 본 기노시타 나오에木下尚江』가 있다.

하라다 미카

사단법인 국제예술문화진흥회 이사

原田美佳

○

『한국의 멋: 생활 속에 자라온 전통미』

최순우 엮음 | 대중서관 | 1982

○

『조선과 그 예술』

야나기 무네요시 | 이길진 옮김 | 신구문화사 | 2006

○

『인간문화재』

예용해 | 어문각 | 1963

○

『조선왕조의 의상과 장신구』 ★

하라다 미카 엮음 | 장숙환 감수 | 단코샤 | 2007

'눈과 달과 꽃'이나 '와비'처럼 일본 정원에서 볼 수 있는 일본의 전통미란 무엇일까. 매달 이런 테마를 함께 생각해 보는 모임을 열고 있기에 마찬가지로 한국 문화에서도 미를 큰 주제 중 하나로 삼아 관심을 가져왔다.

회화나 서예를 포함하는 미술, 노래와 춤 같은 공연예술, 문학, 옷과 식문화, 건축 등 미는 여러 영역에 걸쳐 있어 그 폭이 넓고 정의 내리기도 어렵다. 한국인은 어떤 사람을 아름답다고 생각하고 어떤 행위를 아름답다고 느낄까. 장인이 만들어 내는 공예가 지닌 실용의 미와 예술의 미는 어떻게 다른 걸까.

아름다운 한국어는 발음이나 말투 자체에서 상쾌함을 추구한 점이 느껴졌고, 나아가 예컨대 조선시대라면 유교 사상이 뒷받침된 내용에서도 아름다움을 즐길 수 있었다. 황금비로 이루어진 건축의 아름다움처럼 한국의 미에는 공통점이 느껴진다.

일본 통치 시대 경성에서 경복궁 광화문이 철거된다는 소식에 항의한 평론 「사라져 가는 한 조선 건축을 위하여」를 집필하며 조선의 미술과 문화, 특히 민예를 깊이 이해했던 야나기 무네요시 선생의 영향도 있어서인지, 한국에 대한 일본인의 관심은 상당수가 그의 저서 『조선과 그 예술』이나 『다도와 일본의 미』에서 논한 찻그릇을 비롯한 도자기로 향하기도 했다. 한국문화원 도서실에서도 니시다 히로코西田宏子 선생의 『한국 도자기 안내』가 인기가 있고 소

사콘宗左近 선생의 『나의 한국 도자 편력』도 도자기에 관한
풍부한 이야기를 전해 줘서 많이들 찾았다. 『국보: 한국 칠천
년 미술 대계 시리즈』 같은 대형 문화재 전집도 몇 권 소장되어
있는 것에서 알 수 있듯 도자기는 중요한 위치를 차지하고 있다.

민속학자 가네코 가즈시게金子量重 선생은 『아시아 도자기
여행』이나 한국문화원에서 열렸던 강연을 기록한 『한국미술의
전통: 고대의 일본과 한국 11』에서 도자기에 대해 이야기했다.
가네코 선생은 1960년대부터 아시아 각지를 여행하면서 많은
자료를 수집했다. 그는 일본인은 아시아의 일원이므로 사람,
물건, 자료, 홍보라는 네 개의 축을 세워 아시아를 지역별로
나누고, 넓고 종합적인 시야로 보아야 한다고 제창했다. 이후
연구 모임은 이를 『일본과 아시아: 생활과 조형』(전8권)으로
정리했다. 가네코 선생이 감수한 책이 『한국일보』
논설위원이자 문화재위원이던 예용해 선생이 공예와 예능
분야 인간문화재 여러 분을 직접 취재하여 출판한 노작
『인간문화재』이다. 이 책의 일본어판은 김사엽 선생이, 장정은
야나기 무네요시 선생과도 교류했던 세리자와 게이스케 선생이
맡았다. 그가 수집한 자료는 한국 국립중앙박물관 가네코
가즈시게 기증실에 있으며 규슈국립박물관 등에도 기증되었다.

나는 풍류, 풍아라는 뜻을 가진 한국의 고유어 '멋'을
좋아한다. 『한국의 멋: 생활 속에 자라 온 전통미』를 집필하던

때 이미 최순우 선생은 현대인에게 멋의 일부가 사라져 버리고 있다고 한탄했다. '한국문화선서' 시리즈 중 첫째 권으로 기획된『한국의 멋』은 다양한 문화 분야에서 교양이 넘치는 1인자의 글을 뽑았다.(이 책은 '한국문화선서' 시리즈 중『韓国の風雅 : 生活のなかで培われた伝統美(한국의 멋 : 생활 속에서 길러 낸 전통미)』라는 제목으로 1981년에 일본에서 먼저 간행되었다.—옮긴이) 한국인이 한국 문화나 고유의 전통미를 어떻게 생각하는지를 배우는 데 풍부한 가르침을 주는 책이다. 국립중앙박물관장을 역임한 최순우 선생이 엮은 이 책은 제1장 '지순한 겨레의 숨결 하늘빛 청자'로 시작한다. 제2장 이후는 '풍류 속에 깃든 아취', '운치가 흐르는 여울', '연면한 가락들', '생명보다 귀한 것', '영생의 기원 속에서', '정한 어린 자취들', '생활 속에 피운 꽃'의 여덟 개의 장에 김상옥, 정병욱, 신영훈, 성경린, 장덕순, 고은, 어효선, 조자용 선생을 비롯한 20여 명의 글 42편이 수록되었다. '한국문화선서' 시리즈에는 동양의 미를 비교하거나 야나기 무네요시를 언급한『한국미의 탐구』(김원용 엮음),『한국의 전통음악』(장사훈 지음) 등도 포함되어 있어 전람회와 공연장을 찾아갈 때도 도움이 된다.

도쿄에서는 지금껏《한국미술 오천 년》(1976),《한국 고대문화 : 신라 천년의 미/신안 해저 인양 유물》(1983), 《특별전 조선 통신사 : 근세 200년의 일한 문화 교류》(1985), 《종가 기록과 조선 통신사》(1992),《가야 문화전 : 되살아난 고대 왕국》(1992),《한국의 명보》(2002) 등 큰 기획전이 열려

한국의 문화와 미의 실상을 유물과 함께 알 수 있는 귀중한
기회가 되었다.

나는 《조선시대: 남과 여의 공간》(1995), 《조선왕조의
미》(2002) 같은 다양한 전시에 관여했는데, 그러면서 만난
장숙환 이화여대 담인복식미술관 관장에게 감수를 부탁해
『조선왕조의 의상과 장신구』를 출판했다. 당시 일본에서는
한류드라마 〈대장금〉의 인기로 극중 아버지의 유품으로 등장한
노리개나 장신구에 관심이 높았다.

한국전쟁을 비롯한 몇 번의 전란으로 옛 자료가 상당수
유실된 것은 아쉽지만, 한류 붐으로 황진이의 시와 춤,
신사임당의 서화 같은 다양한 한국의 미를 꽤 가까이서 느낄 수
있게 된 것은 기쁜 일이다.

하라다 미카

도쿄에서 태어났다. 오쓰마여자대학을 졸업하고 한국정신문화연구원(현 한국학중앙연
구원)에서 연수했다. 학생 시절부터 오랜 기간 근무했던 주일한국대사관 한국문화원을
2015년 말에 퇴직했다. 현재는 일본가르텐협회 홍보부장으로 일하면서 국제예술진흥회
이사, 아시아도서관네트워크 이사, '십장생 모임' 등 국제 교류 활동을 하고 있다. 공저로
『콤팩트 한국』(이어령 감수), 『읽고 떠나는 한국』(김양기 감수), 『조선왕조의 의상과 장신
구』 등이 있다. 전라남도 영암시 표창, 대한민국 문화체육관광부 장관상 등을 받았다.

하
정
웅

河正雄 —— 교육자

○

『나의 두 조국』

하정웅 | 마주한 | 2002

○

『한국과 일본, 두 개의 조국에서 살다』 ★

하정웅 | 아카시쇼텐 | 2002

인생은 미

1939년에 태어난 나는 올해(2020년)로 81년의 세월을 일본에서 살아가고 있다. 태어난 해에 제2차 세계대전이 발발하고 조선인에게 창씨개명과 징병법이 시행되었다. 일본은 중국과 전쟁 중이었고 그 2년 후에는 태평양전쟁으로 이어졌기에 전쟁의 시대에 태어난 악몽이 마음 깊은 곳에 새겨져 평화를 향한 희구에 평생 매달렸다.

일본의 패전 후 나는 '조선인'이 되었다. 곧 조국은 남북으로 분단되어 전쟁이 일어났고 한일 국교 정상화 이후로 '한국인'이 되었다.

그 후 재일교포 사회는 남북으로 나뉘어 이데올로기 투쟁으로 심각한 균열이 생겼고 깊은 상처가 후세로 이어지는 참혹한 상황을 맞았다. 조국에서는 전라도와 경상도 같은 출신지로 차별 받고 일본에서는 조선인, 조국에서는 '반쪽발이'라고 차별 받는 이중 삼중의 정신적 고통 속에서 살아왔다.

우리 집안은 부모 세대부터 세면 4세대, 95년에 이르는 재일의 역사를 새겨 왔다. 부모님은 생전에 "살다 보면 좋은 일도 나쁜 일도 있는 법이야."라고 자주 말씀하셨다. 재일코리안의 희로애락은 아무 일도 없었다는 듯 몽환처럼 덧없이 흘러갔다.

부모님과 나의 평생소원이자 꿈인 조국의 평화통일은 얇게

깔린 싸락눈처럼 내렸다가 이내 녹아 사라졌고 무상함만이
더해 갈 뿐인 허망한 80년 생애였다.

　　재일코리안에게 고향이란 존재하지 않는 것 같다.
일본에서 살기 위해서는 일본인 이상으로 일본인이어야만
하고, 한국에서는 한국인보다 더 한국인이 되기를 요구한다.
그건 어느 쪽에도 존재를 인정받지 못하는 현실로 닥쳐온다.
　　한국인으로서의 자부심과, 일본에서 나고 자라 여기가
아니면 살아갈 수 없다는 생각이 늘 갈등하고 부딪힌다.
두 나라 사이에 끼어 사는 우리에게는 그 장단점을 배우며
인간으로서의 품격, 즉 인격을 갖추고 살아가는 독자적인
시각과 철학, 처세술이 있다.
　　일본에는 60만 명의 재일 동포가 살고 있다. 이제
재일코리안은 6세까지 이어져 일본을 자신의 고향, 조국이라고
생각하는 사람도 있다. 이제는 조국의 발전을 위해 기여하고
일본 사회에 공헌할 것을 동시에 생각하고 정주, 정착을 선명히
지향하며, 일본 사회에서도 존경 받는 모범적 시민이 되고자
노력하고 있다. 한일의 친선과 우호에 적극적으로 기여하는
'공생·공영'의 정신으로 '가교' 역할을 담당한다는 자부심을
갖고 있는 셈이다. 그 좁은 틈바구니에서 꿋꿋이 살아가는 재일
동포는 코리안 디아스포라로서 분단국가 국민의 숙명이자
운명이기도 하다.

식민지 시기 징용(강제 연행) 등을 포함해 20세기 조국과 일본의 불행한 역사 속에서 삶을 마감한 이름 모를 희생자의 넋을 위로하기 위해 나는 유소년기에 살았던 아키타현 다자와 호반에 '기도의 미술관'을 건립하려고 재일 작가의 미술작품을 중심으로 컬렉션을 시작했다.

콘셉트는 다름 아닌 '기도'이다. 평화를 바라는 기도이자 마음의 평안을 구하는 기도이다. 사랑과 자비로 넘치는 기도이다. 희생된 사람들과 학대당한 사람들, 사회적 약자, 역사 속에서 수난을 받은 이름 없는 사람들에게 바치는, 인간의 아픔을 위로하는 기도이다.

한일 두 나라의 아픈 역사 속에서 재일코리안으로 태어나 재일로 살아온 나의 마음가짐과 나의 소유, 그리고 정신을 표현한 것이 바로 내 컬렉션 인생이다.

"돈이 될 리도 없고, 이름도 없는 화가의 작품을 모아 봤자 결국은 공해나 폐기물밖에 안 될 것이다."라는 힘담까지 들었고, 1993년 작품을 기증한 광주에서는 "쓰레기 같은 작품을 기증했다."고 매도 당하기도 했다. "쓰레기라도 이 정도로 모았다면 훌륭한 보물이다."라는 야유와 비하의 말까지 접했다.

민족의 통일과 화합을 기원하고 한일의 평화와 안녕을 빌고 싶었을 뿐인 동기로 시작했던 나의 '기도의 미술관' 설립의 꿈도 일본에서 이해 받지 못했다.

씨를 뿌리고 나무를 심는 일은 어렵지 않지만, 이를 키워

꽃을 피우고 열매를 맺게 하기까지는 시간과 함께 끊임없는 노력과 애정, 정신력이 필요하다. 특히 문화예술에서는 말할 필요도 없다.

시대 분위기가 바뀌어 미술을 사랑한 재일코리안 2세가 미술에 모든 인생을 걸며 50여 년에 걸쳐 모은 컬렉션은 광주 시민, 아니 한일 양 국민이 누릴 '미의 컬렉션'으로 결실을 보았다.

1993년 『망향: 두 개의 조국』을 일본에서 출판했다(현재 절판). 1990년 초반에는 두 나라의 관계가 냉각되어 민간 교류와 문화 교류도 뜸해지고 서로를 싫어하는 사람들이 많았다. 2002년 『한국과 일본, 두 개의 조국을 살다』라는 자전적 에세이를 펴냈다. 한류 붐이 절정을 이룰 때라 '두 조국'이라는 제목이 향수와 공감을 얻어 독자가 늘어났다.

그때 나의 미술 컬렉션에 대한 에피소드를 읽고 싶다는 독자분들의 이야기를 듣고 2006년에는 『염원의 미술』, 2008년에는 『심검당尋劍堂』, 2014년에는 『울림 있는 마음: 여향곡』을 출간했다.

재일코리안 2세인 내가 어떤 마음으로 재일코리안의 삶을 살아왔는가에 답하기 위해서였다. 재일코리안인 나의 삶이 전부 미술에 담겨 있었다는 것, 미술을 통해 두 나라의 해협에 상호이해와 미술 문화 교류의 가교를 놓고자 고투했던 반평생을 살아온 것, 하루하루 감동하고 관심을 가진

재일코리안의 삶, 학생으로서 배웠던 여러 가지 귀한 교훈을 일기풍으로 기록한 책들이다. 재일코리안이 살아가는 모습을 테마로 삼아 세상 사람을 사랑하고, 고향을 생각하고 부모를 공경하기를, 그리고 한국과 일본이라는 두 조국을 향한 뜨거운 마음과 기원을 담아서 이 기록이 두 나라 국민이 재일코리안을 이해하는 데 하나의 지표가 되었으면 하는 바람으로 저술했다. 인생이란 예술이자 영원한 아름다움이다.

하정웅

1939년에 태어났다. 광주시립미술관 명예관장, 특정비영리법인 동아시아정치경제아카데미 이사, 광주시각장애자협회 명예회장, 남북 문화재협력네트워크 공동대표(고문 취임), 영화 〈백자의 사람〉 제작위원회 자문위원, 학교법인 가나이학원 이사, 주식회사 가와모토 대표. 1980년부터 지금까지 재일한국인문화예술협회를 설립하고 육성, 진흥에 힘을 쏟고 있으며, 광주시립미술관, 부산시립미술관, 포항시립미술관, 영암군립하정웅미술관, 전라북도, 조선대학교 등에 작품을 기증했다. 1994년 광주광역시 예총 공로상을 수상했고, 그 밖에 한국미술협회 공로상(2004), 한국미술협회 제7회 대한민국 미술인의 날 미술문화공로상(2013) 등을 받았다. 저서로 『전화황: 기도의 미술』, 『한국과 일본, 두 개의 조국에서 살다』, 『염원의 미술』(한일문화교류센터), 『아버지 어머니 생각분』, 『날마다 한 걸음』(메디치미디어) 등이 있다.

하타노 세쓰코

波田野節子 ― 한국문학 연구자

○

『김동인 작품집』 ★

김동인 | 하타노 세쓰코 옮김 | 헤이본샤 | 2011

김동인이 추구한 미

: 두 개의 탐미 소설 「광염 소나타」와 「광화사」

한국의 근대소설에서는 철저하게 '미'를 추구한 작품이 좀처럼 눈에 띄지 않는다. 민족의 독립이 위기에 빠진 와중에 태어난 근대문학은 스스로에게 그럴 여유를 허락하지 않았을 것이다. 지식인은 민족의 독립을 위해 배워야만 한다고 외친 이광수의 『무정』이 보여 준 계몽주의는 뒤를 이을 작가들을 심리적으로 꽁꽁 묶어 버렸다고 말할 수 있다.

그런 상황에서 이광수의 작품을 '설교문학'이라고 과감하게 공격한 김동인의 미를 향한 집착은 이채를 띤다.

"나의 욕구는 모두 다 미다. 미는 미다. 미의 반대의 것도 미다. 사랑도 미이나 미움도 또한 미이다. 선도 미인 동시에 악도 또한 미다."(「조선근대문학고」)

미를 추구한 김동인은 소설 창작을 회화의 제작에 빗대었다고 알려졌다. 소설은 사진이 아니라 회화이며, 문체는 회화에서 색채에 해당한다고 주장하고 '구성미', '단순화', '통일' 등 회화의 제작 기법상 용어를 소설에도 썼다. 유학 시절에는 미술학교에 다니려고 했을 정도라서 「여인」이라는 소설 속에는 스스로를 후지시마 다케지藤島武二 화백의 제자에 빗댔다.

예술에서의 미는 장르를 초월하여 같은 것이라고 바라봤던 그는, 두 편의 특이한 탐미 소설을 남겼다. 음악을

주제로 한 「광염 소나타」와 그림을 주제로 삼은 「광화사」다. 미를 추구하다가 도덕관념을 뛰어넘어 버린 인간을 그린 이 작품들에서 미는 범죄와 묶인다.

「광염 소나타」는 국적 불명의 소설이다. 경건하고 헌신적인 어머니 아래에서 자라며 재능과 광기가 억눌려져 왔던 백성수는 어머니를 잃고 복수를 위해 방화를 저지르고 그때의 흥분을 계기로 걸작 〈광염 소나타〉를 작곡한다. 그 후 같은 충동을 참지 못해 시체 애호 사디즘, 시간屍姦, 결국은 살인을 범하고 그때마다 명곡을 창작한다. 그런 백성수를 지켜보던 음악비평가 K는 범죄 사실이 드러나자 그를 정신질환자로 병원에 감금하여 목숨을 구하고 "변변치 않은 집 개, 변변치 않은 사람 개는 그의 예술의 하나가 산출되는 데 희생하라면 결코 아깝지 않습니다."라고 서슴지 않고 말한다.

김동인은 범죄소설에 강한 관심을 가지고 있었다. 예컨대 선량한 인간이 우연한 '기회'와 맞닥뜨려 저지른 범죄—백성수가 어머니를 위해 돈이 필요했을 때 가게 앞에 놓인 돈이 선량한 그를 범죄로 이끌어 파멸에 빠졌다—, 그건 정말 그의 죄라고 말하고 있을까라고 K는 질문을 던진다.

김동인은 특히 성충동으로 발생한 범죄에 관심을 보였다. 그는 다이쇼大正 시대(1912~1926)에 번역 출판되어 붐을 일으켰던 심리학자 리하르트 폰 크라프트에빙Richard von Krafft-Ebing의 기서奇書 『변태성욕 심리』('변태'라는 속어는 이 책에서 비롯됐다.)를 읽었던 것 같다. 「광염 소나타」와 같은 시기에

성적충동으로 인해 무의식적으로 강간 살인을 범하는 중년
남자를 주인공으로 한 단편 「포플러」를 썼다.

또 한 편의 탐미 소설 「광화사」의 주인공도 살인을 범한다.
소설가인 '내'가 인왕산을 산책하다가 만든 스토리라는
구성을 취한 이 작품은, 세종대왕이 다스리던 시기의 한양을
무대로 한다. 무섭고 추한 얼굴이라 세상에서 멸시 받던 화공
솔거는 혼자 살다 죽어야 하는 운명을 저주하며, 배우자를
얻는 대신 절세의 미녀도를 그리겠다고 결심한다. 그리고 전통
화법에서는 이단으로 여겨지는 '아름다운 표정'을 그리기
위해 그에 걸맞은 여성을 찾아 헤맨다('표정'은 화가 후지시마
다케지가 모델의 조건으로 내걸었던 말이기도 하다). 어느 날 저녁,
솔거는 시냇가에서 아름다운 눈먼 소녀를 만난다. 소녀가
보이지 않는 세계를 동경하면서 '아름다운 표정'을 짓는 장면은
라파엘전파의 환상적인 그림을 떠올리게 한다. 솔거는 소녀를
그리기 시작하지만 눈동자를 그려 넣기 전에 해가 저물고
그대로 소녀와 동침을 해 버린다. 다음 날 아침, 솔거는 이미
사랑에 빠진 소녀에게 더 이상 '아름다운 표정'이 떠오르지
않는다며 격노하다가 실수로 죽여 버리고 만다.

소녀가 사랑에 빠진 탓에 자신이 사랑 받는 이유였던
재능을 잃고 죽는다는 아이로니컬한 플롯은, 오스카 와일드의
『도리언 그레이의 초상』에서도 볼 수 있다. 도리언을
사랑했기에 무대 위에서 가짜 사랑을 연기할 수 없어진 배우
시빌 베인은 그의 사랑을 잃자 자살하고 만다. 시빌의 죽음을

알고 도리언은 잠시 동요했어도 곧 웃음을 되찾지만, 그와는 달리 솔거는 미쳐서 죽음을 맞는다. 하지만 그 죽음은 화자인 '나'에게 애도됨으로써 미를 추구한 예술의 희생으로 승화된다.

젊은 시절부터 오만불손했던 김동인은 문학을 계몽의 도구로 사용하는 것을 공격하고, 예술지상주의를 인정하지 않는 세간을 경멸하며 살아간 이단의 작가였다. 그런데 최근 풍부한 다양성으로 융성하고 있는 한국소설을 보면, 김동인이 추구한 미와 아이러니가 한국의 현대문학 속에 튼튼히 뿌리내려 있음을 느낄 수 있다. 한국미의 원류 중 하나인 「광염 소나타」와 「광화사」를 한국문학을 사랑하는 이들에게 추천하는 이유다.

하타노 세쓰코

1950년 니가타시에서 태어났다. 아오야마가쿠인대학 일본문학과 재학 중에 아테네프랑세에 다녔고 졸업 후 프랑스에서 유학했다. 니가타대학에서 프랑스어 비상근강사를 하면서 한국어를 독학하여 도쿄외국어대학에서 한국문학 연구자인 조 쇼키치長璋吉와 사에구사 도시카쓰三枝壽勝의 강의를 청강했다. 니가타현립대학 교수를 거쳐 현재 명예교수로 있다. 저서로 『한국 근대문학 연구: 이광수·김동인·홍명희』, 『이광수, 일본을 만나다』(푸른역사), 『일본어라는 이향: 이광수의 이언어 창작』(소명출판) 등이 있고 이광수의 『무정』을 일본어로 번역했다. 최근에는 패전 후 일본 제국의 식민지(점령지)에서 돌아간 귀향자 문학과 한국의 귀환 소설에 대해 연구하고 있다.

하타노 이즈미

幡野泉 ― 한국어 강사, 어학원 경영인

○

『환기미술관 하이라이트』

환기미술관 | 환기미술관 | 2019

○

「소나기」

황순원

○

『환기미술관 하이라이트』

다시 그곳에 서 보고 싶다, 다시 찾아가고 싶다고 생각되는
장소가 있다. 서울시 종로구 부암동의 환기미술관. 1층에서
2층까지 뚫린 천장, 새하얀 벽, 그리고 커다란 군청색 추상화.
기념으로 산 미술관 카탈로그에는 1998년 9월 19일이라고
새겨진 티켓이 끼여 있다.

서울에서 한국어를 배울 때 환기미술관을 처음 찾았다.
지금 부암동은 인근의 삼청동과 함께 갤러리와 카페가 늘어선
인기 지역이지만, 당시에는 그리 유명하지 않아서 흔들리는
버스로 미술관에 도착할 때까지 무척 불안했다.

수화樹話 김환기는 한국 추상화의 1인자로, 파리와
뉴욕에서도 활약하고 홍익대학교 학장을 맡을 정도로 명실공히
한국미술계를 이끈 화가다. 태어난 곳은 전라남도 신안군
기좌도(현재 안좌면). 1933년 니혼대학 예술학부(당시는 니혼대학
예술학원) 미술부를 졸업하고 같은 해 연구과에 입학했다. 유학
시절은 아방가르드양화연구소에 들어가 재능 있고 기인이었던
화가 후지타 쓰구하루와 도고 세이지東郷青児의 지도를
받았다고 한다. 기념할 만한 그의 첫 개인전은 1937년 긴자의
아마기天城화랑에서 열렸다.

종합예술이라 불리기에 대표격인 예술은 오페라 같은
장르지만, 이 환기미술관도 환경(토지), 건축, 작품들이 조화를

이룬, 틀림없는 종합예술이다.

먼저 환경(토지)이라고 하면, 녹음이 우거진 북한산 자락의 계곡에 자리 잡고, 인왕산의 깎아지른 암벽과 접하고 있는 점을 들 수 있다. 기복 있는 계곡 같은 입지는 넓은 공간을 필요로 하는 미술관으로서는 부적합하다고 생각될 수밖에 없지만 환기미술관은 이 약점을 멋지게 활용한 건축으로 방문객을 사로잡는다. 설계를 맡은 건축가 우규승이 카탈로그에 수록한 「건축의 변」에 따르면, "김환기의 미술관을 서울에 세우게 된 것은 1988년 초반이며 수화 선생이 활동했던 뉴욕이나 파리도 후보지로 꼽혔지만, 국내의 작품을 수집한다는 취지에서 서울로 결정되었다. 교통편이 좋고, 경관이 아름다워 격조 있는 부암동으로 확정했다."라고 한다.

건축적 측면을 살펴보면 본관을 중심으로 한 4층짜리 건물로 롤케이크 형태를 한 두 개의 천장이 인상적이다. 설계자 우규승은 "산, 달, 구름, 바위, 나무 같은 자연과 어울리고, 한국의 정취가 있으며 현대적인 세련됨이 있었으면 좋겠다고 생각했다."라고 말한다. 짙은 녹음과 좁은 계곡이라는 땅의 특징을 제대로 살린 건축. 각 층은 개방적인 공간으로 이루어져, 생각지도 못한 장소에서 의외의 색채를 띤 작품이 눈으로 돌진하듯 다가오거나, 때로는 시야를 스치듯 지나간다. 그런 연출에 감탄의 한숨이 새어 나올 정도다.

마지막으로 김환기의 작품에 대하여. 글의 첫머리에서 대표적인 대형 군청색 추상화에 관해 이야기했지만 그의 작품

세계는 크고 작은 회화와 드로잉부터 조각에 이르기까지 폭넓다. 색채는 푸른색 계통이 많지만 다른 색채의 작품도 물론 뛰어나다. 김환기가 남긴 1969년 1월 27일 자 일기에는 다음과 같은 말이 쓰여 있다.

내가 그리는 선

하늘 끝에 더 갔을까

내가 찍은 점

저 총총히 빛나는 별만큼이나 했을까.

꼭 서울 부암동의 환기미술관을 찾아 산뜻한 김환기의 작품을 감상해 보았으면 한다.

○

「소나기」

「소나기」는 한국의 중학교 국어 교과서에도 실린 국민적 단편소설이다. 연세대학교 한국어학당의 최상급인 6급 과정에서 한국어를 배웠을 때 '읽기' 수업에서 이 소설을 읽었다. '한국의 미'를 맛볼 수 있는 책으로 이 단편소설을 소개하고 싶다.

「소나기」는 그림책으로도 나왔다. 남자아이와 여자아이가

비를 피하고 있는 표지를 본 적이 있을지 모르겠다. 보통
그림책은 친근한 그림체와, 한국어 학습자에게는 익숙지
않는 어휘 사이의 갭이 꽤 크다. 「소나기」도 예외는 아니어서
한국에서 의무교육을 받은 이와 그렇지 않은 사람 사이에는
엄청난 노력을 하지 않으면 메울 수 없는 틈이 있음을 실감케
한다.

당시 교재를 펼쳐 보니 무수히 많은 메모가 적혀 있다.
먼저 '소나기'라는 제목 옆에는 '＝첫사랑'이라고 써 놓았고,
'마타리꽃'이라는 꽃 이름 옆에는 꽃 모양을 그려 넣기도
했다. 분명 선생님이 설명해 주었거나, 칠판에 써 준 것이리라.
선생님의 해설을 필사적으로 듣고, 예습과 복습을 할 때 닥치는
대로 사전을 찾으며 몇 번이나 소리 내어 읽었다. 인상적인
부분은 외울 수 있을 정도였다.

그러는 동안, 갑자기 소설 속 자연의 묘사—한적한 농촌
풍경, 풀과 꽃의 색과 향기, 살랑거리는 바람 소리, 시냇물의
반짝임, 세찬 소나기—그리고 소년과 소녀의 미묘한 감정선이
내게로 밀려왔다. 실로 한국의 자연미, 소리의 미, 마음의 미,
그리고 한국어의 아름다움이었다. 「소나기」가 명작으로 꼽히는
이유일 것이다.

"한국인이라면 누구라도 알고 있는 소설, 「소나기」를 나는
술술 읽었다." 따위의 거짓말을 해서 한국어 학습자 여러분이
상심에 빠지지 않도록, 내 경험을 있는 그대로 말했다. 하나의
소설이 가진 세계에 철저히 파고들어가 만끽할 수 있었다는

체험은 커다란 자신감으로 이어진다. 부디 한국어 선생님이나 한국 친구들의 설명을 들으면서 「소나기」를 읽어 보았으면 좋겠다. 말하기를, 참견하기를 좋아하는 한국 친구라면 틀림없이 신이 나서, 이 국민적 소설을 설명해 줄 것이다.

하타노 이즈미

와세다대학 제1문학부에서 러시아문학을 전공하고, 졸업 후 1998년 연세대학교 한국어학당 6급 과정을 수료했다. 같은 해『코리아헤럴드』신문사 주최 〈제33회 외국인 한국어 웅변대회〉에서 최우수상인 문화관광부 장관상을 받았다. 2002년 유한회사 아이케이브릿지를 설립하고 2004년에는 〈업무 한국어강좌〉(현재 아이케이브릿지외국어학원)를 개설하여 비즈니스 한국어를 중심으로 한 강좌 운영을 시작했다. 같은 해 연세대학교 한국어교사 연수소 제20기 연수 과정을 수료했다. 저서로『오늘부터 써 먹는 업무 한국어』,『업무 한국어 기초편/응용편』,『생생한 일상 표현을 말하자! 한국어 문장 북』등이 있고, 2019년에는『무례한 사람에게 웃으며 대처하는 법』(정문정)을 번역했다.

하타야마 야스유키

문화평론가, 방송 제작자

畑山康幸

○

『한국 근대미술: 시대정신과 정체성의 탐구』

윤범모 | 한길아트 | 2000

○

『한국 근대미술의 역사: 한국미술사 사전 1800-1945』

최열 | 열화당 | 2015

○

『다시 만남: 일한 근대미술가의 시선-조선에서 그리다』★

가나가와현립근대미술관 하야마관 외 | 2015

○

『일본 화가들 조선을 그리다: 일제강점기 한일 미술 교류』

황정수 | 이숲 | 2018

한국 근대미술사 연구를 독해하다

한국 근대미술사 연구는 지난 30년 동안 크게 진전했다. 1979년 가을, 서울 덕수궁에서 열린 근대미술 전시를 본 무렵부터 이 분야에 관심을 갖기 시작했다. 처음 구한 책은 이구열의『한국 근대미술 산고』와『근대 한국미술의 전개』였다. 당시의 연구 수준이나 시대적 제약의 탓도 있었기에 만족할 정도의 내용은 아니었다.

한반도의 근대미술은 그 형성기가 일본의 식민 통치 시기와 맞물려 필연적으로 제약을 받을 수밖에 없었고, '친밀한 제국'이었던 일본미술의 일부였다. 문예평론가 임화가 조선 근대문학을 '이식의 문학'으로 파악했듯, 근대미술도 일본이나 서양에서 '이식된 미술'이었다. 그렇기에 근대미술사 연구는 '일제 잔재 청산'을 완수해 내고 '이식 미술론'을 어떻게 극복하는가가 중요한 과제였다.

한국에서는 1970년대 후반부터 '민주화'를 요구하는 목소리가 높아짐과 동시에 근현대미술에 관한 연구가 진행되기 시작했다. 국립현대미술관장을 역임한 이경성, 오광수, 김윤수, 그리고 미술기자 출신 이구열 등이 근대미술사 연구의 개척자이다. 얼마 전 이구열의 논고는『청여산고』로, 김윤수의 논고는『김윤수 저작집』으로 정리되어 묶이기도 했다.

1980년대 이후에 연구의 비약적 발전을 가져온 이는 현재(2020년) 국립현대미술관장인 윤범모다. 그는『한국

근대미술의 형성』,『한국 근대미술: 시대정신과 정체성의
탐구』,『한국미술론』등의 저작을 통해 한국 근대미술사는
'서구 미술의 이식'이 아니라 '민족해방을 위한 미술
활동'이었다고 주장했다. 이러한 견해는 다른 연구자에게 큰
자극을 주었다.

한국 근대미술사 연구의 주요 논점 중 하나는
조선총독부 주최로 1922년 시작된 《조선미술전람회》를
어떻게 파악하는가에 있다. 안현정의『근대의 시선,
조선미술전람회』는 조선인 미술가를 연구 대상으로 삼고
있기에 결과적으로 일본인의 미술 창작 활동을 부정한다.
한국에서는 《조선미술전람회》를 둘러싸고 지금도 논의가
끊이지 않는다.

2005년 국립현대미술관에서 《한국미술 100년》전이
열려 도록을 겸해서『한국미술 100년』이 출간되었다. 당시
관장 김윤수는 이 전시의 목표가 "우리 미술이 향할 곳과
아이덴티티를 오늘날의 시각에서 비춰 보는 것"에 있다고
말했다. 《한국미술 100년》전에서는 옛 이왕가미술관
소장품(현재 국립중앙박물관 소장)인 고이소 료헤이小磯良平의
〈일본식 머리를 한 여인〉 등 일본인 화가가 그린 서양화가 60년
만에 공개되었다.

미술사학자 최열이 편집한『한국 근대미술의 역사:
한국미술사 사전 1800-1945』는 신문과 잡지 등에 게재된
미술 관계 기사를 정리한 자료집이다. 이 노작은『조선일보』,

『동아일보』등과 한글로 발행된 잡지에서 인용한 자료가
중심이고 일본어 신문인『경성일보』의 기사는 대상으로 하지
않았다.

그 밖에도 권행가 등이 쓴『시대의 눈 : 한국
근현대미술가론』, 이중희의『한국 근대미술사 심층 연구』,
문정희의『모던, 혼성 : 동아시아의 근현대미술』등 한국
근대미술사의 규명에 힘을 쏟은 다수의 저작이 있다.

한편 북한(조선민주주의인민공화국)에서는 근대미술사를
다룬『조선미술사 I』외에 한국에서의 연구 성과를 반영한
최명수의『민족 수난기의 회화』가 출판되었다.

일본에서 번역 출판된 한국 근대미술사로는 김영나의
『한국 근대미술의 100년』이 있다. 김영나는 근대미술이
"급격한 사회변혁, 서양미술과 일본제국주의에 용감하게 맞선,
미증유의 경험의 한복판에서 태어났다."고 서술했다.

이에 비해 홍선표는『한국 근대미술사 : 갑오개혁에서
해방 시기까지』에서 근대미술사를 전통미술사의 흐름
속에서 이해해야 한다고 주장하면서, 동시에 한국의 연구가
"식민사관에 반대하는 내재적 발전론이나 저항민족주의에
속박되어", "실상과는 다른 해석이 이루어져 왜곡되었다."며
지금까지의 연구 자세에 이의를 제기했다.

2015년 가나가와현립근대미술관 하야마관을 비롯한
여섯 개 미술관에서 순회한《다시 만남 : 일한 근대미술가의
시선-'조선'에서 그리다》전이 열렸다. 이 전시에서는 일본

통치하에서 활동한 일본과 조선 쌍방의 미술가의 작품과, 해방 후 주로 남한(대한민국)에서 활동한 미술가의 작품이 전시되었다. 사실상 일본에서 처음 열린 한국 근대미술 전시였다. 감수자인 미술사학자 김현숙은 "한국과 일본, 양국의 역사와 미술사 속에서 '삭제 처리'된 재조선 일본인 미술가를 부활시킨" 전람회였다고 평가했다.

황정수는 일본 통치 시기에 조선을 여행한 일본인 화가나, 조선에 살던 미술가에게 초점을 맞춰 『일본 화가들 조선을 그리다』를 썼다. 이 책은 가토 쇼린진, 구보타 덴난久保田天南, 히라후쿠 하쿠스이平福百穗, 야마카와 슈호山川秀峰 등을 연구 대상으로 삼아 '한일 미술 교류'의 양상을 밝혔다. 황정수는 "당시 한국 화단을 움직인 절반은 일본인 화가였다."라고 말하며 한국에서의 연구는 "일본인 화가의 활동이 철저히 배제되어" 있기 때문에 "한국 근대미술의 진실을 파악할 수 없다."고 비판적 견해를 제시했다.

한국과 북한에서 근대미술사 연구는 조선인에 의해 창작된 미술작품을 평가하고, 작품에 담긴 민족정신을 탐구하는 데 역점을 두고 있다. 하지만 이념을 우선하는 이러한 연구 풍토의 다른 편에서는 역사적 사실에 주목하고 실사구시의 자세로 연구에 몰두하는 성과도 등장하고 있는 상황에 주목하고 싶다.

하타야마 야스유키

1949년 아키타시 쓰치자키항에서 태어났다. 1973년 오사카외국어대학 조선어학과를 졸업했다. NHK 재직 중 NHK 토요 리포트 〈진행하는 김정일 후계 체제〉, NHK 특집 〈판문점을 넘어: 이산가족 40년 만의 재회〉, 라디오앵글 '94 〈북조선 최신 히트곡 사정〉 등을 제작했다. 저서로 『판화가 가와세 하스이 조선 여행』 등이 있고, 「김정은 시대의 북한 미술」, 「아시아의 여행자 엘리자베스 키스: 영국인 우키요에 화가가 탄생하기까지의 활동을 좇아서」, 「이향란과 조선 1·2」, 「『경성일보』에 게재된 이화李樺의 판화 〈노신선생 목각상〉」, 「또 다른 불멸의 역사를 향한 첫 걸음」 등 다수의 논문을 발표했다.

핫타 야스시

八田靖史 ― 한국 음식 칼럼니스트

○

『한국의 식문화』★

황혜성, 이시게 나오미치 | 헤이본샤 | 1988

○

『한국 요리 문화사』

이성우 | 교문사 | 1985

○

『한국 식문화 독본』★

아사쿠라 도시오, 하야시 후미키, 모리야 아키코 | 국립민족학박물관 | 2015

한국 요리가 중요시하는 것 중 하나로 '오미오색五味五色'이
있다. 한국뿐 아니라 일본 요리의 기본으로도 이야기되는
개념이지만, 원래는 중국에서 전해진 음양오행 사상이
배경이 된다. 신맛·쓴맛·단맛·매운맛·짠맛의 다섯 가지
맛과, 청·적·황·백·흑의 다섯 색을 총칭하는 말로 오행 즉
목·화·토·금·수에 각각 대응한다.

오행의 각 요소는 편중되지 않고 조화를 이룬 상태를
바람직하다고 여긴다. 균형이 무너지면 재앙을 불러오는
귀신이 횡행하고 심신의 건강이 상하는 길로 연결된다고
생각했기에 식사에서도 오미오색을 고르게 섭취하기를
권했다. 한국에서는 매일매일의 식사를 약으로 여기며 이를
'약식동원藥食同源'이라고 표현하지만, 신체에 좋은 것을
먹는다는 뜻뿐만 아니라, 오미오색처럼 사상적인 의미도
포함하고 있었다.

대표적인 한국 요리 중 하나인 비빔밥을 보아도,
푸른색은 시금치와 오이, 빨간색은 소고기와 당근, 노란색은
달걀노른자나 잣, 흰색은 달걀흰자로 만든 지단이나 숙주나물,
검은색은 표고버섯이나 김처럼 제대로 색을 맞춰 낸다. 이런
자연 식재료가 주는 단맛과 쓴맛에 양념인 초고추장으로
신맛과 매운맛, 짠맛을 보태면 바로 오미오색의 균형이 갖춰진
건강식이 완성된다.

물론 모든 요리가 오미오색을 고루 갖출 수는 없지만,
고명으로 실고추나 잣, 흰자와 노른자를 나눠 부친 지단

등으로 색을 보충하거나, 각각의 요리만이 아니라 식탁 전체를 의식해서 상차림을 맞추기도 한다. 다종다양한 색깔과 맛을 갖추는 것은 폭넓은 영양소를 섭취한다는 의미가 있으며 나아가 무엇보다 시각적인 아름다움과도 이어진다.

그런 한국 요리의 미의식을 가장 잘 느끼게 해 주는 것이 궁중 요리이다. 1392년부터 1910년까지 이어진 조선왕조의 식문화는, 지금은 '조선왕조 궁중 음식'이라는 명칭으로 국가 중요무형문화재 제38호로 등록되어 있다. 궁중 요리 관련 지식과 기술 계승자는 기능보유자(일본의 '인간국보'에 해당)로 불린다. 내가 추천하는 책『한국의 식문화』의 공저자인 고故 황혜성은 2대 기능보유자이다.

문화인류학자 이시게 나오미치石毛直道와의 대담 형식으로 묶인 이 책은 황혜성의 출생부터 일제 식민 통치 시절 마지막 궁녀의 제자로 창덕궁에 들어가 궁중 요리를 배운 이야기, 궁중 생활과 식문화 등을 토대로 하는 한국 요리의 기초에 이르기까지 상세히 서술되어 있다. 일본어로 읽을 수 있는 한국 요리 관련서로서는 교과서라고 표현해도 좋을 필독서다.

오미오색을 이야기하는 부분에서는 궁중 요리 구절판을 다룬다. 팔각형 그릇에 오색을 갖춘 여덟 종류의 재료를 담고(오색 중 세 가지 색은 두 종류의 음식을 써서 여덟 종을 맞춘다.), 가운데 그릇에 놓은 얇은 밀전병으로 싸 먹는 요리다. 책에서는 "다섯 색을 그릇 하나에 둘러 담는다는 것은 우주의 이기理氣를 하나로 조화롭게 만드는 의미"라고 해설한다. 먹을 때는

가운데 밀전병으로 각종 재료를 싸서 한입에 맛을 보기 때문에 전체를 잘 섞어서 먹는 비빔밥과 마찬가지로 각각의 색깔을 함께 섭취할 수 있다.

궁중 요리에 한정되지 않고 다양한 종류의 한국 요리를 정리한 책으로는 한국 식문화 연구의 선구자인 이성우가 쓴 『한국 요리 문화사』가 있다. 사료의 역할을 하는 옛날 요리책의 정리에서부터 동양의 요리 철학을 해설하고, 무엇보다 현재 한국에서 널리 알려진 간판 요리의 뿌리까지 자세히 망라한 책이다. 문헌상에서 처음 등장하는 때가 19세기 후반이라 의외로 오래되지 않은 음식인 비빔밥이 어떻게 탄생하게 되었는지를 비롯하여, 육개장의 별명이 대구탕大邱湯인 까닭, 한국에서 고기를 구워 먹는 문화가 발전해 온 양상 등 한국 요리에 친숙하다면 문득 떠오르는 의문 거의 대부분이 이 책을 펼치면 해결된다.

보다 더 폭넓게 한국 요리의 세계를 알고 싶은 독자를 위한 책으로는 『한국 식문화 독본』이 있다. 2015년 국립민족학박물관에서 열린 특별전《한일식박韓日食博: 나눔과 접대의 형태》의 전시 해설서로 제작된 책자로, 전통적인 식문화에 한정되지 않고 가정 요리와 학교 급식, 패스트푸드, 토착화된 외국 요리까지 현재 한국에서 흔히 접할 수 있는 식생활을 광범위하게 다룬다. 한국의 일식, 일본의 한식처럼 서로 뿌리내린 식문화를 설명하는 항목도 있어 이웃 나라와의 관계를 식문화를 통해 읽어 낼 수 있다.

그 밖에도 소개하고 싶은 좋은 책이 많지만 지면의 제약도 있어 엄선한 세 권의 책으로 글을 맺으려 한다. 어떤 책을 읽건 식문화의 배경에 있는 지식을 받아들이는 것은 하나의 요리를 보다 깊게, 특별한 맛으로서 즐기는 일과 통한다. 어떤 요리에도 고유의 이야기가 있고, 음식을 만드는 사람의 뛰어난 지혜가 있으며, 계승해 온 사람들의 마음이 담겨 있다. 먹어서 맛있고 보아서 즐거운 것에만 그치지 않고, 눈앞의 한 그릇에서 역사와 문화를 발견할 때, 요리가 내포하는 미학까지 함께 맛보는 일이 될 것이다.

핫타 야스시

한국 음식 칼럼니스트. 경상북도와, 경상북도 영주시 홍보대사. 한글능력검정협회 이사. 1999년부터 한국에서 유학을 하며 한국 요리의 매력에 푹 빠졌다. 한국 요리의 매력을 전하기 위해 2001년부터 잡지, 신문, 웹사이트에서 집필 활동을 시작했다. 대담회와 강연 외에 기업 대상으로 어드바이저 활동, 한국 미식 여행 프로듀서 등의 업무도 하고 있다. 저서로『눈이 번쩍 뜨이는 한글 연습장』,『한국에 가면 이걸 먹자!』,『한국 엄마의 맛과 레시피』,『그 명장면을 먹는다! 한국 드라마 식당』등이 있다. 한국 요리가 생활의 일부가 된 사람을 위한 웹사이트 '한식 생활', 유튜브 채널 '핫타 야스시의 한식 동영상八田靖史の韓食動画'을 운영 중이다.

후루야 마사유키

古家正亨 —— 라디오 디제이

○

『한국 가요사 I : 가요의 탄생에서 식민지 시대까지
민족의 수난과 저항을 노래하다 1894-1945』
박찬호 | 안동림 옮김 | 미지북스 | 2009

○

『한국 가요사 II : 해방에서 군사정권까지
시대의 희망과 절망을 노래하다 1945-1980』
박찬호 | 이준희 엮음 | 미지북스 | 2009

생각해 보니 한국의 대중음악을 일본에 소개하는 일을 시작한 지도 올해(2020년)로 20년이 지나고 있다. 지금이야 인터넷을 활용하는 '자칭 전문가'들이 한국의 음악사를 다각적으로 소개하기도 하고, 무료로 얼마든지 자유롭게 정보를 입수할 수 있는 시대가 되었지만, 그런 만큼 그 정보가 과연 올바른지 검증할 시스템은 존재하지 않는다. 즉 정보를 자세하게 조사하는 이는 바로 그 정보를 입수한 이용자라서, 오히려 기본적인 지식이 더 필요할지도 모른다. 어쨌거나 정보의 질에 관해서는 차치하더라도, 정보 취득의 의미에서는 편리한 시대가 되었다는 사실만큼은 틀림없다.

왜 이런 이야기부터 시작하는가 하면, 필자가 20년 전 이 일을 시작했을 때는 한국의 대중음악에 관한 정보를 책을 통해서만 얻을 수 있었기 때문이다. 게다가 일본에는 당연하게 존재하는 대중문화 관련 정보지 성격을 띤 잡지가 당시 한국에서는 전혀 없다고 할 정도였다. 오히려 한국음악에 열광적인 일본인 팬이 쓴 책이 한국어로 번역되어 극히 한정된 사람들만이 사서 읽는 상황이었다. 예컨대 음반 판매량과 차트 순위, 발매 일자 등 데이터에 관해서도 애매하거나 불확실한 기술이 많았고, 신뢰할 만한 정보가 적었다는 점도 부정할 수 없다.

이러한 환경 아래 한국의 대중문화, 특히 대중음악에 관한 역사나 정보를 입수하려고 애쓰던 무렵, 한국의 한 음악 관계자에게 "한국 대중음악사에 관해 매우 제대로 쓴 책이

'일본'에 있다."라고 들었다. 듣자마자 산 이 책은 지금도 필자에겐 진정 '바이블과도 같은 존재'다. 바로 1987년 쇼분샤에서 펴낸『한국 가요사 I』이다. 저자는 재일코리안 2세인 박찬호.

정말 뛰어난 작품이었다. 한국인의 독특한 정서인 '한'에 관해서는 일본에서도 여러 명이 종종 분석하고, 나름의 해석을 내리기도 했지만, 필자처럼 인생의 반을 한국과 함께 걸어온 사람이라 해도 결코 제대로 이해하기가 쉽지 않다. 그만큼 '한'이란 복잡한 감정이며 단순히 반일 감정에서 생겨난 것이 절대 아니다. 하지만『한국 가요사 I』에서 저자는 바로 재일코리안 2세이기에 이해할 수 있는 그 정서를 음악을 통해 해설한다.

일본의 식민 통치 시대부터 전후의 혼란기, 그리고 군사정권 아래에서 빼앗긴 자유. 하지만 그 시대의 고비마다 반드시 음악이 있었고, 그 시대를 대표하는 노래가 있었다. 케이팝의 융성기인 지금이야 당연하다고 여겨도 예전에는 그렇지 않았으리라 생각하곤 하지만, 그때 역시 일본과 한국 사람들은 음악을 매개로 확실히 이어지고 있었던 것이다.

흔히 '한국식 엔카'라고 불리는 '트로트'도 이 책을 읽다 보면 결코 단순한 '한국식 엔카'가 아니라는 사실을 깨닫게 될 것이다. 하지만 두 나라의 음악가가 쌍방의 음악계에 크고 다양한 영향을 끼쳐 왔다는 점도 분명하다. 적어도 음악의 세계에서는 한국과 일본의 역사가 불행만으로 점철되었을

리는 없다는 점도 역시 이 책을 접하면 시야에 들어오는 풍경일

것이다.

　　나라마다 각기 독자적인 음악이 발전해 왔기에, 멜로디만

들어도 신기하게 그 나라 사람들이 사는 모습이나 풍경이

떠오르곤 한다. 그런 점에서 한국 하면 많은 사람들이 가장

먼저 떠올릴 노래가 〈아리랑〉일 것이다. 하지만 그 곡에 담긴

깊은 생각과 정서까지 이해하는 일본인은 결코 많지 않다. 이

책에서는 한국인이 〈아리랑〉을 통해 느끼는 감정을 배경까지

곁들여 우아하게 해설한다. 그리고 길게 이어진 험난했던

시절을 헤쳐 나가면서 한국의 민중이 자신의 '생각'이나

'마음'을 표현하기 위해 〈아리랑〉뿐 아니라 음악이라는 매개를

통해야만 했다는 역사를 알게 될 것이다.

　　이 책은 속편도 있는데, 2009년에 한국에서 먼저

출간되었다. 시대 배경은 1945년부터 1980년이다. 말하자면

전후(해방 후)의 한국 가요사를 담은 책으로 저자 특유의

색깔이 더욱 짙어진 것은 오히려 이 속편 쪽이라고 말할 수

있다. 전후에 '왜색'이 강하다며 금지된 가요곡의 역사나,

베트남전쟁, 그리고 민주화운동이라는 역사적 사실의 배후에서

만들어지고 불렸던 음악과 정치의 관계를 상세하게 묘사하여

당시의 풍경이 눈에 절로 떠오를 정도다. 하지만 속편에

주목하고 싶은 더 큰 이유는 재일코리안이 풀어 온 한일의

음악 교류사이다. 전후 일본 예능계를 떠받쳐 온 가수 중에

재일코리안이 많았다는 것은, 인터넷 시대인 지금이라면

검색을 해서 얼마든지 입수할 수 있는 정보다. 하지만 그 배경에 재일코리안이 짊어져 온 역사적 운명이 자리하며, 복잡한 한일 관계 속에서 그들이 이리저리 치이고 떠밀려 온 사실을 깨닫게 된다. 그래서 양국에서 활약해 온 가수의 존재나 당시 한국인 가수가 일본에 전한 음악이, 일본인이 가진 한국의 이미지를 바꾸었던 시대 상황도 파악 가능하다. 시대는 변했지만 요즘 젊은이들 사이에서는 케이팝으로 통칭되는 한국 출신 아이돌을 통해, 한국이라는 나라와 한국어라는 말에 매료당한 사람들이 늘어간다. 바로 그 원풍경을 이 책에서 느낄 수 있을 것이다.

2018년, 일본에서는 이 두 권의 책이 완전판으로 다시 나왔다. 마침 초판이 발매되고 30년이라는 기점이 된 해에 복간된 것은 우연일지 모르지만, 2018년은 방탄소년단과 트와이스라는 새로운 스타가 일본과 한국만의 좁은 세계가 아니라, 진짜 세계적 활약을 보여 주며, 한국의 대중음악에 새로운 시대가 도래했음을 확신시켜 준 그런 해다. 과연 저자는 지금의 이 상황을 어떻게 보고 있을까.

후루야 마사유키

라디오 디제이, 텔레비전 브이제이VJ이자 엠시MC, 한국 대중문화 저널리스트. 조치대학 대학원 문학연구과에서 신문학 전공 박사전기과정을 수료했다. 데즈카야마가쿠인대학 객원교수. 올드하우스주식회사 대표이사. 일본에 케이팝 보급에 공헌하여 한국정부로부터 문화체육관광부 장관상을 수상했다. 정규 방송으로 NHK 제1라디오 〈후루야 마사유키의 POP★A〉(매주 수요일 21:05-21:55 방송) 외. 주요 저작으로 『한국 뮤직비디오 독본』, 『케이K 세대에서 케이팝의 모든 것』, 『후루야 마사유키의 올 어바웃 케이팝』, 『디스코 컬렉션 케이팝』, 『후루야 마사유키의 한류 열기』 등이 있다.

후루카와 미카

古川美佳 ── 한국미술 연구자

○

『민중의 소리』 ★
김지하 | 김지하작품집간행위원회 엮고 옮김 | 사이마루출판회 | 1974

○

『한국의 민족·민중미술: 운동의 이념과 제작의 길잡이』 ★
교토대 조선어자주강좌 엮고 옮김 | 우리문화연구소 | 1986

○

『평양 미술: 조선화 너는 누구냐』
문범강 | 서울셀렉션 | 2018

○

『민중의 소리』

한국에서 유학하던 1980년대 후반, 이 책을 가방에 넣고 여행을 떠났다. 사회로부터 유리된 미술이나 예술이 가진 '미'의 기만성을 폭로한 김지하(1941~2022)의 시와 예술론을 읽고 머리를 세게 얻어맞은 듯한 충격을 받았다.

김지하는 한 편의 시로 인해 당시 군사정권에 맞섰다가 투옥되면서도 현실 사회와 철저한 대치와 조합에서 스며 나오는 현실주의-리얼리즘 미학을 끊임없이 질문했다. 이 책에 수록된 「현실동인 제1선언」(1969)은 "예술은 현실의 반영이다."라는 문장으로 시작한다. 그리고 "참된 예술은 생동하는 현실의 구체적인 반영태로서 결실되고, 모순에 찬 현실의 도전을 맞받아 대결하는 탄력성 있는 응전 능력에 의해서만 수확되는 열매다."라고 하여 "현실로부터 소외된 조형의 사회적 효력성을 회복"할 것을 테제로 내걸었다. 당시 지하에서 은밀히 건네진 이 선언문은 이후 1980년대 반독재민주화운동과 호응하며 태어난 '민중미술'의 사상적 토대가 되었다.

김지하는 가혹한 고문으로 병든 심신을 회복할 방법으로, 원주에서 생명운동을 펼치던 사상가 장일순(1928~1994)의 가르침 아래 꾸준히 먹으로 난을 쳤다. 그의 그림은 일찍이 사군자(매란국죽)로 명성이 자자했던 김진우(1883~1950)를

방불케 했다. 김진우 역시 식민지 치하 3·1 운동의 항일투사로 활동하다가 경찰에 몇 번이나 체포되어 고문을 받고 출옥한 적이 있다. 그 후로 삼엄한 감시 속에서 본격적으로 사군자(특히 묵죽)를 그리기 시작했고 조선 제일의 '사군자 화가'로 알려졌다. 사군자는 '민족의 상징'으로 이야기될 정도로 각별한 의미를 가진 소재였다.

저항을 멈추지 않던 그들의 예술적 지맥이 피눈물로 이어져 시대의 갈등이 여전히 펼쳐지는 지금도 정치적 상상력을 간직하며 빛난다. 이 책은 현대를 사는 우리에게 다시금 도덕적 각성을 촉구하면서 한국 민중이 키워 나간 저항의 미학을 분명히 펼쳐 보여 준다.

○

『한국의 민족·민중미술: 운동의 이념과 제작의 길잡이』

한국에서는 정치적 투쟁을 할 때, 너무 직접적이면 무서운 탄압을 받으므로 대신 문화운동이 일익을 담당하곤 했다. 그중 하나로 1970년대 후반부터 묻혀 있던 민속 유희인 가면극이나 마당극을 소생시킨 임진택(1950~)의 부흥 운동을 재빨리 일본에 전하고 자신도 마당극 운동을 실천했던 이가 재일조선인 양민기(1934~2011)다. 이 책은 양민기가 착안하여 묶일 수 있었다.

이 책은 '역사의 주체는 민중이다.'라는 입장 아래, 현실 사회의 모순을 리얼리즘의 수법으로 표현하고 1980년대 민주화 투쟁의 정치 공간을 뒤흔든 '민중미술'의 이념과 실천을 펼쳐 보인다. 민속예능의 응용 사례를 비롯하여, 즉시 효과를 발휘하고 알기 쉬우며 누구라도 만들 수 있는 목판화 등 당시 문화운동의 숨결이 고스란히 전해진다.

양민기는 재일조선인에게 가혹했던 일본 사회에서 말살된 조선의 문화를 동시대 한국의 민중문화운동에서 끌어와 '자신들의 문화를 창조하는' 지침으로써 이 책을 만들었다. 나아가 '공동 작업'을 통해 제작될 수 있었다. 이 책에는 소박하지만 약동적인 무명·익명의 민중 아이콘이 내포되어 있다. 최근 벌어진 한국의 '촛불집회' 역시 이러한 문화적 영위의 결실이라고 생각한다면, 시대를 관통하는 민중이 지닌 생의 미학과 정서가 아로새겨진, 오래되었지만 낡지 않고 새로운 한 권의 책이라고 말할 수 있다.

○

『평양 미술: 조선화 너는 누구냐』

한국에서는 리얼리즘 미술과는 정반대편에 있는 '단색화'라 불리는 모노크롬 회화가 1970년대를 풍미했다. 섬세하며 극도로 미니멀한 이 추상 표현과, 한편으로 구체적이며

사실적인 조선민주주의인민공화국(이하 북한)의 리얼리즘 표현(사회주의적 사실주의)을 대비해 보면, 같은 민족이 보여 주는 이른바 양극단의 미의식, 그 진폭에 감탄하곤 한다.

북한 미술에 관한 연구는 한국에서는 민주화 이후 비약적으로 진전하고 있다. 그중에서도 최근에 돌출하듯 출간된 이 책의 흥미로운 지점이 있다면, 무엇보다 북한 미술에 대한 저자 나름의 접근과 시각이다. 저자 문범강은 한국에서 성장하여 대학에서 저널리즘을 전공한 후, 예술에 뜻을 품고 미국으로 건너갔다. 그는 2011년 무렵부터 북한 미술에 매료되어 북한을 아홉 번이나 방문한 이색적인 경력을 가지고 있다. 자신의 직감을 믿고 선입관을 발로 차듯 버리고 북한 미술의 한복판으로 헤치고 들어갔다고 말해도 좋다.

저자는 "예술가의 사적인 접근과 학문적 연구를 동시에 추구"하여 "한반도 우리 민족을 처음으로 심각하게 나의 사고에 올려보았다."라고 토로한다. 이 책은 북한 미술의 핵심인 '조선화'(수묵화나 수묵 채색화와 달리 객관적 현실을 중시하여 선명하고 간결한 전통 화법으로 그린 채색화)의 분석, 작가 인터뷰, 도판 등을 대담하게 담은 도록의 체제를 따랐다. 이는 2018년 《광주비엔날레》에서 저자의 기획으로 실제 작품 중 일부가 특별 전시되었기에 가능했다. 조선화의 대화면 구성은 실제로 평양 시가지 등에서 볼 수 있는 벽화에도 응용되었는데, 고구려 벽화의 전통도 떠올리게 한다. 게다가 한국의 민주화운동에 등장했던 벽화와도 연결하여 생각할 수 있다. 공공 공간에서

미술 문화의 계승과 구현이 통일적인 미의식의 연속으로서
새롭게 인식될 수 있었던 것이다. 북한의 미술을 어떻게
파악해야 할까. 그것은 우리가 앞으로 시도해야 할 사상적
과제가 아닐까.

후루카와 미카

도쿄에서 태어났다. 조선(한국)의 미술 문화를 연구하고 있다. 와세다대학 졸업 후, 연세대학교 한국어학당을 수료하고, 재한일본대사관 전문조사원 등을 거쳐 조시女子미술대학 비상근강사로 재직했다. 2021년 김복진미술상을 수상했다. 저서『한국의 민중미술: 저항의 미학과 사상』이 있고,『한류 핸드북』,『광주 '오월 연작 판화-새벽: 사람이 사람을 부르다』,『아트·검열, 그리고 천황』,『〈평화의 소녀상〉은 왜 계속 앉아 있는 걸까』등에 글을 싣는 한편,『동아시아의 야스쿠니즘』등을 공동 편집했다. 일본의 전차煎茶 보급 활동도 펼치고 있다.

후
지
모
토
다
쿠
미

藤本巧 ── 사진가

'여물통 설법'으로 기록하다

○

가와이 간지로의 『화롯가 환담』 중 「철·가마」

민예 운동이 전개되던 당시의 상황을 정확히 전할 목적으로,
우에무라 기치에몬岡村吉右衛門(1916~2002, 염직공예가)은
민예 운동의 창설 당시를 잘 알고 있는 도예가 가와이
간지로河井寬次郎를 인터뷰했다.

　그 이야기를 간추려 쓰면 이렇다. 공자에게 실리주의,
합리주의의 가르침을 받은 자공子貢(기원전 520~456)이 농촌
마을을 거닐고 있을 때, 백성이 사발로 떠서 밭에 물을 주는
모습을 보았다. 노동의 낭비라고 생각한 자공은 백성에게
두레박을 써서 일손을 절약하면 좋지 않겠는가, 라고 말했다고
한다.

　여기서부터 가와이 간지로가 한 말이다.

　　백성은 이렇게 대답했다고 해. '아니, 나도 소문을 들어 알고
　　있소. 알고는 있지만 그런 걸 쓰면 나의 노동이 불손해지오.'라고.
　　큰 깨달음을 얻었어. 말인즉슨 내 노동이 더럽혀진다는
　　것이지. 노동하는 마음이. 왜 그런가 하면 나는 몸을 고되게
　　하면서 일하고 싶소, 라는 뜻이었겠지. 그렇게 편리한

도구를 쓰면 오히려 나는 힘들어진다고. 재밌지 않은가?

대단하지. 이게 2,300년 전 이야기야. 재밌는 이야기지.

이 상황을 사진의 세계로 치환해 보면, 시대가 진보하면서 필름에서 디지털로 바뀌고, 아날로그의 세계로 돌아가는 것이 이제는 어려워진 것과 비슷하다. 사진가에게 있어서도 노동력이란 카메라 같은 도구가 아니라 촬영하기 전 사고하는 힘이 아닐까 생각된다.

1970년이었다. 전라남도 남원의 어느 시장에서 거북 등딱지를 뒤집어 놓은 듯한 형상을 한 돌로 만든 여물통을 발견했다. 그 조형은 이상하면서도 아름다웠다. 어떤 곳의, 어떤 사람들이 만든 물건일까. 흥미가 생겨 시장 사람들에게 물어보니 바위산에 사는 농부라고 가르쳐 줬다. 그는 밭일이 없는 겨울철에 산에 올라가 적당한 바위를 찾아 이런 여물통을 만든다고 했다. 분업제가 아니다. 만든 이는 그걸 짊어지고 산기슭을 내려와 장날이 되면 수레에 몇 개나 싣고 장마당에 늘어놓는다. 만약 팔리지 않으면 도로 집으로 가지고 돌아간다고 했다. 그의 노동은 그렇게 반복된다.

○

시바 료타로의 『가도를 가다』 중 「사철砂鐵의 길」

1974년 나는 소설가 시바 료타로司馬遼太郎를 찾아가 그때까지
한국에서 촬영한 사진을 보여 준 적이 있다. 그 당시 나는
사진가를 꿈꾸지도 않았고, 민속학자로서 한국 땅을 더 걸어
보고 싶다고도 생각하지 못할 때였다. 그저 한국의 옛사람들이
만든 대범한 공예미의 원풍경과 맞닥뜨린 순간, 어떤 상쾌함을
느낄 무렵이었다.

　　내가 가지고 간 사진 중에 바로 그 여물통 사진도 들어
있었다. 시바 료타로는 말했다. "철기가 값이 싸지고 풍부해진
현대조차 농촌 사회의 경제적 풍습 속에는 여전히 유전처럼
이어져 내려오고 있는 것이네. F군이 만난 여물통 만드는
사람이 산에서 상품을 만들고 산 아래까지 운반하고 마을에서
파는 일까지 혼자 도맡고 있다는 건 한반도 사회에 유통경제가
없다는 것과 같다는 뜻이겠지. 그렇다면, 한정된 사회 속에
행복이 있으리라는 점을 이 풍경은 그야말로 상징하고 있네."

○

**히라이 도시하루의 『오카모토 다로가 사랑한 한국』에 실린
오카모토 다로의 글 「한국 발견」**

이 글에서 오카모토 다로岡本太郎는 이런 언급을 했다.

> 한국에서 들은 이야기인데, 집을 지을 때 방의 배치도 생각은 하지만
> 그보다 먼저 기둥이라든가 들보가 되는 나무 쪽이 기본이라고
> 한다. 우리 상식에서는 당연히 설계도를 먼저 그리고 거기에 맞춰
> 재료를 고른다. 하지만 한국에서는 처음부터 마음에 드는 목재를
> 찾는다. 목재를 잘 살려서 집을 짓는 것이다. 나무는 저마다의
> 쓰임새가 있다. 남향집을 지을 때 써야만 하는 나무가 있는가 하면,
> 반대로 그렇게 하면 안 되는 나무도 있다. 그런 주술적 약속에 따라
> 집의 향 같은 것이 정해진다. 게다가 생각보다 큰 들보를 찾았다면,
> 집마저 거기에 맞춰 더 큰 규모로 짓는다고 한다. 획일적이지 않고
> 운명적이다. 이런 심성을 진정으로 알고 이해하지 않는 한 우리는
> 이들 민족, 생활자의 삶의 양상을 파악할 수 없을 것이다.

나는 시장에서 차를 몰고 여물통을 만든 사람이 사는
마을로 향했다. 농가 앞마당에 초가지붕으로 만든 근사한
외양간이 있었다. 여물통 양 끝으로 비쭉 튀어나온 ㄷ자 형
부분에 기둥 두 개를 고정하여 조그마한 오두막 같은 구조를
갖춘 것 같았다. 꼭 한국 특유의 집 짓는 방식과 비슷했다.

여물통이 주역이 된 자연스런 건축이다. 소는 그런 건 알 바 아니라는 듯 여물통 옆에 웅크리고 있었다.

나에게 기둥과 들보가 되는 건 무엇일까. 자문자답해 보았다. 그것은 10대 무렵 읽은 잡지 『공예』에 실린 글이었다. 야나기 무네요시, 가와이 간지로, 하마다 쇼지濱田庄司가 함께 쓴 「조선 여행」이다.

과거의 조선을 사랑하더라도 현재의 조선을 존경하고 미래의 조선을 바라지 아니하는 것은, 과거의 조선을 모독하는 일에 지나지 않는다.

글 마지막에 적힌 저 문구는 나를 지탱해 주는 가장 한복판의 기둥이다.

후지모토 다쿠미

사진가. 1949년 시마네현에서 태어났다. 독학으로 사진을 배워 스무 살 때부터 한국의 풍토와 사람들을 찍어 왔다. 주요 사진전으로 1978년과 1979년 긴자 니콘살롱에서 개최한 《가락국(일본에서 한반도를 가리키던 옛 이름-옮긴이) 바람과 사람》 등과 2012년에 국립민속박물관에서 개최한 《한국을 사랑한 다쿠미 70-80년대 지나간 우리의 일상》 등이 있다. 『가락국 바람의 여행』, 『가락국 바람과 사람의 기록』, 『내 마음속의 한국: 1970~90년대의 이웃 나라』, 『과묵한 공간: 한국으로 이주한 일본인 어민과 하나이 젠키치 원장』 등 다수의 사진집을 간행했다. 1987년 사쿠야코노하나咲くやこの花상, 2011년 대한민국 문화체육부 장관상, 2020년 도몬겐土門拳상을 수상했다.

후지모토 신스케

藤本信介 — 영화제작자

○

『아가씨 아카입』

김영진, 김수빈, 김혜리, 박찬욱, 신형철, 유지원, 장윤성, 정지혜, 조재휘 | 그책 | 2017

○

『영화, 포스터 그리고 사람들』

이원희 | 지콜론북 | 2018

○

『아가씨 아카입』

한국영화 〈기생충〉(봉준호 감독)이 제92회《아카데미상
시상식》에서 작품상과 감독상 포함 4개 부문에서 수상한 후
전 세계에서 한국영화를 향한 기대가 높아지고 있다. 한국을
대표하는 영화감독으로 봉준호와 나란히 유명세를 떨치는
이가 박찬욱이다. 그는 〈올드보이〉 등 '복수 3부작'을 통해
세계적으로 알려졌고 2013년에는 니콜 키드먼을 주연으로
캐스팅한 〈스토커〉로 할리우드에 진출했다. 그로테스크하지만
품격 있는 영상미에서 그를 능가할 감독은 없지 않을까. 내가
가장 좋아하는 그의 작품은 〈아가씨〉(2016)다. 이 영화는 세계
각지의 여러 영화제와 시상식에서 40개가 넘는 상을 받았고
176개국에서 개봉했다.

　　이 영화의 조감독으로 참가했던 나는 박찬욱이 영화감독이
아니라, 화가가 아닐까 착각할 만큼 아름다움을 표현하는
재능이 출중한 사람이라고 생각했다. 그에게 카메라, 조명,
의상, 분장, 소도구, 그리고 연기자, 대사, 음악, 컴퓨터그래픽,
사운드 등은 오랜 시간 연구하여 능수능란하게 다룰 수 있는
물감과도 같은 재료다. 박찬욱에게 영화는 그런 물감을
조합하여 꼼꼼히 칠한 '그림'인 셈이다. 무엇이 아름다운지를
제대로 알고 있기에 셀 수 없을 만큼 다양한 물감을 한 컷, 한
컷 세부까지 근사하게 칠해 간다. 그가 완성한 '그림'의 품격을

한꺼번에 파악하기란 곤란하므로 몇 번씩 반복해서 보며
확인할 필요가 있다. 중독될 정도로 그로테스크하고 잔학한,
동시에 에로틱한 품격과 미가 이 영화 〈아가씨〉에 서려 있다.
또한 박찬욱 감독만이 구사할 수 있는 초현실적 유머가 곳곳에
배치되어 있기에 그로테스크하더라도 불쾌감을 유발하지
않는다는 점 역시 뛰어나다.

영화 작업은 수많은 스태프의 셀 수 없는 과정과 단계를
거쳐 완성되므로 매일 현장에 있다고 해서 모든 것을 파악할
수 없다. 예를 들면 감독과 미술감독 둘이서만 상의한 내용은
그들의 머릿속에만 있다. 나는 〈아가씨〉의 스태프였음에도
불구하고 이 영화를 깊게, 그리고 다시 알고 싶었던 사람이어서
이 아카이브 북의 발매를 누구보다 기뻐했다. 배우의 팬을
대상으로 삼아 스틸사진만 가득한 메이킹북이 아니라, 400쪽이
넘는 『아가씨 아카입』의 내용은 마니아층을 겨냥한 '〈아가씨〉
사전'이라고 말해도 과언이 아니다. 앞으로 박찬욱 감독이
〈아가씨〉를 뛰어넘는 '그로테스크한 품격'으로 가득한 작품을
찍어 주기를 바라는 마음이다. 상상하는 것만으로도 날아갈 듯
즐겁다.

○

『영화, 포스터 그리고 사람들』

나는 예전부터 영화 포스터가 무척 좋았다. 좋아하는 영화의
포스터를 보기만 해도 두근두근하며 가슴이 뜨거워지곤 한다.
누구라도 좋아하는 영화가 있듯, 방에 걸고 싶은 영화 포스터도
있지 않을까. 재킷만 보고 CD를 살 때가 있는 것처럼, 어떤
정보조차 알지 못해도 포스터를 본 순간 '이 영화는 꼭 보고
싶어!'라는 느낌을 주는 그런 마법 같은 영화 포스터와 만난
적도 분명 있을 것이다.

　　내가 바라는 포스터는 영화의 존재와 내용을 전달하는
제1단계의 선전물인 동시에, 그 자체로 예술 작품이 될 수
있는 것이다. 요즘 영화 포스터는 영화의 모든 정보를 전해야
한다는 욕심 탓에 다양한 요소가 넘치고 뒤섞이거나 흔해 빠진
구도를 취하는 경우가 많다. 그런 경우 아쉽지만 어떤 목표에도
도달하지 못하는 이미지가 되고 만다. 미술작품을 볼 때면 그
너머에 있는 의미를 생각하게 되지만, 요즘의 영화 포스터는
스토리를 무한히 상상하는 즐거움을 빼앗는 것 같다. 하지만
한국에서는 10년 정도 전부터 방에 걸어 두고 싶게 공들여
디자인한 영화 포스터가 등장하기 시작했다. 미술작품 수준의
영화 포스터를 거리에서 감상할 수 있다는 건 얼마나 근사한
일일까.

　　이 책은 영화 포스터를 만드는 디자인 회사 다섯 곳의 제작

과정이나 신념, 그리고 영화와 영화 포스터를 향한 뜨거운 애정을 전해 준다. 나는 그중에서도 프로파간다라는 회사의 포스터 작품이 특히 마음에 들어 예전부터 주목해 왔다. 내가 생각하는 프로파간다의 작품이 지닌 특징은 심플한 구도에서 느껴지는 소박한 따스함과 독특한 캘리그래피다. 작품에 따라 그 소박한 따뜻함이 눈부시게 빛나는 경우가 있는가 하면, 진실을 추구하는 냉정한 감정이 전달되는 것도 있다.

　　내가 가장 아끼는 한국영화 포스터는 역시 연출부로 참가했던 〈비몽〉(김기덕 감독)의 포스터다. 주로 복잡하고 어지러운 포스터가 주류였던 당시, 심플한 구도의 〈비몽〉 포스터를 보고 잠시 눈을 뗄 수가 없었다. 단순함 속에서도 영화 속 모든 감정이 되살아나서 이 포스터를 방에 걸어 꾸며 두고 싶다는 생각이 들었기 때문이다. 몇 년 후 프로파간다 측과 만날 기회가 생겼다. 가장 좋아하는 한국영화 포스터가 〈비몽〉이라고 말했더니 회사를 설립하고 처음 제작한 기념비적 포스터라는 답이 돌아와 너무 기뻐 심장이 뛰었던 기억이 지금도 선명하다. 프로파간다는 제작한 포스터나 굿즈의 판매에도 적극적이어서 영화 포스터 마니아의 활성화에 큰 역할을 하고 있다. 영화 포스터는 선전물인 동시에 미술작품이기도 하다는 점을 꾸준히 증명하고 있는 프로파간다를 앞으로도 응원하고 싶다.

후지모토 신스케

1979년 가나자와에서 태어났다. 2001년 도야마대학 재학 중 한국의 국민대학교에서 교환학생으로 유학했다. 2003년부터 한국을 터전 삼아 한국영화, 한일 합작영화의 연출부 스태프로 활동하며 영화를 만들고 있다. 〈야수〉(김성수 감독), 〈비몽〉(김기덕 감독), 〈보트〉(김영남 감독), 〈마이 웨이〉(강제규 감독), 〈백자의 사람: 조선의 흙이 되다〉(다카하시 반메이 감독), 〈아이 엠 어 히어로〉(사토 신스케 감독), 〈아가씨〉(박찬욱 감독), 〈나비잠〉(정재은 감독) 등 다수의 영화에 참여했다. 한국의 케이블TV 채널W의 방송 〈오늘의 일본〉과 〈알바 토크 토크〉에 출연한 경험도 있다.

후지타니 오사무

藤谷治 ─ 작가, 서점 경영인

○

『하늘과 바람과 별과 시』
윤동주

윤동주의 시를 말한다는 것은 내게는 자신의 비밀을 이야기하는 것과 마찬가지다. 그러니 그것 말고 어떤 말도 할 수 없다. 나는 한국에 대해 아는 것이 너무나 적고, 문학에 대해서도 부끄러울 정도로 잘 모른다. 이 책 한구석에 부족한 글을 싣는 것만으로도 명예로운 일이지만, 자격이 있다고는 생각하지 않는다. 이런 심정을 편집자에게 고백했지만 그래도 괜찮다고 말해 주었기에 변변찮은 글이나마 이렇게 쓰게 되었다.

하지만 변변치 않다는 건 세상의 다른 사람들이 보기에 그렇다는 뜻이지, 스스로에게는 너무나도 의미 깊다. 윤동주의 시는 한 인간이 하나의 문학과 만나는, 원초적인 감동을 내게 떠올리게 해 주었다. 이미 쉰을 넘긴 닳고 닳은 직업 소설가에게 이러한 감동은 좀처럼 드문 경험이며, 또 그런 경험을 했다고 쉽사리 다른 사람에게 말할 수도 없다. 이 짧은 글을 쓰는 나의 손끝은 꽤 무겁다.

내가 한국의 미를 아무것도 알지 못한다고 해서 거기에 무관심하고 감동이 없다는 뜻은 물론 아니다. 다만 이 작은 문고본(이와나미쇼텐에서 출간한 일본어판 『하늘과 바람과 별과 시』를 가리킨다.―옮긴이)의 권말에 수록된 김시종의 해설도 쓰고 있듯 윤동주의 생애가 지닌 의미를 나는 피부로 직접 느끼며 이해할 수는 없다. 1912년 12월 30일 북간도에서 태어난 것이 그에게 어떤 운명을 가져다주었는지 내 몸으로 느끼는 일은 불가능하다. 당시 그곳에서 기독교도로 산다는 것이 얼마나

절실한 일이었는지, 아니면 마을의 관습 같은 것이었는지도 알 수 없다. 조상 대대로 내려오던 이름을 버리게 만드는 창씨개명과 황민화의 굴욕도 상상으로밖에 느낄 수 없다. 하물며 26세에 독립운동 용의로 체포되어 이듬해 감옥에서 죽을 수밖에 없었던, 그런 비통함에 대해 편안한 인생과 형편에 있는 나로서는 어떤 말도 꺼내지 못하겠다.

그러므로 내가 그의 시를 이해한다는 건 불가능하다. 그의 시에 공감할 자격이 없다는 것이 세상에 내보일 수 있는 나의 겉모습이다. 문학이란 한 개인이 안에서 밖(세상)을 향해 건네는 말이므로 겉모습, 즉 외면에는 그 나름의 의미가 있다. 하지만 한편으로 안에서 나오는 소리가 밖을 향해 문학이 될 때, 쓰는 자의 의도를 넘어 일면식도 없는 타인 곁으로 가닿는다. 게다가 그때 문학은 이미 쓰는 자의 것이 아니라, 생판 모르는 남의 것이 되고 만다. 그 '생판 모르는 타인'이 나이고, 또 당신인 셈이다.

한편 문학은 뛰어나면 뛰어날수록 멀리 가닿는다. 윤동주의 시는 바로 그런 문학인 셈이리라. '이리라'라고 말한 것은 나로서는 그의 시가 나 이외의 누구에게 도달할까, 어떻게 다가갈까 헤아릴 수 없고 알 도리도 없다고, 실은 누구에게 어떻게 닿는다 하더라도 상관없다고 생각하기 때문이다. 윤동주의 시는 그저 나에게 절실하고 소중하다. 가령,

흰 수건이 검은 머리를 두르고

흰 고무신이 거친 발에 걸리우다.

흰 저고리 치마가 슬픈 몸집을 가리고

흰 띠가 가는 허리를 질끈 동이다.

— 윤동주, 「슬픈 족속」 전문

이 소박한 시를 내가 '이해하고 있다'고는 생각지 않는다. '이해할 수 있다'고도 생각지 않는다. 시로 쓰인 말들은 고무신이나 저고리가 살아 움직이는 여성의 몸에 하얗게 감겨, 그렇게 서 있는 모습을 삶을 통해 알지 못하면 진정으로 느낄 수는 없는 것이다. 텔레비전 한류 사극 드라마에서 나풀나풀 거리는 치마저고리밖에 알지 못하는 나 같은 인간에게 이 시어가 주는 감촉은 애초부터 좋고 나쁨을 논할 수 있을 리 없다.

하지만 윤동주가 남긴 말 속에서 너무나 빈번히 나를 보고 만다.

우물 속에는 달이 밝고 구름이 흐르고 하늘이 펼치고 파아란 바람이 불고 가을이 있습니다.

그리고 한 사나이가 있습니다.

어쩐지 그 사나이가 미워져 돌아갑니다.

— 윤동주, 「자화상」 중에서

그렇다. 나 또한 우물 속을 들여다보고, 거기 있는 한 사나이를 미워한 적이 있다. 나에게도 "가을 속의 별들을 다 헤일 듯"한 밤이 있었고(「별 헤는 밤」), "시계가 자근자근 가슴을 때려/ 불안한 마음"을 부른 산림이 있었다(「산림」). 나도 그때, "플랫폼에 간신한 그림자를 털어트리고,/ 담배를 피웠다."(「사랑스런 추억」)

더 이상 내 이야기를 할 생각은 없다. 또한 나는 자신의 이야기 같은 걸 하지 않는다. 문학이란—단순히—말이 줄지어 늘어선 것이다. 하지만 소중한 문학, 자신의 몸 곁에 바싹 붙어 떨어지지 않는 문학이란 내가, 그리고 당신이 누구와도 나눠 가질 수 없는, 비밀이다.

후지타니 오사무

1963년에 태어났다. 니혼대학 예술학부 영화과를 졸업했고 1997년부터 2014년까지 도쿄 시모기타자와에서 독립 서점 '픽셔네스'를 운영했다. 서점 경영을 하며 창작 활동을 이어가 『안단테 모차르트 치즈』로 작가로 데뷔했다. 저서로 『오가타Q, 라는 여인』, 『배를 타라』(북폴리오), 『사랑하는 다나다 군』(황매) 등이 있다.

후
카
자
와
　우
시
오

深
沢
潮
——
작
가

○

『서울 왕궁 순례』 ★

다케이 하지메 | 기리쇼보 | 2000

○

『이씨 왕조 마지막 왕 이은』 ★

이건지 | 사쿠힌샤 | 2019

○

『조선과 그 이웃 나라들』

이사벨라 버드 비숍 | 신복룡 옮김 | 살림 | 2019

아사히신문출판에서 나오는 문예지『소설 여행자』에
3년 가까이 연재 중인 졸작「오얏꽃은 흩날려도」는 조선왕조
마지막 황태자 이은에게 시집을 온 황족 나시모토노미야
마사코(이방자)와, 독립운동가와 함께 조선으로 건너간 서민
일본인 여성 마사라는 두 사람의 인생을 그리고 있다(본
연재물은 2023년에 일본에서 단행본으로 출간되었다.─옮긴이). 소설의
무대는 일본 식민지 시대다. 몇 년 전부터 구상을 위해 취재차
서울의 관련 지역을 여러 번 찾았다. 그중에서 특히 덕수궁의
건물과 창덕궁의 아름다운 정원인 비원, 그리고 소박한
낙선재에 매료됐다. 덕수궁의 한양韓洋 절충식 건축과 서양식
세련미를 보여 주는 석조전은 독특한 멋이 있다. 하지만 실은
슬픈 역사가 새겨져 있는 곳이다. 이은과 이방자의 첫째 아들
진이 석조전에서 의문의 죽음을 맞았다.

　　왕궁은 500년 가까이 이어진 조선왕조의 유산인 동시에
열강에게 휘둘린 대한제국이 일본에 주권을 빼앗긴 무대다.
관광객이라면 누구나 찾아가는 경복궁조차 통곡의 역사가 서려
있다. 이곳에서 민비(명성황후) 시해가 일어났고 광화문 뒤로
조선총독부가 들어섰다. 이런 왕궁에 대해 자세하게 알 수 있게
해 준 책이『서울 왕궁 순례』다. 각 왕궁을 둘러싼 에피소드도
풍부하고 역사적 사건도 알기 쉽게 쓰여 있다. 건조물이나
정원의 풍취와 모습도 정성껏 묘사하여 왕조 시대의 미의식도
엿볼 수 있다. 이 책을 읽고 왕궁을 둘러보면 전혀 따분하지
않은 관광이 될 수 있을 것이다.

요즘 한국에서는 대한제국 시대와 그 전후를 재평가하려는 움직임이 있다. 드라마나 영화에서 이 시대를 다루는 경우도 꽤 늘었다. 2019년에는 대한제국이 수립되기 직전에 일어난 동학농민운동을 소재로 한 드라마 〈녹두꽃〉이 방영되었고, 이병헌이 주연을 맡은 〈미스터 션샤인〉도 시대 배경이 이 시기와 가깝다. 〈더 킹: 영원의 군주〉에서는 대한제국이 지속되고 있다는 설정 아래 현대와 평행 세계를 이루고 있다. 이런 드라마를 봐도 높은 관심을 엿볼 수 있다. 또 이런 종류의 드라마가 유료 사이트(넷플릭스 등)이긴 하지만 일본에서도 방영되고 있다는 점도 놀랍다. 일본의 시청자는 어떤 반응을 보일까. 단지 그 시대를 그리기 때문에, 혹은 항일운동이 나오기 때문에 '반일' 드라마라는 식으로 단순하고 맹목적인 해석을 하는 분위기에서 벗어나 다른 사람들이 살아가는 모습을 더 깊게 알 수 있는 기회가 되기를 바라마지 않는다.

내가 취재를 하러 다닌 4년 전은 덕혜옹주를 다룬 영화가 인기를 얻은 후여서인지 덕혜옹주가 잠든 경기도의 홍유릉이 많은 사람들로 붐볐던 기억이 있다. 그곳에는 이은과 이방자의 묘도 있다. 덕혜옹주의 인생을 그린 전시 패널이 늘어서 있어 구경하는 젊은이들이 눈에 띌 정도로 꽤 인기가 있어 보였다. 이방자가 마지막으로 살았던 낙선재 앞에서도 대한제국 시대에 한반도가 근대화를 이뤄 가는 궤적을 사진으로 전시하고 있었다. 거기서 나는 노면 전차나 전화의 개통이 그 무렵에 처음으로 이루어졌다는 것을 처음 알았다.

소설의 집필을 위해 참고 문헌을 읽었고 취재도 순조롭게 진행되어 대한제국과 그 전후 시대에 관해서는 제법 상세히 알게 되었다. 아쉽게도 이 시대는 일본에서 그리 알려져 있지 않고 이야기하는 경우도 드물다. 하지만 매우 흥미로운 시기이며 새로운 시점을 가질 수 있는 기회이기도 하다. 일본의 식민 통치를 한국 측의 시선에서 보는 것에 그치지 않고, 어떤 체제 아래 있더라도 사람들은 삶을 스스로 꾸려가고 있다는 보편적인 생각을 할 수 있다. 거기에는 다양한 이야기가 담겨 있다. 그리고 그 이야기 속에는 '아름다움'이 잠재되어 있다.

『이씨 왕조 마지막 왕 이은』은 대한제국과 그 이후 시대 한반도를 알기 위한 훌륭한 텍스트다. 이 책은 이은의 인생뿐만 아니라, 저물어 가는 조선왕조의 의례나 문화도 꼼꼼히 묘사한다. 왕조의 양식미는 대한제국으로 계승되었지만 일본 제국의 지배하에서 많은 부분 사라졌다. 하지만 그 단편은 발전을 계속하며 서울 거리 속 왕국에서 조용히 숨결을 이어 가고 있다. 나는 덕수궁에 발을 들여놓을 때면 뭐라 말하기 어려운 애절함을 느끼며 이은과 이방자를 떠올리곤 한다.

조선 말기의 민중이나 풍속, 그리고 한반도의 자연을 선명하게 그려 낸 책이 이사벨라 버드 비숍의 『조선과 그 이웃 나라들』이다. 서양인이 본 당시 조선의 묘사는 자연스레 위에서 내려다보는 시선을 띠는 경향이 있어 때때로 거부감이 들곤 하지만, 이 책을 차분히 읽다 보면 비숍이 실은 이 나라 사람들의 모습에 아름다움을 느끼고, 자연을 사랑하고 풍습과

문화를 생생하게 묘사했음을 알 수 있다.

조선왕조 말기에서 대한제국을 거쳐 식민지로 이어지는
시대는 불안한 정세와 어두운 역사 쪽으로 곧장 눈길이 가곤
하지만, '미'의 조각들은 여기저기서 얼굴을 내민다. 부디 이 세
권의 책에서 '조선의 미'를 느껴 보았으면 좋겠다.

지금 「오얏꽃은 흩날려도」를 집필하고 있기에 내가 가장
아름답다고 생각하는 것은 무엇보다 저항하고 투쟁한 사람들의
모습이다. 그리고 해방 후에도 새로운 억압에 굴하지 않고
몇 번이나 다시 일어나 지금의 한국 사회를 만들어 온 민중의
마음이다. 그 뜨거운 혼은 고상하고 끈기 있는 것이 아름답다고
우리에게 가르쳐 준다(코로나바이러스가 창궐하는 이 시대에).

후카자와 우시오

소설가. 도쿄에서 재일코리안 1세 아버지와 2세 어머니 사이에서 태어났다. 조치대학 문
학부 사회학과를 졸업하고 회사원과 일본어 강사를 거쳐 2012년 신초샤가 주관하는 '여
성에 의한 여성을 위한 R-18 문학상' 대상을 수상했다. 이듬해 수상작 「가나에 아줌마」
를 포함한 연작 단편집 『한사랑 사랑하는 사람들』을 간행했다. 이 소설집은 한국에서
『가나에 아줌마』(아르띠잔)로 출간됐다. 그 밖의 작품으로 혐오 발언으로 고통 받는 사람
들의 이야기 『녹과 적』, 여성의 빈곤을 응시한 『애매한 사이』(아르띠잔), 아버지를 모델로
한 소설 『바다를 안고 달에 잠들다』(아르띠잔), 일본 내 재일코리안을 향한 차별 구조를
다룬 『버젓한 아버지에게』(전망) 등이 있다.

히
시
다
유
스
케

菱田雄介 ─ 사진가

○

『대체 뭐하자는 인간이지 싶었다』

이랑 | 달 | 2016

○

『신의 놀이』

이랑 | 유어마인드 | 2016

○

「고로스바이러스」『문예』 2020년 여름호 수록 ★

이랑 | 사이토 마리코 옮김 | 가와데쇼보신샤 | 2020

○

『오리 이름 정하기』

이랑 | 위즈덤하우스 | 2019

○

『메이드 인 노스 코리아 조선: 북한의 일상생활 그래픽』

니콜라스 보너 | 김지연 옮김 | A9Press | 2018

이랑의 책과 노래

한일 관계가 나날이 악화되던 2019년 가을, 유튜브에서
흘러나온 한 편의 뮤직비디오에 내 마음은 크게 요동쳤다.
여름의 끝자락, 한강 근처. 도시의 밤 소음을 배경으로 울려
퍼지는 두 사람의 소리. 한국의 이랑과 일본의 오리사카
유타折坂悠太가 부르고 연주한 〈조율〉이라는 곡이었다.

　　"잠자는 하늘님이여, 이제 그만 일어나요. 그 옛날
하늘빛처럼 조율 한번 해 주세요."

　　한국 현대사 속에서 여러 형태로 불려 왔던 이 곡은 시대
배경에 따라 다른 울림을 가지고 있는 듯하다. 일본 제품 보이콧
운동이 일어났던 시기, '조율'을 바라는 두 사람의 목소리는
나선을 그리면서 뒤엉켜 여름의 한강에 울려 퍼졌다.

'한국의 미'라는 말을 듣고 내가 가장 먼저 떠올린 것은 한국의 멀티 아티스트 이랑의 작품들이다. 내가 그녀를 처음 알게 된 것은 시부야의 서점 SPBS에서 점원이 권한 『대체 뭐하자는 인간이지 싶었다』의 저자로서였다. 한국에는 이미 서른 번 정도 다녀왔지만, 내 관심은 남북 문제나 한일 관계 등 주로 정치 분야로 향해 있었다. 그래서인지 처음에는 그리 관심이 가지 않았지만 아무 생각 없이 읽어 보았다. 20대를 지나 30대가 가까워지는 여성의 에세이, 그녀가 마주한 사회의 폐색감과 그것을 돌파하며 인생을 조망하는 시선이 재미있어서 무척 흥미로웠다.

이랑은 에세이스트이자 영상 작가, 일러스트레이터이기도 하지만 활동의 중심은 싱어송라이터다. 일기 대신 쓰기 시작했다는 노래지만, 일상을 담은 가사는 그녀의 긴장감 없는 목소리와 첼리스트 이혜지의 연주로 독특한 빛을 뿜어낸다. 2016년 발표한 『신의 놀이』는 앨범 전체가 하나의 곡처럼 이어진 작품이지만 그중에서도 깊은 울림을 주는 곡이 〈세상 모든 사람들이 나를 미워하기 시작했다〉일 것이다.

어쩌면 내가 죽기 전에

어쩌면 아빠가 죽기 전에

우리는 한 번이라도 대화를 할 수 있을까

어느새 내가

묻지 않아도

그 대답을 알 수 있을 만한 어른이 되어서

결국 내게 상처를 줬던

그 사건들은 사실

아무런 이유가 없었다는 걸

이 앨범은 아이튠즈나 스포티파이에서도 들을 수 있지만, 그의 세계관을 이해하기 위해서는 일본판 CD를 추천한다. 거기에는 70페이지의 에세이가 실려 있어 가사의 배경을 알 수 있기 때문이다.

세상의 부조리야말로 아티스트의 작품성을 높여 준다. 특히 2020년 이랑이 펼친 활동은 주목할 만했다. 일본어에 능숙해 일본에서도 공연을 많이 한 이랑이지만, 3월에 예정된 도쿄 라이브는 무산될 수밖에 없었다. 내게는 그의 노래를 들을 수 있는 첫 라이브 공연이었기에 아쉬웠지만 4월 초순, 거리에 인적이 끊긴 시점에서 구해 읽은 잡지 『문예』 2020년 여름호에는 「고로스바이러스コロスウィルス」(고로스는 죽인다는 뜻, 코로나바이러스에서 따온 언어유희적 제목—옮긴이)라는 짧은 에세이가 수록되어 있었다.

그해 6월에는 신곡 〈환란의 세대〉를 발표했다. 달리는 오토바이를 운전하는 남성과 그의 눈을 가리는 뒷좌석 여성의 모습이 담긴 뮤직비디오 영상은 일본의 사진가 시가 리에코志賀理江子의 작업이다. 시가 리에코가 찍은, 죽음을

향해 질주하는 이미지와 이랑이 풀어내는 가사가 중첩되어
숨 막히는 시대의 분위기가 훌륭하게 표현되었다. "내 시간이
지나가네. 그 시간이 가는 것처럼 이 세대도 지나가네."라는
가사는 몇 년이 흐른 뒤 이 시대를 되돌아볼 때 보다 깊은
의미를 가지게 되지 않을까.

　　그리고 11월에는 첫 단편소설집 『오리 이름 정하기』가
일본에서도 출판되었다. 노래와 마찬가지로 커다란 시사점을
포함한 열세 개의 단편을 묶은 작품집이다. 첫머리에 실린
「하나, 둘, 셋」은 스마트폰의 '긴급 재해 메시지'를 듣고 맨션
밖을 봤더니 좀비 바이러스가 만연하고 있다는 스토리다.
아니나 다를까 신형 코로나바이러스를 빗대며 야유하는 건가
생각하며 읽었지만, 코로나 사태 이전에 쓴 작품이라는 사실에
놀랐다.

　　앞서 말한 〈환란의 세대〉도 발표 5년 전에 만든 곡이라고
하지만 『오리 이름 정하기』에 수록된 일련의 단편도 코로나
이전에 쓰었다고는 생각하지 못할 만큼 지금 시대상과
중첩된다. 코로나가 유행하면서 우리의 마음속에서 떠오른
여러 가지 생각과 감정은 실은 이전부터 사회 어딘가에
잠재되어 있었다고 느끼지 않을 수 없었다. 음악, 에세이,
소설뿐만 아니라 트위터에서도 활발한 발신을 이어 가는
이랑의 활동에 눈을 뗄 수 없다.

○

니콜라스 보너, 『메이드 인 노스 코리아 조선: 북한의 일상생활 그래픽』

2009년 처음으로 평양에 내렸을 때는 공항에 휴대전화를 맡겨야만 하는 시스템이었다. 전원을 끈 아이폰을 맡기고 대신 건네받은 것은 당장이라도 찢어질 듯한 얇은 종이에 손글씨로 쓴 '보관증'이었다. 북한을 여행할 때 입국카드에서부터 레스토랑 영수증, 관광 명소의 입장권 등 '메이드 인 노스 코리아Made in North Korea'의 종이와 접할 기회가 많다. 그중 대부분이 내가 초등학생 무렵 학교에서 쓰던 것 같은 갱지여서 이 나라를 여행할 때마다 타임 슬립을 하는 듯한 느낌에 빠졌다.

북한 투어를 취급하는 '고려투어즈'의 창업자이자 북한 문화를 서방 사회에 전달하는 제1인자로 알려진 영국인 니콜라스 보너가 편집한 『메이드 인 노스 코리아 조선: 북한의 일상생활 그래픽』은 그가 북한에서 모은 '생활 속 그래픽'을 정리한 책이다.

북한에 가는 많은 사람이 떠올리는 이미지는 아마 지도자들의 초상이라고 생각하기 쉽다. 하지만 일상적으로 사용되는 상품에 중요한 초상이 쓰일 리는 없다. 일상용품에 그려진 것은 이 나라의 디자이너가 상품이나 서비스를 2,500만 북한 국민에게 전달하기 위해 생각해 낸 '디자인'인 것이다. 식품의 패키지나 맥주 라벨, 담뱃갑, 백화점 포장지에서 입장권, 티켓, 항공권, 영수증…. 우리가 살고 있는 나라와

마찬가지로 북한의 일상용품 또한 디자인으로 넘쳐난다. 그 하나하나를 영국인의 감성으로 정성껏 수집하여 예술서 형식으로 책을 만들었을 때 북한의 디자이너 스스로도 상상할 수 없을 만큼 아름다운 세계가 탄생한다.

원서는 예술 전문 출판사로 유명한 영국 파이돈이 펴낸 책이지만, 특히 놀라운 것은 종이의 질이다. 모든 페이지를 본토의 실물에 쓰인 갱지처럼 거친 종이로 제작했다. 독자는 시각뿐만 아니라, 촉각으로도 북한의 디자인을 만끽할 수 있다.

앞서 타임 슬립한 것 같다고 한 건 북한의 '종이' 사정 때문이지만 요즘은 여러 면에서 근대화가 진행되어 종이 질도 꽤 좋아졌으리라 생각된다. 갱지의 세계가 없어져 버려 왠지 쓸쓸해지기도 하지만 그건 이 세상의 필연일지도 모른다.

한편, 이 책이 좋은 평가를 얻어 니콜라스 보너는 북한의 판화를 모은 『프린티드 인 노스 코리아 조선』도 내놓았다.

히시다 유스케

사진가. 1972년 도쿄에서 태어났다. '지도상에 하나의 선이 그려졌을 때, 인간의 운명은 어떻게 변하는가?'라는 명제 아래 '경계선border'을 테마로 작품을 발표한다. 한국과 북한 주민의 초상으로 구성한 『보더border | 코리아korea』로 제30회 사진모임상을 수상했다. 이 작품은 일본에서뿐만 아니라 2016년 《대구사진비엔날레》와 서울시립미술관의 기획전 《경계선BORDER 155》를 비롯하여 여수시, 김포시 등에서 전시되고, 『한겨레신문』에 소개되는 등 화제를 모았다. 최근에는 카자흐스탄의 '고려인' 촬영도 하고 있다. 공식 홈페이지 www.yusukehishida.com

마치며

한국의 '미'라는 말로 상징되는 무언가에 접근하기 위해서는 '말'이 필요하다. 그리고 말의 근거지인 책이 필요하다.

그렇다면 그렇게 엮인 방대한 책 무더기에서 우리는 무엇을 얻으면 좋을까. 여기선 85명이 약 203권의 책을 고르고 자신의 생각을 이야기해 주었다. 실로 각양각색의 203권이다. 이 책『한국의 미를 읽다』가 '한국의 미란 무엇인가?'의 답으로 향해 다가가는 소소한 계기가 된다면 그보다 기쁜 일은 없을 것이다.

이 책을 엮고 펴내는 과정에서 많은 분들의 협력과 성원을 얻었다. 일본어판은 한국의 아모레퍼시픽재단으로부터 지원도 받았다. 깊은 감사의 마음을 전한다.

『한국의 지를 읽다』에 이은『한국의 미를 읽다』를 기획한 노마 히데키와, 한국의 많은 연구자와 함께 '아시아의 미 탐구 프로젝트'를 진행하고 있는 백영서가 만나 함께 편찬에 나서게 되었다. 하지만 편자의 역부족으로 분명 부족한 점도 적지 않을 것이다. 사과의 말씀과 더불어 여러분께 진심으로 감사드리고 싶다.

주제가 미이니만큼 말뿐만 아니라 시각적인 성격을 충분히 살려 한국의 미에 가까이 갈 수 있는 그림 해설집 같은 책이 있어도 좋겠다. 이 책에선 실현하지 못했지만 편자와 출판사 쿠온은 그런 희망도 소중히 여기고 싶다.

『한국의 지를 읽다』와 『한국의 미를 읽다』가 나왔으니 다음에는 『한국의 마음을 읽다』라는 형태로 이어서 출간될 예정이다. 그렇게 '진선미'가 갖추어질 것이다. 앞으로도 독자 여러분이 함께 해 주시길 바란다.

엮은이
노마 히데키, 백영서

찾아보기

1.
추천 작품 찾기(가나다순, 추천자의 목록에 등장하는 쪽수를 표시)

단행본

2.

인명 찾기(볼드체는 필자)

동국대학교 일본학연구소 번역 총서

한국의 미를 읽다

초판 1쇄 발행 2023년 12월 30일

엮은이 노마 히데키 백영서
옮긴이 최재혁 신승모
편집 이진숙 박현정
디자인 박대성
제작 세걸음

펴낸이 박현정
펴낸곳 연립서가
출판등록 2020년 1월 17일 제2022-000024호
주소 경기도 양평군 서종면 북한강로648번길 4, 4층
전자우편 yeonrip@naver.com
페이스북 facebook.com/yeonripseoga
인스타그램 instagram.com/yeonrip_seoga

ISBN 979-11-977586-9-0 (03600)
값 35,000원

· 이 책은 2020년 대한민국 교육부와 한국연구재단의 지원을 받아 수행된 연구입니다.
 (NRF-2020S1A5B8104182)
· 이 책의 내용의 일부 또는 전부를 이용하려면 지은이와 연립서가의 동의를 얻어야 합니다.
· 잘못 만들어진 책은 구입하신 서점에서 교환해 드립니다.